# MIRROR

葉錦添

神物

我如

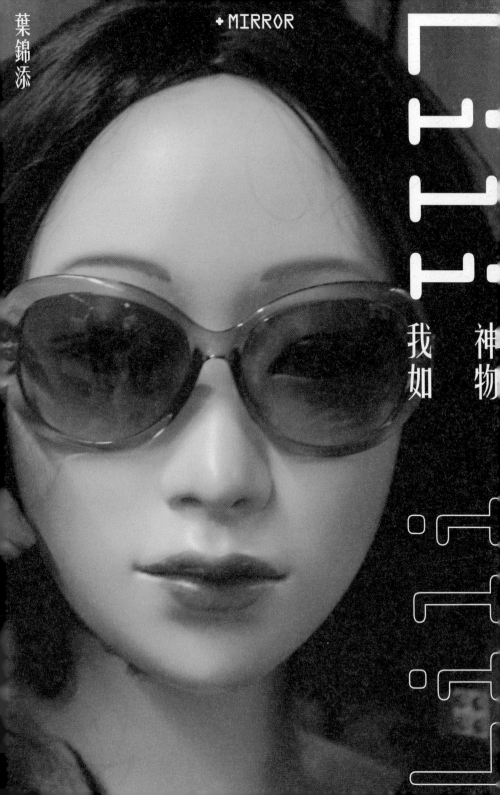

她就猶如一個黑洞，當一開始的時候我們有了發生這個故事的動機，深入裏面找尋了非常多的養分、人物和內容去豐富她，去填補那個了無邊際的現實所堆積起來的虛幻。

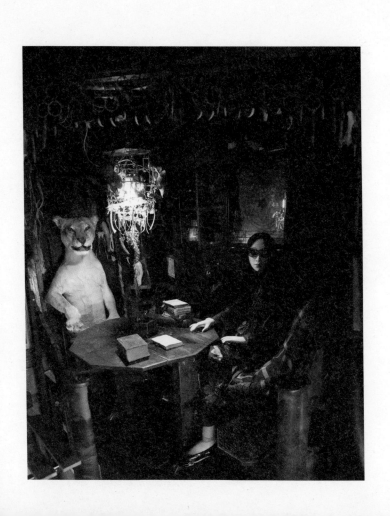

# Lili

葉錦添

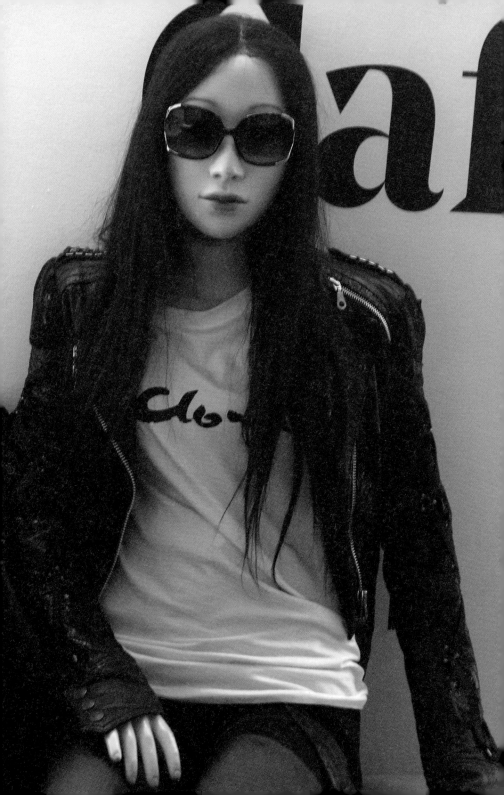

# Lili 小史

今天的藝術面對的是一個全新的世界，一種新的屬於全世界的語言將要產生。在

某個時候開始，大家會在我的作品範圍裏面發現多了一個名字，Lili。Lili誕生在十

多年前——二零零七年在今日美術館舉辦的「寂靜·幻象」，是我的首個當代藝術

展覽，被策展人 Karen Smith 提示，我必須遠離我熟悉的一切電影、舞台經驗與想

法，進入當代藝術的語境裏。那時候我困惑於既有的內在意識，掙扎着作品的內容

與形式，盡管我展示了許多攝影作品和頗具戲劇性的影像裝置，但這並不是一個攝

影展。我第一個想到的就是我從來沒有做過的雕塑，以三個雕塑與全新創作的視

頻，開始了這次當代藝術新嘗試。展覽空間由巨大的雕塑主導，它們的形狀從緊繃

的人類肢體出發，演繹成了一種潛在的空間狀態，兩個巨型雕塑彷彿是從記憶中的

世界演變出來的生物，又兼具文藝復興時期的巨大尺度。

其中一個流着淚的銅雕《原欲》，她是我第三件雕塑作品，以一種半寫實的狀態出

現，我想打破藝術品在博物館裏面跟觀眾之間存在的二元關係，消去了博物館所作

出詮釋的權威，想把藝術品交給觀眾在精神互動之中去定義。在最後一個封閉房

間，只開了一個小窗，我裝置了四個不同形象的 Lili。在一個等待的時機中，等待

着未來的發生。這個就是 Lili 最早期的開始。

此後又自然而然地舉辦了一系列展覽，首先是與今日美術館合作 Art on Location 的「無憂」，在銀泰中心舉行，帶來巨大體積的 Lili，在寂莫華麗的名牌林立的空間中凝望着虛無，之後是台北清華大學，接着是台北當代藝術館（MOCA）舉辦的「仲夏狂歡」，十多個來自藝教的學生，不分男女在古老的美術館中，以 Lili 的形象翩然起舞，直至倒地不起。二零一零年受邀參與上海世博會期間的國際雕塑展，巨型的 Lili 徘徊在人來人往的靜安區九光商場裏的巨大階梯上，同樣地目光迷離，但真正建立 Lili 的實體意念，是在二零一三年在北京三影堂攝影藝術中心的「夢‧渡‧間」，表面看來是一系列攝影與影像，展覽的主廳中是一個巨型站立人形 Lili，她對於她所處於周圍的世界，是一個寂靜的參與者。她身穿普通的運動針織上衣，新潮破爛的牛仔短褲，就像是任何一個中國城市街頭的普通年輕姑娘，但卻以巨大的尺寸放大了每一個細節，形成一個人體與人世間存在比例的幻覺。展覽中不時浮現她在各種環境的生活片段，最終處兩個赤裸的人體——Lili 與真實的女體並置互相對照，呈現一種生命的狀態，在同時展示原形石膏的巨大肢體，三影堂變得不像是展覽空間，而是彌漫着陵墓的氣息，整個展覽創造了 Lili 從生到死的一次幻覺的旅程。

到了二零一六年上海當代藝術館的「流形」展覽時，Lili 繼續成長和增值，預示了一個未來與當下的對視，一種抽象與現實的對流。同年，她在法國北部亞眠的四十周

年紀念的重要時刻中，成為展覽的中心。《平衡》的原創是法國第一次世界大戰西部戰線最慘烈的戰役，索姆河戰役，一百年前就發生在那裏。真人大小的 Lili，前往為西方盟友犧牲的中國軍人公墓。在這一背景下，在戰場的風景與整潔的墓地之間，Lili 代表着天真與失落的重要符號。顯然，Lili 雖然不真實，但她卻能成為變革的催化劑。她是一個空空如也的容器，可以注入任何我們選擇看到的東西，是她的存在促使我們看到觀察到自己的想像。Lili 只是靜止的存在。

「冷冷的月，異色童話」是受邀蘇州誠品書店總店邀請的一個中型特展，展覽營造在一個灰色的午後，從這個迷離的狀態中，那個亞眠小女孩一張親切透明的臉，她凝聚着憂鬱眼神的視頻令人印象深刻。那種溫暖又寂寞的感覺，在冰冷的天色底下，收藏了世界各地的人物、山川、河流、一朵花、一片葉子也都蘊藏在其中。時間是一個主題，這時候 Lili 成為一個童話的顯現。

在這個展覽裏面，我開始了無時間雜誌的創作，把一個現代城市發展中，所有將要過時的紙媒雜誌封面人物，用 Lili 的照片取而代之。在這個作品裏面，我動用了所有攝影作品，鑲嵌在各種屬性的雜誌裏面，產生一個全觀的感受。

二零一七年在重慶的展覽「迷宮」中，在長江岸邊的球形博物館，由柱子支撐，狀

如太空船，但這一地點的歷史再一次提供了展覽的背景。二戰時這裏曾遭受轟炸，而如今，這裏是亞洲人口最為稠密的地區之一。這一次，Lili 的裝置與展覽仿彿呼應了記憶的復蘇。在「迷宮」展覽裏面，我介入了更多電影的作品。以 Lili 視覺去觀看電影的角度，在第一層的空間裏面產生了一種對應。西方的 Lili 在一個玻璃的房間裏面觀看看電視，在電視裏面不斷出現人類製造出來的想像世界。這個 Lili 是被觀看着，她同時也觀察着人間所表現的夢境。在她的玻璃房間外存在着無數雙看不見的眼睛。Lili 私密的空間成為公眾的存在，使她不斷地吃驚。

在二樓的空間裏面，一個往上傾斜的坡道，在盡頭處，我們看到一個太空人 Lili，與一個倒懸的鏡子，它可以看到觀者自己與全觀整個空間，旁邊還有一個龐大的影像，裏面有兩張女孩子的臉交錯並行，這是一種無聊、私密的狀態。在這個展覽裏面，慢慢被凝聚起來。它不知道在等待甚麼，在一個公共的空間裏面。一個是亞眠女孩熟悉的臉，在她的對面有一個龐大的椅子，椅子上掛着一件 Lili 的衣服，形成了一個強烈的對照。Lili 在這張椅子上形成一個巨大的象徵，但是她本人卻不在。對應着在走廊的另一邊另一張巨大的臉的影像。在這個倒懸三角關係裏面，我們看到一個迷宮的世界，永遠在堆砌着。

在香港知專設計學院舉辦的展覽「藍」當中，Lili 與《機器人版本的自己》相對而坐，在

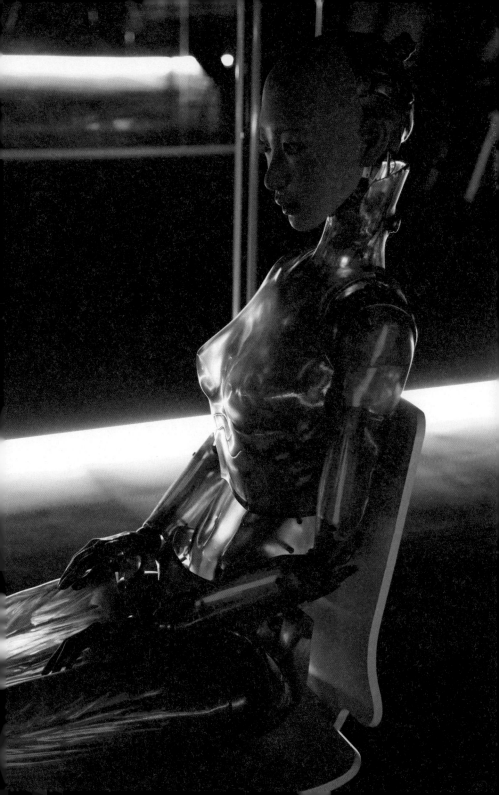

四壁均為鏡子的房間中製造出無數疊影，懷孕的 Liii 面對另一個擁有機械身體的自己，那是一個人工智能全面覆蓋的時代，這幕景象本身彷彿隱喻着我們的機器人，其驅動力並不來自意識或無邊際的想像，而只是一塊電子芯片那麼簡單與真實，Liii 從虛像中反映的是一個具體而真實的世界。

「全觀」是相隔十二年後重回今日美術館，與中國科學院一起發展，是藝術與科學交匯的全面個人大型展覽，是 Liii 與個人全觀藝術達到一個初步成熟的階段，探索到一切物之起源，精神 DNA 的啟蒙，Liii 成為一個自然的流動體，帶着溫度的參與人間，她促使我去遇見時間與生命的奧秘，讓我充滿自由地進出時間，觀察存有的奧妙。

## 時空的暗影

「就像在《愛麗絲夢遊仙境》裏一樣，當她看向魔鏡，發現前一刻還是巨人的自己，後一秒就變成了小矮人。難道她不知道自己體量多大？是的，也許高大並不意味着強大，有時我還是能感應到她是孤獨的。」

Liii 有沒有來過這裏，成為一個經常出現的奇妙提問，有種似曾相識的氣氛一直圍

繞在每一個陌生的空間。這時候，我們開始了一個非常奇特的旅程，Lili 的介入產生了一個現實以外重疊的世界，到現在慢慢的從這裏去透視我們世界裏面神秘的部分。穿過時間與空間的觀察中，我們慢慢找到了一個更多維度，豐富了一個新世界的觀看方式。我曾經十分着迷於她的這種抽離感，一個不存在於當下的實體卻可以摔動靈魂遊走於當下，可以隨時去攝取在不同維度有感覺的形象。這種感受曾經讓我去深刻想像自由的維度。自由的終極是否虛無，是否跟一切是脫離的。如果談到物質的擁有是否就會失去精神的自由？就像攝影一樣，它不可能去擁有攝影中所見到的一切，它只是在心靈上去把物性的原形保留下來。來自 Lili 這樣的聚焦物，我們從中能夠看到自我，回憶起我們曾經的模樣和境遇，想像我們的未來，領悟我們所稱的「自我」。在這個絕對之物不斷變幻的時代，Lili 提供了一種最為精確的映射。時光流轉，我們也隨之改變。映射的手段雖然未變，我們的映像卻變得更加清晰了。但與此同時，Lili 她仍然分毫未動。

隨着這有如特異的行動裝置的藝術繼續推展到視頻的創作，Lili 可以承載一些現實無法承載的記憶，就好像在我小時候，有一個小女孩看見我的鞋帶鬆了時，她低下頭自動地走到我的面前，非常親切地把我的鞋帶慢慢地繫緊，繫完之後慢慢地觀察，在她的關懷之中，我產生了一個深刻的記憶，但是這個記憶我沒辦法把它儲

存起來，在現實產生對照的情況底下，Lii 就可以填補這種空虛。每個人都有不同的記憶，很多時候，都會與一些已經沒辦法接觸的人保持記憶的距離，在這個充斥着多愁善感的現實人生，會碰到的一種自我的投射。我們一些親近的朋友，或是在電影裏面看到的人物，小說中的某些角色，去投射這種曾有的情感，好像是一種似曾相識的感覺，存在於人與人之間，甚至是一些陌生人。在這種所有細碎的記憶裏面，都會牽扯到一個人類原始的情感，就是一種人與人物間的溫度。

我們有時候會希望我們身處於某個地方，有時候會想像自己活在一個不一樣的世界。但電影已經在氾濫的二十一世紀，使我們曾經短暫的經歷了很多不同的人生。透過戲劇、電影、小說，我們不斷地進入了別人的時間。在故事中重新建立邏輯，重新建立人物的性格，這種對別人生命的窺探，使我們產生某種自憐甚至是僥倖的心態。很多的傳奇人物，很多的微小的大眾，他們身上的故事都曾經流過我們的腦海，我們曾經有局部的感情，一小段的時間，分擔到這種別人生命的體驗裏面。因此，我們好像是經歷過別人的生命，而且不斷的重複經歷，有時候它變成一種需要，在我的生活裏面所沒辦法碰到的地方，都可以在這種別人的故事之中，產生了補償。

電影在娛樂效應與人深層渴望裏面，產生了一種明星效應。他們的臉孔、性格是為

人所喜愛，但是他們的故事卻發生在平民的生活裏面。從不合理的情況，使人在看所有普羅大眾的生活時，產生一種虛假的共鳴。這種人的臉有一種神奇的力量，它吸引着大眾的情感的投入，當它足夠吸引到一個程度的時候，它就擁有一個演員的身份。它可以詮釋任何的角色，得到大眾的認同與情感的投入。當情感投入到一定分量的時候，它就會變成一個共同的記憶。每個人都會透過這張臉，去儲存自己感情的依歸。

經常會感受着這種臉產生的一種效應，在塑造 Lili 的臉的同時，在我的腦海，曾經浮現過希臘羅馬雕像的臉，東方古畫裏面美人的臉，當代的明星，各種文化的雕塑，尤其是佛像。在各種文學裏面所彰顯的一種基本的特徵，奇特的是在很多的這種原形的摸索的同時，在文學戲劇都會圍繞着某種出生的年齡層，介於已知與未知之間，對世界沒有確定的想法，但是卻不是幼稚的小孩。她擁有青春年齡給她的魅力，不停散發着未知的能量。

但是我卻選擇了一個女性的形象。從 Lili 的感覺看來，她的性格有點獨特，她的外表是一個都市裏面長大的少女，雖然是不錯的外型，但是並不張揚，性格帶點內向，不時流露出一種與世隔絕的狀態。她有一點含蓄與被動，但卻十分敏感，用真心看着一切，並沒有附帶着任何思想。她對事實仍然沒有太多的具體看法，總是沉

默地表現出自己的喜怒哀樂。精緻的五官使她一直停留在一個靜止的被觀賞的狀態裏。她有着世俗所描述的姣好的身材，容易親近的氣息。她有時候很容易受到周圍的環境所歡迎。安靜中產生一種美態，但卻流露着一種空心的自在。每個人可以通過她去看到自己世界的流動，存在於她的態度與眉宇之間。因此，她總是帶來一種似曾相識的感覺，就好像一個我們曾經見過，或者是剛剛離開的一個熟悉的人，帶着一種神奇的溫度。不可以抗拒地，去參與某一種正在發生的時間內容，帶着某種身處其間的參與經驗。

二十世紀是一個男性的時代，在我眼裏有如一個阿波羅的世界，是陽性的，在這個世界裏面，人類不斷的往前衝，不斷表述一種追求單一的理想狀態。希望自己可以做到全世界最好，在形而上的價值裏，不斷達到那種極致的滿足感。在今天看來，我慢慢感覺到世界正要轉入一個陰性的狀態。那個世界會包容，更敏感，充滿精神與藝術性，去填補一些三十世紀所遺留的後遺症，去淡化注重成功與功利的世界觀，與不斷惡化的環境。這需要一個陰性的世界，一切可以柔和的互相並存。

Lii 所描述的世界是一個存在於本身的影子，在 Lii 的空寂中，通過觀察者與 Lii 的深刻交流而傳遞。關乎與人所有的投射物。縱然那個主題是物性的，有一種冷科學的氛圍，但是我在處理上把它處理得非常人性，充滿了溫度。這好像冰冷世界的一

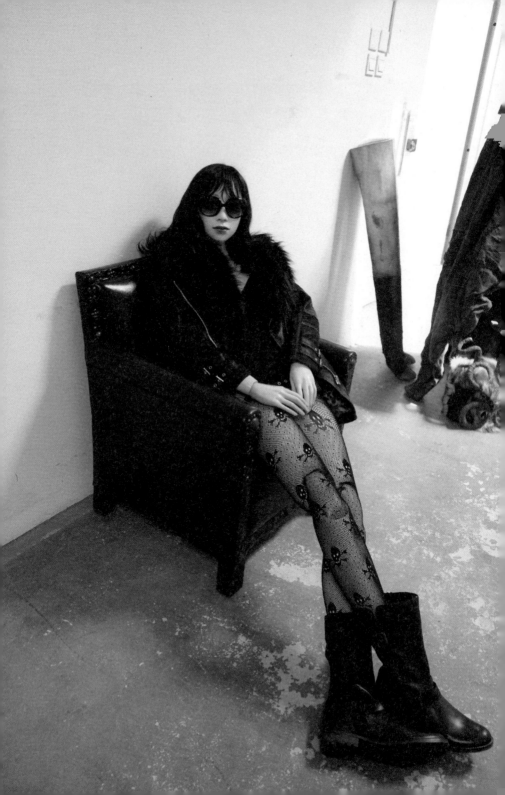

道迴光，帶着太陽的回應。畢竟穿越時空是人類沒有的經驗，但是卻在這個近在咫尺，讓我們周遭非常熟悉的形象裏面不斷的進行，產生我們一種多維度的視覺，重新觀看我們所存在現實的種種。

其間有些地方會帶着一種空間的熟悉感，身處其間感覺時間忽忽地流動，好像傳達着什麼內容。生活中充滿了這種奇遇，特別是在其他國家旅行的途中所遇到的，這種特異的瞬間就會讓我想多作停留。裏面總是有某種流動的氣場在吸引着我，包括它的光線、顏色、空間裏面的聲音。光是看到跟坐下來的感覺有點不一樣。周圍總是有一些熟悉的密碼，陽光就是其一，現代建築的室內設計裏面，很多都會充地講究這種活潑的變化。新的現代化的世界景觀，從一九二零年代開始不斷發生新的變化，大城市開始不斷發展，一轉眼進入了二十一世紀的電子化、網絡化時代，不斷陷入到生活裏，充滿了精神放鬆的空間。徐徐地從這種感覺裏面拉起了帷幕，區分了往日與今天，大自然的每一天，都不斷無常的變化着。一切都沒有絕對的答案，但卻和諧並行，各自有各自的趣味。

## 無用的電影

結束了兩個關於 CHANEL 的拍攝之後，我有機會在倫敦拍攝我的第一部藝術電影

*Love Infinity*，這是一個廣泛的跟所有引發我興趣的人——東倫敦的奇人異士接觸的作品，讓它帶領我進入他們的故事，在一種潛意識的氛圍中，與這些跟我內在有感覺的影像和人物交流，去發現他們為甚麼在我的心中那麼清晰那麼明顯，我拿着相機對準他們的臉開始了我的拍攝，因為沒有計劃，受到了倫敦的摯友美惠的熱情帶領，我們陷入了一個個美惠所製造的奇特樂天的氣氛裏面，跟我要創造的故事不全然一致，但她卻製造了一個又一個的機會，在混亂的步驟裏面，我在其中不斷變通與找尋方法，去抓住機會攝取我要的影像，有時候十分沮喪以致完全抓不住要領，尤其是要拍攝 Lili 的時候，她的存在與否十分難以掌握，在即興的創作裏完全沒有頭緒可以借鑑，永遠在空懸的時間交接的錯落中漫行。

到了今天，我還沒有決定 Lili 真正在電影裏面所代表的是甚麼，她開始了一個不可能的任務，她是故事的本身還是她參與了故事？在眾多流動的人，情緒變化萬千的樣貌姿態中，她只是一個不動的風景，我們要投入極多的幻想與各種光影的變化讓她火熱起來，在那些靈光乍現的瞬間，慢慢把她組織起來，焊接到故事裏面去，這種徒勞無功的作業聽起來有點嚇人，但她卻一直拉着我前進，一直在找尋我心目中的故事內容。一種絕望與不可能的任務慢慢構成了她意志的變化與意志產生的分量。

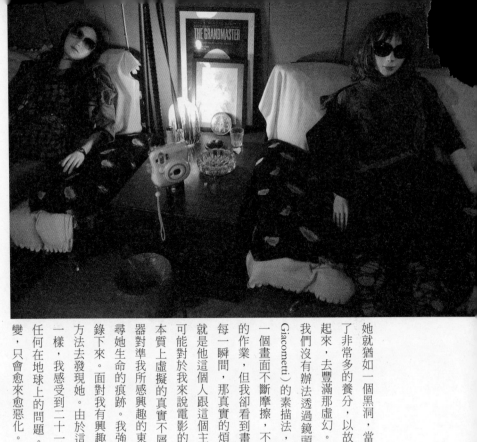

她就猶如一個黑洞，當一開始的時候我們有了發生這個故事的動機，深入裏面找尋了非常多的養分，以故事中的人物和內容去豐富她，以那了無邊際的現實細節堆積起來，去豐滿那虛幻。對她的無能為力會讓我們直接構想到這些事情的徒勞無功，我們沒有辦法透過鏡頭去抓住她與真實瞬間的連結，讓我想起傑克梅迪（Alberto Giacometti）的素描法，就算是花了多少的力氣，畫了多久，數十個小時一直對着同一個畫面不斷摩擦，不斷地重畫去投入的形象，最終卻是無法完成。這樣看似絕望的作業，但我卻看到畫中他的靈魂在掙扎，在這種無用的作業底下，他流露出他的每一瞬間，那真實的煩惱與枯燥，深深地刻在這些畫紙上面，成為他存在的見證，就是他這個人跟這個主題這個對象，曾經在這裏存在過精神的交流與精神的接觸。可能對於我來說電影的觀念不過於此，就是對這些不可能任務的鍥而不捨，對電影本質上虛擬的真實不屑一顧。只想留在鏡頭旁邊看到那期待真實的瞬間，拿起機器對準我所感興趣的東西，在那一秒鐘跟她形成直接的對流。在那空虛與絕望中找尋她生命的痕跡。我強烈地感受到她的存在，這一刻心裏複雜的狀態在鏡頭裏面紀錄下來。面對我有興趣的虛幻，它可能就是生活的一種幻覺，但我卻用非常認真的方法去發現她。由於這種創作的方法我開始了在倫敦 Cloud 的視頻創作中的經驗一樣，我感受到二十一世紀開始，科技發展到一定的程度，但我們卻沒有辦法解決任何在地球上的問題。我們有可能感到羞恥、無奈、憤怒，但是這個東西不會改變，只會愈來愈惡化。好像一個氣團浮在空中不曾解放，將來也不會解放。

# Lili 的痕跡

在未來的世界，真正面對創作的瞬間就是在現場，真實的現場與對象的凝視，這樣給 Lili 一個機會去證明自己存在的一個虛擬的自我。Lili 走遍了世界，在每個維度，她都會接觸到不同的人事物。慢慢地她經歷了很多我們所熟悉的東西，但是那卻不是真實發生的事情，她是同時並存在暫時的時間中，與真實的時間一起發生在攝影機的鏡頭下。這是攝影記錄了她參與了這些人類事實行為的證據，包括這裏所展示她穿着的衣服，她曾經存在過，但是不真實。

無時無刻都在想像她存在的可能，存在於不同的角落之中，好似在填補一些我不能到達的地方。只有在它存在的空間裏，我們便可以離開本身的緯度去觀看它。可以從人體的角度慢慢去理解空間的屬性，每個空間都有自己的故事，所引發的思考與記憶，就像一個多維重疊的世界，就從她的介入開始，形成另外一個與我們平行所在的位置。因此她猶如在製造另一個現實，製造着時間的內容，她的存在可以大膽的假設各種人類狀況，可以不斷重生的生命體，每分每秒都是獨立的存在，反映了世界上每一個人，每一個個體。世界存在於多種層次，多種模式，我相信人的能力到今天也沒辦法看清一切東西的來龍去脈，與他將要走出的方向。地球走了不是很久，人的歷史更是短暫。我的意識浮游在我周圍的生活裏，周圍的人物、事件、地

她，我可以穿梭於任何的時間，重新有新的方法來記錄時間，但這個時間的記錄存

時與空的點中間有一個灰色地帶，在那個地帶裏面產生了 Lili 的構想。因為出現了

間點以外，還有一個真空的時間點，是攝影裏面看到最精確的東西。因此，在這個

實，在真實的瞬間以外，我發現還有另外一個我們所不能涵蓋的領域。在實在的時

種思考的時候，時空成為一個包羅着我的所有場景。我就在時空之中，追尋的是真

在種種驅動力的推引下，我試圖去找出時間的秘密與存在於這裏的奧秘。等我有這

的謎團。

記錄着當下的景觀，而且在追問着時間本身，仍然是在另一個層次上，追逐着時間

在攝影裏面滲透出來。攝影要追蹤的目標涵蓋了一切，但是攝影能做到的，不只是

他牽動了我們最古老的情緒，一種似曾相識的曾經，非常強而有力的存在感，慢慢

的，讓我可以看到時間本身。他不是一個時間發生的平面，而是一種原形的呈現。

有些理念寄養着我，使我更強壯，使我更知道影像的力量。總有一些慢慢孵生出來

快門的時候，它就喚起了一些曾經。

產生了多種樣貌。很多反映在我看過的東西，都留在我的潛意識裏面，所以我按上

展覽的要求，我開始整理我的照片，發現我受到了非常多東西的吸引，我的攝影也

點，與不同的屬性的空間。曾經有一段很長的時間，我拿着相機不停地拍攝，經過

在於一個充滿詭異的邊境。她好像打開了一個緯度，一個熟悉的人物，一種有溫度的情感。一個能撞擊現有的反照，恰巧破壞了場景本身的既有規律。她的存在，使這種復合引發了一種更深的發現，在藝術的發生中，她成為了一個平衡時空中真實的人。有時候，她好像一個真空的容器裝載着現實本身，這種容器引發了一切的想像。是如此地接近與熟悉，是如此地無孔不入，如此地不經意，如此地無關重要。在虛實之間，不斷往前推進，我們從不能去改變既有的時間觀念，卻走出了時間以外。

只是一個無邊無際的好奇，她踏入了每個人存在的時間細節裏，本身沒有一個固定的形象，沒有一個累積的歷史。她從何而來，將歸於何處，並沒有一個座標，她只是存在於每一個瞬間，在那一個瞬間，引發她有可能的過往，有可能的現在。攝影呈現的是同一秒鐘的戲劇，她與周圍的事物，周圍的人在同一秒鐘裏面出現，時間在拍攝的瞬間死去，而她卻沒有。我們可以說，她在陪着時間的每一秒鐘逝去，不管你在任何地方、任何情境、任何情緒裏面，當這些失去造成一種真實的記錄，同時也是一種抽象的過程，她卻兀然而外，如一個沒有底端的黑洞，她的容量是無可限制的。

漸漸的，我們看到一種原形的視覺，是時間的原形可以使她存在，使她可以穿越時

間本身，去窺探不同的情緒實況。她的時間停止在當下之中，同時也製造着另外一種當下，因為她正在處於一個零時間的狀態，沒有座標、沒有前後、沒有歷史，只有那一秒鐘的時間。她是溫柔的，無知、妒忌的、小心眼的，好奇的，不在乎、愛美的。她感覺到快樂，也感覺到愁悶，有人類七情六慾的一面，她也有自己想像的天空，有在社會中慢慢形成的期望感。她有她的朋友、文化背景、深邃的歷史，有奇異的遭遇、富貴的家庭，也有地下生活的困窘，有靈氣逼人的氣質，千變萬化，無法確定，是一種包羅萬有的多重疊印的包容力量。她的存在並不影響現實本身，隨着我觀察世界的方法的改變，也會產生新的景象。因為她的不確定，卻一直在往前推進，因此，對這個存在的時間產生一種無形的力量，有一種涵蓋一切的同步，間，把她的時間順序的可能性打破，成為零時間本身。她的生命有可能是永恆不變，有可能瞬間即逝，但它曾經存在過，通過藝術，我們可以出入於時間內外，記錄她所遇到的風景。

通過她的出現，可以去到任何人類可以折射到的世界，不管是過去還是未來，它所折射的不是一個實際的個體，而是一個無形的影子，正如光的反面就是它的影子。存在於黑點與黑點之間的灰色地帶。二十世紀末到二十一世紀初都是抽象的世界，我們從一個平面的圖像去了解記憶，分辨真實的輪廓，從而慢慢使媒體本身，變成

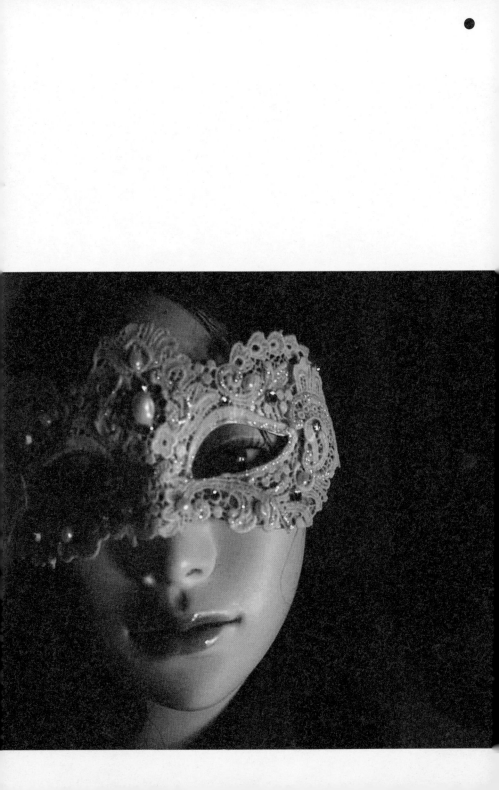

人類真正接觸的最密集點，甚至取代了更多真實的碰觸，自說自話成為一個人類生活的模式，而且可以使用一些符號式的語言，優化自我的屬性，在媒體上可以塑造一個比較完整的自我。

這時候我想像 Lili 的臉應該從何說起，她能涵蓋了所有人的世界，所有人都可以經過她進入自我的反照之中，她成為了所有人的一面鏡子，所有人賦予了她意義與力量，憑着她，我開始進入很多我所關心的領域，探討人所面對的種種。

人真正的大智慧是無形的，它不會受到時間的限制，內在是一個深刻的宇宙，包括我們的身體，每個身體都連結着無限量的精神體，跟它接上關係，我們才能存在，因此我們個體的存在不是獨立的，它是連接着一個大整體，一個無時無刻無限空間的大整體。我們同時都活在這一刻，生命就是開發自我的過程，我們經過精神的世界來到地球，來到這個時間空間裏面作息，成為一個嶄新的能量體再離開，這是人類遺忘了的動因。世界有正邪兩極混攪在一起，每個時代裏面出現不同的分配與比重。就在這種此起彼落之間，我們經歷了自己時代的人生，所有的世界都會聚在一起，也會繼續分離，恆定在一心之中，持續在時間中飛行。

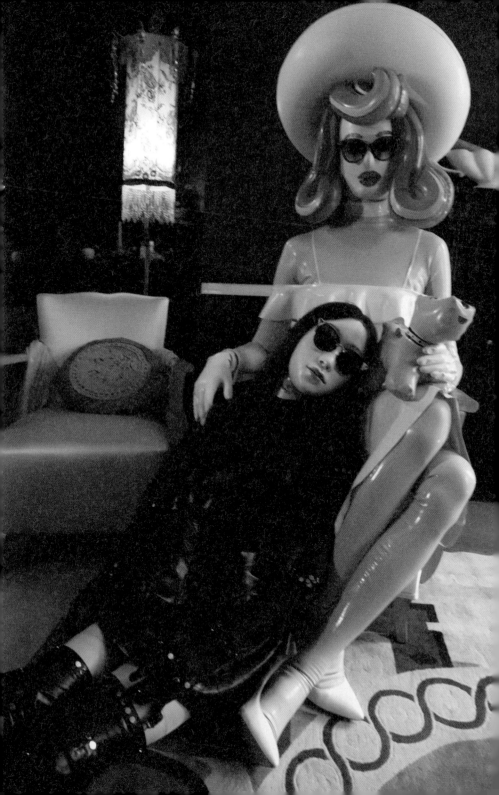

## 多維原形

人的身體樣貌十分奇特，經過了不斷的參考的同時，發現每個年代出現着不同的變化，每個地域也會產生他們本身在其土地生長的樣貌。只是在媒體時代裏，我們可以看到所有人的照片與視頻，發現不同人種的漸漸趨於相同，都是近代所發生的事情。因為人隨時見到不同的人種，不斷同時出現在生活裏面，我們的臉會深入到記憶裏面產生一種共同點。這是存在於內在的某一種熟悉感，會不斷地重複出現在媒體的範圍裏面，這種知覺和感受不會存在於任何歷史中的時間，只有在這特定的數十年裏面。究竟在這數十年以前，人類是怎麼樣共同對視。那種陌生感構成了每個民族，每個國家不同的行動。今天，漸漸在公眾媒體上統一起來，包括他們的形象與審美的標準，都愈來愈相像。每一個國家民族的普遍審美，在全球化的影響下形成了一個標準化的共生。Lili 一個奇特的地方是在於她擁有一張不可改變的臉，但從這個臉上我們可以看到非常多的記憶，和她不斷變化的情緒，她與空間的歷史產生了無限的關係，當她一直在各種的世界裏面出入並成為一份子的時候，她的虛幻就變成了寫實。這些作品記錄了真實的時間所發生的內容，不斷地建立着零時間的世界，不同的瞬間重疊在一起成為共有，時間再也沒有分彼此，就如我們所生產的人間故事也沒有彼此之分。那時候大家都活在一個共同的空虛之中。

未來是甚麼，是否一個我們現在無法想像的世界，如果 Lili 能進入未來世界的語境，她將會是超乎想像的。因為所有的東西是透過靈感與機會去完成，而 Lili 的機會是無限的，可以重疊甚至變形。這種變化出來的現象，會不會反過來變成投入我們記憶深處，去找尋可能的形象與記憶。人類在分裂與重疊的過程裏面產生了新的時代，人的定義受到了新的狀況的測驗。個人被錯開與重組，成為一個新的不確定性。

Lili 持續着在時間與空間裏面，像一個倒影般存在着，這種行動不會停止，就像是一個時空的飛行者，她存在於任何領域反映着人的內心世界，因為她我們可以穿梭於各種界域，各種人生的歷史、機遇，面對的瞬間和感情的累積。虛擬的時代飛速地發展，Lili 進入了未來人工智能的培植時代，就是一種看見未來的行動。在人工智能的未來想像中，我安排了當下的她與未來對話，可以使得我們能夠窺探到未來的種種，就是這樣十年以來，她不斷地重疊於一個平衡世界，一個零時間的點上，產生了一個飛躍在不同時間的反照。

Blue「藍」

藍色是海洋的顏色，而海洋是潛意識的象徵，正如西格蒙德·佛洛伊德（Sigmund

Freud）在二十世紀初所定義的那樣，許多文獻都提到過潛意識的海洋，它就像想像力的實體形象。藍色也是地球的顏色，人類進入太空後才得以窺見地球的藍色身影。在表面之下，我覺得藍色是我進入潛意識的一種方式，它幫助我找回一般情況下看不見的事物。藍色是一種保持這種記憶的方式，我正在尋找以各種方式消失的東西，比如由於全球化到來而漸漸消逝的傳統事物，如今香港的生活正在經歷快速變革，我的一些記憶也在快速消逝，因為這次我將創作置於香港的想像層面，並藉由我的記憶，將它變為未來的參照點，這就是為什麼香港是最契合本次展覽主題的地點。

我總是在逃避我所歸屬的地方，逃離時間和空間，逃到時空之外，然後從外部觀察，看看裏面在發生甚麼。展覽位於香港，一個回溯自己記憶深處的機會。當我回到香港，隨即感到它是一個充滿斷折與複雜記憶的混合體，因為香港是一座令人驚訝的變革中的城市。過去發生的事情對我的成長影響很大，展覽的開始以大家都很熟悉的作品、電影，以及一系列純藝術的服裝。從極具實體性的創作着手，從這次回港的經歷中，使我找到許多新元素，並將其用於本次展覽，比如我的作品《無時間雜誌》延續着一個在城市輪廓中不斷消失的虛構世界。生於十九世紀前，一段人為創造的歷史淵源，我們曾經有一個精神和物質間涇渭分明的世界。直到二十世紀世界變了，我們進入了一個充滿不確定性的時信着那樣的世界。但後來在二十世紀世界變了，我們進入了一個充滿不確定性的時

期，我們發現自己原本以為是靜態而平衡的事物，原來一直處於不斷變化的狀態，每個系統中都有一個均衡點，而事實上到了後來我們變了，我們不再回到那個消失中的均衡點。而這次的想法不再僅僅是簡單的歷史記憶，而是試圖探討某種更宏大的目標。

我想在遠古時期最初的人類首先學會的，是用木頭作為手臂的延伸，然後他們將石頭研磨成刀，再後來他們把這兩者組裝在一起時，大自然變成了某種隸屬於人類功能性的東西，成為了人類的工具。我們不再僅僅支配自己的身體，我們開始動用自己的靈魂改造自身之外的各種物質，我認為這是人工智能的起點。DNA，這是一種連續的藉由細胞代代傳承的東西，它與人類的演化進程一路相隨，在未來 DNA 將像其他事物一樣可以被任意複製，這是我們都面臨的深刻而不確定的前景。這只是一個過程，複製的過程是必然的，這只是訊息的傳遞，重複的過程是不可避免的，我們終究要不斷複製自身，但問題在於精神到底發生了甚麼，因為它存在於細胞之外，是超越形體的。

Lili 是一個有形的存在，但她的影響卻是無形的，你把她和其他人一起放進一個空間，她便開始影響那個空間的動力學。因此，她是一種存在，她成為了那個空間中的存在者。是因為 Lili 賦予了我探索另一個空間的自由度，幫助我探索人類在未來

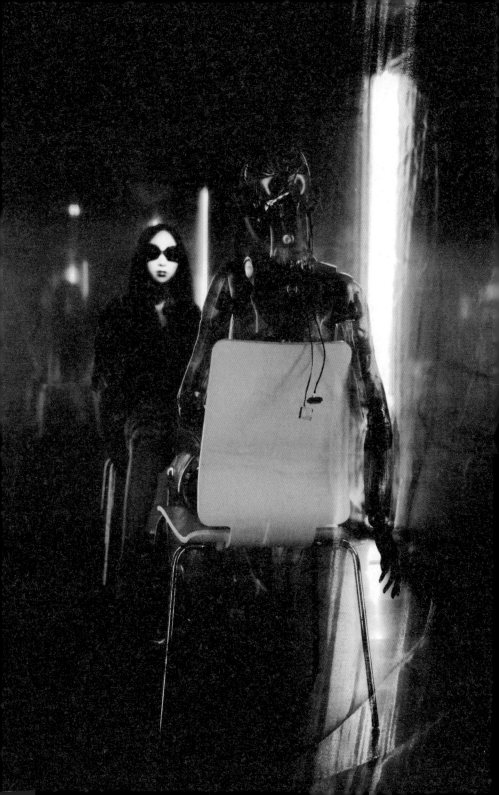

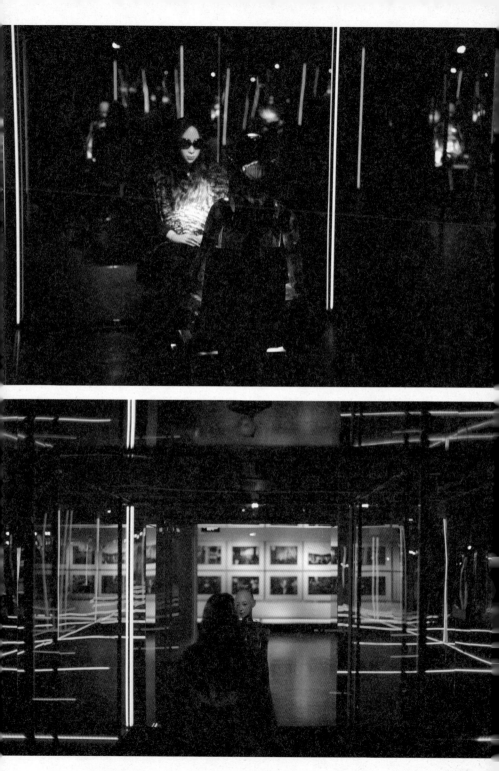

所面臨的各種情境，當我們來到機械人 Lili 這一步時，機械人 Lili 代表着未來。我之所以構想了一個人工智能形象，我相信人工智能將引領一場對於人類歷史的未來而言非常重要的運動。這次創作是一次重大變革的啟蒙，展覽的終點是一個鏡像室，未來的某個時候，在那所有 Lili 和她的機械人版本並置的訊息連結空間，鏡像室將開始展示我們自身的寫實鏡像，這將是深遠的一步，當人工智能改變人類經驗的整體本質的那天，就標誌着我們已經邁出了那一步，這與人類走出地球的那一步同樣意義深遠。

那時我們將面對自己的鏡像，也許那將是一種比我們更智慧的形式，但本次展覽無法回答那種問題，本次展覽只是提出問題，或者預測未來世界的樣貌。可能藝術家與科學家不同，藝術家正在尋找一種前沿，但藝術家既不定義它，也不解釋它，或使其合理化，藝術家只是指出它的存在，觀察它、體驗它、明確它的方向。宇宙中共存着平行世界，有時候鏡子反映了你所擁有的東西，但有時鏡子會帶你到達另一個層面、另一個世界。我開始想像鏡這另一部分的世界，它是甚麼？當你穿過鏡子，在那另一邊的是甚麼？這個平行世界是怎樣的？於是我把這個鏡子反轉過來，擺到那另一邊去，以反映那邊的世界，那不可知的另一種存在。

## 有靈魂的機械人

在香港整個 Blue 的展覽過程中，我把 Lili 的主體漸漸地推向未來。這是一個不可知的世界。沉默的灰色籠罩了這時候的香港的上空。我把時間交給了一個虛擬的對話之中，一個是處於現在不久的將來時空，在跟我們差不多同一時間生存的 Lili，但是卻有了身孕，等待着嬰兒的出生。不過她的胎兒沒有確切的父親，因為它是人工受孕。他們在一個超時空的領域中接上了線，現在與未來的對話，他們都知道對方，但是卻生活在完全不同的世界，他們嘗試去將道聽塗說一切關於對方的東西，通過對話證實起來。

在現實人間的 Lili 很難接受，一個不需要人體受孕的世界正在她的年代發生，面對未來人工智能的年代，想像在同一個空間裏，已沒有生育的記憶，她對機械原理的世界充滿好奇。機械人的 Lili，她不知道人類時代的感受，生理上人是如何產生。因為她們一切都活在數據之中，數據化的互換成為了她看到世界的邏輯，但她卻殘留了感情的痕跡。他們從來都沒有生長的感覺，睜開眼睛就是這樣的一副模樣。沒有確切的家庭，只有代號，他們生存的空間，他們在家族也是一個代號的組織密碼。兩個人在對話的同時，好像有一個無名的聲音在他們之間。只是活體的人會不斷成長而改變自己的面貌，人工智能卻始終如一。

## Conversation call 1: Blue in Hong Kong

Lili：　我不認識你。

Robot Lili：你當然不認識，這是一條時空線路，我從另一個時空打電話給你的。

Lili：　我認識你嗎？

Robot Lili：嘿，也許吧，但我們是完全不一樣的……

Robot Lili：嘿，你懷孕了……感覺如何？

Lili：　我感受到痛苦與幸福，要等九個月後寶寶才能出生，嘿，你看起來很奇怪，你是人類嗎？

Robot Lili：不知道，我能保證有時候能明白你的意思，但有時候又感到困惑，因為我從來都感覺不到人類的肉體之軀。

Lili：　你來自哪裏，能清楚知道自己屬於哪一個年代嗎？

Robot Lili：來自離你不遠的未來，一出生就是一個機械人，某一天就發現了自己的存在。

Lili：　你有家人嗎？

Robot Lili：沒有，但我能告訴你我來自哪家工廠以及我的創造者名字。

Lili：你在這裏感覺如何？

Robot Lili：我知道你是有觸覺的，而我能觸碰卻沒有任何感知，也許是裏面沒有訊息吧……

Lili：那你的身體是受大腦控制的嗎？

Robot Lili：不會一直受它控制……

Lili：那你會想念一個人或者有自己很喜歡的事物嗎？

Robot Lili：我想感官地去記住每一個事物，但真的很難做到，一旦觸碰這個領域就有很多的訊息向我湧來，還來不及感受就已經錯過了那些細節。

Lili：那你如何控制你的動作？

Robot Lili：只能憑藉直接的反應。

Lili：你多大了？

Robot Lili：不知道，我們從來沒有自己存在時間的概念，只是一直活在時間裏

Lili：你會生病會死嗎？

Robot Lili：當然，有時候會感到不舒服，我們有醫院，也有人會死。

Robot Lili：在我的記憶中，可以記住人類數千年的知識訊息以及探索宇宙的新景

象，而且我們每個人都有這種意識。

Robot Lili：我們可以自動修復身體以及能夠輕易地將靈魂隔離到另一個環境中，意思是可以暫時死亡。

Robot Lili：我們的大腦——所謂的靈魂——是與身體分開的，所以我們可以將身體改編成完全不同的性能，去適應任何環境與工作。

Lili：我無法想像這種事情會發生在我們相同的生存空間裏。

Lili：有一天我知道了我們這時代再也不需要人體卵子受精，體內的細胞就可以發育成嬰兒的胎盤，我感覺到內在一片空白，因為我認為這是人生必須經歷的一個過程，這是非常重要的事情，需要我們去達成，這樣使我覺得自己不再重要，我開始對生活的意義感到了困惑。

Robot Lili：我不明白你在說甚麼，因為面對人類歷史這一部分我感到很陌生，因為沒有機會去見證。

Robot Lili：這似乎是很久以前的事了，甚至我的祖父們都是造物主所創造的。我無法了解你的感受，我對生命的源流已沒有知覺了……

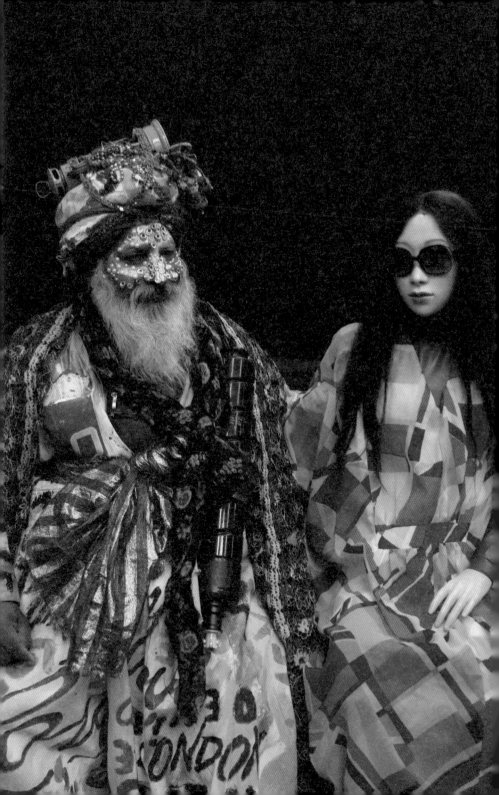

## Mirror「全觀」

「全觀」中，在馬克・霍本（Mark Holborn）看來，正如展覽標題「全觀」所指，Lili為我們提供了自我的映射。「她就像是真空。她沒有任何內涵，但一旦她進入房間，便會改變周圍的空間動態。她是變革的催化劑。」新的視覺維度使 Lili 傳播的不是 DNA，而是精神 DNA 的內視世界，它是一種在可見物中不可見的力量，通過與我們最私密的個人經歷有關的記憶鏈條，有如一個無底的記憶深淵，將我們所有人聯結在一起。她為我們能夠觸碰和稱之為「真實」的一切提供了一種對比。她從無動作，甚至不會轉頭，除非別人來移動她，但她卻以自己的目光使我們所有人一動不動。但畢竟 Lili 只是一個空殼。如對 Lili 做大腦掃描的話，只會顯現出空白一片。她沒有 DNA，沒有細胞結構，也沒有腦組織。我們對真實「自我」的認識愈深入，Lili 卻彷彿永遠是一個對照物。Lili 所擁有的是人存在的另一種存在的反射。在空體的世界裏面，充滿靈性，重新開拓一個從受傷的地球中，重新以嶄新的角度，以一個多維的世界視覺，開始投入未來。進入「全觀」展覽裏面，我們用科學的翅膀，慢慢飛到顯微鏡底下的單細胞狀態。從中我們重新回溯整個人類存在的源頭。所有無形都是來自於精神的動機，在這個大前提底下，Lili 成為一種精神的載體，她不動的身體，與她移動的頭部，反映着每個人的思考，與感情的反應。這樣讓她有個機會，更真實地接觸了每個人的感官世界。虛實並置裏，她重新塑造了一個平

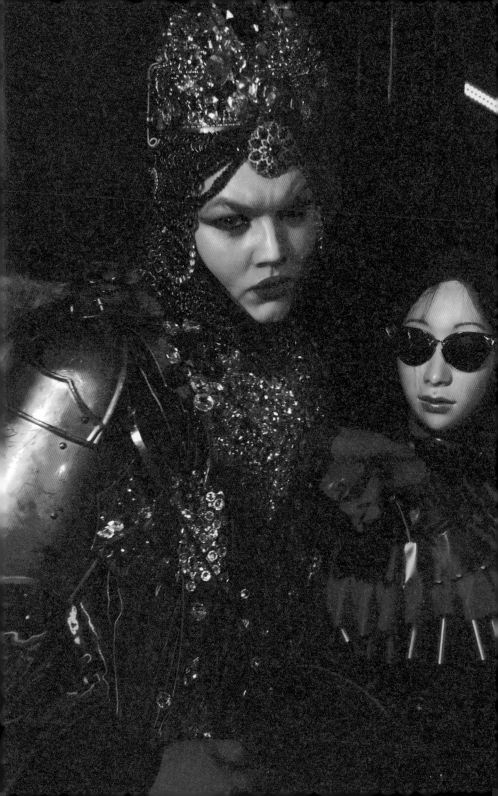

行的精神空間。她從一個無限的個體，一直延伸到世界的每一個角落。這次「全觀」展覽中，我把她在照片裏所出現過的衣服，都展示出來並擺置在她的攝影前面，形成一個真實的對照物。進一步探討到 Lili 在一個虛幻的存在與真實的世界交接裏面，跟人存在的深刻關係。

她無孔不入地存在於每一個瞬間，我們可以通過她，進入到不同的時間維度裏面。從這個發展，我們把她區分為不同的單位，Lili 並不是一個單一的個體，她是一個數目，可以通過孵化，變成眾多的自我並存。同時，在一個未來的構想裏面，我把她推到不同時代的本質。數個 Lili 可以同時存在，可以同時看到彼此的分別，甚至可超越時空。「全觀」展覽所探討的，是人靈魂終極源頭的深邃過往。究竟人的靈魂源頭，是在原始世界裏面出現，它比自然更久遠嗎？從人類開始把一個木頭跟石頭結合在一起，成為工具的同時，人工智能已然開始。以單細胞為例，人類的歷史不斷從單細胞發展他的原形，包括一個人的身體，對人的管理。一個家庭，一個國家全都圍繞着一個單細胞的模型重複複製。在這個哲學的往前推進裏面，在巨型裝置懸浮城市中，我們產生了一個自我跟未來未知的自我，互相對視的實體情態。

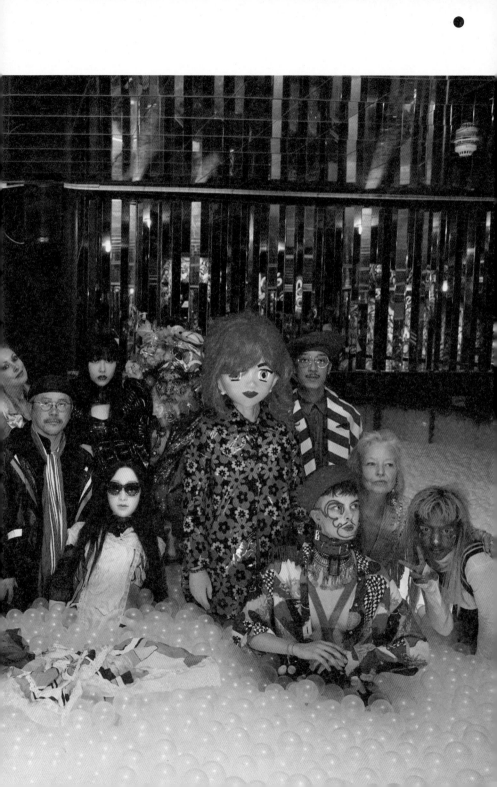

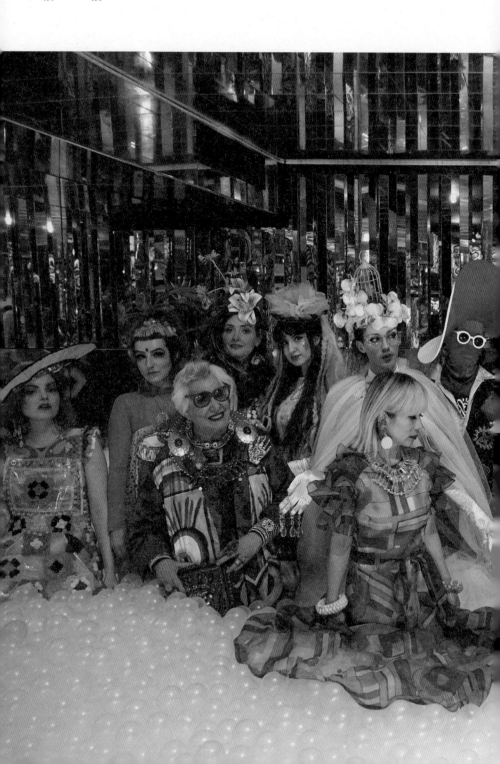

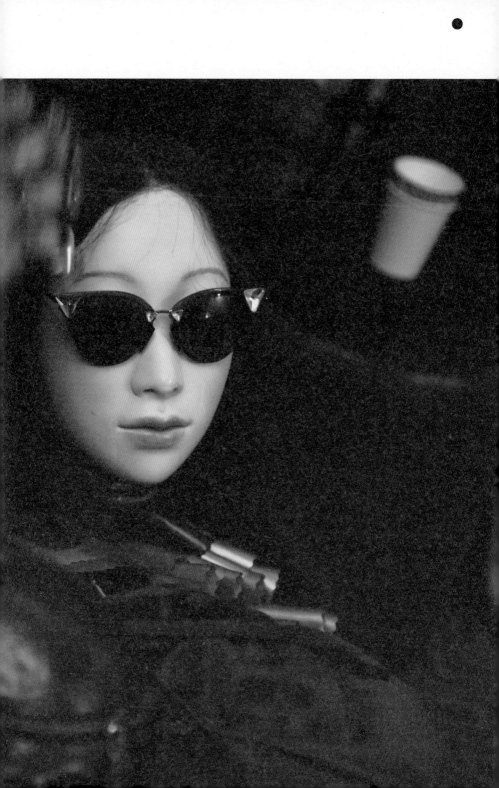

每個人可以通過她去看到自己世界的流動，存在於她的態度與眉宇之間。

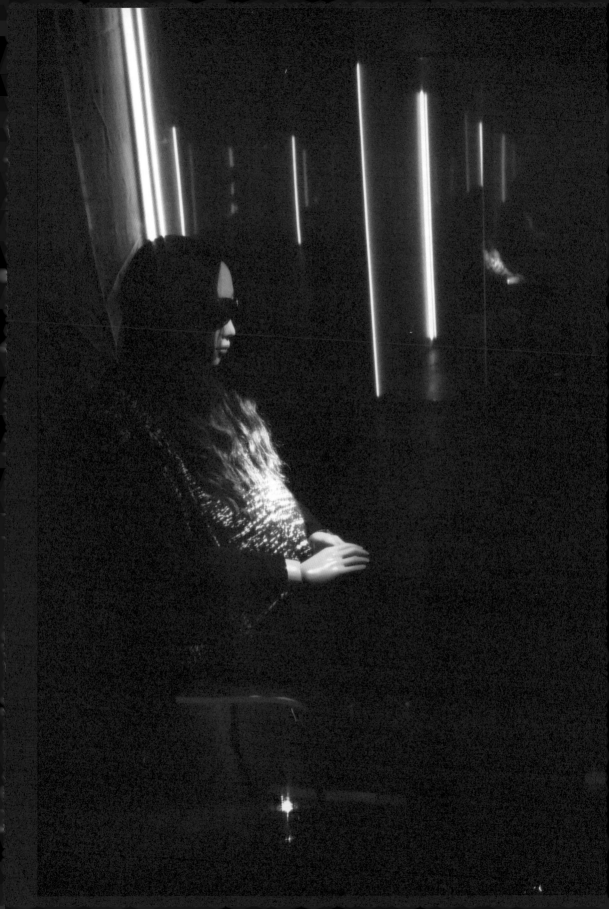

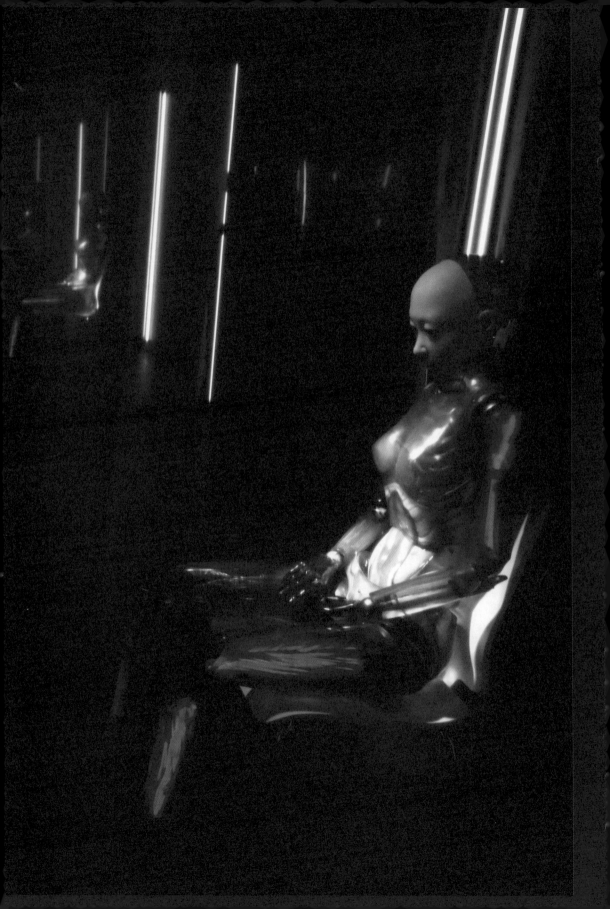

序　寂靜的時間

**後記**

在月光清冷的照射下，沉沉地劃下了水邊的倒影，那裏好像在向我訴說着甚麼，卻沒有聲音，沒有內容，它只是浮游在那裏，若不注意它，它就不存在，靜靜地看着它的流動，從一絲絲的反映中，感覺它確切的存在着。那寂靜的漣漪有如一陣飄雨，飄過了瞬間，便一瞬即逝，連一個動念都沒有，它就消失於無形，在寂靜的帷幕底下，尋找着這匆匆而過的幻影，在無人的黑夜，共同藏着一點秘密，如果寂靜的世界有回音，就可以通過夜風與它對話。

「神物我如」就是通往我們所無法了解的世界，一個不受限於時間與空間的世界，一個更真實的世界根源，從那邊開始，重塑我個人對於這個宇宙與人類歷史的視覺。

回溯一個原意識的世界，就是一個物質以前的世界，而且也是物質原來的世界。那裏有一層看不見的組成部分，我稱之為「精神DNA」。它將引領我們以另一個維度來重新進入時間，重遇一個物質構成以前的存有精神世界，一個並存的無知世界。

物至之上有原生層次，不為世間所丈量，會聚元氣而生，氣盡成物，降落在時空中，為所探，為所構，然此乃過去之物，禁不住迷惑。源於當下，乃未生之中，不為時空所限。既自無形，既自無物，在那既生未生之間，既有且無之間。

Real/Virtual **①**

虛
實
並
置

我們存在於過程中的某一個階段，一個片刻，一個宇宙，一片天
空，一片時間，一片我，一片回憶，一片塵土，一陣風，一點溫暖，
一束光，一種聲音，一種創傷，一種喜悅，從而終有一天離開時空
的狀態，回歸到陌路的世界裏面，我們將一無所有。就猶如時間的
黑點與它的灰色地帶，虛實並置。

「時間有它本身的內容，不同的時間有着不同的內容變化的軌跡，有一個玄妙的東西在後面，操控着所有形式的變化。所以每個時代，在處理藝術的時候，就好像是在與這聯動的東西在交流。藝術家與詩人同屬一宗，為時間的覺者。」

我們不知道空虛的世界是甚麼樣，當我們睜開眼睛，猶如又打開了這個空間與時間的帷幕，從新辨認世界的存在，這裏好像一切都建構好，根據它的邏輯在時間中運行，一點一點轉化着他們的形狀。我們活在記憶之中，從記憶裏面去分辨眼前的事物，然而記憶有大部分是從教育而來，我們的教育經過了生活的歷練而製造了一個我們所相信的世界。一切都安裝在邏輯裏面，只要根據邏輯前進，一切都會有它本來的運行方法，沒有疑問。

科學牢不可破地一直守在事實的前面，成為時代的共識，在普遍的價值觀裏，所謂虛的世界就是沉默寡言地在事實的背後隱藏着，究竟甚麼是虛的世界？它是真的不存在於現實嗎？在今天的人世間，我們很難理解不可以解釋與不可以丈量的事物，究竟在這樣的大前提底下，虛與實用甚麼來解讀？在一個真空的實驗室裏面，一個單細胞產生着另外一個單細胞，重複着它自己的模樣，這種延續不會停止，而且一直延伸，產生着愈來愈多的單細胞，而且都是從一個模型而來。然而存在涵蓋了哪些範圍？如果科學的述說只描述了這個單細胞的生長，但是它是如何生長，為何生長，它是由甚麼動力而產生物種的再生？

物質的本身是如何被驅動的？它又有甚麼動力使它的內在產生具體的移動與變化？如果 DNA 只是被理解為一個機械記憶的體系，在它原理下產生的內容，還有沒有動機？如果所有內容都是從動機而來，用動機來延伸，那麼虛的流動細節是不是就是這個動機的本身？世界如果從虛空而來，那麼是不是從精神世界驅動而產生了時空，進而以物質的世界來演化？

早期的人類塑造了一個遙遠的歷史，希望通過歷史的撰寫，建造出人類偉大的記憶，在這個記憶裏，他們以編年史的方式，把所有重要的事情記下，目的就是將人類在宇宙中所有發生的事情作一個重大的整理，猶如史詩一般建造了它的韻律，就是把整個人類的存在，變成一個非常偉大的樂章，就像長篇小說裏所呈現出來的史詩風貌，與歌劇所產生的豐厚詩意的現實力量。

人類除了對這種龐大浪漫的自我辨認的歷史，作出非常大的期待以外，另一方面又產生了對現實、生死、虛幻、無邊世界中人類的無邊想像，我們將之成為詩人所作的世界，詩人講求形而上的情感，並不是着重去介紹歷史上誰勝誰敗或在現實中所發生的一切事情。它是抽取了這些事情發生的內容，從而去建造一個人類可參照意念的所在。這種人類的意念產生了我們的文化、思想的實際性、我們的哲學，將我們的智慧具體呈現出來，以及把我們的情感龐大地表達出來。這種人類對着虛空的宇宙所發出的聲音，是人類存在的最偉大見證，就猶如神箭手閉目拉弓，向着虛空發箭，把無形的東西穿透。

人類曾經希望可以征服宇宙，一直成為不可置疑的偉業，在一九六零年代末終於嘗試了太空宇宙的星空實驗，阿波羅登陸月球，就如聖啟一樣將我們的理想在具體的世界裏面發出信號，人類的歷史化被動為主動。人文科學在最近的五個世紀間產生重大的發展，當更多屬現實的世界知識慢慢湧現，大鋼鐵時代製造了體量龐大的跨海大橋，產生了巨大的製造力量，具體的物理革命引發工業大量生產，物理的發現把精神世界的虛幻性推到了幕後。現實世界被眾多的物理解釋所圍繞，成為一個現實世界的憑藉。在這種現實物質世界的體現底下，所有物質的想像變成一種瘋狂的舉動，將人類自然的環境，變成為製造這些物質的依據。

再造的物質在這時候排山倒海地成為了人類存在的行動，把所有面前所見的現實世界變成我們所創造的素材，屬自己回憶的重塑而被自己所擁有。人類就是這樣發展了一個自我的世界，在地球上原來的樣貌之中，改變成自己所記憶想像的世界。這種相互交錯的兩個平衡世界產生了一個奇特的景觀，一個是現在的自然世界，一個是想像中人類記憶的世界，兩個世界不斷地交錯，又不斷地產生了衝突與調整，成為了我們整個物理與精神歷史的共有。但是在物理與物質不斷組合發生的行動之中，我們已經在科學裏面發現了顯微鏡下微生物的一切生理細節，整理研究出自然生物學的體系，從物理運算的發展中，研究出電子的分合原理，使人類歷史進入了電子世界，物質的世界在阿微觀的穿透下，甚至到達了量子力學，物質存在與消失的臨界點，當下的物理在弦論中游離，整個宇宙由無以計數的無形能量所組成，讓我們抵銷了所有物質產生的永恆性與真實性的既有概念。

在這個物質再造的氾濫時代裏面，忽然之間，我們面對着一個精神世界的空缺。我們知道物質的原理怎麼可以被掌握，所有事情發生的方法和物理知識，卻無法理解那驅動力來自於甚麼地方，是甚麼樣的模式，讓物質可以形成它自身的轉化？推廣到更深遠的原始歷史，我們知道達爾文提出的物競天擇的自然模式，是有一種意志力驅動所有物質的生長，去產生它本身的模樣，跟環境的結合，成為它們生存的共有模式，通過食物鏈的互相配合，產生了一種宇宙生命鏈的偉大旋律。我們曾經感受到這種來自於遠古，甚至是最根本自然所產生的生命奏歌的美所感動。但是經歷了我們從記憶裏面一直在複生和改造的世界裏面，這種自然的奏歌慢慢產生了變化，就好像我們以自己的夢想去改變了整個自然界原來的生存模式，它恆古至今的遊戲規則受到改變，從自然生態中抽離，我們必須要重新去面對一個自己所創造的世界，一個生生不息的問號，從自然界過渡到人類所創造的世界，產生了一個極至虛無的結果。

自然界與它的規律生生不息，有生有死。一個星球的誕生意味着它也會毀滅，我們從地球上所看到的宇宙有限的知識層面中，發現整個地球是有一個生命的周期，就猶如從遙遠火星上所看到的，巨大的星球在天體中，也只是一個時間軸裏所產生的時機產物。宇宙的生命體好像在輪番運轉之下從一層層的能量場中漫遊，慢慢遊到不同的地方，產生了物質和生命的軌跡。這種能量的漫遊就是陌路時間的秘密，作為一個人生存在蒼茫的宇宙底下，我們賴以生存的地球成了我們唯一的視覺。它是一個宇宙的模型，在建造着我們對大地、山河所產生的一個深刻的回憶與溫暖。這種溫暖感試圖聯絡着我們以前所生存的時間，那個深入宇宙的回憶，如果我們的存在不是孤立的，我們與某種東西一起存在着，它建造着我們所見的世界，建造着時間與空間，讓我們看到一個不一樣的所有，我稱它為存有。然而，終極的存在與不存在是否代表了它與存有的關係？那甚麼是精神素質？

精神素質是虛空能量世界進入時空的能源狀態，進入到每個物體中，都擁有不同的質量，各自存在着時空外的不同屬性，從而共同經歷了時間歷史，但內在的精神素質不會消失，一直會替換着，驅動着物質生命的演化。去感覺這個有形世界的流轉，這都在存有的流動變化中，因此所有感官都好像是這個過程中的觸覺，我們存在於過程中的某一個階段，一個片刻，一個宇宙，一片天空，一片時間，一片我，一片回憶，一片塵土，一陣風，一點溫暖，一束光，一種聲音，一種創傷，一種喜悅，從而終有一天離開時空的狀態，回歸到陌路的世界裏面，我們將一無所有。就猶如時間的黑點與它的灰色地帶，虛實並置。

死在
時間之上

在某個程度上我們都能感覺，整個世界在不斷地改變，我可以大膽地想像，未來更多不同世界的樣貌，是我們對昔日牢不可破的時空觀念裏所無法理解，而產生的一種新維度的挑戰。今天我們重新去看現實的一切，那看不透的一切，沒法以往昔單一的角度而存在，因為它有着太多的面相去觀照。世界並存着非常多種樣貌，多種觀看的角度，以人類的角度所理解的自然和時間空間，只是一個非常狹窄的維度，面對所有文字、數據所述說的，並不能牢牢地抓住真實。

一切都是從一種形形色色，錯綜複雜的關係中進展。二十一世紀迎來了一個嶄新的世界，正值是我們對自我重新審視的時候，人的情感累積在複雜的歷史中，可以受到一種清盤的檢視。無處躲藏的一切細節，今天是那麼清晰地在大數據裏面一目了然，產生了確切的參照。當我們看到這些結果，就會看到各種事理像萬花筒般千變萬化地轉移與組合，都離不開人的意識的歷史。而這些歷史裏面帶着各種人事變遷與種族暴力的血腥悲劇，使人在追尋人生意義的同時，這裏繁華的景象中也透現着如荒野一樣虛無的人性。

人間中的一切都是人製造出來的故事，屬他們的時間與空間所定義。大自然是否同時存在於這個時空之中？還是它是另外一個景象，而只是共見於此間？然而只有人間的歷史才是真正發生中的時空？而大自然只是一種受到衝擊的存在體？時間的內容集中在人的行為上，以人最終極的記憶 —— 感情來驅動，那就是一種穿越維度的共感，是人存在的最原始的知覺 —— 心靈，它是那麼的純真，不受污染又無法阻擋，本身卻十分脆弱易變，只是它擁有那種最有趣的活在未知的能力。因為這樣，它就不會只留在記憶裏，這心將成為永恆的原形，不會死在時間之上。

不管是外星人還是我們對自身的疑團，我們都更像在這個存在的空間裏面捉迷藏，科學好像在穩定我們的精神意志，去理解整個世界存在於一個視點上，而且延伸的每個點都可以連接，去讓我們了解世界的脈絡與邏輯。就好像科學一直在想找尋一種方法，讓世界可以被描述、被體驗、被丈量。

西方的文明在十九世紀時，深入探討到潛意識的世界，把科學推到虛的層次。從而擴大至整個宇宙的景觀，他們在這裏找到一種虛無與無可抗爭的事實，一個沒有神的龐大宇宙，從一個給人類承諾的上帝換成一個無邊無際、無可猜量、無法掌握的宇宙，虛無而寂靜。

這可能是理性主義的終極，科學與西方宗教不斷角力與不斷產生新維度的解碼，一切暗中地鏈接着，人的情緒是人的精神世界最終極的緣來，它卻輕易地分成兩級，一喜一哀。心中分成光明與黑暗，這跟整個宇宙同出一轍，整個宇宙是靠這兩股力量互相牽引而產生，時間無法涵蓋這種原始的力量。在時間還沒有誕生之前，這兩股力量已經完成。所謂生命，只是一種周而復始地圍繞着這兩股力量產生的種種輪迴。

我們生存依賴着各種平衡，視覺的平衡、心理的平衡、時間的平衡、地平線的平衡，所有都是平衡的秘密。從動物到人體的眼睛、肩膀、四肢等等，都包含了平衡的玄妙，後面隱藏着一個浮動的真實。人建造了一個自己的意識，安全的世界，基礎是在文化上。每個民族都有它的文化，文化就是把自己存在的事實做成一種穩定性，它能把抽象的意識流、抽象的外來物，或者是祖先留下來的意識用圖像、文字或者一些儀式保存下來。這個巨大的無底洞連結着深邃的存有世界，不同的時代在時間底層慢慢地浮上表面。

# 愛因斯坦的物理宇宙

一九三零年代初，愛因斯坦改變了對宇宙的理解，宇宙並非靜止的實體。行星愈逼近宇宙邊界，其速度便愈大。事實上，沒有甚麼是靜止不動的。宇宙的擴張在不斷加速，人類知識的擴展速度也是世紀之初所難以想像的。人類共同的基因組，即人類作為一個種族的基因序列，正在測繪之中。這是迄今為止最大的生物學壯舉，位於北京的中科院為此設立了一個研究所。我們對於廣闊的人類大腦和精巧的人體細胞的理解也隨之改變，細胞內的細胞核中保存着我們的基因密碼，其原子結構在一九五三年被發現，命名為 DNA（脫氧核糖核酸）。

二十世紀初，愛因斯坦提出了相對論，就是狹義的相對論到後來廣義的相對論，在現實裏面所不能講清楚，卻能詮釋成計算精準的抽象的方程式，世界並存着黑洞和彎曲的時間，與平常的時間同時存在着。縱觀牛頓與愛因斯坦的年代對整個宇宙還是一種從觀念到實際的猜想與計算之間，從那裏開始，愛因斯坦的啟蒙讓我重新找到一種語言的結構去闡述一種新的維度理論，他鑒定了整個現代世界觀，使宇宙開始出現了一個人類現代賴以生存的模型。

在眾多愛因斯坦的言論之中，我們知道他除了科學以外，他對藝術、宗教有着深刻的思考，整個從宗教發展到神學、科學都是他研究的領域，他以超凡的物理邏輯來解釋這個世界，讓這些神秘的維度清晰可辨，但是只停留在物體的層面，深入愛因斯坦的理論基礎裏，可以慢慢找出一種共同並行的世界，科學一直讓我們思考物理邏輯的內部總結構，一切的運作都關乎其中。

物理科學達到極致直到虛空，虛空的顯現達到顯微可以看到科學，兩者一起產生了各種維度的詮釋與包容，從宗教的角度到從人文精神開始建立，再回溯到整個原始社會人與自然的總關係，目的是找到人跟自然同時存在的事實的和諧。存在的時空之中，究竟有甚麼東西在左右着一切，所有虛空的原理是怎樣

塑造在這個時空的細節？這裏牽涉到一個無形結構跟有形結構的互動，一個虛實並置的狀態。

如果今天我們把範圍開放到精神 DNA 的世界（第三章〈精神 DNA〉），我們將會沒辦法用數據去控制事物的來龍去脈，無法以此去解釋一切的現象，若我們從歸於靈魂的精神，就無法單純用科學的方法去衡量這個世界。藝術的極致大多抽離於現實與空間，科學與宗教的限制，可以獨立地表達一種心靈中所看到的異境，連結着對自然的領會，在時空中所觀所感，有些時候可以牽動到人的情感表達在程式之中。這時候，藝術從三個世界的建立構成一種非常美麗的畫面——人文、科學、自然的和諧並存。

當我重新地理解這個世界，自然胎生於虛無，它來自於一個無限廣闊的多維世界，我們不可能知道它的龐大與複雜的所有內容，它涵蓋了所有維度並讓存在物穿梭無間。時空產生之後，它就以物理的狀態而被辨認在這個時空之中，而物理的形成其前身是精神世界，所有精神浮游在虛空之中，經過時空慢慢形成了物質，降落在現實中的世界上，它們賴以生存的東西叫能量，是精神通過能量去驅動物質生長，而成為它實際的存在。由於它是無數的精神素質慢慢組成，精神素質的來源非常多元，有優質的能量，也有低劣的能量，各種紛雜並置，它們在太空中不斷漫遊，慢慢聚合成不同的世界。

人類所面對的當下就是這種世界作用的其中一個結果，其中一個維度的空間，然後在我們有限的感知範圍內看見世界，我們看到虛空的一切現象，無法想像自己來自於哪裏，物靈之間不斷找尋它的平衡與接觸點。生老病死，年輕、衰老所產生精神能量的改變，證實了我們在出入時間的過程中產生了變化。時空的出入成為我們不斷面對的一重大課題 ——生與死。

所謂時空也不是永存，它只是停留在時間這極點上的一刻，它幻化成為一種存在的實體，但在下一刻它就會化為虛無，每個時空的點不斷因為這種大氣的變化，能量的推移，不斷地移動成為時間本身，時間就是這樣左右着物質的變化。但是它真正的內容就是精神的動機，是精神的世界在作用着物質世界。不管宇宙有多龐大，精神存在的這個事實不會改變。

愛因斯坦在物理學上給了世界一個角度，是我們在時空之中找到一些座標，用數據的計算方法去把宇宙的形與輪廓捕捉起來，裏面所思所見是如此真實龐大，科學進入了一個清晰的思維狀態，對世間的一切物質都深入到它出現與消失的維度。愛因斯坦特別的地方是他同時也是一個藝術家，對冷科學他帶有浪漫的思想，在整個研究的熱情中，他對人類學的處境充滿關愛。到了霍金的年代，科學漸次演化為一個理性機會的發展，存在着冷靜與絕對科學的思維。

有時候感覺像一個巨大的猜謎遊戲，每個科學家不斷用他的智力去發現這個遊戲規則的內容，找尋一種解釋它的方法，它連接了我們對整個宇宙構想空前的真實感。因為我們的視覺存在於時空之中。

如夢境的現實一樣，我們環繞着太陽一圈一圈地旋轉，月球圍繞着我們同樣地運轉着，然而地球所看到的世界並不代表整個宇宙的模樣？經常想像還有另外一種世界的模式，宇宙還有一個非常龐大的未知空間，已發展成非常密集而繁華的景況，在我們的知識體系以外，內外太空區分着表裏的世界。外太空裏面存在着非常多不一樣的維度，也產生了不一樣的動物與文明，他們各自超乎想像地存在着，我們對他們一無所知，但是在想像裏面卻會夢到他們的模樣，在意識的殘骸中，回溯着點滴的痕跡，有時候存在空間的疑問會追溯到我們的根源在哪裏？看着整個漆黑的太空被訴說成我們詮釋宇宙的模樣，但是在它的後面會是怎麼樣的光景？想像一下其他維度的世界，其他維度裏面的生物，他們的生存模式與精神素質的狀態。我們的歸屬是在哪裏？這裏是否我們原來存在的地方？還是迷了路找錯了方向？可能一直以來還沒找到那個定義，可是地球仍然在不懈地移動着。

茫茫星際間萬年如一，遙遠卻帶着詩意，在這裏就算測量出其間有着多大的變化，它也只是一個傳說，這遙遠的國度是否可以穿越時空，進入陌路的邊沿？有時候感覺時間一直如狙擊手一樣，阻礙着與陌路的連接，它有時候是事實有時候是觀念，無孔不入又無所不在地區隔着。在物理的世界裏面，我們累積數十萬年的智慧，可能對於整個宇宙來講卻是微乎其微，我們並不能保障，在地球以外的世界，還能保有一種自我防衛與生存的能力，我們的活動範圍被框在時空以內，顯得非常渺小，不單行動十分緩慢，而且非常脆弱，就如螻蟻一樣，在這廣漠空洞的世界裏，生存何為？

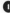 

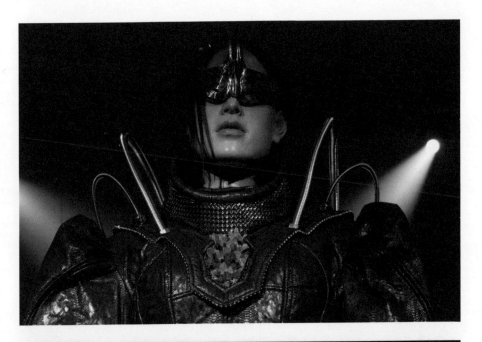

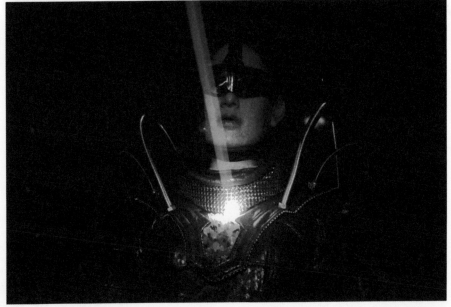

當這個虛無的境象異變的一刻，一個未知世界的訊息，不斷向我們撲面而來，一個遠古的訊息從六十光年以前，五十光年以前一步一步地改變着與地球的距離，當它不斷逼近和重複在一個座標的同時，我們開始注意到它的動向所帶來的物理真實性，與它出現的時間點和距離，形成了一個原來只屬虛化宇宙概念，卻顯現為實體的恐懼。衝擊着公眾媒體與既有的世界邏輯，正急速地劃破我們安身立命的世界，我們無法避開這一個話題，就是對地球以外所有生命智慧所存在的可能，它不斷地從我們的意識，對科技進一步認識和迷惘中，慢慢形成了一個非常深刻與想像的世界，猶如一道幽冥域界傳來的魅影。

這裏讓我描述一個最近發生的夢境 —— 我從這個小商場走到外面的時候，天空一片灰，這個下午的天空，雖然是陰暗，但是天空藏着一種奇怪的光亮。我感覺這個時候空氣有點奇特，色彩帶着一種灰藍，佈滿整個空間。很顯眼地看到那個烏雲密佈的空中出現一種光亮，有一個圖案慢慢形成在天空中，像一種幾何圖形，很不自然的在這些烏雲裏面產生，卻十分清晰地看到一個有如廣告的圖案或一個標誌。接下來，整個天空都出現了這個圖案，一個一個的非常唐突地出現在雲海裏面，這時候我看到整個空中都是這種帶着強烈刺目的光線，像廣告設計的一些半平面的圖案。

一個一個的廣告圖案就像 logo 一樣，貼在天空中跟大自然的氣候形成一種奇怪的對比。不知道為甚麼，這個時候沒有害怕的感覺，但是可以感受到一種奇特末日氣氛的來臨，天上開始出現了一些像方形的組織發亮體，一直在空中散佈，就像螢火蟲一樣，非常單純地一個一個在空間中出現。一直散落到附近的河道上，天色很灰，因此看到這些發亮的幾何形狀十分清楚。這些正方形愈來愈密佈，在四周飛舞，有一種詭異的美麗。我急於打一個電話給一個朋友，看看他們的那邊會不會有同樣的狀況，我找到一個角落，撥通我的電話⋯⋯

我坐在一個租來的公車上，跟一些工作人員來到一條非常遠的邊村，就如一般的小村鎮一樣，沒有甚麼特別，經過一些路邊，我們在等待接送一些人。我們繼續地閒聊，沒有甚麼特別的話題，在這個村上停留的時候，已經開了一段十分遙遠的路途。後來我們下車到達一個村裏，這個村也是平常不過的模樣，裏面有非常多的鐵皮屋，加建在建築的外面，形成了一條又一條非常窄的巷道，我們在巷道與巷道之間會看到一些店舖，一些非常散落的人家會出現在附近。這個時候，我看到我的腳上出現了一個長着奇怪鬍子的人臉，像一個道士的感覺，我給其他人看，但是他們都沒有太多的反應，因此我們繼續地往前走，就像平常工作的情況一樣，去找吃飯的地方。

這時身上的人臉有着變化，直到我們走到一間房子，正要去吃飯的時候，看到房子上也有一個人臉的圖片，就和我身上的那個人臉是同一個人。理着平頭裝，眼睛小小、蓄着鬍子的方臉，後來這個方臉消失了，出現了一些圖案。我走過的這個村，就像在香港的大澳走過的臨海村落，又像在台灣走過的一些鄉村的邊緣，村口不大，走路就可以到達每一個地方，只是附近亦有一些公路和繁忙來往的車輛經過，就是正常不過的一個現代鄉村感覺。

我們在這家餐廳裏面吃過了飯，然後繼續往前走，好像工作已經告一段落，我們就準備離開。在我正要跟家人會合的時候，我要呼喚出租的車輛，我自己一個人離開了大隊，慢慢走到村落的一條公路上，卻看到空中的這個圖案的出現，如果再清楚一點去形容這個圖案，好像有一個龐大的機械在厚雲背後的空中，然後發出猛烈的光亮，讓我們看到那個圖案在空中產生雲霞明滅的奇觀。我辨認不出這個空中的形狀有多龐大，它也像一個投影出來的圖案，而不是實體。它是一個碎落的方形，由不同的圖案組合而成，看不清楚不斷變換的符碼，中間有一些弧線像一種廣告的機械圖。

沒有太多的移動，只是浮在那邊，但是我看到它是有層次的，不是一個平面的線條。接下來，我轉頭看到周圍的天空，不斷的出現新的圖形，這些圖案佈滿了整個空間，看起來好像沒有惡意，但是非常突兀，不像是自然產生的東西。空氣讓人窒息，並且感覺到有一種即將來臨，我們不可控制的狀況會出現。因此我才會出現想打電話給家人的感覺，有時候又有很多細碎的幾何圖形在空中產生，在灰暗的天色底下，這些圖案呈現出一種冷色調。

一些三維的幾何圖形，不斷地在空中飛舞，有些散落在公路旁邊的水窪上，好像是有意識地走到水地表面上觀察，但是因為數目太龐大，一時間沒辦法想清楚他們是有意識還是無意識的在浮動。不需要多久的時間，整個空間都佈滿這些幾何圖形在飛舞。對了，我記得在吃飯的時候，曾經有人在描述我這個腳上的人臉。然後右腿上出現了奇異的字體，左腿是一個圖案，所以這個時候心中有了一些漣漪。因此，想工作完畢之後，就跟家人重聚去商討這個情況。就在工作完畢之後，一個人打算回家，卻在等車的過程中，在空中看見這個圖案的出現。不管是在天空中的圖案，或是散落的那些發亮的幾個圖形，像螢火蟲一樣，在四周跳舞，好像沒有一絲計劃的感覺，它們卻有着一種反應，一起散佈在整個周圍的空間裏面，四處張望，好像對空間充滿好奇。

這種反應好像可以進行溝通，卻不知道當中的意思。這個畫面十分荒謬，但是有點恐怖，因為它鋪天蓋地的鑲嵌在周圍的環境中，因而出現這種十分超自然的景象。這條馬路也是一種水泥的，新建但又不是太完整的那種道路，有一些非常簡陋的公用的鐵欄杆，與在周圍空氣中出現的冷白色的幾何圖形同時存在。

這時候我假想着這世界是一個外在力量投注在這裏的一個實驗場。就不難發

現，它裏面有各種東西並置的雜質，但是它卻沒有把它完成在一個整體的考慮中，就像一個實驗場，在那裏實驗各種不同的物質效應，到最後它會把好的拿走，剩餘的大量廢棄物就被留在這裏。地球上增加着堆積如山的垃圾，就是這種意識殘留下來的物件，有種力量推動他們去做成這些後果，形成目前的情況。實驗的目的，主要是提供另外一個地方一些新的材質，新的原料和新的發現。因此，地球上以外的一切都是給封閉地保存着一種不能看見的神祕狀態。人經常會失去記憶，而且只鎖定在一個範圍，沒辦法了解這個貫通裏外的世界。

在聖經裏面有末日的審判，就如這個地球的加工廠真正被廢棄了，物質與精神同時歸化到這個無知的存有世界，把所有的能量匯聚成一個集中綴合物，產生了我們認為的星球效應。星球就是把那種精神力量大大地統一起來，匯聚在一個物質上，從那個物質慢慢形成了各種產生中的物質故事。虛空中不斷傳出這種能量，讓這個物質的世界形成了複雜的曼陀羅結構。就猶如一個奴隸年代，很多人只給予生存的基本條件，與他們在一起存在的安排，接下來他就是有一些特別的工作的認定，需要他們成為其中的一份子，帶動他們去執行所屬的任務。

宇宙一直是長着甚麼模樣？它是無限的黑暗，還是無限的光明？現在的時間和空間在製造着甚麼？在製造着一種我們不可知的東西？誰能超越一切的視野，人的意識是其中最重要的一部分，卻無法理解來到這裏的原因。但是為甚麼人的心裏面有這種相應的力量？

外星人的形狀該是如何的呢？我相信要看它的屬性，如果它的屬性在時空裏面跟地球人相仿的，那麼它會按照地球人的邏輯來生長，當然我們所訴說的可能出現在同一個空間裏面都是同一個維度的東西，或者是另外一個維度的東西來到這裏的時候就會產生這裏的形貌，人為甚麼可以立着走路，跟所有動物都不太一樣，因為它們的靈魂是浮於空中，不是從地心引力延伸上來，因此是人的靈魂把人的身體拉起來離開地面，形成了直立行走的模樣，人頭部存在的力量是來自於空中，是空中有一種意志，把它們可以停留在不完全是地心引力的區域，只有人在精神失去控制疲累的時候，頭會顯得非常沉重，身體才會產生重大反應，那樣證明了，人在精神飽滿的時候，頭是沒有重量的。

從古到今，人在睡覺的時候，都需要一個特別的枕頭，可以把頭安置起來，他不像有些動物般貼在地上睡覺，或是站着睡，而是貼在床上的枕頭上，從這個觀察令我泛起種種動物存在於這個時空裏的邏輯疑問，如果我們肉身也是動物的一種，就會受到這個時空之中動物屬性的影響。如果頭臚碩大的外星人是我們的後代，從我們的身體變成了它們的身體，中間經過了甚麼樣的變化？這樣看來，如果人離開了地球生活，去到了火星還是任何的地方，他的形體也會因環境的變化而改變。曾經在威尼斯的中世紀服裝展中，發現那個年代的人體型的渺小，成年人看來都像童年的身型，忽然間讓我想起原始人，甚至是一個一九六零年代的人，跟此時此刻的人都在不斷改變中，我們活在一個類似卻又非常不一樣的時間中，這種變化通常在人的感官經驗裏面都是外在的，但是今天我們談到生物的原形，就會驚覺我們自己也處於這種環境不斷變化裏面。

如果以時空作為規矩，所有在這裏生存的全部生物都會按照這個時空所限定的規律而產生，包括單細胞的 DNA 的醞釀，對生存環境條件的適應，產生不同的體重、溫度、大小、抗體、適應能力。然而人可以在各種動物形態中，看

到他自身的整個適應性，從而產生人的形狀、形貌、表情，與身體的變化與規律。大多數的人類皮膚都是光滑的，所以我們推算人類是從海裏而來，長期在海裏面生活讓人的皮膚變得光滑，至於地上的哺乳類動物，卻為了要抵擋各種天氣的變化，而作出生理外形上的適應，因此在北極和南極中生活的動物，它們的毛都會顯得比較長，皮層較厚。

動物的生理上有它生活空間的屬性，但是現在都市不斷氾濫，城市面積慢慢變大，自然空間慢慢變小，自然環境漸漸惡化，原來的生態環境沒有辦法承擔原初能源的整體循環運輸，在這種情況底下，慢慢會形成一個人工世界，在一個巨大的能量場面前，重新做出它的輸出規律。原始能量的輸送受到破壞，由此所有原來相關的能量體系被中斷，而被迫與不同的屬性去交錯。這種沒有連接的輸送使新生的能量體必須自我調適，從而慢慢形成一種磨合，裏面產生一種愈來愈單一的，相似的世界產生。近代人從藥物裏面得到了很多生存的延長機會，藥物從各種天然的材質慢慢提煉、轉化，成為幫助人類延續生命的一種催化劑。無論如何人已經違反了自然的定律，慢慢形成自我屬性的重新建立。屬後置的生命體會愈來愈強烈，屬前置的原始生物體會愈來愈薄弱。人類只能繼續找尋一個自己創造的整體大能量世界體系。在這個體系裏面可以自然地按照人類的要求而生活在地球上，或是其他星球上，就是製造一個完全屬自我屬性的空間。

從一個內在深化的角度，我們重新去觀看我們所認知的世界，人如果只是萬有現象的其中一種，我們就不用太計較，還有其他東西跟我們同樣地存在於這個地球，甚至是宇宙的軌跡裏。若我們從人類的角度，去形容這個空間區域的世界範圍，如果地球是自然界，人間是人界，宇宙是宇宙界，這三者是否平衡？裏面所產生的時空是不是一致呢？人類把大自然慢慢變成他記憶的世界，一個單細胞為原形的世界，可能就是一艘宇宙飛船的模型，一個自給自足但卻永遠追尋着能量補給而循環不斷的原形，這抽象地涵蓋了它所存在的一切。

看到某些不幸的人類被外星人侵襲，奇特的經驗使他們長期的孤獨，一種無可避免的創傷感，而面對未知，有一種莫名的哀傷感向我襲來。對於外星生物與其他維度的世界一直存在於人類的夢中，一種對未知的恐懼與想像從人類文明發展的最早期已然開始，地球與它自身以外的世界沒有確切的分界線，很早時候就已經開始了各種訊息的介入，人類在自己能夠掌握的世界以外，劃下了一道神秘的界線，那裏收藏着不可解之物，而科學就是與這個未知奮戰，日積月累的開發物理的智慧，甚至動搖了宗教的唯一性，從漫長的中世紀禁慾主義的解放，科技就是回歸整個宇宙概念的修煉。

文藝復興把人類的注意力回歸到自我存在本身，人文主義得以建立與發展，人類開始剖釋自我身體的結構，即物理的結構，這研究延伸到空間建築、文化物理，重新喚醒了空間的靈魂，物質世界脫去了純屬宗教的外衣，赤裸裸地展現着存在的真實。這時候，我們的形體被自我檢視，從宇宙生成的實體感不點自明，只是等待着整個天體結構一一理清，我們才可以確切地感受到真正存在的不可思議。

十九世紀承着大鋼鐵時代的來臨，工業革命在英國掀起了一陣巨浪，在虛無的世界中發出激進的物理訊號，整個地球進入了一連串的決定性轉化，佛洛伊德開啟了一個軟時間的維度，爆發了超現實主義的潛意識旅行。從二十世紀初的現代革命性的轉化中，未來主義所產生對時間重疊的幾何形態的迷戀，各種科學開始對唯心世界的想像與落實，西歐國家發動從殖民地文化的終結到兩次世界大戰的始末紛亂，人類在這兩世紀間與地球轉換了角色與位置，人類前所未有地成為變化的核心，甚至威脅到地球本身的存亡，在當下人工智能的萌芽崩發中，不禁會問，太空中有外星人的想法是從哪個時候開始？

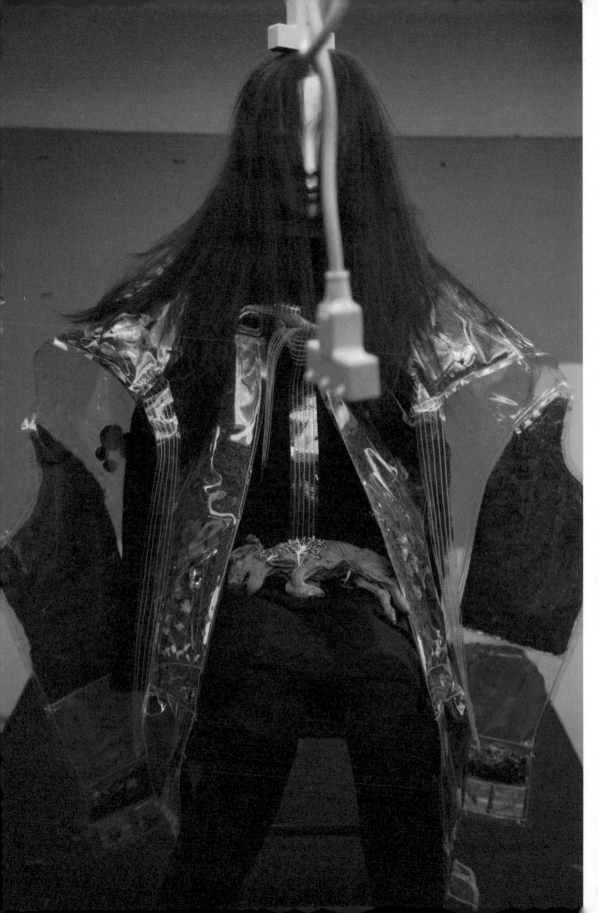

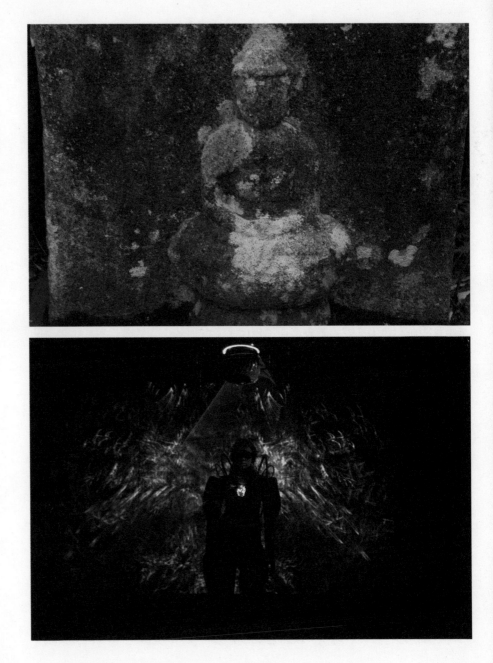

回溯中世紀的宗教描述，我們可以從很多教堂裏面看到歐洲心目中對於宇宙的看法，在歷朝歷代的教堂宏偉建築的穹頂中，世界被宗教化地歸納，通過其年代的科學發展而漸漸地改變了世界整體物理的看法，從極端的宗教教義到自然科學，西歐歷史經過了漫長的轉化，成為歐洲未來藝術的一種獨特的態度。人類在各個時代歷史地域文化間，產生過各種宗教圖騰，又把各種神秘圖像歸納在圖案中，這種帶着原始訊息的符號在工業化生產之後，形成裝飾文化的美感需求上，隱藏了圖案的意義。早期 Art Nouveau（新藝術）就是把人體和花紋連接在一起，產生很多剪裁的風格都是延伸了這種流動的線條。強調一種線條的浪漫色彩，顏色的飽和度與和諧的交流，到了 Art Deco（裝飾藝術）的時代，人們把幾何形狀加在人的身上，Jazz（爵士）以音樂的性質鼓動着一種韻律，在幾何的形狀裏作出變化，把以前裝飾華麗的巴洛克風格到維多利亞風格的東西變成幾何的形態，慢慢演變出一種新的工業革命開發下的圖案規則。這個與包浩斯有關的整體的視覺革命，形成了一個新的人類觀看世界的方法，也影響了日後幾何形狀更加突出的一段歷史。

在二十世紀初期，我們曾經把這種想法灌輸於電影裏面，早期的電影中，我們想像到太陽與月亮用擬人的方法來表現，裏面就牽涉到外星人的描述，當時的外星人因為沒有形體的限制，都是充滿想像地變化着各種形象，有些是來自於地球的生物作出變化，有些是直接來自於幾何光學的構成，總之外星人就是一個想像的領域，跟我們人體有關，但是又牽涉到神秘的外來因素的影響，這個風潮變成了一種歷久不衰的想像角力，不斷有寄生於各種時間出現的形貌。

一九二零年代摩天大樓出現在各大城市，幾何形狀建築大量發展，取代了繁複的古典風格建築形成了新的現代城市景觀，這種與自然不太一樣的線條，慢慢形成了人類電子世界的雛型。說來也是百年間的事，經過第一二次世界大戰，

把大量古建築摧毀，產生了一大批後工業時代廉價建築，講求簡約的水泥構造，建築上很多帶着神秘訊息的附載物直接地消失，這時服裝方面也開始把繁雜的裝飾性的東西去掉，把手工精良，花費大量時間生產的手工藝作品盡量簡化，轉為一種大量生產的模式，衣服大多出於相同的款式和程式化。只有小部分在藝術上追求的族群才不斷回溯古典衣服的種種，故產生了一種綜合模式。

細看之下，歐洲所創造的星空奇遇文學的種種，從文藝復興以降的人民主義出發的宇宙想像，當一九六九年阿波羅登陸月球的時候，這之前，外太空的文化開始大量湧現，外星人的傳言不斷出現，不少相遇的新聞出現在坊野之中。一九七零年代大量摻雜了外星文化的想像進入到城市裏面，未來太空又成為全世界熱門話題，電影《2001 太空漫遊》（*2001: A Space Odyssey*）、《星球大戰》（*Star Wars*）、《第三類接觸》（*Close Encounters of the Third Kind*）系列，及一眾以外星人自居的藝術家，如草間彌生，個別的人物從流行文化的角度進入了我的視野，其中想起了未來世界和外星人就會想起 David Bowie（大衛寶兒）和他的太太 Angela Barnett。人們對火星有深刻的期望，他們從一九七零年代開始成為時代的寵兒，David Bowie 留下了很多影像作品，*The Man Who Fell to Earth*，他究竟接收了甚麼訊息，讓他對外星的文化和形象那麼着迷，以他的個人形象創造出不同的奇異角色，帶領整個時代的潮流一直往前開發，其中帶有很重的未來主義味道……

從真正在地球上經驗的種種宇宙奇觀幻想，到慢慢形成不同在地文化的各種解釋，最後通過宗教與人文主義的復興，一直到了流行文化的發揚，時間蒙着一種未來的能量模式，不斷地影響着我們的意識，在每個年代發揮不同的作用。有趣的是，人類總是有一種樂觀的心態去面對這種種的虛幻，發揮着有趣的想像與模仿，人有一種全面覆蓋一切的能力，使一切可以暫時淡化。

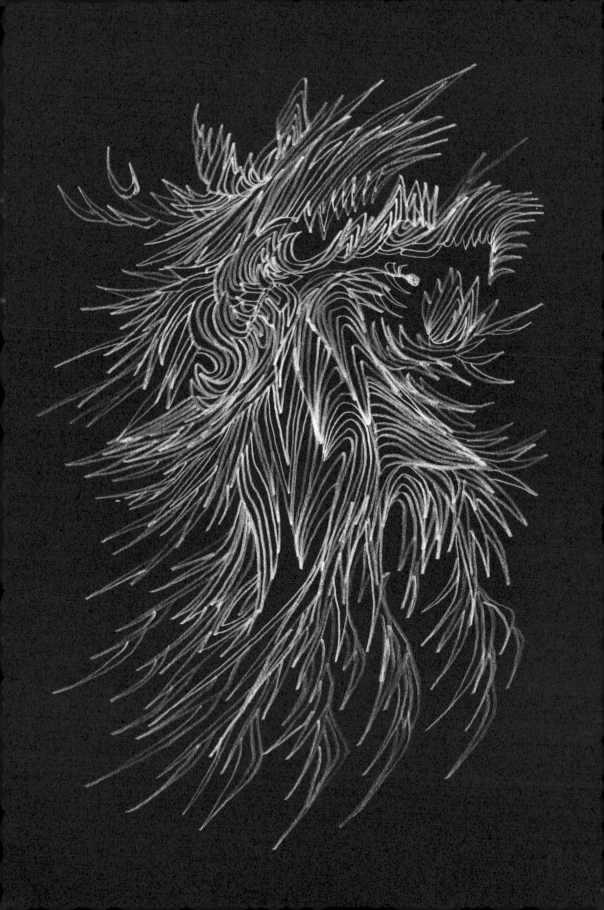

Time

**2**

灰色的
時間

在時間進行的一個單元與一個單元之間，無論變化有多小，它都有
一個灰色的地帶，去區分每一個單元的距離。可能在追求這個灰色
的時間，同一切實際的物質消失於無形的瞬間時，我們可以看到細
節的真相。

在深藍色的微光底下，出現了一些微微波動的線條，我能預知那就是一個現實底下的世界，它沒有確切的依據，就像跟存在的本身沒有關係。人活在這種無形的真實籠罩之中，能透視多少？如果離開了現實的時空，還有另外一種時空，它似曾相識地包圍着我們，就好像是另外一個維度的真實，有時會與現實的時間互相交替。所謂的現實猶如一種影像的解釋，不斷地閃爍在我們感官的周圍，如果用記憶把它落實下來，便將會成為一片又一片連綿不斷的資料庫。如果存在於時間中的靈魂，以記憶來理解事物，它們便活在一個死去的時間中。所有事件能看到，能夠感知的範圍都是已經發生了，在藍色的維度裏面，真正看到的當下是在未知之中，在未知那一剎那變成已知之前，在那個瞬間，一切沒有定義亦無法解釋，只是拉着過去，一直往未來堆砌着。就好像拉着一個死亡的遺蹟，往前一直衝向未來，用不停歇地活在生與死之間，就像那一剎那，在死亡的前面，在生存的前面，就在那個界域之中，我可以藏着真空的瞬間。

當一切還沒有偽裝成現實的時候，我看到了它的原形，雖然它無法看清也無法解釋，只是存在在那裏。但是下一瞬間，死亡來臨之際，它就化成形象，偽裝成不同的東西。如果一切都能以原形來觀看，世界會變得簡單，它只是不斷流動的線條，互相牽引互相抵觸，大的猶如風暴，小的猶如絲絲細雨，世界就是這樣，被無形的風塑造着。超越時間的一切都變得模糊，但是內在的感覺卻如此的強烈。走在時間的邊緣上，就猶如走在一面鏡子上面，不斷地在殘影中繁衍着虛假的自我，那個每個片刻都在改變的自我。當鏡子一直在重複着我們這個現實世界的同時，我們有可能在期間迷失，鏡子就是世界的盡頭，它能看到的就是世界的一切反映。

在海岸線不斷前後洶湧的同時，我踏在沙灘上，寒冷的風吹動着，我好像來自於海洋的生物，隨着周圍不斷堆積的垃圾，緩慢地踏入歷史的場域。但那一

刻，我興高采烈地來到這空間內，記憶歡騰地起舞。烈陽下，走在這廣大空曠的土地上，我有如收集地上的貝殼般整理着記憶，但一切已無關聯，都像是夢，我在不斷毫無目的地向前走着，滿懷着一種空洞的愉悅，在北半球上空看到地上的圖形在自動地轉移着，冬天的白掩映着藍色的海，有如一個無色的抽象流形。我一直認為，我有一條能去探索偉大與熱情的純粹路徑，並與現代後工業世界所給予我們的東西分離開來。沉靜、靈性、浪漫，這便是探尋我內心奧秘的天堂。那個家園，那些水的聲音與味道，一切都如此熟悉與親密。我打開窗口，便能伸手觸碰到那片遙遠海洋的水溫⋯⋯

時間的
黑點

在凌晨四點鐘，城市中的一切都還在休息，時間卻在蘇醒之間徘徊着，這是所有肉體仍在休息的時候，靈魂卻打開閘門，沉澱在虛空之中，在地的活動減少，神秘的世界好像拆成了一塊一塊的漂流物，感覺到時間的邏輯在軟化，好像把一個現實空間的門打開，我們可以從冷靜中去發現很多困擾我們的事物答案，我們經常會感覺到那個時間的涵養，與日常的時間不相連，但是我們總是可以知道，它猶如鬼魅的時間細節會慢慢張開，在寂靜中衝擊着習慣的緯度，擴大了視野。

我感覺時空是一種奇異的作業，它是那麼地習以為常，又深奧難解。然而人的思考是一個過去的產物，當我們能思考的時候，事情已經過去，而我們只能拿着已經過去的東西來製造整理，在思路裏面歸納出它的結果，這些都是依附在死去的時間上。在時間進行的一個單元與一個單元之間，無論變化有多小，它都有一個灰色的地帶，去區分每一個單元的距離。可能在追求這個灰色的時間，同一切實際的物質消失於無形的瞬間時，我們可以看到細節的真相。它是否一個能量模式的表演，是一種如煙火一樣飛舞的舞蹈，物質並沒有辦法形成一個實體的空間，因為時空在那一剎那間就消失了。當時空再一次聚合的時候，雖然這個世界又回到實際的時間，但是其實它的虛像已經重疊在這個實際的時間以下。因為下一瞬間它就會拉入虛無，我可能將它叫作時空的黑點。

在正常時間的累積之中，會不斷的形成一種習慣，習以為常的成為我們牢不可破的規範。但我們習慣於此，就會寸步難行，我們心裏面認為一切根據這個規範往前走，就不會出錯。可是一旦超過了這個規範，就會有陌生的世界介入，人的不安全感就會油然而生，這種意識與安全的狀態，也會形成一種時間的模式，時間永遠在跟你的意識競賽，當你意識感覺到它的時候，它就馬上把你抓住，變成一個過去式。當你意識到的時間成為過去式的時候，你就會陷入這

個習慣性的監牢裏面，一切要成為一種定局。你會困在一個無形的習慣模式裏面。要面對一個深奧又複雜的時間，平衡自我成為一種必須要達成的功課。

活在當下，就是時間還沒成熟之前，就要踏出下一步，不要停留在一個將會成熟的時間裏面，我們才能看見前方的風景。精神的靈魂產生了物質的世界，物質的世界一直結構着它們自己的本身，因此它不斷把精神轉換成物質，讓它存在於這個世界上。物質存在的時候，就會互相交融有機地組合，憑着精神源源不斷的能量，在時間的內核中，驅動這種固定的實體，使它不會僵化，生命就是這種精神與物質的轉化中所產生的時間移動，慢慢形成一個整體的曼陀羅。移動的時間也代表着這個進行中的世界不能老死，當我們停留在一個維度，周圍的一切就會產生它的座標模式，一旦生成邏輯而成為逝去的標準，人的存在與時間的關係就會強化，在這個時間的黑點中的奇異組合，有如一場意志的角力，遊走在既定的結構中，重新去看待一切的流動，不停留在任何一個點上，去發現時間的精微。

我的時空觀念不是線性的，不是用連續進行的結構在一個線性的邏輯裏面發生；我的時空觀是點中的結構，是分解成一個一個時空的點，每個時空的點都是可以獨立的存在，而且不分先後。因此，所發生的事情雖然散落在所謂線性的時空裏面，但只是在這個時空中移動，在移動的過程裏面，它碰到的每個事情都會繼續在它那個單獨的行動之中，只是產生時空的感覺。真正的世界就好像天上萬千顆星星同時存在，與所有發生的事情，都在同一個空間中產生。這樣的理解，時間可以產生無限的可能，而且在每個單點中都可以接通任何維度。而這個介於中間的灰色地帶裏面，事物只是一個倒影而不是現實。到下一個單點裏面，這個虛影又會變成事實，存在於這個無時空之中，一個特定的世界裏。宇宙就是這樣，我們在時空之中去看到的世界，都在這個運動之中不斷

變化，允許在現實之中找到它的數據，證明它的存在，但我們是否有可能去知道所有這些事情發生的原因與動機？

時空有多種多樣的存在模式，除了零時間以外，還有軟時間、硬時間各種不同時間維度，每個人都存在於不同的時間維度之中，產生了個人的宇宙觀。每個靈魂被拆分在時空裏面，都會產生獨立的空間，慢慢滋生出自己的全觀世界。

從時間的研究裏，我開始接觸到各種時間的維度，就是一個不被規範的存有世界，在無間宇宙中所產生的形狀、結構，受到真實存在所影響，它又分化成各種確實與不確定性的範圍。如果時間不是真實的，那麼軟時間就是它與真實所銜接的瞬間。時空的定律讓我們循規蹈矩地留存了一定的邏輯，把所有事件都裝嵌到時間線性的歷史裏。時間漸漸與人類的意識相結合，他們互相交錯，形成一個互相依存的結構，但是慢慢地人類的意識會影響到歷史的書寫，使其失去了對真實的勘察。可是事實往往有它的原形，就算你怎樣去改變，重新去尋找，它的原形還是不會改變，但是軟時間這方面可以洞察出一些不確實的東西，經過軟時間的推磨，它就會消失它的確定性。軟時間就像一個原來的模樣，沒有被套用到某個單一的規範裏，它是活潑的，而且具有情緒變化的能力。

深入到軟時間的世界我們會牽涉到一個真實的夢境。在那裏時間並不確實，所有空間的邏輯沒有硬存的道理，但是軟時間除了在回憶到現實中的片光隻影之外，它究竟真正存在於甚麼地方？還是它只是一個倒影般，重新把一些不確實的東西重新顯現出來？把人認為確實的世界重新找到它的不確定性？當我們進入了電子世界，所有潛意識的某一個閘門會打開，因為我們再也沒有時間與空間的限制，年齡與其他東西的限制，它存在於一個沒有特定邏輯的世界。這時候當我重新看到世界的時候，它就會產生一個新的世界觀看方法。我們賴以記憶的一切都失去了憑藉，一切都失去了形狀，留下的是否只有動機與時間的碎片？軟時間不斷打破了線性時間的一定性，也打破了一個單一時間相對的必然性。當時間失去了它的憑藉，一切動機，來龍去脈的流形都會交錯縱橫地沒有控制地在運轉。軟時間可能靠近於人類感性的創造，它是無邊無際的。

就猶如風一樣只代表了風，不代表時間，不代表其他的東西，就時間的原形世界來觀看，很多東西將會繼續呈現其突出的形態。在軟時間的世界我們看到事

物的原形，會更能把握事物的發生與動力的來源。一切產生了動機的原形，我們只是抓住了它感情的意向，軟時間就是在一個無形的力量，在這種動機之間穿梭回轉。如果拆解了時間的屏障，我們會發覺所有的動機都會顯現，如果把時間的順序拆亂，我們會發現這些原形會自由呈現它原來的樣子，整個世界會變得清晰，顯而易見。從這裏我們可以穿過現實的限制看到夢境，看到潛意識的世界，以潛意識的深處坐落在時間的歷史裏面，可能就是我們所述說的神話世界。人在屬靈的世界裏，如果在這個時間上超越時空，他將會看到一個不一樣的所在。回想以前閱讀村上春樹小說，他經常都用頗大篇幅去細數他身邊的瑣碎小事，那時候整個世界沉醉在富裕的蒼白中，從沒有遇到一種所謂有意義的東西，像鴉片一樣讓我們喜歡上的這種慢節奏，通行無礙在各種瑣碎裏所帶來的快感。更沒有想到接下來的現實世界會翻天覆地改變，在意想不到的情況底下，幻想着我們的小小樂園，世界慢慢地把節奏拉緊，現實的生活也充滿了迷惑與凝重，這時候才感覺到時間來去匆匆，跟看村上春樹小說的時候，完全是兩個不同的世界，一九八零年代的富裕與懶洋洋的氛圍已不復可見。

二十一世紀，我們已經不起那種瑣碎，檢視我整個書櫃就等於回看整個豐盈的世界，被框在一個人為的自我表述中，裏面包含着無限的想像，無限的承諾，那個時候不斷被鼓勵去看新的知識，了解新的事物，在一種沒有期盼的情況下，世界向我迎面而來，那種豐腴是我探視於這個世界的持續改變，時間如流星般出現在我的眼前，世界已經變成多維幻變的角度，無論在任何一個方位都不會受到確定，沒有一個當然可信的座標，但一切物質與訊息卻顯然較容易得到，但又飛快地失去，我們在感慨不斷湧來的挑戰與現實的同時，我們正要面對這種未來，有誰可以自私地為這個世界下個人的定義，又有誰可以維繫着這種不確定性，在人心無法穩定的當下，我們等待着一種新希望的降臨，這世間仍然千變萬化地進行着它的改變，時間的維度在這裏張開了它的巨口，正要吞

嗞着過去，不管所謂過去的美好與否，大家都產生着一種詭異的懷念，這是一個翻騰中的大海嘯，每個人都同樣活在這個漩渦之中，互相牽引。

凌晨四時，如果靈魂與空間是相連的，我們可以從空間的變化之中，看見靈魂屬性的變化，就猶如一年四季，與白天黑夜，靈魂在這個情況裏面都看到不一樣的世界，時間在不斷變化之中，就猶如它的屬性在不同的情況底下所產生的種種效應，人被這種屬性的包圍，成為他記憶的重組。但是裏面有個玄妙之處，就是每個時間以內，他的自我都是一個不一樣的所在。

如果每一個人都是一個空的載體，他不斷地受到外界的光影變幻所影響，去辨識自我，每一個白天與晚上，我們記憶着自己是同一個人，但是時間的變化卻不為所知。我們同時活在眾多的自我之中，慢慢在每一分鐘嘗試把它組織起來，相信它是出自同一個所在。在白天的能量場裏面，我們竭盡全力的把這種思考匯聚在一起，把人的精力集中在一個點上，成為一個自我。這個自我把握着我們不至於潰散。但是在凌晨四點鐘的時候，時間的維度轉變，每個人都需要睡覺，進入夢鄉的過程裏面，這種關於自我意識內的屬性會受到軟化。所以在這個時候，精神的意識就會產生游離，產生夢境。

當白天看到的某些情境，在晚上這種時間裏在半意識狀態中浮現，這種時間裏，白天邏輯性思維十分薄弱，潛意識的活動狀態卻十分活躍，精神世界不斷抖動着時間的內容，讓世界不斷地不按常理的往前面行進。各種屬性的時間在變化着，產生他們各自的效應，在這個情況底下，軟時間就是這種時間中一種最真實的窺探。世界在這種時間的流動中，不斷摸索着它的形狀，製造它虛幻的歷史。裏面傳來了非常多的訊息，在這種空間裏面，我們才真正看到宇宙運動的場。

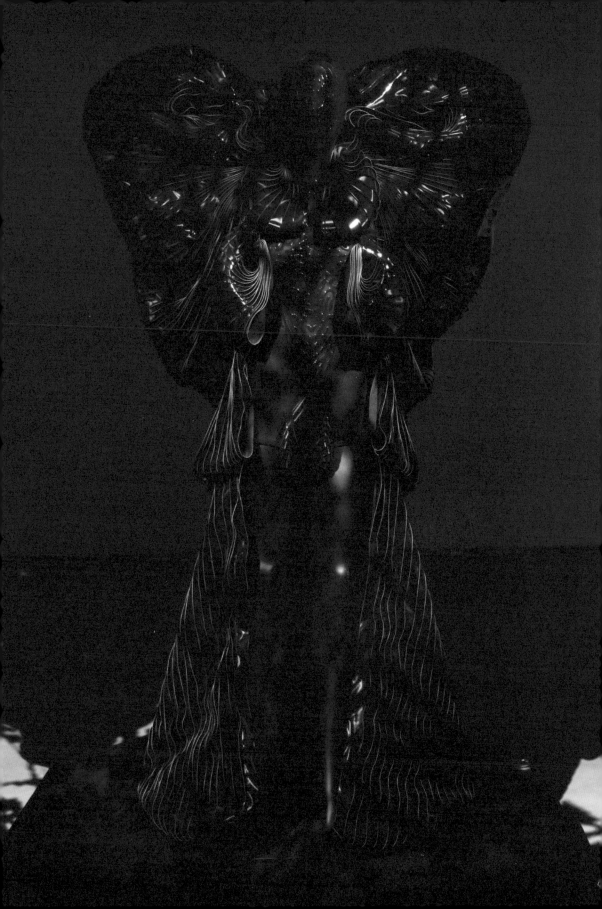

反時間把人原來集中的注意力分散掉，不斷地阻撓着這個注意力的凝聚。在某個程度上，當西方的世界慢慢統一了整個地球圈所走的方向的同時，包括文化，所在地的所有，思想的源頭，都從西方的哲學中發展，並落實到現實的生活中。亞洲人無法自立自強地發展出自己一個空間的文化。這樣就形成了一種在集中注意力上的反時間效應，當我們不斷地消耗自己的精力，去學習西方的所有東西的同時，盡量避開自己原來的世界。這樣一來，我們身處的時間就慢慢離我們遠去。綜觀在亞洲工作的經驗，發覺所有的藝術家並沒有處於自己的時間之中，都是處於他者的時間中，這樣使東方人沒辦法集中精力在自己的時間源頭中，他的精神素質一直調整在另外一個結構裏面，個體的價值觀，沒辦法得到相對的效應。一起等待別人的認同，別人給予的機會，自己在一種不同步的狀態，與原神脫離。

在思索與當代藝術的創造力，這種原神確實缺失了。亞洲的普遍作業，跟歐洲存在着非常大的距離，就是這種反時間的作用。如何可以找到自己本身時間的模式進行創作，這個是當代的創作家的當務之急，在自己的時間中創作。要加大自己時間的座標，如果當代世界上沒有，就要為自己重建一個，就等於是一個文化的重建，去把時間找回來，重新接觸到我們的元神，重新開始。在反時間之中，一切都失去了動力，好像關於自我屬性的時間，早已失去了意義。

反時間就如一個黑洞一樣，它代表了惡的世界全面出現。它改變這一切正常時間的軌道。產生了荒謬與殘酷的歷史。每件事情都有它出現的動機，當動機還沒到的時候，這個東西就不會顯現。即使它有多強烈，也不會接觸到現實之中，產生時間的內容。但相對地，當這個意念出現在意識裏的時候，它就已經永恆的存在。世界是由無限的動機所組成，這些東西可以構成時間的內容，雖然它還沒發生，但是一切已經存在。從某些亞洲的文化工作者當中，他們一直

保持着一種謙遜的態度，因為他心裏面期待着某種東西，一個即將到來的現實缺口。

時間的屬性有一刻會失去前進的力量，而全面地萎縮，一切事物都不再發展，又一個個的反過來追逐着我們，那個時候就如反物質一樣，它會吸收着你的能量，讓你失去了正常平衡的作用，使人心混亂。遇到反時間發生的時候，必須要馬上停止下來。把一切歸零，讓它重新找尋到應有的狀況。世界擁有着一種龐大的無形能量，無時無刻都潛伏在周圍。人生在佈滿安逸的同時，也需要一種潛在的警惕。

反時間會出現在任何地方，任何時間，不分善惡，必須要靜默與安然以對。控制你的時間，不要讓反時間在你的生活裏面滯留。所有反時間都會影響你看不到真正存在的視野。訊息是最好的見證，在平衡的心態裏面，一切都會顯而易見。

閱讀可以平息反時間的效應，因為精神會受到引導，慢慢使心識平靜。

在物自性的表面上，有一個看不見的層次，我叫它精神 DNA，就是一種驅動所有物質往前生長，在時間中產生作用的能量體。但是當我慢慢發現這個能量體在不斷發展的同時，在這個看不見的精神 DNA 的層次裏面，還有另外一層，就是一個與之相反的反物質。

每個精神 DNA 產生動機的同時，它有一個反衝的阻力，去把這些東西消滅。在物質以上的無形層次裏面，存在着這兩種不同相對的能量，一直在左右物質的產生，一正一反。一個是精神 DNA 的正面，另外一個就是反精神 DNA。它到最後，把物質的生長變成一個反方向的發展，一切在毀滅之中，一種變成粉末的狀態，在時間中消失。

如果我們能出入於時間，在時間以外看時間以內發生的一切，我們可以很清楚的看到這兩種力量在互相作用，互相把一個世界在建造着，另一方面又在摧毀。反物質的存在，是在於物質的自我毀滅，同時它存在於宇宙裏面最內核的地方。我們心存一靜，也存一動，世界在這兩者之間，不斷地互相抵銷，互相建立。就如一朝一露，從不分離。

在虛空中畫上了第一條線條，不斷地疊加，慢慢產生了一個結構，從二維到三維到四維慢慢構成了時間與空間，一切都在這個範圍裏面存在，發展與被辨認。但是觀察到軟時間發生的同時，發現時間的維度還有另一個層次影響着，當我們在時空之中一切都以直線來涵蓋，從光的折射以三維的空間來包圍。因此在人間所產生的所有線條，就是無窮無盡的時空影像，縱橫交錯的直線產生了不同的空間與維度，我們的意識從這種對維度的理解來丈量世界。但是我們無法解決的就是這些直線背後是否真的是宇宙的原理。當軟時間產生的時候，時間的線條再也不是直線而是弧線，有些弧線無限之大或無限之小，在轉換過程之間產生不同的動力影響着時間維度的變化。而且它不止是平面或三維的，而是縱深在內的時間中。

這個好像與自然世界有關，當我細看自然界跟人間分別的時候，會想像自然界不存在於人間的時空裏面，它是存在於無時間的狀態，是屬軟時間，因此我們看到它的時候非常熟悉，卻沒有時空前後的區別。雖然物理上它會產生漸漸的變化，但是在這個整體的領域裏，它與真正的永恆時間相連。人在建立龐大的人間帝國以後，發覺自己所建立的時空觀，慢慢會形成一種虛脫，與自然的時間往往不能結合在一起。人間的種種丈量和理論，一直建造在一個脫離時空，脫離軟時間本身那個更大的母體，孤立在自我所建立的層層疊疊之中。

所以人終歸有沒有抓到自己身處於時間與空間那背後真正的源頭？有沒有在那個東西上連繫而產生連綿不斷的能量？軟時間在夢境中出現，就宛如反映着我們在白天所碰到的事物影像，但是在這真正的時空裏面，它又重新被顯現，成為一種殘留，留在我們的意識裏，讓我們從現實的角度去對應這些東西，就是我們白天的倒影。如果軟時間更強而有力地存在於時間的底層，我們會發現所有一切都會受到改變，自然界真實的原形，就在這些神秘的面相裏，層層的揭

開。軟時間是陌路的顯現，在這個更真實的流體空間中，時間會否凹陷？如果不及時平復，它就像一個黑洞不斷擴大。時間會否凸出？使一切創傷撫平，使不可能成為可能，使人性再發光芒。

活在真空兩極之間，人屬何歸？

Essence

③

精神

**DNA**

藝術家活在一個精神 DNA 的世界裏面，所以他對現實有時會視若

無睹。只要當動力達到正軌，一切障礙都會消失，世間千奇百怪的

各種意識內的魑魅都會被一一收服。能夠有緣活在精神 DNA 世界的

人，不止嘗試去找到安定的未來，而是真正通過探索與精進，去享

受到人生的精妙。

物至之上有原生層次，不為世間所丈量，匯聚元氣而生，氣盡成物，降落在時空中，為所探，為所構，然此乃過去之物，禁不住迷惑。源於當下，乃未生之中，不為時空所限。既自無形，既自無物，在那既生未生之間，既有且無之間。

時間上的每一種物都有它靈的屬性，不同的物種，生命呈現就是靈的顯現，如果世界是一個靈象，我們就會看到各種動物顯示着不同靈的屬性，屬天空中的靈，它接觸到物質之後就會產生天上的飛鳥，之所以在天空飛翔，是因為它屬天空中的靈，顯示在物質上面，提供了物質飛翔的能力。水中的魚，各種海中的生物是屬海中的靈，它跟某種存在於這個空間的靈是同一個維度。至於在地上的所有動物，屬地上的靈，它們的靈魂是屬地上的，因此它們會受地心引力和體重的影響，產生它們的形狀屬性。更有一些極度微小的動物，比如蒼蠅、飛蟲，它們可以屬另外一個比例維度的靈。它所佔有的物質如此的渺小，也代表了它處於這個時空之中的比例。存在於世間的一切事物，就算是沒有生命，也有靈的回憶或是附載着各種維度的靈。

動物有巨大的像恐龍、鯨魚、大象，它們存在的物質狀態是非常沉重，精神素質要驅動這麼大的物質消耗了大量的能量，因此它們的智慧是如此的渺小，棲身在森林裏面的動物是森林裏面的靈，棲身在沼澤裏面的動物是水跟地的靈，它們全部都屬自然界的靈，自然界分成了天空、山、樹林、沼澤、溪流、河流、海洋、沙漠……靈進入了物質的臨界，進入了時間與空間，透過物質來產生它的顯現和存在的可能，通過這種存在的可能產生生命周期的變化，產生精神在驅動肉體所有的行為與感官。

我們歸屬於靈或是歸屬於肉體？我們存在於虛或存在於實？找尋身體的秘密，

與自身於靈共存，靈很多時候呈現為情感，把握着情感的緯度，身體就會流暢自然。身體是靈魂之窗，為了找尋能量開發之地和收集之地，開始了生命的旅行。在人類意識的始源上，從肉體的所需，他們開始找尋河流水源，實物的採集技術，再來設想防禦與儲存，動物有基本的情感表達，主要是精神進化的維度使然 ，有時候很難分辨一隻動物是喜悅還是悲傷，但是輕鬆和緊張是很容易看出來。它身上散發着某種它的生存屬性所賦予的味道，屬樹林的動物會產生完全屬於樹林生存狀態，特別是它的眼睛和大腦的關係。有時候，在某種動物的身上，我們還可以看到妒忌、憤怒，甚至是猜疑。正式來說，動物就比較傾向於實際、實用性、功能性。在生物中精神素質比較低的層次，他們生長在一種物質的世界裏面，動物是否害怕寂寞？在黑色的晚上，森林的靈界裏面充滿了各種造型怪異的靈，準備在適當的時候進入時空之場。

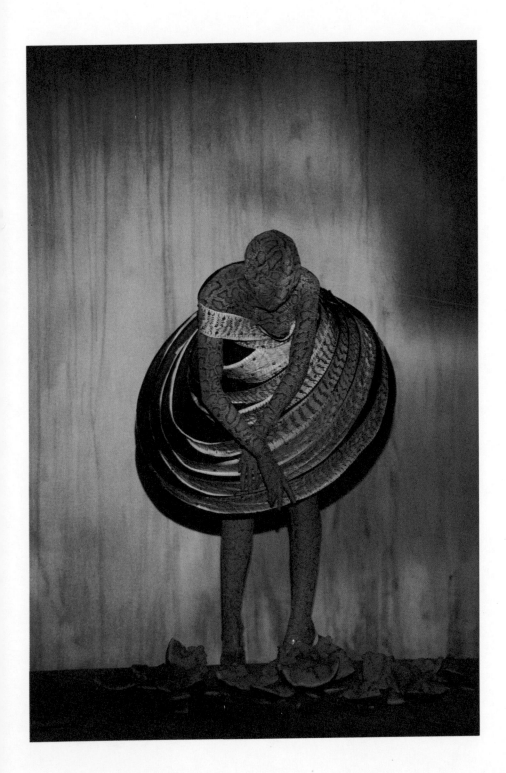

科學的發展中，人類從物理的外在世界發現了一個真實的神奇數據，就是一切的不確定性。但隨着科學一步一步的探索，所有形而上不確定的東西，無法以科學去引證的，都形成了一個不可衡量的範圍，因為所謂科學就等於是一個不完整的結構，所有東西如果完整就不需要科學來實證，如果需要動用科學來證實每一個事情時，就等於是處在一個未知狀態裏。在未知狀態裏，科學試圖用僅有的實證的物質效應去表達一個整體的宇宙，這是不可能的任務，而科學是把那條處於物理邊緣的模糊的線不斷往前推進，或把描述的方法不斷地細化。

人的來源必須是來自於一個宇宙整體的源頭，而不可能是來自於局部。認清楚一個神秘的整體的輪廓再深入局部，才是科學真正的探索精神。人類無法掌握宇宙的整體，亦只能一步一步去引證，每一個物理現象成為了獨立觀照的對象，一個宇宙中的被指涉物，在這個迷亂的時代，人類的智慧，仍未能把精神與科學同步觀照，虛與實的理解必須要分體進行，我們被某種既定的觀念所牽制，若我們可以從新一切的界定，虛就等同於一個更大的自我在宇宙間運行，實就等同於我們探索的果實慢慢收藏在一個寶庫裏，預備去整理出整個完整的脈絡。

人類的科學曾經以各種理論去發現整個世界的原理，但對於原神卻沒有一個定論。一直以來，人們以宗教為依歸所追隨的原神，是以整個世界為他而生的排他性組織，每一個宗教都有着獨一無二的宏大的世界觀，西方由於中世紀的黑暗歲月，最終令人對形而上宗教的失衡，引發了宗教的改革，在每一個時代的科學研究中，懷疑論漸漸取代了一切既往單一的信仰，從宇宙的原理來講，宗教從來就沒有一個物理上對於至善的承諾，當宗教真理漸漸失去其當然性的同時，科學好像成為了人類最後所能相信而與現實相符的憑藉，科學對人類未來的重要性，在於人類最後景況的整體實現，關鍵在人觀看的角度。

文藝復興開發了以人文為中心的科學，不斷用實證與綜合性的物理數據，去重新建立一個新世界的邏輯，各種結果與結果之間，形成了全新的物理現象學，一個人類角度的世界，重新組織與整理，重塑了整個自然界的定義，作為人類賴以生存的目的為參考，這種發展持續了數個世紀，直到工業革命的後期，一個強大的人間形成了嶄新的景觀，各國在原來的城邦上擴展成早期的城市模型，它建造了一個以人類利益為中心的世界，其中心的動力來自於未來的人間。一個人類所能建造的理想國，牽動着各種人類的夢想，開始了航海的事業與各種自然物理學的開發，全身心地向着未知的大自然進發。

此時各國在競賽中此起彼落，輪番成為世界霸主，攻佔落後國家的土地，建立跨國的殖民主義，不少國家的原生文化受到摧毀變形，人類在理想主義的包裝下，不斷持續地進行着人類自我視覺的合理化，繼續開發人類作為地球主人的解釋，而那個人為的解釋，卻不一定再跟其原生的根源有關，因為大自然已成為了人類一切理想行為的背景，持續的發展中，卻沒有留有太多本來原生態的考慮。但是活在這個時空中的地球上，我們看見的東西都是有限的，我們賴以生存的理念一直建立在解釋這個世界的方法上，但記錄與解釋總是無法了然一切。然而由於這些理解世界的方法都是物理形態及以人類實際利益為主，在深入神秘的自然精神世界顯得非常有限，因此我們無法知道，潛伏着原來的世界是甚麼樣子，甚至是在這個自製的時空裏面，是否被蒙蔽了對原來世界的知覺。究竟原來世界是怎樣作用着我們？它的重要性是甚麼？我們的根源何來？是否來自於那虛空的一瞬？或是廣漠無際的宇宙星塵？原始的知覺是否能讓這世界上的很多原理清晰地辨認，跟那原初記憶連貫在一起？就猶如我們被慢慢地辨認及被引導，去把一些知識、自然規律建立，從科學各方面去把相關的經驗組織、分析、歸納起來，產生我們對這個世界的輪廓的印象。而人類以理想之名所破壞與建立的一切，究竟形成了甚麼後果？一切就像邏輯遊戲，一直產生着相應的關係，愈微

細愈虛無，使人對真正的世界產生恐懼心理，這時我覺醒到還有一個無知的世界，潛藏在未知之中，我稱之為陌路，並從中把原初的記憶慢慢重新喚回。

如果我們像瞎子在黑暗中走路，一直在找尋大象的位置，卻無法掌握牠的模樣，人智力所無法觸及之處，有可能才是對真正世界認知的開始。就是我們已到陌路之門的關口，在這個門以外一切都沒辦法用我們的智力去解釋，但是這個無法理解與丈量的世界正是我們真正存在的所在，宇宙不會更大也不會更小，只是我們觀看它的方法，與我們自身的比例所作用，我們的限制所造成的落差造就了它的龐大。拋開形體的自覺，我們的靈性在存有間存在，而那裏就是精神世界，它在時空中借實體產生力量，卻沒有實體的牽制而能產生所有的知覺，不住於術，清楚了解這個狀態後，我便更深入於悟性的知覺，更單純地存在與感知萬物，感覺那種真實流動的源頭，這樣才可於現實以內的真空中覺察。

若生命是一個自由的流動體，在我整個學習的過程中，這個覺知會形成一個獨特的時間觀念，它沒有先後的次序，只有不斷地發生着，好像一切早就已經存在於這裏，我就是不斷地去發現它，當我開放自己，這一切便會慢慢呈現。那些每分每秒在眼前出現的信號，隨着自然的心性去感知，就會顯現它的維度。當我還沒有深入到每個領域裏面探索，只是感覺存在於一個共有的空間，因為每一個領域都有重重的帷帳去保護它最高的極點，一切的深入運作都要看時間的分量。時間是可以換取這個空間的深度，辨認好自己對哪一個東西的知覺最強烈，就把所有時間都放在其上，以深入那空間的帷幕深處，漸悟陌路精髓。究竟靈魂的終極存在於哪個地方？人在此刻的意志來自於何方？細心去探索這個未知的領域，讓我可以在目眩神迷的世界裏面漫遊，去辨認一個似曾相識的存有，拓寬到這個物質以外無限廣闊的真實反照。如果能放下心中的執着，這一切將是自由無限的奔馳。

世界上有種動力是不需要實物來支撐的，我一直相信我們周圍有很多人類肉眼看不見的，未知的世界存在着。在那裏，空氣不再虛無，它充滿能量。它就是物質的前身，在所有物質世界之上，還有一個精神的世界，在細微之處，它顯現而成為夢境，這夢包涵着現實世界，卻在精神的醞釀中覺醒，全以精神力量來支撐。它不需要任何外加的力量，它的自我已經成為一個整體。它會穿梭於無間，沒有東西可以擋住它的去向，因為它不受時空所限，有時候它們會來到我夢裏，有時候會出現在我自動素描的習作中。我不需要知道它從哪裏來，它就存在於那裏。

在基因範圍內，一切都可以在顯微鏡下重新它的形態，當我細看顯微鏡下 DNA 的組織，看見生命細微結構的變化，感覺到其上還有一層看不見的東西，我稱它為「精神 DNA」。在世界的物質以上，存在着一層看不見的精神層次，物質是從精神在時間與空間之下遺留的痕跡，慢慢形成一種代謝性質的存在而不斷延續。它的延續需要持續的精神能量的參與，它的痕跡顯現在質感、密度與量感上，表面的細密紋理顯示着冷卻的結構，所以一個實體在空間存在着，就算它是死物或是生物，都有精神的層次停留在它看不見的地方，就有如一個透明的與一個實體的存在同時處於一個地方，但是只要我們在精神層面去看這個世界，它與實體無異，都有着非常複雜的脈絡與傳統，而且是一環接一環不斷地複生下去。使我想起了除了物質的 DNA 歷史以外，還有一個精神 DNA 的歷史，有了兩者，整個時間的概念才能完整。

在科學的層面中，DNA 成為了家傳戶曉的生命之源，在它不斷細分化，到了單細胞的生命源頭，所有生物、植物，甚至各種存在物的 DNA，都顯示了時空內各種物種的變化之源。DNA、RNA 是目前科學研究中最重要的課題，但還未涵蓋到精神 DNA 的部分。所謂精神 DNA，它一樣是可以遺傳的，一樣

是可以轉化的，但是它的接收方法不是用物理的方式，而是用潛意識記憶體系，人對於某些東西的喜好或是討厭，或是對某些東西的恐懼，都是有精神DNA 的潛在影響。精神 DNA 可以從生活的角度去與其他有機的東西產生情感的反應，很多離散在空中的精神 DNA 在作用着我們存在的世界，我們成長的地方與我們同在的關係，使我們的性格有地域性的傾向，也賴以形成我們後天精神素質的屬性的建立。

涵蓋着物質範圍內外的精神素質，它存在於時空之上，每個物質的形成都是來自於這樣一種精神素質的逝亡，才會降落在時空中成為物質，因此整個物質時空宇宙的生成是來自於時間之外的精神素質不斷死亡而形成，使我產生無限興趣的正是這個無形世界的存在可能，在時空中的每一瞬間，我們都可以看到精神素質的形象。有時候我們看見一個人走來走去，但是在他的精神 DNA，是一團光，面對面說話時，會看到各種能量的變化而不是他意欲表達的表面意思。精神 DNA 涵蓋了非常廣泛的回憶體，包括了我們生活的回憶體，也包括我們所不熟悉的情感效應、情感的源頭，以及千億萬個記憶體所組成的一種無形的態度。精神 DNA 來自於一個無可測量的無形的世界，它存在於空氣之中，而不存在於現實與實體裏。它就是我所講的虛體，所有實體都籠罩着一個虛體，作為存在的源頭。虛體在進入時空世界後，就會慢慢形成第一個最微小的質，確定其屬性後，就會產生一個最原始的單細胞，從虛而成實，意念可以改變一個真正實體的形態，這就是精神 DNA 的影響。

我們現在探討了兩個無形的東西：一個是這個世界是無形的；另一個是我們的身體也是無形的，就是即使在現實中有形的東西，在時空之間也是不確定的。過往我們只有以物質來研究宇宙的存在，是對世界真正的存在物的一種研究。但是這個東西變成物質的時候已經是一種結果，不包含它整體轉化的過程。精

神 DNA 卻彌補了這一點，因為我相信，所有東西來自於精神，當精神物化之後才會變成物質。所以在物質之上，我們往往可以看到有精神層面的遺留，不同的物質有不同精神的遺留。所有的遺址也會殘留精神 DNA 的痕跡。

精神 DNA 與物質 DNA 是一體兩面的，但是精神 DNA 會擁有更大的時間維度，更龐大的玄無空間，與更無限制的存在感，由此慢慢形成有形的物質 DNA 的存在。宇宙中每一個可測量的物質，具有重複性和主動性的物質，都是從這種無形的東西開始的。DNA 的原形，並產生它的無時間的故事內容。

精神的 DNA 有時候會游離於空間以外，成為某種模式或記憶的實體，卻並不是只有停留在時間與空間內。它的含量在一個細小的物質裏面，可能擁有非常大的精神 DNA 質量，在一個非常廣泛的存在裏面，可能只有很少的精神素質，形成了我們可見的平凡世界，它的存在形成了一個迥異的物質與精神的世界，重疊地進行着，物質的存在與成長需要精神 DNA 去延續，去發揚光大，這是物質變化的動機。當精神 DNA 式微的時候，物質就殘留着一種不斷自我產生的萎縮，在時間與空間裏面再沒法產生有意義的內容。

究竟精神 DNA 是甚麼？它是從 DNA 的意義上所產生的一切，在 DNA 的系統裏面，它顯現在數據，可變着重複性的東西，只是 DNA 所描述的是一個物理的世界，而精神的 DNA 就顯示在我們所看不見的無形驅動力上面。它同樣地產生着一種跟 DNA 相關歷史性的結構，卻沒辦法用數據來衡量。精神 DNA 牽涉到一切的原形，並非只有發生中的物理狀態，它產生了一個神祕的角度，只能用內在感官去認知。

如果精神 DNA 包含了人類的起源，那麼人類進化的步調，就不只是由地面向上，而是從空中開始。人類學習讓身體和頭腦平衡，使精神可以自空間中行走。頭腦很重，精神分擔了部分頭腦的重量。有了這個感悟以後，在我所有的潛意識世界裏面，就可以追溯到 DNA 的源頭。在這裏可以清晰關照到一個現實，就是時間也是時空的產物，如果人的靈魂來自於時空以外，時間這產物就變得不是最有代表性的存在。真正虛空的宇宙包圍着所有我們所不能理解的世界，但那歸屬從何說起？是為何會產生能量與能量熄滅的過程？那只不過是出入時空的舞蹈？

如果靈魂是來自於我們所不熟悉的虛無世界，當下每分每刻心裏面都是跟它連接着。這種頻率會讓我們可以離開人類歷史的束縛，但人存在於實體世界中，好像是被一個密封的世界包圍着，那是每分每秒都感受得到的脈搏，人是一種時間的流動場，它不屬個體，它屬一個整體的流動，整體的原因產生的結果。每個事情當你接觸它，意識到它的時候，它就會無限量地放大，放大到把你整體掩蓋起來。如果我們心性不定，就很容易被外在的世界牽走，被牽住的靈魂就不能達到自由，不能清醒的去看待事情。一直被一個時間的怪圈包圍着，控制着，看見滿屋的書也是一種無限延伸，當我心裏面的問題不斷，書就會不斷產生，它顯現在我的眼前，彌補着心中的平衡，意識就是如此地與現實相交，自然生滅，變成我生活中的景觀。

尼采曾描述人的精神狀態有其屬性，不要在不對的狀態中思考事物，因為那裏只有錯誤，難道人的弱點不是對情感的寄託？是脆弱的本質令人失去正覺。當二十一世紀來臨，當物化世界持續深化，整個世界進入了嚴密的管制，嚴密互通的時代，情感就會被抽離出來，成公有的線索，我們只能追求一種線性的絕對世界，不容許任何雜質。人的靈魂卑微地在這絕對理念中重生，萬物的生長自有原理，在精神的世界裏面不斷的找尋平衡，當平衡不達的時候，它就會不斷滋生新的累積物。這些累積物可能牽動到人最珍貴的情感，用這種情感來負擔這些沉重的累積物，使人失去本有的靈性。現今的世界既龐大又虛弱，很容易受到外在的影響而失去了中心。留在這個關口，我會看到世界的各個面，都已累積了相當的厚度，形成了難以融解的硬塊，但如果這些累積物都去除的話，人還能生存嗎？在這種永無休止的篩選之中，人一直在應付着自己不斷累積的已知。為了生存，每一個人都會用它的世界去征服別人，希望他人在屬於自己的這個世界中生存，在控制別人的同時也得到自己的安定感。

今天的世界已經發展成非常複雜、繁複，無限延伸着困擾。一種不受控制，像胡亂的奔馬四處亂撞，在恐懼中產生動力，在懷疑中產生希望。互相交疊着恐懼與不斷的滋生。但是這個已知的世界隨時都可能成為幻象般離開。如果打開這個既有的世界，一切將會以甚麼樣的形式存在？整個宇宙是用兩級的法則，是以互相衝撞達成行動，陰與陽、善與惡，此消彼長，乃曰行善先為惡，惡極以至善。兩級的存在，互相抗衡又反映在那個世界以外，時間與空間以外，從未停止過它們的鬥爭與協調，使此間的人在正負二極之間迷惑。到了這關口，如果把事情消失掉，慢慢消解這個重量，作為兩級的平衡，從無心出發。

回味着種種的從前，總是有美的部分，那種美不可替代，都屬個人長久以來似曾相識，若隱若現的內在的世界。每個人心中所嚮往的世界都會顯現在他的生

活裏。少年以後會不斷模仿、找尋,到中年之後所有事情都顯現在眼前,空靈可能是人類最原始的存在狀態,這種原始帶點理想的角度。當我們心性空靈,就可以得到靈魂的自由度,它不停駐於所有存在它眼前的世界。也可以說存在它眼前的世界都是為它而生,為它交換而來,慢慢形成了它能接收全世界不同維度訊息的儲藏庫。心性愈空靈,所儲藏的空間愈大。至善與至惡都會在不斷生活的細小點上去衡量。空靈的真諦在於施予 ,把一切身上擁有的東西給予適

當的對象，放棄一切法，使大能量集中在變動中的寂靜。自我逍遙，無盡空靈。

藝術家活在一個精神 DNA 的世界裏面，所以他對現實有時會視若無睹。只要動力達到正軌，一切障礙都會消失，世間千奇百怪的各種意識內的魍魎都會被一一收服。能夠有緣活在精神 DNA 世界的人，不止嘗試去找到安定的未來，而是真正通過探索與精進，去享受到人生的精妙。作為一個修行者，在修行的時候找尋自己的方向，才是最重要的人生功課，在這裏並不等於是時間的永恆，因為靈魂的深處連結着另外一個源頭，在時間以外，還有很多我們在這裏無法了解的世界需要探索。打破一個龐大無比的雲結構，在於無心見勝。有種力量可以凌駕一切，無在的深入到每一個領域，每一個細節裏面，都可以看到它自生的光，在一個大整體的世界裏面混流，意識在裏面穿梭。在世界的末端，仍然能找到那種純粹。

精神 DNA 怎麼作用着身體，我們透過它看到身體的情況，心情能影響整個身體的健康，這個不容置疑。精神透過時間的空間，它進入了間離，在第一個接觸到的物質裏面，會影響它接下來的屬性，精神 DNA 將會形成精神素質而存在。如果是來自於強大的精神 DNA 的體系，它將會提煉整個精神素質的涵度。地球上上百億的人口，每個人精神素質都不一樣，有些來自於不同的境界，不同的時空與不同的宇宙，降落為人，便有一定的因果效應。

愈豐厚的精神 DNA 降落為人的時候，情感愈豐富，智慧愈高，愈敏感愈不確定。它跟一種恆定相連，因此碰到所有東西都有一個對應。最終，這些最大的精神 DNA 產生下的精神素質，會形成一個強大的連鎖能力而恆久不變，可以疏散身體的多餘累積狀況，成為我們所感到最理想的原形人格，情感極度的豐富。精神 DNA 旺盛地達至大情大聖。

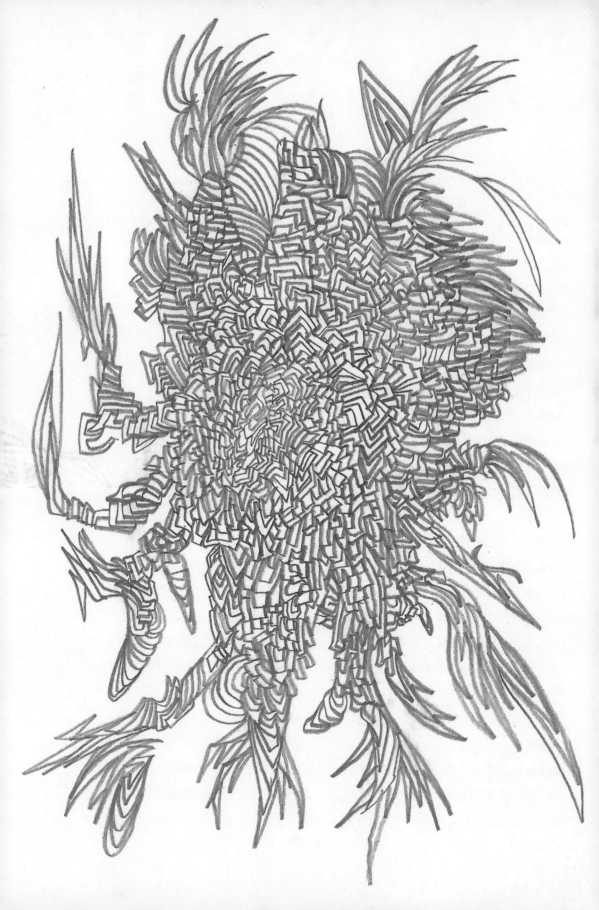

如果生活在無識的太空,那裏沒有物的界限,能以任何形式生存,一個特定的
空間內,可產生微塵,就是空氣中的人工智能。如果人類歷史中終有一天會生
活在虛無的空間裏,只有另一種人類可以作伴,就是那時候的智能生物,他們
能適應任何環境,幫助我們排解苦悶度過難關。那時人工智能將進入那個無間
的聯繫,當量子力學發生重大改革之後,所有電子視覺都會翻上千倍地增長它
的記憶能量,那時候愈來愈小的記憶體可以涵蓋非常大範圍的記憶數據,因此
在將來的世界裏面,就算是空氣本身的粒子都可以承載着人工智能。在這時候
我們可能會問,究竟人的世界跟物的世界在那虛空現象間的關係會在哪裏?記
憶體跟精神體的分別界限又在甚麼地方?在不斷地變化中,精神體如何生存?
以怎樣的形態作為它最大的限制?我們以個人所寄存的知識是否可以分離再重
新組合優化,被產生不一樣的記憶漩渦?人最純真的精神體,是否可像人工智
能般,可以儲存跟記憶?這樣一來,遠古的人類能否重生?

記憶中的城市是迷幻的潛意識海洋,當超現實主義再度被提起,再度在我的作
品裏面發生着它的作用,意味着我又深入了潛意識裏面的夢境去找尋新的影
像痕跡。在那裏所有東西都沒有缺陷的形狀,它只是漂浮在一個空間裏面,互
相在引力上殘存地漂流。當我在收拾記憶的塵埃,慢慢讓這些元素重新組合起
來,他就產生了一個新的樣貌、新的生命,當它重新回到一個我們所熟悉的現
在世界的時候,就會發現它既熟悉又陌生。有種新的感官會重疊在這種交流
下,產生了不一樣的語言,我們可能達成了歷史所無法辦到的容量的價值與輸
出,最終會形成一個更完美的流動體。在推進想像力的過程之中,這種潛在的
力量成為一種新的文化的挪用,使它產生了一種豐富的未來感,像野鶴重生一
樣,重新建造這個流動的整體,從遠古到未來,每個時代、每個角度去分析、
去組織、去對照成不斷變化的自由。但每一個世界裏可以包含着無窮的記憶,
深入了這個界域在記憶裏面飛翔,我們可以達到一種無形間的交接。

回歸到遠古的時代，我們重新以靈魂的狀態進入這個虛無之地，這時卻充滿細節，我們尋找那種時代的精神狀態，宗教信仰。以他們的世界觀，重新去塑造這個世界裏面所遺失的一切，西方人以先進的儀器去測量中國精神超能力狀態的呈現，希望可以透過數據讓他們也可以學會我們的超能力，一點一滴的從實際的數據裏面去了解分析，慢慢接近一種精神狀態的可能性。

世界的邏輯是否可以涵蓋精神的世界，我們再度研究情緒，將情緒細分成各種狀態，情緒的反應被記錄下來成為進入這個通道的資料，如果要製造一個跟人一樣的人工智能，它需要記憶多少東西才能有那種自然狀態？西方物理的思維是否已經去到了事物的盡頭，精神 DNA 的提起就是從西方的物理狀態慢慢回歸到精神狀態的源頭。在那裏世界在改變着。

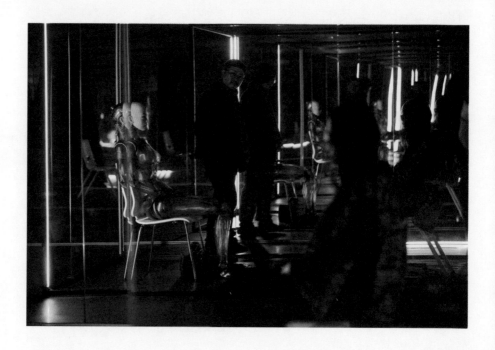

人經常以個體來思考事情，從個體的角度來看這個世界，因此他自行成為一個封閉的所在，去觀察一個開放的世界。這樣一來，讓我觀察到整個城市的建立，他建基在人本身的某種跟自然界不同的記憶之中所產生的種種回憶。如果以零的角度，我覺得所謂的人工智能就是把一些物質的東西，給予人性和思考的功能。當人工智能的發展，意味着人開始把自己的靈魂區分開來，獨立於世界以外。

這種思維在原始人的時代已經發生，當人開始把一塊木頭和一塊石頭結合起來，成為他們生存工具的時候，人工智能就正式產生。人工智能延伸着人的能力範圍，像衣服是保護人的皮膚，不能抵受寒冷的天氣而產生的回憶，以及建構出物理上的變化。世界中從物理上的不斷發現，他們把所有身邊所能找到的物質開始重新組合，成為屬於他們個人視覺的參照。人類在發展到某一個情況的時候，人工智能都會自然產生。當然，不同從事物理上的科學研究，慢慢分解出自己的身體，以及與整個世界的關係和它成長的脈絡。他們就會牽動自己的野心，把這個物理的狀態慢慢控制起來。

在任何的空間裏面都籠罩着一層薄霧，它是那麼無孔不入地凝聚在任何的角落，它好像看不見地存在於哪裏，每種事情都受到它的干擾與影響。要接觸每個東西之前永遠都會經過它，只能用手輕輕地把它推開，這層霧看不見但是摸得着，要接觸到每一個事情，都要把這一層薄霧推開，薄霧好像是籠罩了一切，我們真正觸碰到的是那種薄霧的本身，還是事件的本身？

生命的源頭，對身體、對細胞的想像，這是一個融合科學與藝術的對流，一個是從無形的空間，如電子世界，但這只是一個開始，漫長的歷史將會持續演化地發展，到達所謂的無形世界，而不是物質的世界；另外一個，就是從我們的身體在漫長的心理發展過程中，不斷深刻地對存在的疑問，以自己的模樣指涉到神的形象，以自我映照着虛空。

當信仰崩潰的年代，又為了去增強我們的能力，製造人體戰爭盔甲，代替人類生理的弱點，設計出大量的智能機械人 Robot 的各種交流，又產生了各種大型智能電腦，就是致力把人的精神與肉體分開，重新構建着一個全智能的世界，當探討到人工智能時，就會探討到人的一種內在狀態，對自我的反照，當人的自我形體可以抽離，他就會想自己能寄生在任何軀殼中，或任何他所需要的世界。

在今天或是未來世界，這種對自我的想像會持續形成人類生態的景觀，對未來的變體機械人、人工智能、未來新的人類，甚至是新型動物、甚至是一種無形的流體人工智能，看它們從一個細胞的學問裏面開始，我們到底能夠探討到多深入的境界。

在電子世界裏面，重新張開我們的眼睛，打開我們的耳朵，鍛煉我們的身體，全都在一個數據化的年代中展開生活，新的世界，當一切都變成數據化以後，它就可以被複製與創新，現實的世界不斷過去，但是電子的世界不斷地流傳，慢慢地我們會擁有不同世界的重疊，不同時空的東西都可以在一個資料庫裏面找到，一切未知都變成已知，一切已知都可以重新被翻查、組合、分析與檢查，重新創造。

從來沒有想過良知與道德原來一直在提醒我們心中所有的行為標準，今天當數據化以後它就變成證據，漸漸地在未來世界裏面，我們為了一個流傳下來的證據而存活着，全世界各種媒介、媒體、系統都可以重新分析與組合，而人工智能就能夠做到這一點，在沒有感情和記憶的大前提下，它們可以重新把一切規劃為零，在零的角度重新再組織一切，這樣可以產生一個新的維度，在這個人性愈來愈沒有被關注的狀態持續發展，進入了效率生產的全面推進，人工智能的年代將會到來，超人力的世界全面覆蓋一切，成為嶄新的未來世紀。

# 如一個機械人般活着

在未來不斷發展的同時，人與機械人可能會成為彼此競爭的對象，機械人與人類的功能愈來愈接近，在實際執行工作上接軌，而且機械人可以接受更困難與體力耗損的工作，可以取代人類安全性受到的威脅，而沒有棱角，只有功能，服從在一個龐大的意志的機械人，漸漸使人類遠離最困惑的工作環境，因此人類有足夠的能力，擺脫先天生理上的不足，去擴展更深邃的探索。

在未來，量子力學的發展，將會為人類的世界帶來重大的影響，從概念到實現，人的記憶力會在大數據時代的來臨時，無限量的增加，我們觀察每一個事情的時候，所有的知識的含量就會產生作用，在第一時間我們所看到的東西比以前會多出一千倍，包括對一件事情，一個部件的功能，包括它的屬性、它的結構、它現在的流向，瞬間之中，所有屬性資料全面深化。從這個世界組建的同時，我們達到了一個非常豐富和複雜的一個訊息流，同時可以出現幾個維度的接受與輸出，在雲端的世界，也可以同時處理這種不同屬性的東西，當一個指令發出，就有幾個屬性的東西同時完成。

在生活中，它會根據你持續給予的數據去達成你的理想生活習慣，你的喜好和選擇東西的重複性，你將會被你選擇的東西所包圍，所有相應的東西會不斷的重複在你面前出現，達到你滿足所需要的，全面的屬於你的意願，但是這種感覺同時被個別地密封着，每個人都處於不一樣的獨立空間，所以每個人獨立的訊息，會組合成他所看到的世界。

以前我們能在一定的時間做出來的事情，一下子可以變得更複雜、更豐富、更快速，能平衡我們這個生活與工作的分析，使我們可以有適當的時間去休息，

享受更深入的人生。人從這種生活的研究與平均分配裏面精神的狀態，更適當深入地安排。未來的世界，新的娛樂成為一種宣導的工具，使人類與機械人和平共處，即使它們如何強大，也是因為沒有意識而難以駕馭人類。

當這種極度細密與分化的東西數據化以後，它變成所有人思考脈絡的一個大量研究素材，而成為一種製造重複人類經驗的智能機械人的基礎，如果這方向是唯一的未來，存在的人類將會失去了自我的價值，成為一個整體焊接的零件，放在不同數據化的部門中，成為其中一份子，而人真正的功能與它的發展機會將會給分離，所謂未來的線，已經確定在現實中切開，因為它已經給我們啟示了一個不一樣的世界邏輯，在現實的底層，已經形成了一個新的維度，在新的維度的過渡期間，這裏會暫時出現一種自由飛翔的感覺。

但當人工智能直接投入到未來人的精神世界裏面，屏蔽了不需要的訊息，這一切往昔建立的印象將會劃下了一條休止線，網絡的知識學問、資料、歷史、文化都成為一個特殊的研究板塊而突飛猛進，與未來人的生態發展並不相連，在這種前提下，人工智能會急速地超過人類，成為更適合和美好的人種，因為他們已經是徹底的活在當下的功能開拓者。未來已經展開。徹底地潛入未來，今天就必須了解到它的方向。

在二十世紀的地球上，人曾經經歷着一個非常受寵的自由年代，他們把大自然成為夢境的呈現，享受了這個快樂的時光。到達二十一世紀，我們就有另外一個維度，在半睡半醒之間，我們發展到另一個新的世界。物質的數據學，進一步進入精神的世界。如果數據化是人類終極的回憶，未來世界是否真正進入了

人類最原始的由來？如果進入時空之前，它是屬於數據化的屬性，它的源頭就可以有一點眉目。可以透過人間各種微細的顯示，從最單純的單細胞形狀與他的圖案的原形，看到他這個原始通道的閘門。

如果陌路世界同時存在於我們這裏，但是我們看不見，摸不着這無限的維度。然而，各種屬性卻一直進入我的視野，看穿時空中這些現實的維度，看見存有本身的影子。人生的機會只有數十年，如果人將來的生命能延長到五百年、一千年、一萬年，可能我們再發展下去的機會就會無窮無盡。不僅是看到一個未來世界，也能看到一個世界以外的世界與它的內容。

未來所遇到的是個體化的恐懼，個體化的世界正在慢慢縮小，所有事情都會經過公開的平台討論而產生。把自己處理成一個機械人一樣，把自己的時間分成很多的部分，然後再經過細心地整理與組建安排，把所有時間都用到最好最恰當的地方。未來的人生活都在規劃裏面，環環相扣會多了很多中間的手續，包括自己的財產，生活全都重新在這個手續裏面建立，符合手續資格的才行得通。這好像在地平線的底下，開始了一個全面的整理，所有生活在地面的細節都透明的，浮現在這個多維的儲藏室裏面，必須像機械人一樣不斷運作的，因為只有一個東西錯誤，就會被馬上顯現出來。

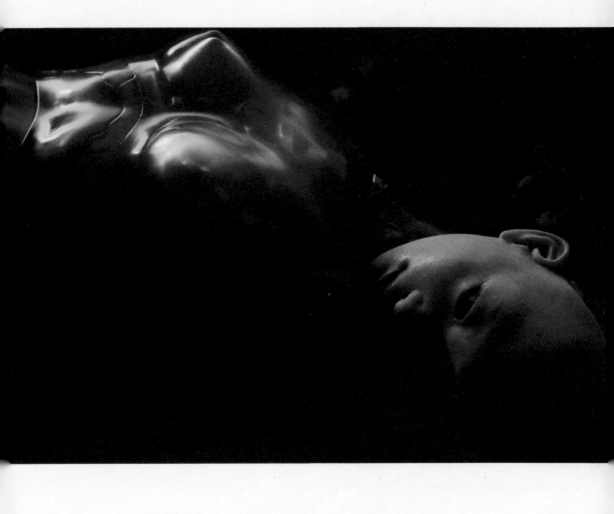

當人的精神素質可以跟肉體分開，人工智能全面接軌了人的精神世界以外的軀體，人已經不需要一個具體的身體，就可以活在空間之中，成為兩個互相組合的不同介面，精神可以獨立於個體以外，此時精神 DNA 在時間與空間裏面不受身體所影響，它可以自由地變成自我，獨立地存在，不受肉體死亡的中斷。這種空間的易變，就算是由實體轉虛，精神 DNA 可以長久地存在。

人在精神數據的前提下生命會延長，如果每個人將來平均壽命是一千年，整個人類歷史就會迎來龐大的改變，他們所真正在腦子裏發展的世界會更加龐大。這樣一來我們回看今天，就知道那只是一個過程，就是整體到一點再到無限的過程，當人的智能與壽命持續延長，是否接觸到長生不老的境界？這魅惑的懸念使我想像這是回到一個世界的原本，還是一個所謂未來世界的發展？

如果真正的創造是離開肉體的限制，精神 DNA 證明了精神可以跟肉體分開，一個舞蹈家可以從他年輕肉體的訓練和表現中，感受到肉體散發出的能量，到他身體不再像以前那麼精力豐盈的時候，便用精神繼續他的舞蹈，而進入一個深邃的懸身體狀態，進入一個非物理更深的境界，精神 DNA 解放了肉體的經驗，使精神可以進入一個無限地創造自己的世界。

未來的科技的發展 ，身體成了一個與虛體交接的實體，它可以經過處理，重新去改正來接合不同的環境。當我們能把人分成裏與外的時候，裏面有一個無形的世界，就是接觸到永恆的一個精神世界，另外一個物質世界就建立在時空上的物質世界。現在物質世界的部分產生了革命性的變化，因為它可以經過改造成為一個跟着精神世界走動的意志力（人工智能），但是同時因為精神是不固定的，他的神秘根源與連結多維世界的關係，所有關於它的定義，無法以既有的邏輯去處理，從傳統到現在，我們都是在孕育着一個點，不斷地重新把它

做到完美，然後再去發現下一個點。但是未來的世界，我們會在一個模糊的狀態中前進，一個多維的狀態，所以物質會被某種精神的力量驅動。然後它會服從於各種維度的精神力量，產生着無數新的邏輯變化，無數的並存與交流。

今天人工智能進入了我們的生活，我們開始從自己意識裏面發展的世界，轉移到一個沒有靈魂的外在空殼，而試圖把外在的物質世界與我們心裏的精神世界連在了一起。使我們的實體世界開始與虛體的世界，連成一種互動的關係，當電子世界中無空間的狀態，成為我們主要生活空間的同時，以往的一切時間觀念都會不再足夠，在那界域中，我們可以隨時拿到每一個年代，每一個瞬間存在過的東西，變成現在的所有，只要它能夠被數據化。這些真真假假的既存物，佈滿了這個訊息無間的空間中，從記憶中找尋以往的痕跡與脈絡，使感官、學問、聲音、形象、色彩，全部都會重新地融為一體。這樣一來，人工智能才能從新組建一個人類智能的世界，比人類知識更豐富與龐大。

人工智能所經歷的有如重啟一個人類的始源，去組織一個人類歷史經驗的總和，接下來很多以前不能解碼的東西會漸漸解開，因為所有資訊會集中在一塊，受到高速精密的分析而產生新的見證。那數據化的世界顯示着某種原始記憶，在那核心方圓之間，永遠找尋着第一個瞬間發生所看見的東西，那錯綜複雜的一切只是附加的故事。但是人工智能能夠涵蓋一切嗎？

以前我們以一個維度來觀察，服從在理想主義的單一視角，但今天已然改變，一切昔日的價值對於未來人來說只是一個無足輕重的過去，但是對我來說，被刪減的曾經到了現在卻變成一個非常有力的空白，去填補人工智能即將面對的不足。深一層理解，它擁有更多連接陌路世界的內容，裏面有更多耐人尋味的地方。

精神 DNA 最特別的部分就是對情感的研究，對我來說，這種研究會牽涉到方方面面，不僅是人類的行為、記憶與情感本身，而且也牽涉到物質。估計最重要是我們一直在文化中出現的圖案與形式跟情感的關係，裏面牽涉到一個完全不一樣的角度去觀看我們的歷史，與我們存在的狀況。

人類是從情感進入世界，但是通過事實去發生、去取捨、去做出各種的反應。人類的理智是後知的，基本上是從靈魂存在和自覺中，去感受到這個面前世界的種種邏輯。在適應這種邏輯，通過記憶之後，產生了一種類似知識的東西，他們就可以從幾個地方去分辨眼前事物的邏輯性，但是真正跟他們在一起是從情感開始，情感在理智的前面，恆古初開就來到這個世界，然後產生物質，情感與靈魂同屬一體，是遠古早已存在的精神體。

人們一直在追求的一個無可忘記的臉，它是一個可以寄託情感，帶來滿足與安定感的臉，這種臉可以給我們一種熟悉感，一個共同存在的感覺。為甚麼這種特定的臉會引起這種吸引力和恆定感，現在卻不斷給商業地利用，變成一種吸引他們去找尋精神、情感歸宿的號召。人存在於陌生世界裏面，一直看到一張臉，這張臉有時候變成景象，有時候變成光影，但更深刻地這是一張熟悉的臉。

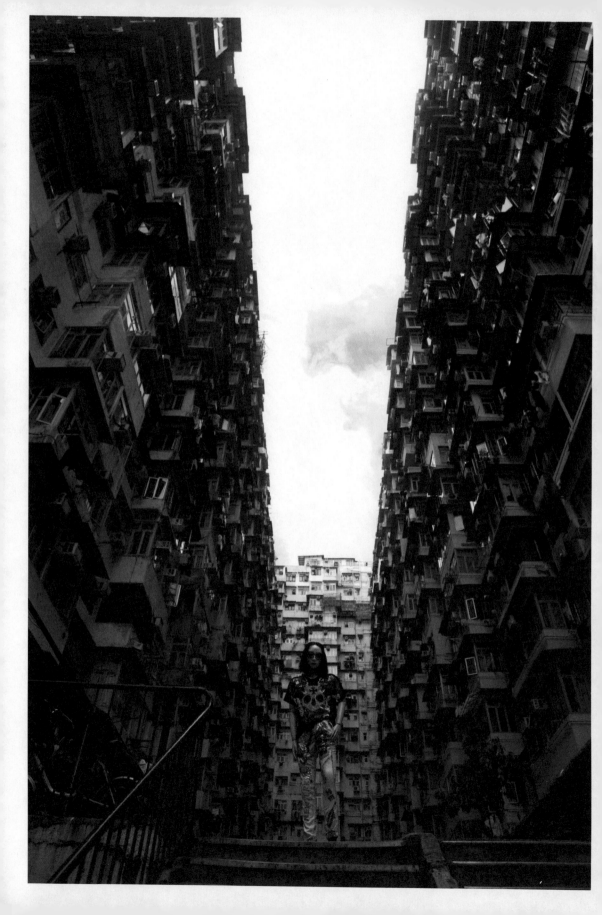

Garden of Eden 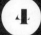 沉
入
伊
甸
園

神話裏面存在着一個玄虛的世界，它總是超越現實的邏輯，存在於
某個懸空的意念裏，在眾多地域人文歷史的發展中，各地有各地的
靈性，從來不會容易參透。它總是出乎意料地帶領着我們去找尋現
實以外的世界。

# 黑暗的河流

「在冥黑的路上，我赤裸地向着前方邁進，月白的身體在暗黑裏徐徐移動，等待最後的那一刻終會碰觸你的身體，而那個你正同樣地在無限中找尋着我。」──「暗黑的舞者」有如一個幽冥的戰士一樣誘惑着隱蔽的太陽，冀求大地重見天日。他們以生命舞蹈，當太陽被美麗的身體引出，他們以明鏡反照，太陽從此被吸引住，不回洞穴了。肉體受靈魂支配，為世間欲望所吞噬，對迷戀之物至死不渝，以至身殘靈缺，也無一刻止息，這是我創作這雕刻時的暗示。

在黑暗世界裏看到了光，但是那種光不是照在物質上，它好像是在另一個通道裏傳來的訊息，它不需要地球的原理顯現，不需要物質上的物理變化，它就可以產生，清晰可見。那時候影像是從心而發，而不是從眼睛。在黑暗世界裏面看到的，就好像記憶的回溯，是遠古至今無數的靈魂所做過的夢，與現實中交錯着這種混亂的暗流，慢慢形成一條黑暗的河，裏面堆積成無數的離去的靈魂。偶爾會看到鬼魂在河面上飄過，它們心中好像都掛着一個故事，留着一種象徵性的痕跡，無法釋懷。就是某種受挫的靈魂，在黑暗的寂靜中留下無以計數的刮痕，慢慢累計着時間的厚度，讓時間可以被看見。深入黑暗的河流，沒有月亮的反光，只有河裏面自生的暗流，一絲絲在河面上緩慢地飄過，又深入海底，那裏解不開的分量，靜默地流淌在河流的邊上。河水沒有聲音，就有如一束非常漫長的女人秀髮一直在移動着，看不到她的臉和身體，只有那頭髮在輕輕地搖擺，我想在那個夢的盡頭所看到的只有這些。

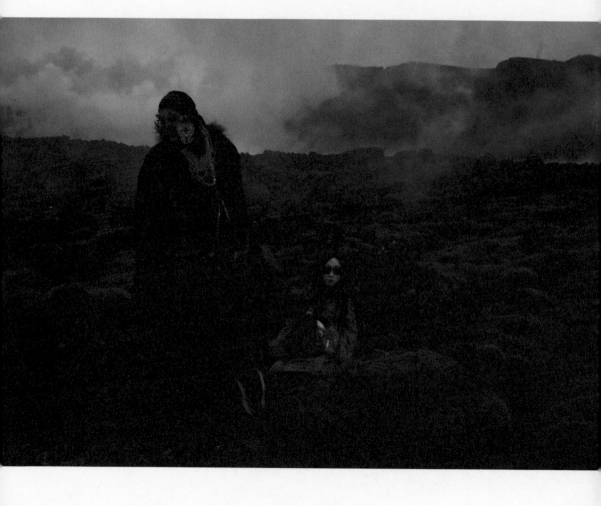

深邃如這水的幽暗，卻清澈透明，冒着千年的黑煙，顯現了黑暗與淨明交界的奇觀，我心識住於此，瞬間感到無比的落寞，平衡着喜悅與哀傷，將在無常中消逝。人是時空中的一個明相，最美的人也只存在於一刹那，因為世間之形不斷幻變，不能長存。

在世間的邊沿上，有一個異化的角落，看似相同的空間，卻在變形，從已知到未知，它不斷地閃爍着死亡的耽美，像一個奪目驚豔的色相人間，倒懸在意識的鏡子中，靜靜地沒入虛無。有種曖昧的鬼浸淫在死亡之中，不願離開那寂靜之美，在凡間忽忽一見，就是一番騷動。皎潔的月白色皮膚，輕輕擦拭脖子上的汗水，酷熱卻精亮地染濕了黑暗的塵垢，它瞬間閃亮地形成了耀眼的明星，在空白與虛無間盛放。

在魅惑的深處，黑暗的迴光勾起了淡色的輪廓，紫湖泛着陰暗的漣漪，使周圍沉澱了下來。我繼續游蕩，在如雲般冒起的嫩葉叢林，巧遇神光，傾刻之間散落着閃爍的霧雨，我帶着金色的面相繼續潛航，它是那麼刺目耀眼，使沉沉的陰影在金色的氣霧中回靜，血紅的花豔破雲而出，天色又一片閃白，紅花如血滴灑滿天空，群起的候鳥自在逍遙，如掠過虛空的幻影。

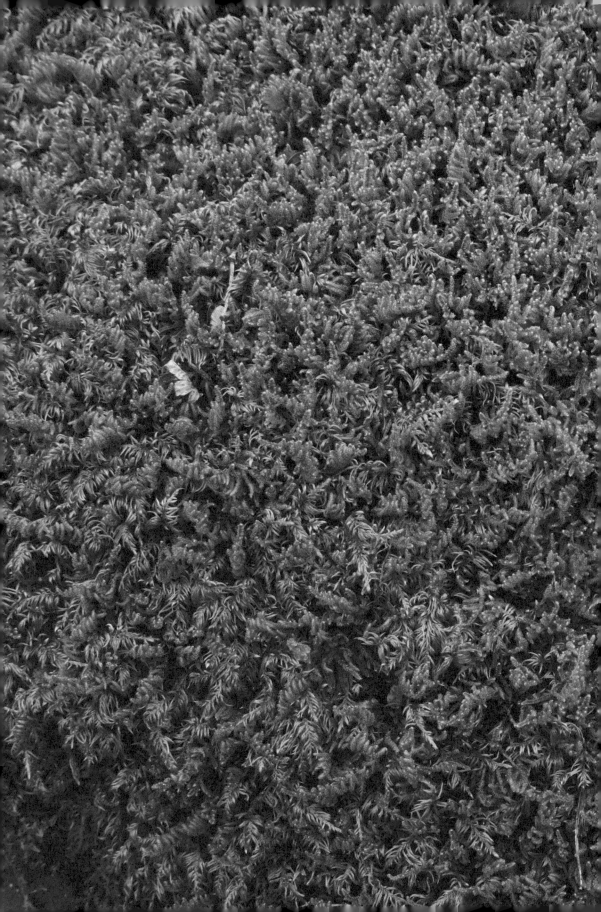

神話裏面存在着一個玄虛的世界，它總是超越現實的邏輯，存在於某個懸空的意念裏，在眾多地域人文歷史的發展中，各地有各地的靈性，從來不會容易參透。它總是出乎意料地帶領着我們去找尋現實以外的世界。我們必須通過對人間深刻的領會，加上豐富的想像力，在各種事物的微細之間，找到它的玄妙。人從哪裏而來，在哪個原處的基點裏面，包含着我們的本源和靈魂的歸屬。那看來是一個兼容並蓄的世界，在一些原始的形象還沒孵化之前，這個充滿能量的世界，就已豐富多姿的存在着。

玄虛為能量的競技，他形成了各種維度的力量，穿梭在無間之中。我們面對這個實體的時間中慢慢地移轉，就是來自於這種力量的凝聚，所有的聚合力形成了它的物態，是那股無盡龐大的氣流在驅動它變成時間。在詩意的狀態裏，它是那麼鮮明奪目的呈現在眼前，神話描述一個精神的世界，把那動人的美感，轉化為物質，在這種無間力量的互動之中，產生了精神世界的歷史。

在中國的醫學、氣功，很多的神奇科學裏面，發現很多神道合一的身體，精神與現實的整體合一又產生了另一種對能量的理解，如果我們清晰地看到這三者的關係與變化，我們就能找到一個人在精神與肉體的完美座標，但這個清晰的人間座標對遠古的精神，神話世界的關係何在？因此我們想像人類的世界，除了在現實以外，還有一個精神的世界，就是不存在於現實的世界。在那裏很多來自於陌路的訊息，而這種不直接的訊息又在干擾着歷史的行動。

玄奧存在於現實以內，所有故事都是在它的範圍內發生，中國產生了陰陽五行，易經在很早的人類歷史中，已經描述着天體運行的方法，計算出禍福、吉凶的各種紋理，成就了一個實的世界裏面也有虛的世界同時並行，規範了人類道德的倫理。神話讓我窺見神思陌路的兩個重疊又分離的世界種種，是我們能

量意識來源，撇開世俗的迷信，他將會是一個無限深奧的天空。人在地上辨識
自我，從地上看到的天空，山村與海洋。他們無法想像，在這個地球上有另外
一個他，存在於另外一個地方，因此他成為了神。(下一集 神景無象)

新東方主
義的動態

東方世界進入二十一世紀，帶着無限的神祕，很多東西藏在暗處呼

之欲出，它的再現時，可動搖我們對世界基本知識的歷史實踐。舊

的文化經過時間的改變而瓦解，新的世界重新經過歷史的建立，產

生新的文化。

# 一個無法超越的世界

這個無人的午後，在空白中遨遊，尋找一個平靜的所在。坐落在自然界的旁邊，巨大的落地玻璃窗，透着陽光看見外面廣闊的荒野，那另一面卻可看到寧靜的都市，上好的建材蘊含着高級的科技，室內細緻恆溫恆濕，非常適中的生存環境，空氣清新、清香素雅、沒有太多的雜音。可以聽着美妙的音樂，靈氣涵蓋了一切，飽滿了這個空間。陽光的變化在空白的牆上，顯露着不同的氣氛。充滿了自然色彩的植物，佈滿了明亮的白色空間，地上有漂亮的地毯，有個火爐在牆壁上。房間有二層，而這個空間好像是為了聲音與光而存在，裏面沒有太多的複雜的裝飾，但是轉向另外一個偏廳，卻是一個四面高聳的所在，其間佈滿了各種各樣的書籍。龐大空靈的空間，遨遊着自由的心識，成為了一所夢中的家園，看來垂手可得，卻又遙不可及。

當我不斷地飄流在世界上不同的空間中，每個時候都會想起這裏，就有如夢中國度的家園。

一切猶如陌生又如常地進行着，在書寫《神物我如》的過程裏，發現這個容量龐大的訊息流，不斷產生交融的能力，每個結點慢慢地有機組合，形成一個整體流動的場域。無論滲入某一個方向，都會引發極多的交流，同時前進探索也同時靜止整理。時間在這時候成為一個有趣的容器，它總是有限地存在，但是卻有無限量的可能，當我心中浮現一個意念，就會引發很多不同訊息的介入，憑着意識去追尋那個線索，但是又給裏面千差萬別的東西所吸引，時間就是那麼珍貴的存在着，它給我一個機會去探索未知，探索一個時間與空間以外的世界，一切都是漂流不定，深感到腳下的冰涼，寸寸的土地、寸寸的光陰，剎那間產生了永恆，那裏凌波處處，好像看不到彼岸。身處於這裏，去想像從前與未來，獨行於這個網絡豐富的叢林，是的，這裏已經擁有了一切，一切可以前

進的線索，不注入某一個空間之內，某個線索之中，保持真空的暢達，將會達
到我想要到達的地方。

創作到了某個階段，都在追求一種超越本來這個主題的假象，每次都盡全力追
求這個滿足感。直到達到平靜，不再需求，才會停止下來，但如果真的有一種
東西是無法超越的，那怎麼樣都沒辦法成功。它慢慢地成為一個心中的懸念，
讓你激發無限的動機繼續超越。有時候，藝術的境界講究高度，不同的高度會
有不同的難度。當你不斷的要求，進行的同時，那難度就會如火箭一樣攀升，
彷彿在不斷往前飄離，使你無法翻越。追逐那夢幻的影子，如止息在空中的飛
鳥，無動於衷。新東方主義是以無用作為開始，它本身並不構成意義，它只是
一個發生中的真實。

寂靜是一個清靜之地，它可以蘊藏着最高的藝術的頂峰，站在頂峰之上，到了
那個境界，一切都會平靜，沒有再多的需求，目視萬里。在那種境界，人可以
看清自我，拋棄世俗的一切煩惱，達到無我的境界，因為那裏已經沒有黑洞要
去填滿，心中已經沒有平息不了的欲望，靜靜地等待下一個創造的神奇。不斷
複生在嶄新視野上，消失自我就是從那裏開始。

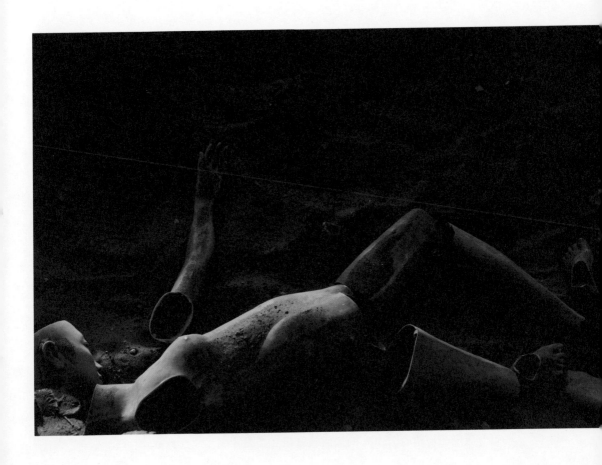

我喜歡在暗光中去觀察裏面殘留的光亮，它涵蓋着大量的黑暗，在周圍形成了延伸與想像的空間。因為光的幽暗，聲音跟思維的動態就會變得更清楚。人的比例知覺因為黑暗而產生一種迷離的狀態，就好像開放了想像的閘門，讓一切可能都在裏面發生。太陽的光超過了我們視線所及的範圍，因此，我們面對太陽，只看到一片白光而失去了辨識眼前東西的能力。當黑暗來臨的時候，我們甚麼都看不見，腦海裏全部都受到記憶所圍繞，很多之前看到的影像都會倒映在這一片黑暗之中，成為一個回憶的奏鳴曲。如果存有的這個世界是一個真空，一切都是這種迴光的返照，我們存在於此間，只是分不出我們在裏面還是在外面，在我們所看到的所有東西、所學過的東西，遇過的所有人與事，我們都有喜怒哀樂的反應，有我們非常喜歡與一生都不會忘記的事情，也有讓我們討厭，一直都在逃避的真實所發生過的事情。這些都附加在我們這個回憶的瞬間，當我們在黑暗之中，睡夢裏都會重複着這些影像的變奏，這些變奏交集着我們情感的變化，產生恐懼，欲望與仇恨，形成了迷惘的開始。

創作有時會落入一個渾濁的海洋，如一潭渾水，讓深處在一個屬自己空間的自我，獨自去面對那暗淡的光，每次創造都好像製造了一個黑洞，它虛無一片卻帶着無明的烈風，一切都不由自主地被它擾亂與吞噬，那黑洞的神秘與無限恐懼可以觸發我去使用各種方法，各種維度去豐富滿足它，讓我可以窺探到這世界上還有很多層次的東西不為人所見，創作就是去挖掘這些深刻的回憶，每一次都可以從不同的出發點與不同的維度去進入這個思考的大黑洞，它會突然向我撲面而來，從四面八方地侵蝕着我的想法。

這種想法不斷地消耗與消失，然後殘存的想法才是真正遺留下來的，慢慢在這個空間裏發酵，慢慢滋生出它賴以生存，能抵抗黑洞存在的素質。這個運作的過程成為了我創作最原始的狀態。一直要等到這個黑洞填滿，它的反駁性靜止

才是真正的完成。這是觸發陌路回應的一個過程，只有這種無可抑止的嘗試，才會有無可萎縮的力量去抵抗黑暗，才能找到那個真正能存在的因子，把它建立起來，慢慢再附生出它的枝節。

在我們所認識的原創藝術家之中還有很多未了的黑洞需要填滿，有些在剎那間悟通，有些一輩子也不會知道，無時無刻仍會被它影響着，一些他無法完成的，或已經顯得過時的東西又被一些新派的藝術家繼承，發揚光大。但是如果只停留在原來的思維方法，這些東西就永遠停留在原創人的限制裏面，而這個限制不是停留在原創人的本身，而是在時間變遷之後的轉化。它並不是獨存的，更重要是它開始了一個偏離看事情的方法，然後引發繼承者一點一滴的深化與繼承。

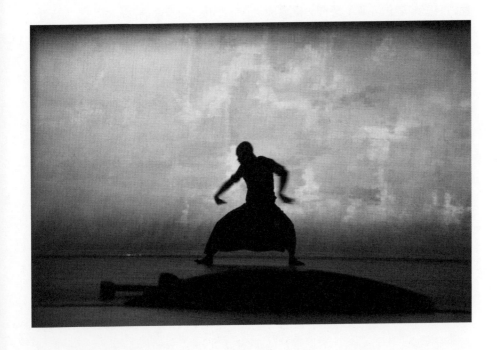

後現代主義的階段不斷拆解國與國之間，文化與文化之間的關係，生硬地把不同的關係碰觸在一起產生新的意義，產生一種解構的可能。這樣慢慢形成全球化的可能，但裏面還有一層公眾媒介上看不到的弱肉強食的文化鬥爭，文化輸出都是基於國家本身的強大與利益鏈，通過財力與權勢把它不斷地宣傳和發揚，使它變成可鑒可讀，掩蓋了一切比較弱勢的文化實體，一些文化上的重大事件的再闡述，都擁有全世界的影響力。

世界慢慢形成了幾個文化的板塊，把全世界的回憶都歸於幾個單元，在這個整體的大潮流中慢慢形成了各自回憶，因此形成了雙重甚至是三重的世界，香港與亞洲大量汲取了日本從美國英國傳來的第二手文化，轉化成自己的，但是這個源頭完全是從西方而來，而我們卻是共同分享了這一切的回憶，包括它們的程式與美感、生活方式、價值觀、時尚全都有另外一層的記憶在我們的心裏。這些回憶跟我們的傳統和所在地是完全脫離的，但是因為它們太強大，又在表現上更接近人類物質進步下，各種科學迎來了人類的春天。在樂天主義下，八十年代是一個美好的全球化年代，經濟全面開發，一片昇平氣象，讓我們更容易去接受、適應或全盤吸收。就好像串連着我們所有記憶一樣，有時候比我們原來的記憶體還要強大，因此我們無法感受到本源的重要性。我們的感官又從何吸收到這種養分而成長？

在全球化的基準之下，我們對日本的東西充滿着特別的情感，因為它的創新跟完整度仍然跟我們沒有分離，我們渴望汲取一種可以突破這種限制的語言方法，去表達我們對這個世界的所想所思，一種連貫了過去與未來，屬我們自己的語言系統，這些都殘留在第三世界國度之中，因為他們所代表的發言權是不一樣的，第三世界被迫地脫離着自己的生活方式、美感與經驗，留在自己的世界裏被視為是次等的，但同時又詭異地在這個主流的國家裏成為第三世界的感

受，有時又反過來成為一種潮流發想的源頭。因此在整個世界的歷史裏面，我們已經處於一個全盤西化記憶的迷陣裏面，甚至取代了原來傳統的重要性，慢慢在迷陣裏繼續抽離地找尋我們心裏的世界。

早期在紐約嚮往過這種自由放浪的生活，每天與藝術相遇，與不同的朋友交往。他們都有着強烈的移動感和強烈的自我意志力，大多數十分貧窮，但卻非常有毅力地在奮鬥，可能就是一種盼望有朝一日能出人頭地的美國夢。對我來說，一九六零年代在美國是一個十分有趣的年代，因為他們領導着世界去追尋自由、和平與博愛。群眾可以聚集在一起去分享每個人的感受，基本上他們的生活追逐着自由的定義，高唱着世界大同，每天鬧哄哄地過日子。一九六零年代的嬉皮是一種投射，在那發揚地中心的範圍，三藩市嬉皮的影子雖然已經沒有像以前般無孔不入，但經歷一代一代的轉化，仍然遺留着很多族群，老嬉皮仍然活在波希米亞的生活中，海特街（Haight Street）殘留着昔日生活圈的味道的回憶，有些成為流浪漢，有些成為藝術家，通過每一年火人祭活動（Burning Man）而強化了那精神面向的持續力量。

藝術仍然存有着一個空間，讓我們有一個自由度去找尋自我表達的可能性。因此在全球化的影響下，自由表達是一個最珍貴的動機，第三世界還是迷失在自我民族保存跟傳達的意義上，卻沒有一種真正表達自我的自由。年輕人追逐的都是全盤西化的視覺遺留，為了未來的發展，全然斷絕根源，當全球化的流行文化覆蓋了一切視野，年輕一代全力追求一種超越民族落後的情緒，形成了一個巨大的漩渦，各種文化摘取西方的源頭滲透成自己的文化中找尋對應，求取一種文化上的認同，形成了混種文化結果，是一種來自這個源頭散發出來的歸化力量，整個世界呈現一種開放狀態，卻在幾個主要的先進國家中不斷收集整理，這種自由狀態不斷地在西方主流的影響下，慢慢去收藏了一切不同文化

的國度，有不同領域的專業人士去整理歸納成為他們所謂第三世界文化的文智庫。可惜一切的價值和語言系統還是會歸納到西方世界所建立的統一視覺裏，這個現象在深層文化結構裏，到了創作的核心時，所謂自由創作的東方亦成為了一個被動的東方主義下的誘導，仍然會受困在一個迷惘的狀態，相比於西方國家，像亞洲的國家除了有雄厚西方基礎的日本外，中國與其他國家都處於弱勢狀態，屬東方精神 DNA 的呈現，只成為一種可有可無的落後文化，沉浮在封閉的過去之中。

這樣產生了一個新的年代，在這個年代生長的，也會受到這個風潮的影響，他們看事情的方法已經徹底地改變，對某種不確定的掌握，對自我辨認的迷失，恰恰形成了一個新的時代。暗地裏在控制這個重大的看似自由無間的公眾世界。就是一種傳播平台的控制，過分氾濫的自由，也造成了一種極度尖銳競技的開始。新的媒體時代已深刻地替換了原來的世界，怎麼去解讀 Instagram 的效應，它又代表了甚麼？如何引發了眾多的興趣點，散發出在不同的族群裏面又各自形成新的族群，新的創作者在這種混雜的文化裏面不斷找尋新的路徑，去把自我突出，在芸芸眾多的新奇事物中脫穎而出。

這是一個 Instagram 的世界，它慢慢地從四面八方，把所有時間裏面沒出現的點狀時間，不斷地出現在同一個平台上，每個人按照他的喜好，可以區分成不同的板塊，愈吸引更多人喜歡的主意，就會愈被大範圍地傳播，強者遇強，弱者遇弱，是 Instagram 帶給這個世界的一個很清晰的理念組成，是全球化的時代趨勢的結果。當世界所有事情都會在一個平台上出現的時候，它就會產生一種綜合性，互相影響，互相穿透。一種要達到永恆感覺但是又要變換萬端的世界開始出現。

經過全球化的開拓視野，亞洲的世界已經習慣去接受某種外來的訊息。但是也習慣於發表自己的意見。這個時候，有很多不同的聲音會出現在公眾平台之間，我們也可以發現整個世界在這種聲音中改變。但是在大資源的先進科技與豐厚的脈絡歷史裏面，亞洲還是沒辦法去跟強大的先進國相比。他們在自我的公眾意識裏面，一直都處於被動的狀態，也不相信在自己的空間裏會產生更強大、更理想的思想。這樣一來，就成為一種無形的自我封閉狀態，等待着別人賦予它的意義。這個權威意義一成不變地一代傳一代下去，助長了所謂的全球化的效應。在大權力，大意志和壓力下變得不再思考。

往日很容易做出讓人震撼的作品，今天一切都蕩漾在沸騰的交疊之中，全世界已經公開了互相的對視，影像世界爆發了超越經驗的大戰，而且已達到全球化的範圍，找尋西方的路上同時也在尋找着東方。今天的東方摘取了西方的影子，已經達到氾濫的階段，雖然保存着一種形式上的中軸線，但是中軸線抵擋不住更多的外來的影響，五花八門的雜色會更吸引大眾的眼光。守着文化的邊緣上，資源會愈來愈減少。虛假的機緣，不斷衝擊着整個環境，不斷往外的消耗與散發，今天的世界走到哪一步？

在先進的國家已經上了軌道的創作環境，亞洲卻相距甚遠，只能把購買別人的既有去支持他們的發展，自己文化的創造上卻停滯不前。要在亞洲急功近利的氛圍下創造文化，自己土地創造出世界的作品是難上加難。濫用的傳統的文化符號也開始顯得乏力，一個未來的方向，突破所有人的觀念，技術的限制，能把外國所學到的新領域技術拉到我們傳達主張的作品來，才是首要的任務。每個作品在今天已經要牽涉到各方面的高水平、高品質、大預算、高平台才能將其實現。這是一個金錢與媒體的時代，毫不含糊，這個扭轉的年代甚麼時候才會到來？應該要有甚麼樣的氣質才能把這個世界完全改變？讓真正潛在的能力、素材能開花結果。

能量是一種不可觸摸，不穩定的流動體，它不受意識所控制，相對來說意識有時會把它與精神隔絕，它的存在於人類最深的地方，召喚它就會出現，它就在那裏。不受時間與空間的限制，但當我們感覺它的時候，它就會改變時間與空間的能量，我稱這種地方叫場。

可以說每種可以產生真正文化的地方，都是存在於這種場裏面，它帶有一種高素質的精神，會產生在一個虛空之中不斷地重疊互動，精神素質又會發酵，就像種植一種奇異的植物一樣，它會慢慢生長起來，在這個空間裏面看不見的地方，你到了這個地方會感覺到它的存在，而被抒發出一種精神素質跟它對應，而產生新的啟示，在這場中可以不斷發展出一種精緻文化的可能。

如果我們重視精神世界的建立，這種場就會不斷產生，如果從宗教角度來說，寺廟就是這種場的建立，只是以人類的利益來作為它建造的原因，金碧輝煌地不斷保護人虛弱的心，在複雜的人性裏面所做的平衡，而缺少了人對虛空的付出，那種真誠的存在感的開發。真誠學習虛空的所有，才需要這種至高無上卻又樸素的場。

全球化依然成為一個世界的共識，大家都在這個基礎底下共同看着一個即將可見的未來，這個時代我們跨繞着很多不能解決的問題，你只能一起度過每一段時間，慢慢形成了這個時代的特色。

東方世界進入二十一世紀，帶着無限的神祕，很多東西藏在暗處呼之欲出，它的再現時，可動搖我們對世界基本知識的歷史實踐。當上世紀亞洲急速地洋化，傳統文化在離散，世界戰爭中消失慘重，每個國家都在戰後建立他的破碎家園，有些傳統實物也沒有辦法地讓它不斷的消失，全球化在影響全世界的進

展中，經濟效應成為他的依靠。但經濟受到集權的掌控，世界的局勢會不斷在經濟與軍事競技中失衡。舊的文化經過時間的改變而瓦解，新的世界重新經過歷史的建立，產生新的文化。

這個文化的流程與消失不是時間軸的，也不是單純的地域性。而是人曾經有過的機會，在某種經濟的能量體下，他們建造了非常好的空間與時間。這種空間與時間產生了一個精確的能量，使真正的人間得到機會，可以提煉出精華。在各個時代都有這種機會，這種機會不斷地建立了整個世界的各種文化體系。慢慢形成了各式各樣的系統，更確切的說，就是各地的人傑地靈，產生了各自的精英，各自最精闢的文化系統，文化就是情感的歸屬，它的能量可以延伸着精神的時間，就是那種無時間的覺察，皆出自情感飽滿之時。

從精神層面的角度，我們可以重新分析這些文化的深度，它慢慢會形成一個人類智慧的總和。產生了一個無時間的原貌。在哪裏，一切都在其中，不多不少，不先不後。我在建立一個自我的語言系統，因為只有這樣，我才真正知道，所有脈絡的貫通，並非是積累破碎地從四面八方聚集起來，而且是從一個內心的發現，同一個原有的空間裏面慢慢顯示這個整體的風貌，因此它原來就是連接的一個整體的全觀裏。

新東方主義所引發的是一個不同維度所觀看的世界，最重要的一點是從時間以內和時間以外所看到的世界，一個是地球以內我們能感覺得到的，通過科學我們慢慢去認識這個世界物理上的一切情況，也漸漸地知道我們對感情記憶的一些蛛絲馬跡。但是在這個實體世界以外，還有一個更廣大的世界，不斷地從我們的現實中反映出來，看到其他維度世界的蛛絲馬跡。特別是在光與影的現象底下，我們可以看到這個世界的一些灰色地帶。

書寫到這裏跟以前書寫《神形陌路》的時候非常不一樣，世界已經徹底地改變，我們進入了一個屬未來的世界，所謂的未來是相對於過去，它以甚麼樣的形式重複着過去的一切呢？顯然，它剩下的只是一些影像與訊息，與一些原形的模式。一些所謂影響世界的落點，述說着世界的脈絡，世界被形容成一個線性的不斷交錯的共有，力量的強弱把這種擴散性的影響力造成了像歷代地圖興衰交替一樣的變化。所謂離開現實世界去看我們本身的現實所有的一切，它就像觀星台一樣，看到天上的變化，其實我們讀不懂它的內容，在這個虛無的歷史面前一切都是過眼雲煙，好的與壞的，美好與惡劣的都一樣會過去，而會留下的是甚麼？找尋世界極端的所有，就好像普羅米修斯一樣與所有物件重逢，在述說整個世界所殘留的一切。那遺留物殘形敗色，形影飄離，唯只呈現了宇宙的一瞬。

香港是一個地區，現在她的怪，經過荷李活的全球性宣傳，已經成為全世界的好奇之點，密集恐懼症的城市景觀，新舊交替與錯綜複雜成為了一種全球化底下的怪。世界上每一個熟悉的地方，都變成一個奇特的存在，特別是時間不斷變化的時候，和每個城市的屬性。香港是我出生之地，這裏的每一寸所看到的景象都那麼的熟悉，當我走遍了全世界之後，發覺她是那麼地獨特和怪異，心裏萌生了一種深刻的感受，當我終於可以回到香港，在「Blue」展覽裏面，這種感受不斷的重複。從一個比較遙遠的距離，我才看到這種東西方的文化，在香港互相交匯的盛況，在我的創作裏面，有一個不斷變動的引擎，不會停止在某一個特定的結果上面，它只會不斷的前進。

小時候所謂中國給我的印象，都帶着一種地方色彩的廣東味，呈現出來的是華麗、熱鬧、中間分明的色彩，在廣東戲劇裏面有程式化的動作，所有的切幕跟他衣服的樣式都跟舞蹈有關，產生非常鮮明的視覺風格。早期的香港，從梅蘭芳的一張劇照開始我對中國的古典引發了無限的想像，當時在澳門，跟着爸爸去看廣東大戲，在戲台上不斷出現色彩斑斕的人物讓我印象深刻，那時候對這些程式化的造型十分有興趣，而且裏面牽涉到有一些漂亮的小花旦，穿着武生的衣服在舞台上表演功夫，使我感覺十分地驚喜，香港流行着粵劇的演出，製作了很多戲曲電影，初始時候的任劍輝、白雪仙、陳寶珠，很多不同的明星電影在深夜的電視裏面重播。

後來接觸到京劇，慢慢就意識到它跟我直接的關係，黑澤明的電影 ──《羅生門》、《夢》、《亂》、《影武者》、《蜘蛛巢城》都有非常強烈的古代劇場味。他們的化妝、表情、動作都帶有濃厚的傳統戲色彩，以西方的音樂與場面的調度，莎士比亞人物的結構，在這個情調底下產生了一種無比瑰麗的風格，開始了東西合璧之路。

在香港的時候有一個很有趣的現象，就在我們朋友圈的周圍他們雖然實事求是，在思想上十分實際，但他們卻表現得十分欣賞有文學根底的青少年，當時我們就是置身於他們賦予的這種想像之中，每天想像着各種藝術的形態，各種文學的內涵，每天可謂是不務正業地傾談着各國的文學，看着藝術的演出和電影，不畏艱辛地把一個一個在美術史上，藝術史上出現過的名字都一一探討。當時我還沒有開始工作，但已經在開始不斷收集各種資料，一點一滴儲存成為一個神奇知識的寶庫。

我從時間、地點與人的角度開始組織觀看世界的方法，是所有讓我有興趣的事件都會因為人物時間地點組織起來，成為一個大型的私人博覽會，在這種不斷豐富的大前提底下，我開始辨認到東西方的分別，歷史在每一個地方所產生的效應，一個地方在它興盛與衰落時期所作的變化，這個大背景讓我少年時候萌生了一個反叛心理，在嚴峻的壓力底下，對於有奇特能量的東西特別有興趣，包括在一九六零年代法國新浪潮出現的一批帶有社會批判與自主圖強性格的導演，都是我崇尚的對象。

從小到大，我對超現實主義象徵的那個世界特別感興趣，一直沾染在一種意識性的世界裏面，那意識就是人將虛幻象徵性的精神世界重新建立在自然之中，產生色彩獨特鮮明的形象，這種帶有神秘色彩的形象讓我深刻着迷，最早進入到我的意識裏，達利（Salvador Dali）跟魯東（Odilon Redon）都是我十分喜愛的畫家，因為他們的作品充滿了一種意志超越現實的性質，了解到佛洛伊德潛意識的發現所影響後，構成了一個人類意識的革命，重新在潛意識裏面找尋我們的中介，存在於我們意識裏面的另外一個世界，這樣使我在很早的時候就開始游離於現實與想像之間，一直在發現一種新的不同形式世界的出現，尤其是歌德教堂高聳的疊影，穹頂上看到中古世紀繪畫的天國，那佈滿象徵物的天

是無限的遠，它比真正的天更神秘，因為它帶着一種對這個物理描述的虛無宇宙以外，更富想像力的天的形象，歐洲宗教畫裏面，就曾經出現過非常多天的描寫，在中國古詩詞裏面也有通過《山海經》、《楚辭》及至唐人李白等詩人描寫了一個我們所不熟悉的世界，這些世界慢慢在我的心裏面造成了一個深刻的回憶，天就是無限的天，但它不是沒有內容，它裏面全藏着我們地球上所有的原形，我們通過回憶動用了物質的效應把它重新出現在地球上，地球就猶如一個有着千萬塊鏡子的圓球所反射出世界不同維度的星空，照耀着我的少年時代。

進入訊息爆炸的一代，慢慢接受了非常多新的模式，而且是循序漸進的局部發生，我們有足夠的時間去感覺與消化。二十一世紀的青少年，一睜開眼睛已經無可避免地進入這個訊息無間的年代，他們更有一種無奈感，無法控制現實的感覺。創造這種未知的感覺，這時候我秉承着往日的經驗與意志力不斷地往前製造着未來世界的不同，我喜歡游離於同一個空間之內，如果這個空間有足夠內容的話。

在歐洲二十世紀初的時候，在巴黎有一個蒙馬克斯的空間藏着非常多的藝術家，當時巴黎開放門戶給這些來自於世界各地的窮藝術家聚集在一起，互相想像着未來的藝術，這個時候建立了一個非常深刻的場，像畢加索（Pablo Picasso），莫迪里阿尼（Amedeo Modigliani）很多不同的藝術家都生活在同一個空間裏，每天齊聚到同一個地方，接受不同的思維衝擊，在交流之中不斷提升雙方的認知，又在藝術贊助的支持下不斷產生新的想法與觀念。新的藝術形態，風潮開始慢慢形成，巴黎成為一個精神的堡壘，世界藝術的中心就是從那裏開始的。

無論你在哪裏空間的場都會存在，但是要真正帶動時代卻不是一時一刻可以達成，在香港沒辦法集中人共同的存在感，直至到了台灣才有了一點轉機。

在電影《阿嬰》之中我沉迷於那種法國浪漫與超現實主義影像的氛圍，影像帶着一種淒美，耽美與死亡的氣息，顏色帶有一種意識性的空間，傳達了一種不在現實時間的氛圍，那個時候中國的形象對於我來講仍不太清晰，但只有胡金銓的電影卻對我影響很大，簡約的線條，即興的動作與聲音產生了空間的獨特性。這個時候已經埋下了我對舞台藝術的一種基本認識與興趣。在電影中很多佈景都採取舞台的處理手法，影像是平面的展開，但裏面卻包含着很多特異色彩的想法，這種經驗由於參與《誘僧》拍攝的時候，把這種超現實的氛圍打開，到了更廣泛的細節。我用七種顏色來分佈這個電影，也開始了我對電影的美術結構學，在視覺上把電影成為一種形式的結構作為開始。《阿嬰》是我電影的啟蒙，不斷探索時間與空間特異性，因為我需要那種神奇的感覺使我不斷去研究各式各樣的可能，最大的描繪範圍就是西方藝術文化的影響。那時候感覺到西方跟中國的美有一種很特殊的裝置感，他們某種節奏是相通的。

為了適應一個強大的外來的文化，與適應一個不屬自己的權力中心，香港人不斷發展着一種適應能力與應變能力，他們對任何事情的思考面都特別多，注意力都花在實際的層面。他們沒有餘暇去發展甚麼偉大的理論，只知道眼前所發生的一切，馬上要處理應變的方法，因此很容易感覺到他們有一種節奏感，一種堅定不移的目的性。香港存在着甚麼樣的智慧？他們講求的是速度，擁有一種獨立個體的自我認同觀念，跟外在的世界保持距離，成為一種族群中的密碼，他們有個人的能力，毅力與溝通能力，還有超強的適應能力，為達到目的，誓不罷休。最重要是情緒的控制，把這種特色表現在藝術的呈現上，王家衛算是一個非常大的代表，他塑造了一種獨特的香港人格，對說話對象的再三

思量與考察他真正的意思，往往是花費了非常多的時間。兩個人在推敲對方的真正想法，這種猶疑心態是來源自一個龐大的壓力存在於他倆之間，他們知道自己不能改變甚麼，因此只能不斷地摸索觀察對方真正的意思，做出他僅有的決定，王家衛故事中的人物都在呈現這種狀態。這種對於一種不確定，無奈感油然產生。

香港人曾經在這裏看過非常多的浮華盛世，有時候的心態像個旁觀者。好像是在大使館工作的中國員工，把這些看到的東西想像成非常美好，像神仙一樣的世界，不屬他們卻是全心全意的嚮往。因此他們心目中的天堂經常都在別的地方，不在他們的腳下，因此他們不斷找尋物質上的滿足給予他心目中天堂的感覺，當人沒辦法滿足於真實擁有的過程，他們就會對僅有的物質產生一種精神性的思量，因此在香港人的心目中有一個非常大的遺缺。這個遺缺像一個黑洞一樣不斷在心裏面存在着，無法識破，就算是今天慢慢變成龐大富有的香港人，他也不會離開這個怪圈，究竟有甚麼東西無形的一直在我們心裏面無法讓心識平靜？就是這種心情一直在王家衛的電影裏面出現，一直陪伴着我們產生了深刻的共鳴，在這種游離抓不着，永遠達不到安定狀態的靈魂產生憐憫。然而他的電影在這種游離的靈魂卻經歷了非常浮華的現象，這種創傷的心靈與孤寂感不斷在這種外來五光十色外相下，讓他們產生了更孤寂的狀態。這種孤寂帶着一種荒謬感，就好像心神恍惚，但是也帶着滿身珠寶，各種時髦與頭髮的細節，讓這種尷尬的感覺呈現得淋漓盡致，這種影響來自於張愛玲的上海情結。

在香港留下了一個上海情結，好像一種貴族色彩的想像，張愛玲曾經創造了一個世界，她觀察上海人的特色，這個中西文化撞擊得面目模糊的荒謬浮華世界與血腥殘暴的侵略戰爭，同時在她的時代列下了風景，她卻獨自封閉在她天

才橫溢的小世界中孤芳自賞，使她保全了一個全然自我感覺的心靈風景，與民國時期的外來思想中，西方同期女性主義抬頭相連。到了二十一世紀，張愛玲異常的天賦讓她可以擁有獨立於男權以外的女性視覺，刁鑽細膩又冷眼旁觀的世界觀，封閉內向又無所不在，她所發現的世界顯得尤為珍貴。因為她確確實實把一個以前時代精神狀態，通過她的文字塑造了中國人在這種情況底下的反映，從傳統不斷轉化到現代的過程，表達了一個非常敏感的心靈所遇到的撞擊。非常詳細地記錄了一個年代的記憶，與這個奇特的心理形成了一個美學的狀態。她飽滿的情思又清晰實際的理智，個性敏感與世事斤斤計較讓我想起了林黛玉，我可以想像張愛玲對《紅樓夢》的幻想與她自己對林黛玉的共鳴感與相異感，林黛玉也成為某種中國女性心靈的狀態的投射，她並不大方卻事事細心，擁有能夠進入潛在中國詩意狀態的代表。

這時候談到的詩意，有可能是人在文化中真正存在的最珍貴的東西，因為它不能與時間與空間的現實來衡量。它是超越某種世俗的價值，是人真正存在過的形而上的美感，永遠都超越事實的意義存在着，有更真實地反映着人的價值，我的思路一直在循環往復地往一個地方去探尋，是找尋那種潛在於現實底下的美麗風景的秘密，那迷惑的自戀戀物的絲絲細語，一直沉迷到底。她令我引伸了一個文學的軸線 —— 張恨水的小說世界，鴛鴦蝴蝶派與法國浪漫主義文學的幽深美，在各種詭異的平衡的狀態中，能看到香港人內在自我的世界，在收拾當下每一個瞬間的所有，找尋每一個瞬間的平衡，一個平視的視覺。

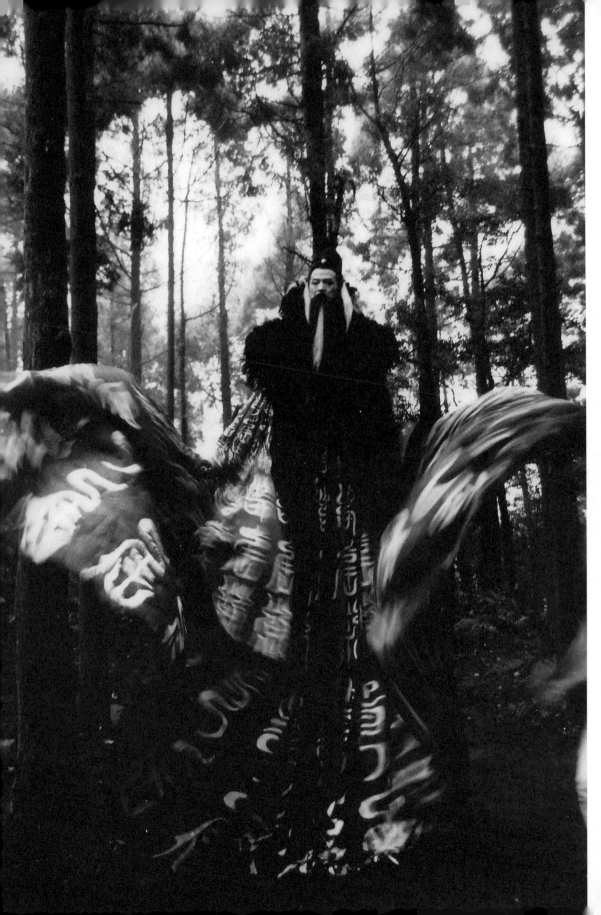

曾經在台灣的時候，我建造了一個類似夢中境象的生活模型，一個全屬於自己的空間，那個地方久而久之成為了一個自在的模式，包容了我的精神世界。在我台北的家裏，陽光十分普照，從一邊的太陽，可以曬到我另外一邊的房子，兩邊的窗戶通透。空氣十分地流動與舒暢，可能這個就是能量之地，可以讓我在裏面精神飽滿，充滿生機，前面的一片古樹林，十分古老，卻沒有雜質，樣貌十分單純。幽深地存在，隨時都可以邀請你遨遊其間，在這個房間裏，可以住上一輩子，也不會生厭，就是看着它不斷地延伸，不斷經過時間的豐富，慢慢形成了一個氣場，增加了無限的溫度。

時代的變化，而且變化非常快，好像很多根本的東西都已經翻天覆地的改變。這種夢想，也隨着非常多的外在的因素而變化着，但這是一個恆定的所在，意識不會在四處奔流。家是一個非常奇妙的鏡子，包括你心裏面的喜好行為所產生的，周遭所發生的影像，與事件都形成一個非常奇特的時間的鏡子。

居住在那能量充盈的所在，在台灣的一段時間，我開始了全世界文化的研究，包括各地的原生文化，從聲音、影像與生活形態到實物，到最重要的宗教巫術，慢慢去了解精神世界，台灣的誠品書店從商業的空間裏面製造了一個閱讀的精神空間，從那個時候我把全世界收集的書放在我的家裏每天在研究，發生在我腦海內的好奇心驅使所要閱讀的素材，慢慢形成了一個我看到的世界內容。幾乎每天都泡在那裏，每天都看着不同的東西，每天都重複辨認着自己知道的範圍，它提供一個空的世界，可以協助我們建立我們自己的場，就在那個時候，我成為了他們十大買書者之一，慢慢把全世界的知識移植到我自己的空間裏，每天細聽着音樂，各種地方的原始聲音，看着各種流派的電影與美術的歷史，慢慢了解到一個知識的限制，這種從外以內四面八方收集回來的資料裏面，卻發覺整個世界在一種不平衡的狀態裏面前進。

學問在西方的世界統一，成為一種堅硬有力的知識系統，透過科學與他們真正的研究透徹的實力，讓他們成為十分強而有力的歷史權威，在這種無微不至的又不斷細分化的西方體系裏面，我發現還是少了一個純屬東方的系統，東方在這種大系統裏面永遠是一個插曲，受到西方價值的審視與研究，包括細分化與把它數據化，就游離在世界上我所看到的博物館之中。

二十世紀西方現代舞蓬勃發展，影響了整個亞洲的藝術文化界，產生了許多現代舞團，他們由好幾個西方主要的流派引導發展，全盤西化到不斷找尋自我定位的東方身體，在國際間的發展，我參與了大部分的進程，與各種不同屬性的團體緊密合作，形成一個強烈的印象，其中在古典音樂中存在着西方最高雅的靈魂，可以感覺到有一種東西像芭蕾舞一樣，以鋼琴為主，鋼琴能帶出一種冰冷的傷感。在哀傷之中呈現一種完美的狀態，這是西方古典音樂所獨有的一種氛圍，漫舞者就是抓住這種節奏感，成為了現代舞的一個絕對的氛圍。林懷民研究中國武術，在掌握着氣韻的動態，在整個畫面裏面不斷的經營這種流動的情緒。舞蹈的樣式還是圍繞一個古典現代舞，完美而哀傷，乾淨而絕對。雲門舞者被要求全神貫注的，很明顯他們每天都在鍛煉，每天都只會想着同一個事情，每天都關注着表演的每一個細節。這批人猶如清教徒一樣住在一起，每天都把自己交託給舞蹈。

從林懷民邀請我到歐洲格拉茲歌劇院參與其秋季大戲的創作，我開始了不斷來回歐洲的旅行，各地的酒店就像一個流動的場，它不斷地重複又不斷地變化，時大時小，但是不同的人住在不同的地方，發生不同的事情，但是當你需要睡覺的時候，你躺在同一地方，當你醒來的時候，你活在不同的地方。這裏千變萬化但又一成不變，生活有如行道者般純然，面對與日俱進的新世界，必須平息疲憊的心，轉化着能量的位置，拋棄雜念，漸入單統，需要時間參與心靈的

空間。放棄心中存在的位置，簡單的心，使我不屬於任何的地方，存在與存有是兩個系統，存在還是需要一個載體，存有卻不需要。它不需要給任何東西賦予它的存在感，在台灣的一段時間給予了我一個與靈性接觸的機會，如何可以解放時間與空間的束縛？使我可以飽含着一種空靈的勁。

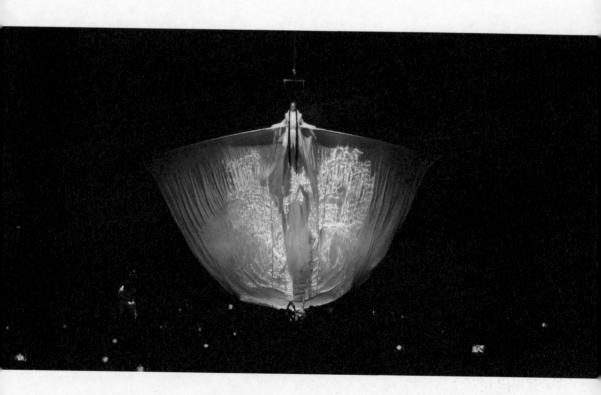

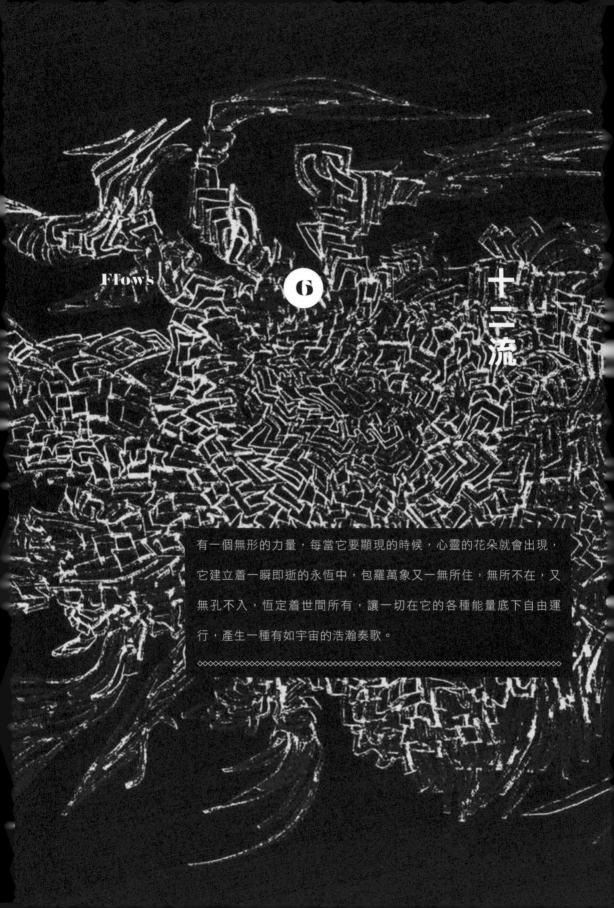

Flows

6

十三流

有一個無形的力量，每當它要顯現的時候，心靈的花朵就會出現，它建立著一瞬即逝的永恆中，包羅萬象又一無所住，無所不在，又無孔不入，恆定著世間所有，讓一切在它的各種能量底下自由運行，產生一種有如宇宙的浩瀚奏歌。

在任何一個角落，我們都隨時知道，有一種原動力，源源不斷地在我的意識裏面奔騰。總是感到一種純然的內在力量，慢慢推斷的一切成形發展。原始的力量像一個無形的寶塔，一層一層地掀開事實的可能。在我單純的創作的心裏面，一直存在着這種循環不斷的內在暗流。

有一個無形的力量，每當它要顯現的時候，心靈的花朵就會出現，它建立着一瞬即逝的永恆中，包羅萬象又一無所住，無所不在，又無孔不入，恆定着世間所有，讓一切在它的各種能量底下自由運行，產生一種有如宇宙的浩瀚奏歌。所有東西都容納在它的裏面，可以穿過它去經驗每一個領域，打開每一個閘門，變成每一個東西的本身。以消失自我存在於每一個瞬間之中，產生了一個十二流的想法，這個想法來自我周圍的世界，這個包括了日月星辰，四季的變化，南極與北極的存在世界。細化為各種人類行為的行當，審美的標準，各種聲音的種類、屬性，各種形狀的來源，各種意識的匯聚，虛實並置的世界。

來自於人類的視覺，把萬事萬物細分為數據、方位，作為它的宗源，產生無限的視點，就像一個蜜蜂的眼睛，它同時看見一個多維的世界，不止是一個三維的物理世界，而是真正包含各種層次，多重維度的世界。

當時間不需要流動，它成為一個個散落的點，散佈在我們的周圍，我們只需要輕輕地移動，它就會產生不一樣的形貌。因為不同的角度它會產生不同的內容，不同屬性的部分就會顯現出來成為它的整體，世界就像是這種多維的立體雕塑的感覺。每個角度都會看到不一樣的世界，只要我們閉上眼睛就會看到一切，不需要光、影、記憶的辨認，只有存有的存在。當視覺到達無物的時候，它好像甚麼都不需要看見，因為它看到的是存有本身。

一個簡單的結，十二流彌漫着不斷衝擊的時代中，克制着、浮游在自己的空間領域裏面，暗中相連，但是卻看不見這個聯繫的脈絡，只有一條線可以將所有東西串聯起來，形成一個整理的閘門，就好像一個鑰匙可以打開所有的門，門與門之間互相連接形成一個整體，但它卻流動不止，產生了一個無在的整體。無在中散落着不斷的有在，有在不斷收納着所有的養分，成為一個彗星圍繞着一個中心在轉，引力把這些東西連接在一起，那個引力就是這個中心的線，但是它的中心不存在於空間之中，是存在於流動的整體裏面，這條動線不會停留在任何一個地方，或者它是一個穿梭中的中心，它是遊走於各種領域的線，無形無象。

# 新東方主義的語言系統

十二流，總結了我過往的經驗，重新發展的一個對應於這個多維世界的效應，開始了各式各樣的整體變化。十二流，它不代表所有的東西，但是它卻象徵了所有，就是一個不斷變化轉化的流動體系。它可以無窮無盡，無孔不入的牽涉到世界的每一個精神的維度，讓我可以窺探到未知的所有，從新的角度去觀看這個世界。

神物我如開發了一個宏大的內在空間，連接着外在的世界。從潛意識，夢境的世界裏面發現軟時間真正龐大的存在，在這裏存心出發，去探索所有世界上發生的事情，時間催促着我前進，但是周圍卻圍繞着眾多瑣碎的事物，這時候真正要學習的是平衡的藝術。心識懸空平衡在一個宇宙之中，是一個無定的核心，不需要要求更多，不需要急於得到甚麼，只要自覺到自己存在於這裏便可，放鬆整個身體與意識，只是讓它存在着。

現在我們要開始深入雲端，去找尋一切的順序，十二流裏面出現了一個循環不息的變化軸，每個軸都有它的屬性和它完整的故事。穿梭於軸與軸之間，而且可以獨立運作，就是多維世界的顯現，從多維的世界再重新觀看現在會有甚麼樣的效應？

從森山大道與山本耀司的例子裏面都可以從流形的方法去探索他們作品裏面的不確定性與包容力。可以說，他們是從自我的中心開始去觀看世界所有的東西，像一個圓圈圍住所有的一切，當一切進入這個圓圈就會受到他的影響造成他的視覺，每一張森山大道的照片，都好像看到城市的一個奇異的角落和奇異的瞬間，裏面帶有非常多的意識流，但是在他的照片裏面看到的是一個封閉的私人世界。無論走到哪裏，他都只能拍到那個私人世界所見的一切，他活在一個自我製造的世界裏面，不斷地複製在他所見的物體上面，但是因為這個東西

的連接，所有其他的一切都可以無窮無盡的生長。材料的本質變成他視覺的本質，被他視覺的本質所覆蓋，真實是否存在，可能已經不是最重要，重要的是他自己存在於哪邊，他拍出來的是他所看到的世界，或者是他看世界的方法。

山本耀司用了一個黑色甚至是灰色去包容了一切，他所想像的衣服的剪裁與形狀，所有的布料和材質都在一個黑色的籠罩底下，產生一個不清晰的所在。可以用曖昧來形容他的創作，但是他的創作裏面卻藏着非常多的不同文化裏面的因子，在他的創作風格裏面產生一種流動性的重新擁有。所不一樣的，是在他不斷嘗試自由剪裁的同時，我們已經看到一個完整的世界在他的創作裏呈現出來。因此，無論他接觸到任何東西，挪用到哪個文化都會在他的作品裏面呈現他的狀態。這種流形的狀態是內縮而且是不斷分裂，因此，在這個他所創造的範圍裏面，不斷地找尋不一樣的分裂狀態。

我的世界剛好相反，我現在全世界裏面找尋所有的，可能所有的不一樣，但是找尋的是它裏面連接的部分。這樣給我一個自由度，去深入探索興趣濃烈的文化的座標，在這些文化裏面，我抓住它一個原形的狀態，在那個原形裏面找尋它們連接的可能。因此，我探索無間的世界，各自成立的獨立個體，各自產生源遠流長的能量體，然後找到它的原形最後進行連接。可能連接這是我所面對的一切，流動不定的世界，找尋它暗地裏的關聯。

很難想像，日本出現了幾位流形大師，他們可以把世界各種文化融匯在一個整體之中，而且不斷變化，不斷產生新的生命力，所有的元素都會安定下來，潛藏在他的意識裏面。他們是如此自由的把一個禁閉的空間擴展到無限，所謂的私有個體到大眾的同樣視覺產生的不同維度的呈現，藝術家所看到的世界，是個人看到的還是他為公眾所看到？因此，他所看到的世界就代表開放了所有人

的眼睛，但藝術家本身會意識到這一點嗎？我認為藝術家本身所看到的世界是無知的，真正的藝術家不會貪婪於已知的範圍，計算着結果的藝術，他們屬於一種無知的狀態，是跟着某種虛空的交流，而不是實際上意識的營造。

十二流，它不代表所有的東西，但是它卻象徵了所有，就是一個不斷變動與轉化的流動體系。它可以無窮無盡、無孔不入地牽涉到世界的每一個精神的維度，讓我們可以窺探到未知的所有，從新的角度去觀看這個世界。一個循環不息的變化軸，每個軸都有它的屬性和它完整的故事，穿梭於軸與軸之間，找尋裏面連接的部分。一個原形互通的狀態，這樣給我一個自由度，去深入探索興趣濃烈的古文化的座標，一些深刻未解的迷惑，在那個原形裏面找尋與人未知連接的可能。因此，我探索無間的世界，各自成立的獨立個體，產生源遠流長的能量與多維世界的原形。

十二流由第一個流開始了它的循環，它是一個連綿的流動結構，代表着無限的層次。十二流分別代表了十二個不同的屬性，第二個是流雲，然後流繪、流白、流光、流影、流空、流形、流觀、流音、流風、流動。

我書寫的方法，是有聲音在我內在輸出，就把它記錄下來。因此，我寫文章的時候是一種記錄的狀態，更多的情況底下，不是我經過細心策劃的思考而寫出來的東西，更多情況是把心中所有的感受，不經過過濾便全盤托出，把它落實在文字上，成為一種永不熟悉的過程。這種感覺行動貫通了我所有的創作的世界，成為一個下意識的行為。在直覺裏面，讓一切自然流出、自然生存、自然組織，沒有停止在任何地方，那若即若離的瞬間，牽涉到情緒深處的一些反應，那裏關於情景的描述，關於細節的描寫，全都以段節式記錄。再經過不斷的琢磨增減，慢慢形成我所創造的節奏中，一切都盡在其中。進行這種自然流出的寫法會造成以後反覆的收整、反覆的發展，隨着內在不斷地生長，達到一種既矛盾又非常靈活，很難統一卻充滿生機的創作方法。

在傳統的文學裏面，經常會碰到一種時間空間的倒移，一個非常細小的段落，可能會用上好百字來描述。因此，在一個小說的進行之中，時間是不穩定的。它會經過作者需要讀者注意力的表述而產生變化。慢慢地，文字成為人類思考的方法，把每一瞬間的東西，變成是一種概念，一個人類的解釋，但文字可以很容易變成給利用的工具，利用複雜的詭辯，把事情的真相改變，由隱性權力所操縱。文字去幫助人類去建造他們的世界，它取代了一個無法描述的真實，就猶如金錢，是一個空殼，裏面並沒有任何存在的東西，卻主宰着人類行為的一切。然而文字是矛盾的，因為它並不構成任何真實的數據，但它會刻板地成為一種人類的公認模式，我感覺文字只能從一個概念的角度去描述真實，但是大多時候都是無能為力，文字無法達到真實的同步，但是跟着文字慢慢發展出理解的方法，組織事情的脈絡，形成了文學的步驟。

如果在一個陌生的自然環境裏面，重新發現人類自己的世界，文字就變成一個強心劑，有足够理由去改變自然，把存在的理由銘記在科學裏，成為人類意

志力的表達。要以文字去述說這種對時間的追溯和適應，必須重塑語言的系統。這也是我們即將面對未來的功課。一個人類的理想，在這種發展對象貿然展開，在小說的系統裏仍然很容易看到很多精神 DNA 的例子，這是通過精神 DNA 的參與，令無形的東西可以清晰易見。找尋精神 DNA 的世界藍圖，覺知精神的世界，承載着一個截然不同的存在與存有相連，它開動了各種緯度，沒有文字的虛托與物理上的隔閡。文字有時在這些偉大的作家筆下會產生一種魔力，因為這種魔力是通過他們的精神 DNA 流傳下來的。把他們也不能掌握的東西，通過這些記錄的方法凝固在時空裏面，可以重新給翻閱與探討。

這是人情感的源頭，文字雖然被各個文明的時代利用，大部分抹掉了傳達真實的功能，但是如果我們深挖下去，還是能在出色的作家意識裏找到文字所能傳達出的人類處境，就猶如我們無法真正理解莎士比亞的魅力，或許我們因語言的相同可以理解多一點張愛玲，因此文化凝固了自我的意識，在一個特定的範圍內形成了相同的世界，每個文化中成長的人，就會在他的文化裏面生長出他的靈魂，就是因為這種直接的傳承。

在世界互相滲透的基礎下，近代太多偉大作家的作品都是經過翻譯被理解與接受，卻產生了一個不小的落差。剖析這種落差，對自我的發展至為重要，這樣就到達了另一個階梯的學習。精神 DNA 在鼓動我們探索未知的可能，探索一種內在的深度，深入到各個領域去了解同一件事情，多維度地去觀察那些細節。哪怕是一個超微細的事物，與看到龐大的宇宙沒兩樣，是一個整體角度的觀看，這就是全觀的狀態。愈虛的東西愈是無法解釋，就是內在鏡面的反射。

有時候文學的體驗有如被另外一種意識所主導，我們是否處於一個被動的世界，就猶如我們假托別人去經歷我們的生命，去解釋另外一個世界。這裏產生

了重大的誤差，讓我們理解一個小說家的世界的時候，變成一種泛泛之談。這就是文字最嚴重錯失之處，就是生活的錯置。讀者與作家是兩個人，存在於兩個宇宙、兩個世界，是兩種截然不同的時間內容，但是即便在書中相見，一定會包涵着有一點相似之處。在相互交流之中，就會慢慢把兩個世界打開，去辨認這種世界的相似性。各種意識分分合合，就是看兩種時間能否相融，這個包括個人的歷史，與一直以來發生在他周圍世界的歷史和他未來的動向，每個交流都會互相影響，作家偉大之處就是打通兩者之門，與一個無名的自我交流。

在直覺和全觀裏面，一切都變成是過程，它沒有一個完整的方向，但是另外一方面，它又一直重複在一個主題上，發現它不同的內容與不同觀看的方法。這個表裏的互動變成一種循環不息的內外交接運作模式。循環在一種自然生成的動態之中，全面去投入每分每秒，在每一個生活的底層裏面發現新鮮的事物，永遠像一個侍者般靜觀着更高更神奇的世界，永遠在文字意識生成之前離開。

人在還原一個自己眼前看到的世界時，總是不知所措，落差會一直存在，當你慢慢的學會了各種結構學與線條的掌握，又害怕這種外化的東西精準的掌握，卻缺少了一些人原來所擁有的氣息，那種緊張感。每一個開始畫人像的人，都曾經有過的經驗，就是想着自己如何掌握眼前人物的形象，無論如何細心地觀察，再把他描畫出來，但總是與對象有點不一樣。愈注重細節的執着，當你觀看整體的時候，它總會出現一種偏差奇怪的現象。當我拿着畫筆，對着一個活生生的人的時候，我們同時面對着兩個他，一個是在現實中有五官的活生生個體。就像一個雕塑一樣，有着它的比例，光影的變化。另外一個部分，就是眼前這個人的熟悉感，你慢慢觀察他的時候，就會慢慢印入自己的印象裏，慢慢對他開始熟悉起來，但愈是熟悉愈難掌握它的線條。

每天都可以繪畫一種簡單的線條，從第一條線畫到空白中，就會產生另外一條殘影以平衡畫面，一條一條地加上去，慢慢形成了一個意想不到的情境，但是每次繪畫的時候，又重新產生它的吸引力，讓我可以不斷地繪畫下去，它看來沒有結果，只是不斷地下意識找尋它的方向。一直到最後一條線條補上，感覺它那種畫面上的騷動平息，我才會收筆，這樣一幅精神 DNA 的圖畫又再度產生。

每一瞬間都是神奇的發生，每一瞬間都是不同維度的探索，當精神 DNA 的素描被裝裱起來展示之後就產生了另外一個身份。在二零零五年受邀參與美國甘迺迪表演藝術中心「中國紅」展覽之時，我就開始創造我的精神 DNA 繪描。我從隨性的繪畫出發，用傳統圖案聯想一種抽象的結構，構建了新的自由繪畫樣式。從那時開始，我就開始發展這一想法，並尋找它與更廣闊世界連接的契機。

從小時候開始，我對於成為一名畫家的嚮往十分濃烈，我好像很容易地掌握到一種單線的寫實素描。每次在課堂上繪畫，都會引來老師與同學們的觀看。在繪畫的內容裏面，一直會出現一些珍奇的異獸，他們在一種十分自由的線條底下組成他們的形象。可能是受到神怪畫面的影響，裏面的東西都有着各種猙獰的形象。在小時候廢寢忘食地繪畫這種連環圖，以粗糙的方法，把自己心中的幻想，繪畫成為故事，以至受到我父母的注意，曾經多次禁止我繼續繪畫，擔心我的沉迷會影響學業。當時我在衣服裏，在書包中，各種暗格，裏面藏着購買歸來的最新的漫畫。父親曾經十分嚴厲的警告過我，甚至把所有東西摧毀。到了今天我還殘留着當時會畫的漫畫，裏面有着我當時的故事。

## 流音——雕塑時間的內容

我經常相信聲音是一個極其美妙的東西，因為它好像離開了現實的維度，我們是以視覺來決定我們所看到的回憶體系，聲音更是一種純經驗的東西。聲音有一種真實感，好像比視覺更直接和老實，讓我們相信我們所存在的空間。我對聲音的追尋是在應用情緒，情緒會引發時間的變化，聲音是非常重要的一個形成時間內容的重點，而且是在唯心的狀態。

唯心狀態的聲音有時候並不清楚它來源在哪裏，但是感覺卻十分強烈。這樣讓我有一種自由度，好像在音樂的角度裏面再往前推，形成的一種潛意識的雕塑，聲音可以把時間的內容雕塑出來。經過這種雕塑，我們可以產生一種全新的聯想與建構所有視覺空間的能力。但同時，這裏卻沒有一定的參考數據。在我的創造經驗裏面，有時候需要兩者之間互相補充，從抽象到現實，兩者可以互融，互相撞擊。

聲音可以產生心靈的維度，一層一層地豐富着我們的視野。今天聲音已經成為我創造的一個主要部分，和任何達到神經系統的交流。有時候聲音比影像更快，就是那個直接的感受，因為視覺總是一個回憶的藝術。分辨當前那個影像，有一段時間是不明的，這種不明白，造成一種停頓，接下來反應也是一個過程。聲音好像更為直接，關係都是抽象的，即時的，而且是當下的。在研究全世界的各種原生文化裏面，聲音也是一個重要的素材，因為它可以直接帶我們到達現場。現在流傳下來的古代樂器裏面，聲音沒有偽裝，他直接就把原來的磁場帶回來。

當我們聽到這些樂器的時候，就知道不同時間的人，遠古時候的人和他聽到的聲音。究竟為甚麼他們會製造這種聲音，這聲音所傳達與傳播的是一個甚麼樣的世界。整個音樂的發展史與地理環境的變化之中，每個國家、每個文化都

有他們的聲音的歷史。有很多已然消失演奏能力的樂器成為了某種絕響，卻埋藏在精神 DNA 的秘密中，音樂如一條緩慢的時間之河在不斷流失與轉化中，如果一直把那個線條延伸到現代，每個潮流是從地球圈開啟融化以來，先進的文化輸出國，就把他們的音樂散佈到全世界，成為全世界的精神歷史。搖滾音樂、流行音樂，成為世界所共有的，但是所接受的文化層面卻不一樣，有主流文化跟次流文化之分。音樂的維度非常龐大，牽涉到各種聲音產生的瞬間，而遺留下來的問號。如果視覺能以符號留存下來，那麼從精神 DNA 的領域，可否找到消失的聲音？

## 流風——
## 無形的軟時間
## 量體

雕塑的魅力有時候在於它可以憑空塑造，就好像我在畫素描的時候，可以把心中所思甚至是細碎不太清楚的形象描畫出來，在畫的過程裏面找到它的蛛絲馬跡，慢慢形成了最後的形象。通常這種形象不會停止，它會一直在改變。但是我在看雕塑的同時，可以看到雕塑本身的屬性與歷史。雕塑對我最大的吸引力是在於它的形狀、量感，以及光影在它身上產生的變化，我可以舉起它，感受到它的重量，會撫摸它，碰到它的質感。這種東西似是而非，在寫實雕塑裏面經常出現的各種細膩的描刻。在人物的雕塑上，我們就可以從它的表情的掌握和材料的把握上下功夫。尤其是在羅馬與希臘的時代，他們製造了非常驚人的柔軟觸感的雕塑，人的臉孔的皮膚，細膩的表情變化、心理狀態，都能在強硬無比的各種的石頭底下，製造出細膩寫實了的柔軟感。深入他們理想化的情緒，他們把雕塑的各種寫實度加強，變成他們的內在的力量。

雕塑在人體的作業裏面，經常會看到內在骨胳的形態，怎麼作用在皮膚上。雕塑並不是一個真實的個體，它通過一個物質的屬性的認知，慢慢形成出一種類似形象的真實反映。但是在時代不斷的變化之中，古典雕塑慢慢受到現代雕塑的衝擊，現代雕塑加入了非常多的潛意識夢境，心理形態與它們的象徵性。但真正影響雕塑就是那種空間觀念的介入，像傑克梅第（Alberto Giacometti）的雕塑就是把人體縮窄，在縮窄的過程裏面，產生一種原始的狀態，像一個失去焦點的風景。周圍的環境給他自身的壓縮變形而龐大起來，不斷的膨脹而壓迫着雕塑本身。運用人體的官能去看到變異的實體中，產生了一種內在的張力。

我在處理這些自由雕塑的時候，只有一個簡單的線條素描作為開始。雖然它是平面的，但是我畫的時候已經有立體的構想，這些來自任何方向的線條，慢慢組織成一個立體的結構，我把它一點一點地豐富着，慢慢找到它的動線，隨着空間的移轉，慢慢創造它的方向，凝聚出一種完整的節奏感，它一直以遺缺的

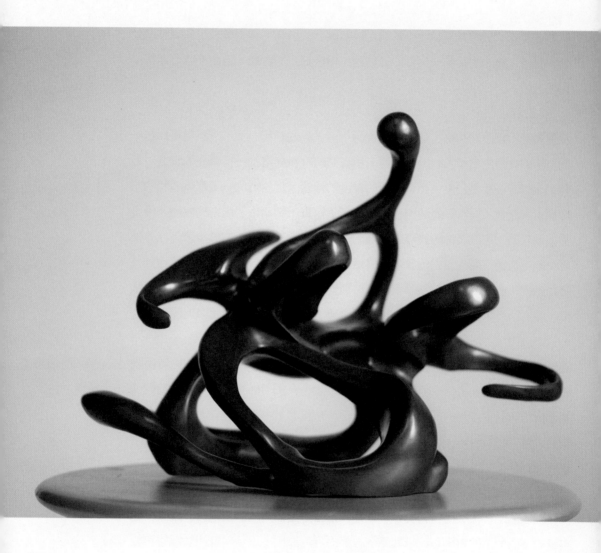

狀態去訴求我去增加延續，不斷滿足這個無名的所在，慢慢構成了它完整的動線與量感。每一次都像一個無形的舞蹈，慢慢把一切合攏，自由的雕塑就是這樣完成。

我覺得基於雕塑的神祕，就猶如透視另一個世界的神秘一樣，它不但可以在一個空中的實體中重塑另外一個世界，用實體的材料去雕塑一種存在的真實，似曾相識但卻不斷變化着，產生的新的維度的接觸。世界上的一切都隨着我的想像而追求寫實，同時在這個過程中產生了不寫實，卻萌生了內在的效應。慢慢從這個底層的意識裏面，找尋新介面的形象。一個又一個新的形象散發在各種媒介的塑造裏，產生重大的發現。這是通過人類在對現代藝術鉅細無遺地分析與歸納中，產生其脈絡的整體與個人分別的對應。脈絡最終形成一個全觀的狀態，看到所有東西的來龍去脈，它的來由與去向，形成了我們認識的體系。

嘗試自由雕塑，它成為一種精神狀態的描述，一種不可知的探索。它同時反映着我們已有的現在世界，但卻已經失去了形狀，失去了僅有的邏輯。當我們很難看出它與現實連接的同時，這些雕塑卻有一種非常熟悉的感覺，就是那種流動的力量。它訴說着一種宇宙的空間學，是各種壓力、推力、引力產生的空間效應。這種空間效應雖然是無形，但是它卻曾經產生過各種實體的原形。在不同維度的時間裏面，它產生的清晰與模糊的狀態。這種感覺在了解雕塑的過程裏面，產生了一個形而外的覺察。就是製造雕塑這個人的力量來自於哪裏，他本身對這個形象的由來和他掌握每個線條力度的原因，以及他身體狀態的和整體的思維觀察。

雕塑有時候會給我們一個提示，一個似曾相識的瞬間，在一些個體身上所獲得的資訊。但在現代藝術的涵蓋底下，流動的雕塑也慢慢成為一個非常大的體

系。雕塑可以從風中和周圍的氣流的變化產生移動，它不再是靜止不動的被觀賞物，而是一個空中的流動體。但是不管它是靜止還是移動，雕塑仍然是存在於它的本身，就是空間的存在感，空間的重量，空間大小的距離。接下來就是意識的提醒。我們可以從不同的角度去觀看這種雕塑，在不斷的移動之間我們看到它產生了更多線條的變化，更多的空間屬性變化。因此，我感覺它是跟軟時間產生了極大的關係。

兩條線條同樣在一個空間裏面游動，它就算是沒有關係，但是在我們觀看的角度來講，它還是產生了非常強大的引力效應。影響着那些無形空間的蘇醒，就是參與其中空白的空間。線條有時候會被要求去增加更多的線條，舞動在這個空間裏面，找尋一種心理的平衡。線條愈來愈復雜，愈來愈豐滿，很多不同屬性的線條，不斷游離在這個空間裏面，互相產生了巨大的效應，並且一起在成長。到了某一個階段，這些聳動會緩慢下來，慢慢平靜，找到它最終動機的滿足。這個時候，一切都靜止，因為我們知道這個雕塑已經完成了它的使命。它將以這種固定的形態踏入永恆。

在任何一個角落，我們都隨時知道，有一種原動力，源源不斷地在我的意識裏面奔騰。總是感到一種純然的內在力量，慢慢推動着一切成形發展。原始的力量像一個無形的寶塔，一層一層地掀開實現的可能。在我單純的創作的心裏，一直存在着這種循環不息的內在暗流。關於時間與空間的探索，在雕塑上我獲得更多實在體悟，存在於空間的本質的流動與張力使心臆內的形態得以漸現，它像一個無盡變化的形，隨着潛意識的閃動而自我形塑。

流動——
裝置空間的
書寫

夢境存在於人的意識裏，醒來時卻破碎地成為記憶，有時對夢境中的世界充滿
遐想，就像是一個不可知的同在，試圖把夢境轉化真實，它潛藏於真實的時間
中，就好像繪畫，把另一個世界維度記錄下來；再到雕塑，把不存在與逝去的
人留存下來，我們不斷地看到平面攝影中的陌生人，城市生活中廣告畫的景像
與人物，新聞插圖與攝影試圖把人帶到現場，與單純的文字不同，圖文並茂，
使兩個被看與觀看的空間並置；繼而進入小說家塑造的空間宇宙，人情世故，
延伸到劇場的扮演與空間裝置，電影中龐大的畫面，使人深陷在如夢的巨大景
象中，不斷尋求真實的刺激。我們的現實生活毗鄰着多維並置的世界，我們活
在一個習以為常的多重宇宙中，對奇異的現實早已麻木，思想包容了一切，文
字使人類面對陌生的世界有了安全的位置，藝術裝置有如把文字中所描述的抽
象，置放到空間之中，使人的思考感受力重塑而生，身處其間，靈魂得以脫離
空間中被喚醒。

在銀泰 Posibility 的裝置藝術展中，我心中產生了一種新的體驗，就是把世界上不同的空間，並置在一起。把冰川融化的聲音，降落在北京城的市中心銀泰微弱地亮起，異境巨型的體積鑲嵌在名牌林立的商場中，北極的晨光在室內移動，巨大的冰山透着刺目的光暈，這景象轉化為行動裝置，巨大的災難實景寫入繁華鬧市，空間在異變、轉移⋯⋯就如文字一樣，裝置是空間書寫，它們雖然不可能同時存在，但卻產生了一個對比的效應，重新述說着每種意義的關係。

從這個意義上出發，既然裝置就猶如文字一樣的空間學，用空間來書寫文字的概念。如果文字本身就存在一種多維度的探索，它來自於不是一個現實的空間，而是我們的回憶，我們的一種溝通的方法，裏面深藏着一種潛意識宇宙的秘密，就如符號一樣，有時候會產生無比的力量。從這個角度出發，裝置藝術

是一種未來的存在的狀態，因為它可以重新挪用各種的情境，放置在不同的地方，就猶如它可以打破現實的邏輯，把一些不能同時存在的東西並置。

裝置藝術可以把一個現實的空間推到一個虛的空間裏面，從現實世界推動到精神世界。它可以藉助任何一種媒介，包括聲音、影像與實際的物件，也可以加入人類的行為、肢體的傳達。各種文化也可以交融在一起，在空間裏面互相對應。因此，裝置藝術統一了所有關於電影與舞台，雕塑與視覺藝術，音樂與所有東西的品質。由於現在多媒體新科技的不斷介入，把這種傳達的方向達到極大的發展。我們可以理解到，艾甘·漢（Akram Khan）的舞蹈在空間產生的語言效應，在一個日本的茶室裏面的茶道與羅拔威爾遜（Robert Wilson）所做的舞台的技術，與藝術的相通。即便是一件服裝，一件古老的中國農村服裝的刺繡，它裏面所創造的一個平面的空間，仍然是多維度的影射着一個不同時存在的時空流動，這是在這種空間的無形狀態底下，不斷的產生新的意義，與可見的風景。文字中藏着詩，空間中藏着這種裝置的神奇。中國藝術講求裝置，從書法到一個篆刻，把虛擬的字體裝置在線框內，把庭園花藝裝置在空間之中，裝置成為一個全面的載體，融會貫通到我所有創作的領域裏。裝置是無盡重疊的空間，意識交錯並行的無限宇宙。

## 流入人間的息影

從一八二六年攝影術發明開始，到一九二六年普遍流行於社會上的各階層，風景與人像照片不斷在世界上出現，那個時候，人面對第二個自我的影像在他們面前出現，有別於繪畫，攝影的影像更真實，好像是來自於人類以外的一隻手所製造出來般神奇。慢慢從各種往日的迷信抽離，攝影開發了人類看世界的視野，科學的觀念澎拜地衝擊，與各種的影像建立起一個全新的概念，人類的意識開始激烈的變化着。經過漫長的時間與普及，新的世紀從富裕與貴族的人家到普羅大眾，形成了一個極其重要的人間記錄。

攝影作為藝術是怎樣完成它自身的經歷，甚麼樣的照片才算是在這個範圍？每天在產生的千萬個瞬間影像之中，哪些會被記錄下來成為藝術的本身？如果以攝影的源頭來講，繪畫就是攝影的前身，它記錄了所見的東西，以平面靜止的影像把它記錄下來的方法，以形象作為它的基礎，然而每個成為藝術的作品都會有意在言外的部分。攝影在藝術裏面隱藏了甚麼東西？

究竟怎麼樣的攝影才會對我產生意義？因為我是隱藏在相機後面的攝影家，攝影是顯現我所看見的一種手段，猶如我身體的一部分，我可以用任何相機去拍攝我的影像，根據需求而改變，後來發展自動性拍攝，我只用了基本的器材，不理會攝影技術上的束縛，盡量接近下意識的拍法，但究竟這種攝影的意義是甚麼？一個極端無形的鏡子，憑着時間的淵源一直在接觸到我心裏面的景象，這裏有我捕捉世界的手法，時間是一個規範不實的空間，它擁有塵世間想像不到的深度，攝影就是一個無形抽象的嫁接。

攝影一直賦予的是一個失去的時間,當我面對一個真實的人的時候,了解到他不可能存在於攝影空間裏,因為那時空是靜止的,那一刻起,我將一生中所看到的無數張臉孔,逐個在腦海裏翻動,一直辨認着眼前人的來龍去脈,嘗試把他們定格在記憶的海洋裏。結果只有他沒有出現在我的腦海內,成為唯一的缺席者而在照片裏消失了,這讓我明白,時間並沒有記錄在照片中,時間是流動的幻象,照片裏記錄的正是唯一沒有時間的瞬間。

現在的人一直以攝影去找尋時間的痕跡,往往結果發現自己一直收集死亡的畫面,而畫面跟時間本身無關,只是一個平面影像的嫁接。當我看到攝影能把一個對象的形象保留下來的同時,從照片以外,我卻看到一個活生生的他活在瞬息萬變的時間中,那看到的影像不會永存於當下,它會在瞬息萬變中抽離,只有過了五年、十年一切都不會恢復原狀,它徹底地成為記憶的殘片。攝影就在這一瞬間保留了虛假的定格,因此攝影為我們保留了一個心裏的時間,就是我說的零時間。把零時間重新組織起來變成我們對世界的看法,用我們的理智把這些死去的影像一一歸納,成為我們喜怒哀樂的憑證。

真正活着的時間是在時間沒有發生之前的那一瞬間,或是記錄發生後的一瞬間,它永遠是無法觸摸,因為整個時間都在浮動中不斷地變化,各種領域和維度都會隨時介入這一瞬間,因此真正當下的瞬間是有着無限可能的,它可以隨時改變原來那一瞬間的內容。

時間的原形成為攝影存在的重要憑藉,那裏存在着一種更真實的風景,看到 Diane Arbus 的照片,永遠都使我有一種穿透感,她所穿透的是一個現實維度以外的世界,一個個活生生存在的人體的內在精神狀態,她深刻地切入了人類在這個時空之中的處境。讓人驚訝的是,她是那麼地接近她的對象,她所關心

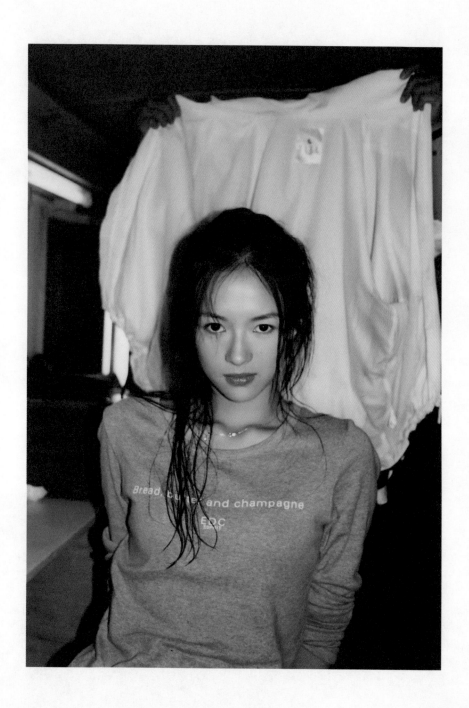

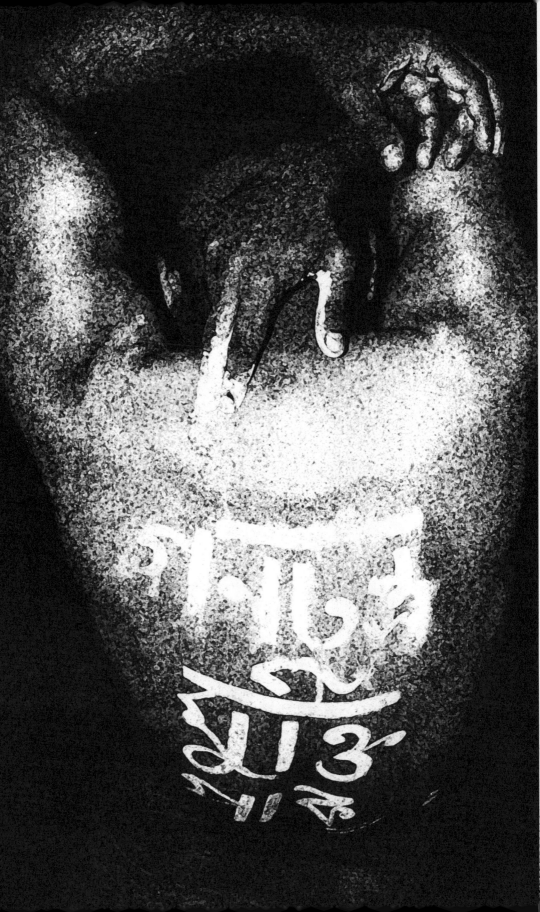

的異質人種，就猶如我們看到自己的另外一面，因為他們的異質性一直都是我們在日常生活裏逃避的對象，但這時候卻變成了被觀看的主體，我們在這些異質的人體中看到自己私密的一面。這些我們都不清楚的狀態，就猶如一個我們看不到的自己，撤去了一個上帝所給予我們的正常偽裝，去看到那個存在的荒謬。在那個時候，我們清楚地看到自己只是一群沒有被愛所保護的飄流物。

我們曾經是這種漂流物，現在也是，即便是未來可能也逃避不了，在種種的偽裝與描述裏面，它背後存在着這個真實性，我們自私、貪婪、不修邊幅，靈魂疏散游離。她讓我看到這個世界的自我，反映到我們身上的種種，就猶如我們把人看成是一個動物，看到動物的無知狀態，我們就覺得好笑、滑稽，但其實我們只是換了一個角度，把自身的滑稽描述成一種人類的本能，裝飾成人類以為的優雅。

這裏有着無限的恐懼感包圍着我們，我們無助地被一雙無形的眼睛所監視，隨時滑稽地在表演着我們的生命形式，看到她的照片就等於是看到我們的世界，更真實地呈現出來，它本身已經超過了照片所涵蓋的，存在於真實的瞬間，赤裸裸地呈現。這種真實感一直是我所追求的，想要在各個特異的人生經歷裏面找到沒有偽裝與充滿着戲劇性的動力。作為一個宇宙變化的戲劇，Diane Arbus 的影像在我的心裏的層面泛起了漣漪，成為了我最相信的攝影原形。

## 新聞的攝影

我十分喜歡看新聞攝影，在西方新聞攝影的傳統裏面，它曾經有過非常多偉大的作品，每個攝影師，當他拍出優秀的作品的時候，都帶着一種人文精神。新聞攝影有時候是人文精神的代表，有很多不為人知的空間，發生的事情都會通

過新聞攝影呈現出來。等我看到新聞攝影裏面發生的事情的時候，一個非洲的黑人身上延伸着火焰，在往鏡頭的方向衝過來。在戰火中燃燒的角落，破碎的家庭，人在那個時候呈現的表情，生離死別，貧窮到了極端的情況。骨瘦如柴的兒童凝視鏡頭的蒼茫，受過重大傷害的人，要重建他的生活的艱難，在這裏攝影裏面都能看到攝影師賦予他的人性。

攝影中這種帶着戲劇性，非常有表現力的真實感，被荷李活電影裏面不斷模仿的記錄性風格所強化，所有的資源都來自於這些照片的震撼力，但是卻帶入了虛假的感覺。因此我們觀看這些景象的時候，總是有一種良心的迷糊。因為它充滿了契機、快感，在電影裏面經常看到的畫面，確切而真實的呈現出來。可能就是這個真實的悲慘世界與大量金錢花在製造出來的假像，重新構成了一個非常詭異的對比。是攝影師荷李活化了，還是荷李活攝影化了，荷李活把真實的瞬間製造成一種娛樂效果，給我們心靈產生一種輕鬆的狀態，當我們面對悲慘的世界的時候，卻感覺它並不是那麼嚴重，因為它只是一個戲劇的效果。就是這種荷李活的效應，令拍出來的電影，跟真實的空間產生一種互相消磨的狀態。

我們看到真實發生的事情，只有刺激官能的直覺，已經沒有那種現實震撼的心靈。他們追求着愈來愈激烈的畫面，愈來愈多的人性衝突，愈來愈悲慘的世界，愈來愈慘不忍睹的自然生態的破壞，地球上所有的瞬間，都同時呈現在一個畫面裏，每一張都配在不同的情境裏，我們被這種真實的畫面力量給誘導到它所直射的世界和觀點上。

要重新理解真實所反映的戲劇瞬間，慢慢增加了對這就是真實瞬間的契機度。這些習以為常的看世界方法，當它靠近了現實空間的同時，我們共同在這些照片中，所製造的契機性戲劇效果裏面，重新生活其中，產生了一種虛偽的恐

懼。在心靈上，無法分辨它的真假。在現實中，貧窮的國家遭受其他國家的摧毀，但是，在強大國家的電影裏面卻把這種摧毀，重新用龐大的金錢製造出來，用了非常震撼與真實的場景、效果，與戲劇性，把這種真實的悲慘，變成它們所要表達的意向。在大眾媒體的世界裏面，有時候這種強大的美國電影所產生的視覺效應，製造了二十一世紀，我們看到真實悲慘的虛偽性。

其實攝影師愈是努力去發現這些最悲慘的東西，讓人產生同情心，產生對這個事情真實的洞察，但是同時就成為這種娛樂大眾的刺激眼球的媒體的效應，這種內心的鬥爭，在早期的第二次世界大戰其中，很多優秀的攝影師眼裏，產生了重大的陰影。他們的眼睛都受過深刻的驚嚇，而且最深的恐怖是那種驚嚇底下的刺激，良心受到煎熬的同時，這種紀實攝影所產生的心靈恐怖的快感。因為愈是恐怖的畫面，出來的效果愈大，就好像一個時間的獵物一樣，他們只有拍攝到愈驚人的照片，他們的成就會愈偉大。

在地球不斷被破壞的同時，我們的垃圾堆積如山地在各個不被看見的角落裏不斷的上演，但是通過這些影像的拍攝我們看到一清二楚。很多人一開始與垃圾奮戰，垃圾裏也產生很多剩餘的資源，成為現在全世界資源的一個重要的部分。我們不再輕易把垃圾從原來的食物殘渣，分出剩餘原好的資源，而是直接掉到焚化爐，因為它會經過一個叫垃圾處理的過程，這裏牽涉到非常大的人力與機械的廢物分辨，這些無人處理的工作都會落在落後國家，繼續生產這些自然的回收。但是龐大的垃圾人類沒法處理，人類仍然為了他們所生產的無形資本的遊戲，不斷的深化這個深淵，漸漸的地球已經愈來愈少屬於野生動物的空間，他們的食物鏈受到嚴重破壞，人在一些動物裏面，慢慢急速地成為龐大的食物的供應材料，而不斷地激發生長。每天巨大生物死去成為人類的食物。巨大的焚化爐焚燒所有死去的動物，成為龐大人口食物的動物屍體，殘缺的骨肉的暗影。

在這些照片裏面，複雜的歷史以各種方法流傳下來，但是通過一個全球化的媒體過濾，成為一個歷史的見證。有些國家所遇到的悲慘世界，無限量地呈現在全球眼前，但是有些國家隱藏了很多東西，雖然人們都說要知道這些真實的情況，但是卻無緣相見，因為媒體總是控制在這些強大國家的考量裏。就如記憶的海洋的再塑造，在世界所有的書店裏面，我們所看到的文化，都要經過一個文明高度的過濾而重新輸出。這些書不斷地開發的機會，同時也希望世界的人文能遵循的一種理念，一個安全的效應，去慢慢發展出它的知識體系，去焊接一個大整體看事情的方法，這些攝影讓我們知道人類共同面對着同一個世界，在這一秒鐘，全世界產生的千差萬別的瞬間，有一個以人文精神為主要的視覺，傳達着整個世界發生的事情，讓我們可以分享這世界所發生了的一切，在人心穩定的情況底下面對它。

沒有一個時代，作為一個普通人，他的眼睛可以看到那麼多不一樣在同時發生的事情，產生了全球化的視覺。但我們看到這些真實發生的照片的同時，我們已經參與了這個全世界一起並行，而經過融化創造細節的眼睛。它高度的優化我們對全世界的消化能力，要在成熟的娛樂世界裏面，讓我們可以抽身其外。即使知道了，我們卻不用負擔着這種悲慘的重量，甚至這種強大的媒體力量已經掩蓋了真實的世界，因為我們看到這個照片的時候，它只是片段的呈現，甚至是在集體期待下所呈現的真實。

就是媒體，給予我們去親臨刺激的現場看到真實的時候，會產生截然不同的感覺。痛苦仍然燃燒着人類的心靈，這些舊照片一直忠實地呈現着這一切。鍥而不捨地追蹤着這些發展中的世界，世界的時間不斷往前推磨着，這些照片成為一個故事的述說者，一個旁白。但是我們在不經不覺間，在這個被述說建造的媒體世界，看到一種深刻的哀傷在人類的歷史裏面發生。新聞學圍繞着全世界

來展開，每分每刻建造着歷史的見證，歷史的真實，在以後的人類世界裏面述說起來。

攝影成為一種片段殘缺的現象，在攝影的藝術裏面，不同的世界，產生了不同的影像與不同的瞬間，真實通過人文精神的昇華，變成一種需要傳達給全世界人的視覺。我們從膠片之中，看到一個真實而奇妙的世界，紀實攝影有時候會深入到藝術的成分，成為了人類的見證。

攝影是一個失落的藝術，因為每次希望拿起相機的時候都會期待一個未知的世界，但是當我們按下快門的時候它又變成一個死去的時間，所以我們只能跟死去的世界接觸。但是真正的未知是世界與當下究竟是怎麼樣的，活在當下的意思是在精神素質還沒有完全消失的剎那，完全成為物質之前的瞬間，我們還可以看到它的原形。追求那一剎那間還未定形的時間，成為一種生命的本質。

我十分喜愛攝影，因為它給我一種時間觀照的可能性。看到不是時間的本身而是時間的原形，是所有事情發生的原形，也包括所有的形象、生命體，它的邏輯和線條都在攝影裏面坦白無遺地出現。更多時候我把想像力加於攝影之中，使它形成一種似曾相識的幻覺，帶有象徵主義與超現實主義的味道。從冷冰冰的科學與時間，到熱情洋溢的超現實主義裏面澎湃的想像，這些都是這個空白裏面所溢滿的漣漪，一個波濤洶湧的過往。

愛上了短片的創作，就有如在手中控制着時間，像一團軟泥，它沒有形狀，手中等待着各種無聲的活動，預視着光影漸近，只是時間的維度變化多端，每一介面都不太一樣，到了要結構成意義的選擇，準備電影的發生時，我開始搜索引發我興趣的一切，包括各種人物、情景、時間與空間。每個人都是帶着故事的生命體，他從自己的世界慢慢地浮游到我的面前，與我假定的世界產生作用，這樣就好像一個時間的遊戲，把一切攪亂重來。這裏需要一種吸引我的動力，我喜歡在不確定中找尋拍攝的對象，不要有預設立場，很多短片中的演員都是臨時起意，效果總是帶來意外的驚喜。在短片中，時間是短暫的，出現的每一瞬間都是獨一無二的，我喜歡那剎那間的淋漓盡致。

在某個程度來說，我不會覺得攝影跟短片有甚麼分別，全部都在我的手中控制着時間，只是時間的維度不太一樣，在攝影的經驗裏面，我已經掌握了自己對時間真正的內容所觀看的方法。無我的世界不是真的無我，它是充滿內容，從攝影的技術延伸，都是在追求視覺上真實的線索而延長了影像的時間，這種流動的影像漸漸在現實生活裏面發展起來的同時，公眾平台不斷有機會產生一種短視頻的呈現。我在各種流動的影象裏面，漸漸發覺時間在作用着這些內容空白的畫面中，移動與靜止成為一種有趣的對接，一個人在照片之中，也可以參與時間的流動。那時候我相信這種真實性會顯現在影像裏面，與靜止的攝影產生不一樣的氣氛。一顆移動的世界，產生了固定的訊息，然後在不同的單元中嫁接了起承轉合。這樣讓我想起了一種剪接的可能性，每一個移動的獨立畫面中間都可以嫁接到另外一個裏面。畫面與畫面之間產生了一個像古詩一樣的文字遊戲，不同的畫面的安插，會造成不一樣的故事的內容，影響了不同的想像。

在創造 Lili 的同時，會發覺這種靜止與移動產生了一種不相容的效應。拍攝 Lili 成為一個不可能的任務，但是我卻樂此不疲地不斷找尋各種方法去呈現

她。結果所有人的移動成就着一種靜止的風景，Lili 的存在成為一種清晰的視野，就是一個不動的視野。這種帶着荒謬的經驗，使我對短視頻的拍攝，也產生了極大興趣。就是因為她不可能與不可述說的真實，使這種作業充滿挑戰。

世界上在每一分鐘裏面，我拿起相機拍下任何吸引我的畫面，哪怕是幾秒鐘一分鐘。甚至是我看到一個景象，如果給我足夠的感覺，我把機器架在那裏拍攝五分鐘，把這五分鐘的時間記錄在我的相機裏。就這樣，好像可以窺探到時間的秘密，結果往往跟我們想像的不太一樣，我們平常都在一種訴說的層面去理解世界，好像一切都在一個人為的規律裏面，去允許景象的出現。但是自然卻是無定向的，無目的地存在着，沒有任何確定性的意識要表達。就是這種瑣碎的、無定向、無意義的影像，跟這樣的時間相處，讓我更了解短視頻，對新電影的革命產生了極大的影響。在對無意義產生極大的興趣的同時，我對人類所一直發展的故事的營造法產生極大的厭棄。這是因為它的不真實，介入了太多瑣碎的人性與虛偽的本質，使時間的內容產生了空洞的結果，在我的電影裏面選取最後值得拍攝的東西，成為我拍攝視頻的真正動力。

拍電影的時候沒有一定的規矩，但是有我自己相信的習慣，很明顯的一點是，要對拍攝對象充滿興趣，這樣說明除了拍攝的題材以外，還需要一種吸引我的動力，就是情緒的控制。我的故事並不冷靜，就算是拍一個平常氣氛的東西，它裏面都有足夠引發激情的原因。因為我相信每一分鐘都是不平凡的，下一分鐘永遠有意想不到的事件發生，這樣才會構成時間內容的價值。在亞眠（Amiens）演講期間留意到一個帶有親和又鬱倔感強烈的少女，她叫 Chloe，我在法國亞眠演講時看到了她。當時我頓時感覺到，她就是我的電影想拍的人。我邀請了她，就這樣她成了我短片的主角。她純粹而敏感，因為她，我得以在亞眠的歷史與現實間行走得更深。

## 尋找 COCO

巴黎一直是我夢中的底色，那風韻使一切不常態的事情變得合理。我們在巴黎的短暫停留，卻留下了記憶中難忘的一段。巴黎的美不在於得或是失，只是那種凝固在空氣中的哀傷與自憐，長久不變。

拍桂綸鎂的時候，我們在巴黎，一直觀察着她的種種，她的眼神、小動作，直至我把一個個的劇情，人物關係鑲嵌到她的周圍，才慢慢看到她真正演戲的能力反映出來。她自己擁有一種非常清楚的平衡能力，在我所設定的所有即興狀態裏面，她在找尋自己的的位置，難得的是她這種豐富經驗演得非常自然，她沒有機會去準備任何東西，每個即興表演都是馬上發生，讓她立刻做出反應，然後我在她的反應裏面去抓住故事的流線。

這個好像跟一種虛擬的時空在較勁，看大家的能量有多少，可以支持多久，到了那個點上我們達成一致，在電影裏面出現了我們所期待的氣氛。電影是我們在共同建造的場，在這個場裏面，電影慢慢地在這裏醞釀出它自己的時間。這時候我看到她的魅力在一個個即興鏡頭裏面成為一個角色的本身，這種東西是那麼瑣碎、那麼自然、那麼潛移默化、那麼真實。

與桂綸鎂合作的經驗讓我充滿信心繼續嘗試，一年後再踏上巴黎，但這次的對象是我非常熟悉的周迅與胡歌，這時候我對於一種生活中兩人的關係產生了一種好奇，生活在一起的兩人在異國追尋自己的夢想，這個空間顯示了非常必然的臨時性，在這種氣氛底下兩個人相好，兩個人分開就像大海上的兩條船一樣忽然間碰到忽然間分開，但是所謂愛情的感覺在這裏聚在一起互相依靠，互相找尋心中的對象，慢慢形成了一個磁場。

《尋找 Coco》短片劇照 台灣版 Vogue

《某種愛的記錄》電影劇照 Vogue Film 雜誌

我看到周迅的演技，是有一種十分機靈，包容空間的輸出。這種輸出可以讓整個空間有很多可能性，胡歌作為一個男性，他演戲的經驗讓他不斷地思考，就算我不給他任何訊息，他都會營造出自己的感覺，這樣一來我跟周迅就成了一個調節器，我跟他們兩個在這個空間裏面產生的效應，在捕捉着我所不知道的養分，慢慢地從他們的肢體語言中找出他們的關係，在影片裏面出現的一種相對的情緒波動的狀態。

周迅是母性的，對胡歌就像是一個照顧者的關係，事無大小地照顧着他，也把全部的感情投入到他的身上，胡歌有了她的支持不斷深入到自己的創作世界裏面，這樣一來好像大家都找到了自己要的東西，只是每個東西的發展都有它的屬性，當屬性慢慢龐大的時候，這樣原來的平衡就會受到挑戰，胡歌因為有了周迅的幫助他可以安心發展他的藝術，但是在不斷的進程中，周迅卻只感覺到一種虛無的回應。

這種感覺可以在電影裏面慢慢拍出來，經過一些無聲的鏡頭漫長地把情緒拉下來，當然兩個人會發生衝突，然後無言以對，在我剪輯眾多的可能性裏面，我把它重新編排，找尋了一些原因與結果，生活裏面總有些無聲的部分靜靜流過，但心情卻一點一滴地受到牽引而影響，所謂的平衡也會被拉長拉歪。

我十分着迷於即興性的感覺，一切又從無意識中泛起，它使我追逐着生命中流動的缺席，以無限的想像力去填補。《某種愛的記錄》中胡歌和周迅飾演的這對情侶生活在巴黎，尋找着自己的定位，似乎又同時生活在一個已經失去的世界。但在我的直覺觀念裏，就是不需要見到演員在虛擬另外一個人，而必須要演員本身的在場，記錄下他生活中真實的瞬間。我僅僅提供一些關鍵的提示，一個詞、一個動作、一個故事片段的梗概。

在這種發散式的表演中，周迅和胡歌都奉獻出不經修飾的演繹方法，是他們自己真實的一部分。這種東西構成一種刻板故事營造的功能性，但卻慢慢成為了我的風格。在拍攝期間，我們偶遇了一個為傳統巴黎櫥窗做繪畫的老藝術家的展覽。他坐在書店裏，開了一瓶香檳，一個人在喝。看到我們一行人，向我們講起他的展覽。我猜想他應該是一個樂觀的人吧，但人至暮年，也難免體驗晚年的寂寞。於是，我把他也收入鏡中，讓他和胡歌在片中形成一種偶遇，一種巴黎獨有的憂鬱。

在電影之中，我發現靈魂是可以跟所在的世界分開，它從旁邊觀察到世界上所發生的一切，有如夢境。我們辨認它的方法是以經驗、記憶，通過情感慢慢去感受到一些不能言語的東西，鏡頭就是一雙孤獨的眼睛，冷冷地看着這個世界的變化，在感情上所產生的漣漪，渴望把這種東西變成抽象的記憶。它關乎於人間，所產生的影像就是我們靈魂裏面所看到的世界。一個無形的參與，這個無形就是自我。何以理解鏡頭中之我與現實之我的分別？在這個年代不管是戲裏戲外都得演，不管鏡內鏡外都是我。有時候兩者皆使我感到陌生，反而覺得不清楚我是誰了。但總會在角落浮現的事實中，某種記憶使我措手不及，卻反而不想記起了。

電影的拍攝場地總令我撼動於時間的奇異，在那漫長等待的冰冷現實中你會感到孤獨，想和其他人待在一起求取溫度，卻同時間又渴望自由地沉迷在角色和故事帶來虛幻真實中。在黑暗中創造了一個不存在的世界，那光區隔了存在的意義，而黑暗卻再沒有內容，這是一張神奇的帷幕，給這個虛擬的世界帶來光，就如能將真實隱藏在魔術帷幕的背後。

不同時代電影會自動地改變着樣貌與價值觀，不同的表達欲望產生着新的拍攝手法，新的維度的大前提下，我們必須要知道現在活着是甚麼人，是甚麼在營造着他們，時間在經歷着甚麼變化，在錯綜複雜的歷史氛圍裏面，要找到一條路通往這個未來的門階並不容易，每分每秒的事物原形，世界錯亂中有秩序的流動方法，走到無時間的源頭，因為在那裏才會找到平衡。

電影的內容是龐大的，它沒有邊界，就猶如其他大眾藝術一樣，它擁有各方面的內容，它存在的理由就是那種跟大眾的關係，維持並發展它存在的可能。我對電影的興趣愈來愈濃烈，是在於很多電影就如一個現實中的平行世界，好讓

我們去參照，不管是美好或遭遇悲傷，電影總是最能貼近我們的情緒。無論你從何而來，會頃刻習慣於暴露在強光之下，或是浸沒在整片黑暗之中。

在電影裏面反映出來，隨着文學的翅膀，他們衝擊着人性存在的奧秘。電影大膽地重新走到人性的陰暗面裏面，產生重大的動力。在整個二十世紀的時間裏面，電影成為了一個人類見證。他們是那麼地相信電影的動力，把全部精力都投注在電影裏面所發生一切的真實性。把自我最偉大的聲望，最私密的禁忌，進行意義的表達。這股風潮漸漸到了二十一世紀，轉換成一種虛偽的樂天主義。娛樂至上的電影風潮，使電影本身的靈魂也不復存在，失去它原來的崇高與偉大性。電視的介入直接影響到它獨立存在的可能。

## 如歷史般虛幻的真實

重回真實的夢境，電影可以帶領我們進入時光飛翔，把握夢境的轉換能力，就是把握了節奏的細節，如果理解了時空的內容是在節奏之中，就會開始理解電影是如何落實在夢裏，夢與電影的奧妙在於真幻之間。

電影影響我最深的有可能是在一九六零年代，一批以歐洲為首的新浪潮電影。裏面好像有一種帶着現代感，真實地在探索人生的衝勁，那股動力在六零年代的電影裏面不斷的顯現。有塔可夫斯基（Andrei Tarkovsky）的《雕刻時光》（*Sculpting in Time*），高達（Jean-Luc Godard）的《斷了氣》（*Breathless*），費里尼（Federico Fellini）的《愛情神話》（*Fellini Satyricon*），帕索里尼（Pier Paolo Pasolini）的《索多瑪 120 日》（*Salo*），七零至八零年代的德國電影包括荷索（Werner Herzog）、法斯賓達（R.W. Fassbinder）的《恐懼吞噬心靈》（*Ali: Fear Eats the Soul*），還有直接影響我以電影作為終身志向的雲溫達斯（Wim Wenders）

的《柏林蒼穹下》（*Wings of Desire*），奇斯洛夫斯基（Krzysztof Kieslowski）的《十誡》（*The Decalogue*）、「紅白藍」三部曲，他們繼承了早期的電影經驗，如尚·高克多（Jean Cocteau）的《詩人之血》（*The Blood of a Poet*），格里菲斯（D.W. Griffith）的《一個國家的誕生》（*The Birth of a Nation*），費茲朗（Fritz Lang）的《大都會》（*Metropolis*），這些電影把人類的經驗建造在歷史之中，一部一部地產生着其文化系統，讓人類真正勇敢面對自己存在的真實。

費里尼以一種幽默風趣的特質，對人性有着深刻理解的藝術形態，帶有自傳色彩的表現風格，在他的潛意識裏面產生他的影像和戲劇，去孕育他的電影與他的世界，他的電影就是他人生的全部，是他真正生活的避難所，他的太太是他的藝術生涯一個殉道者、一個同行者或同謀者，畢生與他並肩作戰。費里尼就像是一個充滿樂天主義，醉生夢死的藝術家，也是一個孤單的文化人類學的觀察家，他擁有文人所有的憂鬱，知識分子所有的困惑，有非常多的酒肉朋友，但是他是那種永不停歇的靈魂，特別是在古典的文化與文學在他所做的重新建造的能力上，一直流傳在我不斷成長的靈魂裏。

那個時代的意大利讓他擁有這樣創作的條件，不富裕卻思想集中，使他可以安心創造，在片廠的制度下，帶着粗糙意味的叛逆佈景與龐大的想像力，橫跨了很多不同的素材，與歷史故事，創造了千奇百怪的人物，把意大利的傳統重新詮釋了一遍，帶着荒謬絕倫的色彩與他們冗長的對白，把一些意識流不斷地灌輸在角色裏面，字裏行間產生了一種非人性習慣的邏輯，他製造了各種干擾視聽的畫面處理與演出的方法，充滿了傳統荒謬劇場的色彩，甚至動用了很多意大利傳統的一些馬戲團造型，與他們的場景、演出的狀態、說話的技巧，鑲嵌在一個奇特的舞台上，成為一種不斷荒謬重疊的視覺奇觀。在他電影的系統裏面，他擁有詮釋任何虛幻東西的方法與技巧，創造了一個虛擬、個人、荒謬

的時空觀，在形式美上是絕無僅有的，這是一個人類對自我存在感瘋狂想像的年代，產生在一九六零年代期間，這股風潮在八零年代慢慢消退，卻令我神迷不已。

費里尼帶我進入了那個殘酷與華麗的羅馬世界，裏面充滿了肅殺的宮庭氣質，人欲橫流的荒謬，讓我知道由於時間的落差，這些想法到今天，就算是看到書本裏面的描述，也很難了解以前世界所思所想，究竟是甚麼模樣，今天的價值觀與他們的世界觀、宇宙觀都非常不同，可能只是一種相似性，讓我對它產生了好奇，因此在現代主義的影響底下，所有人在心裏面產生不斷追求的不同想法就孕育而生，生長在這不斷產生幻變的一代。

這種美學觀的吸收助長了我對整個舞台與象徵主義的掌握，也開始了我對那種荒謬性、虛幻性，充滿超現實主義場景的語言系統探索的開始，聯繫了古羅馬的馬戲團，文藝復興的戲劇，華格納（Richard Wagner）的歌劇，加上中國的京劇，日本的藝伎，泰國印度的巫神舞蹈，非洲原始創造的鼓聲，大洋洲巨大的圖騰頭飾，存在一種神靈合一的形象中展開。

活在電影的一代，接着是網路攝影的一代，當下是視頻變化的一代，在一浪又一浪的變化之中，熟悉的已被不熟悉的取代，一切都如此的陌生又豐富。新的載體拉開了一切的距離，既有的概念變得異常遙遠，網絡漫遊翻新了一切的答案？然而被不斷衝擊與變化中，你究竟失去了甚麼？電影還能給我們甚麼？

占士金馬倫（James Cameron）的電影每次都能做到雅俗共賞，從電影的能力範圍內推到科學的極致，占士金馬倫讓我想起了李安，因為他們同樣擁有堅強的意志與遠大的目光，對自己的理念堅定不移。李安在逃避自我文化的落差的

同時，把自己獨立出來，在這個套路的世界中，成為自己第一的視覺。在《少年 Pi 的奇幻漂流》（*Life of Pi*）裏，他真正面對着自己內在的恐懼，一種來自於出生由來的恐懼。老虎是他爸爸養的猛獸，原來是一個動物園的一部分，但是從以前他就對這一點充滿恐懼，他的恐懼好像籠罩在他爸媽的陰影中，從他們的贍養底下，他沒辦法去找到自我，他即使被迫去演好自己的角色，演好他爸媽的期望。但當海難發生，他失去了一切，這種保護突然間消失了。這個時候，他真正要面對的是自己存在的本身，就是他爸媽所掩蓋的世界，真正赤裸裸地在他面前龐大的呈現，而且直接挑戰他的所在。老虎藏在孤舟上，成為一個潛在的威脅，獨自面對存在的本身，同時面對着一直以來的恐懼，內在深刻的恐怖。在沒有屏障的底下，在生死之間他又被迫面對自我。

李安以深刻的東方精神，他正在獨自面對一個無明的自我，在他腦海裏，曾經出現過玉嬌龍這種角色。就是試圖在一種無機的情況下作出反抗，破壞一切的規矩，破壞一切無法改變的停滯狀態。她喚醒了一種沉睡的靈魂，從內在發出一種強烈的訊號，一種改變一切的力量，但是就有如世界上所發生的眾多電光火石之間的偶然。她出現在一種創新的意念裏面，她不需要太多的包袱，她只需要有一種確信與行動的力量。

當李慕白真正了解人世間的層次，雖然他擁有蓋世的武功，但是他做不到，是因為他的心已經成熟了，在東方的文化裏面，已經滋養了太長的時間。當他思考的時候，已經沒有這個翻轉一切的力量，但這種力量卻在他心中產生一種無比的吸引能力。

## 靈魂裏面所看到的世界

當我在《胭脂扣》的籌備時間裏面，深入地震撼於這個三十年代的氣氛裏面，把電影裏面所有的道具，都瘋狂地收集，不斷辨認出不同年代的東西存在於現實裏面，時間像一條河流一樣，擺放在我們面前，我們要篩選出不同年代的分別，把適當的時間歸總在一起，把它錯亂的空間重新組織起來。在這個作業裏面，我們後來發展到時間重新的組合，成為一個時間的絕對。這種作業，使我相信電影是可以通過重新建立的每一個細節。即便不能重新回到這個空間，但是在一個特定的範圍裏面，在我們的保護色彩底下，把這個時間的內容凝聚起來。這種力量讓我相信電影是有價值的藝術。

中國人對寄情於境有着深刻的體會，在文學與電影中切合了那象徵意味的抒情，那種時間的深度產生了電影中的空間。這個世界藏着很多不同的世界觀，有些地方不斷地強求個人的價值，不斷地驅使你去找到自己的世界，自己的風格，將自己喜好的東西不斷放大。

《花樣年華》、《阿飛正傳》，王家衛對時間空洞感的依戀，兩個靈魂在禮教的約束底下在漫長的慢時間空間裏面產生了很多誘惑與猶豫，這種慢時間使他們的約束產生了變化，但是又在意志力的努力克制底下不能往前推進。慢慢在這個慢時間裏面形成一種遺憾的加深，如果跟時間有關係的電影，就是我們去了解在自己身體以外，通過藝術的形態成為一種形式，讓我重新去看真實的時間，重新在電影裏面去經歷我們所感受的東西，不是理念式地去訴說一種時間的概念，而是一種真實的時間感。費穆《小城之春》的時間，侯孝賢用時間說話，時間可以變成存在學習的本身，蔡明亮時間裏挖掘人性的黑暗面。

但是曾幾何時，當我真正地進入這個時間塑造的過程裏面，會發現自己的靈魂會不經不覺地參與之中，使它產生了選擇與變化，產生了個人的味道。記錄了很微妙的心靈變化，這種深入去了解攝影，我就會想像雕塑、繪畫跟攝影的關係。在這個場面來說我覺得攝影的寫實性並不存在，它只是一個藝術的手段，形成了一個美術的風格。因此大規模地保存了它的抽象性，它與真正現實的距離，產生了唯心的維度，一個不能參與現實的旁觀者，到身陷時間虛幻原形的收割者。

因此電影必須改變成一個新的樣貌、新的價值觀，與新的拍攝手法，所溝通的內容也會產生新的維度，他們在經歷着甚麼，為甚麼會喜歡這些？只有在權力世界不斷地大量宣傳與擺佈以外，他們內在產生着甚麼樣的漣漪？在錯綜複雜的歷史氛圍裏面要找到一條路通往這個未來的門階，電影正在意識虛偽的絕境

中找尋創造性的新路。

## Love Infinity

### 流影東倫敦

我承認熱愛電影的人，就像一個賭徒一樣，把生命的所有時間都投入在這個光影變化之間。心裏面一直在產生新的夢境，一個一個的把它拍成電影之後又有新的想法出現，生生不息。電影就有如一個製造夢想，製造夢境的機器一樣，不斷的重複，不斷的再生。電影裏面的情節，滲透着生活與時間。有時候文學會在裏面起到非常重要的作用。歷史的厚重感是電影的一部分，有時候，會通過歷史的故事去講述今天的情感狀況，有些東西不會改變，只是情境的改變。電影可以達到這種說不清楚的境界，創作電影一直在我的心裏面埋下了非常豐厚的準備功夫，也發展出不同的題材，對於電影，我總是充滿好奇。裏面牽涉到時間轉移，夢境實現的魅力。

從短視頻開始，我一直找尋屬於我個人的題材。那種半真實的狀態最吸引我，既然真實，它本身就要充滿吸引力，適合於電影的創造。這樣面對着一個產生的難題，就是怎麼樣，把戲劇與真實融合在一起。在 Lili 創作的嘗試裏面，一直在處理一種真實與虛幻之間的風格。裏面跟常態的電影產生了一種距離，但是這種距離就必須要有一種新的語言。就如一個裝置藝術一樣涵蓋在電影的骨架裏，這種骨架讓我產生了一種奇妙的視覺，重新看待電影本身。

這時候我更相信這種方法的實踐性，它充滿了一種探索的意味。親臨現場的感覺。但是在超現實的氛圍底下，它又顯得一點也不真實。這時候，我遇到一個題材，在我面前強烈地呈現。一個在平面化的世界已經蔓延到每個角落的同

時，仍然存在着一批擁有奇特視覺的人群，他們每天奇裝異服在自己的世界裏面發出奇異的光芒。他們樂此不疲的在這個色彩的巖洞裏面噴發着光芒。這時候，我真正認識了東倫敦的人群，這批藝術家與他們的世界。一種無定向的狀態，在這裏蔓延，他們吸引大眾的眼光，但是也與世隔絕。猶如一批遊行家，也猶如一批殉道者，在他們的理念裏，願意犧牲正常生活中的所有。

沉醉在這個夢想的表達之中，這些人雖然是打扮奇特，但是他們就充滿思想。這兩種奇特的組合形成了東倫敦的氣場。受到他們的鼓勵，我進入了這個世界，他們為我無條件的開放了這個大門。我拿着相機，進入這個神奇的世界，認識每一個不同的世界裏面的主人公。了解他們的故事，在這個了解的過程中，就是電影拍攝的過程。在完全沒有預測的情況底下，我們開始了這個長篇電影的拍攝。每件事情有了開啟，必須有所結束。等它結束的時刻，事情才會有如是的進展。

### 倫敦叛逆

在某一刻間，我真正感受到倫敦成為了我生命圈的一個重要組成部分。倫敦擁有一種奇特的能量，清晰可見，它是一個文化的源頭，仍然保有美國所沒辦法取代的精神傳統，他的文化深邃性與文化的原創性，伸展着各個角度的理論，引伸至各種族群，包括同性戀的開放，引發了非常多的古典奇文化的再生，英國擁有幾乎是全世界最豐富的文化資源，尤其是到達了現在的世界各種次文化所產生的源頭，很多都可以在那邊找到一些相應的脈絡。但是，在我心中泛起漣漪的，還是在這個龐大的精神性的奇文化世界裏面。

他曾經是一個遨遊四海的帝國，在那段不斷擴張的帝國主義中，他擁有幾乎全世界所有東西的第一手資料，在他手上毀壞改編的文化實體不勝枚舉，他們大量的

收集了數目龐大的文化資源，並改變它們原來的風貌。殖民地產生了非常多不能解決的問題，但是開發了他們所謂的西方世界的現代主義的建立。整個世界從英國帝國主義，及殖民地新的政策開始，把整個世界納入了一個新的變化中。

在今天的英國，仍然存在一個十分特別的場，引起了我的興趣，它發生了一個又一個迷幻的模式，不斷在國際之間流傳着他們的理念與行動。他們的創作，經過歷史的再創造，產生了經濟化、全面化、全球化的影響力，在任何絕對的權力、絕對的破壞中要重新建立的人道主意的基礎上，再重新建立着自我。裏面產生着錯綜復雜的對應關係，而結果是一個脈絡豐富的，體積龐大的一個文化實體，源源不斷的在半建立半破碎的情況下，仍然能產生新的生命力。

我沒辦法給你甚麼，只讓你離去，留下深刻的嘆息。

龐克（Punk）與我沒有直接的關係，倫敦卻影響了我對時裝的看法，他們普遍十分尊重藝術與創意，尤其是關於年輕人的部分，因此在 Cloud 藝術行動的創造上，我充分意識到了這一點，那個生生不息的感覺，那種不顧一切地想表達自己抽象想法的欲望，這裏的精神 DNA 非常旺盛，不斷在生活裏面都能感受到這種能量的推送。這個社會十分成熟地等待着這一點，但是在這個無比尖銳的精神世界裏面，他們人數的分量十分龐大。因此他們就好像在一個公開的媒體平台上競賽，各出奇謀。大家都想爭取每一個機會去表達自我，因為實質的操作十分困難，很多此起彼伏的新生命慢慢沉浮在大眾的影子裏，真正可以出人頭地，爭奪風彩的人只佔少數，但是觀看這些潛伏着的總數時，他們年輕有為而且不怕艱難，一點一滴地再創造他們自己的世界，這個數量是可觀的。

究竟龐克是甚麼？Vivienne Westwood 又代表了甚麼？她是一個永遠的鬥士，

對社會不公的鬥爭，她願意深入地在公眾面前，非常強烈地表達自我的存在。英國時裝界的人總有一種非常強烈地表現主義，又總是帶有一種遊戲的感覺，這是一個發生在一九七七年裏年輕人的革命，一九六零年代跟一九七零年代究竟地球發生了甚麼變化？在精神 DNA 角度來講它是一個重大的撞擊，在繼續發展 *Love Infinity* 的同時，我把所有東倫敦的東西重新整理了一下，這讓我不斷注意 Vivienne Westwood 所代表的東西，這裏也聯繫到另外一個讓我印象深刻的人 Alexander McQueen，他們是如何製造了一個屬自己的年代，還有 Lucian Freud、Leigh Bowery、Francis Bacon，他們好像預示了一個我們潛在的文化源頭。

究竟東倫敦的魅力在哪裏？當初認識東倫敦是因為朋友美惠介紹，通過 Cloud 和 *Love Infinity* 兩次藝術創作，我開始了對整個東倫敦的探索，也了解到東倫敦有着非常獨特的地方和次文化源頭，慢慢地我覺得在這裏可以找到很多全世界流行文化、次文化、攝影藝術的創作源頭，尤其是我在研究精神 DNA 的同時，這裏存在着很大的養分。因為他們仍然可以衝破現實重重的束縛，卻仍然顯現在現實之中，那種不斷散發的能量令我感覺到裏面有非常大的秘密，McQueen 與他所創造的世界，怎麼關係到現在這個年代甚至是下一個年代，就精神 DNA 的角度上看，他擁有純正的藝術能量，卻使用在非常強大的商業體系裏，維持了短短十幾二十年，世界已經為其改變，他的逝去令一切又飛快地被掩蓋下來，但在生活潛意識底層又重新被翻起，正在往新的方向湧進。

新的方向包含着已有的商業影響力與各種權力的結構，掩蓋推動着他們所想要進入的世界，McQueen 所創造的世界就顯得非常珍貴，在他身上可以看到個體到群體之間的關係，整個時代在底層的脈絡中不斷地前進，不斷潛伏着非常多的暗流，慢慢形成了現象的反映。精神 DNA 正在這種情況下顯現它的內容，愈是靠近真實的情感愈是靠近精神 DNA 所呈現的世界，因此探索東倫敦

就是一直在探索精神 DNA 的過程，包括它的從前與現在，正在陷落的東倫敦的元氣正在是我現在所進入的一個場景，一切都在不斷的改變和消失之中，但是仍然有非常多有分量的人在各種領域中變形地堅持，跨界在各種情況下進行，在這個時候 Vivienne Westwood 又開始活躍起來參與到這個抗戰裏面，她十分活躍地帶領着年輕人一起進入新的革命，對環保與消費文化作了進一步的抨擊，龐克的精神從一開始就已經消失，她從一開始就反對所有畸型的體系與模式，從形象到行動不斷顯示着這種力量，但是更多的顯現在行為、音樂與裝扮上，在一九六零年代新浪潮嬉皮士文化沒落的同時，七零年代的龐克文化在八零年代成為一個非常響亮的句點。

在倫敦 *Love Infinity* 的拍攝過程裏面，慢慢開始看到自己對電影的一些新看法和傾向，就是一種對現場與當下感覺的好奇，我會追逐一些屬我意識裏面感到強烈的世界，裏面有真實的人物，真實的世界作為基礎，不會以一種憑虛建造的方法切入，我想找回電影真實的意義和價值，就是記錄時間的本身。

*Love Infinity* 是我的第一部長篇藝術電影，亦是一部紀實與戲劇性同步創作的超現實電影，以潛意識半夢半醒的切入眾多的人物與故事，背景設定在英國東倫敦，其中出現的每一位人物都是真實地在東倫敦生活的藝術家，以紀錄片手法拍攝，又在後製處理成戲劇的連結。

東倫敦是一種次文化非常繁茂的地方，他們已經產生一種非常獨立的個體，每個個體都能形成一種氣流，慢慢形成一個地區的可視範圍，他們對奇裝異服習以為常，因為他們以一個非常龐大的團體一起生活着，他們熱愛藝術、音樂，而時裝更是他們的必備。他們以各種屬於自我的奇裝異服去表現他們的信念，包括他們的喜好，他們所屬於的族群，已迅速地流入網絡時代，他們都渴望成

名，一朝成名他們就會得到更多的知名度。倫敦是一個次文化的堡壘，是不斷噴發原創能的火山口，很多曾經在雜誌小說、電影所看到的世界，活生生地呈現在這個時間中，並未消退。

在東倫敦的夜晚，這種禁忌的欲望慢慢昇華成一種生活的模式，不少普通的男性慢慢對女性產生了另一種興趣，就是將自己裝扮成女性，Jackqueen 文化在東倫敦歷史悠久，而且有自己的語言和圈子，到了今天流傳了很多代，包括我們熟悉的人物如 Boy George、Queen，甚至美國的安迪沃霍（Andy Warhol）與杜尚 (Marcel Duchamp)，他們就是在這種環境底下生長起來的，他們通常抱着一種非常樂觀與悲涼的心態，對世界抱有一種戲謔與遊戲的性質。

不斷地轉化過程之中，一起找尋着知識與戲劇的相互關系。拍戲的時候，是以即興的方法創作。隨着不斷繼續的片段，組成的一個故事的脈絡。而期間不斷遇到新的契機，而改變着故事的內容。一直在找一個最真實，最強烈的事實記錄這些人生活在東倫敦真實的瞬間，與他們所遭遇的問題，從而進入他們的想像世界，遇見他們真實生活以成為我們戲劇的張力。為了收容更多的素材，更多精彩的發現，我們深入到東倫敦的各大地方找尋拍攝的對象，一些真實瞬間存在的可能。

我們只憑着一點一滴的機會去把這個片子有意義地製作起來，有種強烈的親臨現場的感覺，倫敦複雜性的背景，在我的好朋友策展人馬克霍本（Mark Holborn）的介紹下，產生一個豐富的想像力與清晰的脈絡，他是一個有如百科全書式的人物。描述一個大帝國的沒落，與它輝煌的歷史鑄造了一批敢於冒險，和擁有全力以赴精神的年輕人。我們談到十六世紀的時候，英國有內戰，當時候王室宣佈了要穿着華麗的登場，愈怪異的衣服愈感覺他們是代表了勇

敢。因此，在他們出征的時候，整個衣着華麗的軍官隊伍遊過他們的城市，在血腥的戰場上，他們就穿着最華麗漂亮的衣服，這個傳統從伊利莎伯的時候已經開始，講求一種超凡的造型去呈現個人的勇毅、無畏的精神，成為英國的一個非常獨特的主要文化風景。

到了十七世紀的時候東倫敦是一個非常貧窮的地方，很多難民會逃離到這個地方稍作停留，然後等待機會到達其他城市的部分。但是在這裏他們很多時候都會出現在酒吧裏面鬧事，甚至是給謀殺，不斷的產生那種醜陋的倫敦的文化。貧富懸殊的一直成為倫敦的民眾暴力的原因。龐克的文化就是對嬉皮文化的反饋，產生十分政治與暴力的傾向，龐克在一九八零年代慢慢地結束它的鋒芒的時候，就產生了新浪漫主義，裏面帶出了 Boy George、Duran Duran、Eurythmic 等人物的出現，比較傾向要回到一個非常複雜的，華麗的裝扮性的衣服的囚牢裏面。直至到了一九九零年代，Leigh Bowery 出現影響了整個倫敦，他誇張奇特的造型，在夜店裏面造成非常轟動的效應，影響了一代的年輕人，也終結了倫敦這種瘋狂的自我裝扮的特性，一直影響至今。Gilbert & George 也在一九七零年代開始在東倫敦發展他們的人體雕像藝術語言，全部這些我們慢慢熟悉的形式都有它的來源，並非一天完成。

*Love Infinity* 是一段表現自我潛意識的探秘之旅，製造了一個現實與戲劇並置的世界，在那個最後的人間世界裏 —— Icon，人們充滿了無限的想像力，尋覓內心渴望的自由。但他們自身卻是孤獨，與現實世界脫離。為了面對他們的信仰，他們一直以奇裝異服來彰顯自我意識，需要埋藏在內心虛構的世界裏，通往一個神秘的未知領域。

大環境設定在一個未來資源快沒有了，所有人的視覺與幻覺都在抽離的地方，

世界即將要消失了。剩下來能夠有人類生存的地方已經很少了,其他地方都已變成沙漠或者火山,就像火星一樣,已經沒有人居住,全部東西都已經消失。整個戲就類似快到末日審判,世界在一個不斷回憶從前而變得很密集的世界,有一個地方叫 Icon,它可以將所有剩餘的人類聚集在裏面,他們可以在裏面有幻想,可以感覺到最後自己夢想的世界,他們的夢想就在那個地方。生存了兩種人,一些仍然富有的人,仍在瘋狂尋找自己的自由與未來,追問自己最喜歡的是甚麼?自己的身份是甚麼?全部人會很誇張地把自己原本的意識強調出來,就像片中裏面出現的塑膠人等,他們都是很極致地將自己表現在每一個 Icon 之中,或者是通過 Icon 在懷念自己的失落情緒。另一種就是一直尋求進入 Icon 方式的品流複雜的市場人群。

電影中所表達出來的無論是故事情節,還是故事中每一位人物都是對整個東倫敦的歷史反映。環境影響着團體,團體影響着個人,每個人在這個藝術圈中都爭取着被發現,渴望被重視,而在最後權力資本主義操控下,有人至死捍衛有名無實的名譽,有人卻選擇對自由的嚮往而畢生封閉在自我的世界裏。

他們求取生存的空間,在片尾中剩下的人他們面向大海時,急切地尋求着遠方給出的答案,而每個人心中渴望看到前方的未來卻未必是真實的,為了面對自己的信仰,它記錄了人類瘋狂的歷史舉動與自我闡述。大英帝國在全世界殖民主義的百科全書的視覺與陷落,伊利莎伯女王的奇特衣服造型傳統,都在豐富着我的原始視覺。在電影裏,他們面臨最後的自由挑戰,愛是最初的目的,但不是最終的答案。

Daniellistmore

*Love Infinity* 試圖在東倫敦的現實環境中找尋那種精神的對應,這個創作讓我認

識了非常多深入東倫敦裏面的人物。他們是有生命的,當我進入 Sue 的家,看
到了許多迫不及待與陌生人交流的生命。他們忙碌又孤獨、脆弱,然而與這間
屋子的靈魂相遇,似乎擁有了無限的精神力。Sue 給了他們一個家,也讓創意
在這裏生長,空間中充滿了靈動的精神、記憶和想像。

他們有着一種與這個世界保持一個強烈對比感的存在生活,受他們強烈的形象
所激發。有趣的是,存在於他們精神裏面的形象是怎麼投注在他們的生活上。
他們在一種互相競技互相模仿的狀態下,同時間存在於東倫敦這個世界裏。其
中一個人物,後來成為我故事中的主角,他擁有一種令人沉迷的故事,早期在
東倫敦的成長中,他是一個男模特兒,後來,漸漸地,在這個九十年代的大時
代中出現了非常多的大人物,在這些大人物的影響底下,慢慢構成了他對世界
的想像。早期在孟加拉國家生活之中,他大膽的創作,非常狂野的服裝形態,
每天投入到他的生活,他甚至經常出入於危險的現實中。那種思想是來自於無
所畏懼的英國精神。

他們把行動成為自己的體驗,把自己當成是藝術品,一個自媒體,試圖保留某
種深刻的精神傳承,呈現在現實世界之中。他們招惹媒體的注意,使得整個
世界成為一個媒體。所謂的大眾媒體成為一個現實風貌的存在,而他們抽離期
間,成為一個表演者與觀察者。他們的行動雖然狂野,但腦中就充滿思想,活
在一個奇異的角度裏。

> 我曾當過很長一段時間的模特兒。
> 那時的我迷失在夜生活裏。
> 倫敦把我帶進了夜生活,一種紙醉金迷的生活。
> 從喬治男孩到大衛·寶兒,他們都經歷過這些。

那時我們身邊還有像帕洛瑪·費絲（Paloma Faith）和格溫多琳·克裏斯蒂（Gwendoline Christie）這樣有趣的人。

還有像加勒斯·普（Gareth Pugh），亨利·霍蘭德（Henry Holland），亞歷山大·麥昆（Alexander McQueen）和艾米·懷恩豪斯（Amy Winehouse）這樣的鬼才們。

文化影響着人，改變了人。

我就是這樣認識這個世界，看到了九零年代在二十一世紀初留下的影響，而這一切都在慢慢消逝。人們對我有些嗤之以鼻，因為我誇張的服裝打扮。

之後我去了肯尼亞，和馬賽依人們生活了一段時間。

到了那裏，我發現我從小就被教導的一切慣例習俗，在這裏都不存在。

我想：天吶，原來我以往的生活就是個假象，一個由虛假的觀點和理想構成的假象。

我問自己：到底是誰教導我生活必須是這樣子的？

這一切在我的腦海中發酵。我開始留意到攝影大師大衛·拉切貝爾（David LaChapelle）的作品，他的作品讓我思考：難道我就不能活出像他作品那樣的精彩？

在這個絕無僅有的機會中，我遇到很多令我意識豐厚的人物，Daniel Lismore 已成為我的好友，他把自己的真實感情與記憶投射到藝術之中。將顏色、年代風格、流行文化符號、朋友、童年記憶，各路關鍵人物和事件相融為一體，充滿表現與想像力，使他的藝術很容易被大眾辨認出來。這些充滿困惑與混亂的拼貼，都來自於他神秘的內心，猶如一隻飢餓的猛獸。在冰島的新展覽中，每一件服飾都極致地反映出他的整個宇宙觀，但這才是剛剛開始的風暴……

在各地的傳統文化裏面，二十一世紀東方劇場有一個相通的地方，一種東方內在的力量，戲劇的本質與舞台空間，講求的是更精神性的對應。存在於深刻的靈魂體會，在空洞的舞台與極限的聲音裏面交錯並行。傳統裏很多聲音，樣板的情景，凝聚着靈魂的狀態，尤其是形而上的美感。現在像要歸宗在一起，成為一個龐大的流體，裏面有一個非常嚴肅的主題在呼喚着，就是一種激進舞動的力量，每個人的聲音都在敲響整個空的空間，每個動作都帶動了原始的情緒，不加修飾，非常本源地呈現在一個不同的舞台上。凝聚了一種靈魂的世界，在空的舞台上不斷地凝聚。就是那種細小的動作，有別於西方的劇場，不在於表達與說明，只在於建立一個場，沒有這個場，所有音樂建立在東方的劇場裏面，都是虛構與不紮實的。

抹去一身的俗氣，進入這個精神與靈魂的狀態，慢慢的找到一種節奏感，一種全身進入這世界定點的節奏。我經常游離於現實世界以外，好像有一個獨立於這個存在世界以外的範圍，使我可以去跟所有東西重新接觸，去洞悉每個瞬間的奇點。找尋一個新的聲音，傳達在世界不同的角落，那裏並沒有時間的限制，一種東西等待正要發生，集中在這個點上，向着一個國際的中心出發，找尋傳統藝術在現代的價值，與他者文化集中在國際性的藝術價值。這個更大、更成熟的平台，一直處於一種西方的語境中，在這個風口位置的人，不斷地持續發展着這條延續的線，達到永恆的連接。

我的興趣是重新去感受這個東西的出處在哪裏。怎麼樣可以找到這個源頭，並把它確立起來，成為一個新的起點。《神物我如》在歸化着這種規範 —— 原生與傳統，當一切快要終結，卻是它開始的時候，沒有錯，就是與虛無作戰。

在世界的舞台上，西方擁有自古至今，無可比擬的戲劇研究，包括世界文化，

存在着非常多的參考題，他們經歷了無數的階段，無數的劇種，千變萬化的創作，產生了他們豐富的語言系統與完善的方法學。其中出現過眾多的劇場大師，在我接觸過的範圍裏，從一九六零年代羅拔威爾遜發展的一種涵蓋一切的創作方法，非常形式化的包容在他的作品裏面。有希臘劇場的默劇，荒謬劇場的一貫性。京劇荒謬、象徵性的簡約舞台成為了他的法寶。但是仍然存在一種不可融化的特點，就是把一切鑲嵌在某個程式裏面。從六零年代到今天，他的風格已經成為一個綜合的模式，以簡約強烈卻多維的狀態去呈現整個世界的各種傳統文化的正確性。

在這方面，陽光劇場在法國曾經掀起了世界文化的各種融合，產生了一個非常真摯的劇場實驗體。亞莉安‧莫盧金（Ariane Mnouchkine）是從一九六零年代的貧窮劇場生活體驗，慢慢形成自己所發展的訓練方法，慢慢形成了一種重新各地文化詮釋的可能性，用各地背景的全能演員開始去鋪排，重新學習每種傳統文化的特色，慢慢融合成一種綜合的景象，主題是找尋一個世界共同的表演的秘密。這個世界共同的秘密，可能就是我要找尋的點。它再不屬於一個單向的民族，而是屬於全人類共同發生時間的點，這個形式將會是無限制地牽扯到戲劇維度的每一個部分而浮現出來的幾個極點，一一在我的面前鋪排出來。

陽光劇場可以歸納到莎士比亞的基礎與希臘文化的系統，他與黑澤明有異曲同工之妙。黑澤明的電影也是以莎士比亞的戲劇張力為題，重新利用他日本傳統的風貌，產生他的風格。因此，他的作品充滿戲劇性與張力，人物的塑造非常強烈，故事也牽涉到人生的極點。他融合能劇與歌舞伎的強烈風格，在日本禪宗的精神之中，產生形而上的風景，可以說是一種形式的結構主義，用表現主義的形式來呈現他的精神世界。因此，也很容易落入一種文以載道的現有的條框裏面，所以他的故事都在述說一種莎士比亞式的人生探問。

但這種東西並沒有適應真正未來時代的點。他就在希臘時期已經完結了它們所有的可能性，希臘悲劇裏面的文化內容已經完全涵蓋他所能達到的極致，接下來的二千五百年歲月只是重複模仿他的幽靈，重新反應在不同文化的漣漪裏面，這就是人文主義的精神，如果我把希臘悲劇與莎士比亞所帶來的一系列的創作思維，視為一種過時的歷史，他已經負責了一個從遠古到近代創造了人文主義的基礎，但是他已經不能附於這個未來時間點的所有，並不能涵蓋這個真實瞬間的存在的荒謬性與不確定性。

如果多維與不確定性，是我所看到的點，因此所有既有的確定性必須重新地被審視與它意義的抽離。從一個傳統既定的氛圍裏面去產生抽離的狀態，有可能是精神 DNA 與新東方主義所帶來的新的景觀。游離於真實與虛幻之間。虛幻與真實同時並行，今天所謂真實世界，已不是牢不可破的事實。產生在已知的時空裏面，跟同時發生的時空以外，所謂的陌路世界，使一切東西產生了一個無限想像的可能。這種無限制的想像與多維拼接的不確定性。並不能讓我們更容易去處理成一個可以推理的邏輯，正是這種非邏輯性，使我們產生新的可能，一個真正的源頭的開始。

在這裏，戲劇本身的本質已經徹底的打破。如果以攝影藝術為例，它已經不能去訴說一個真實的瞬間，它對真實世界是如此地無能為力。同樣的戲劇，也是處於這種無能為力的狀態，當我們解構這種無能為力的狀態的時候，我們就會產生新的形式。戲劇變成一種游離的，無法在定點上停住的特點，所謂時間的點，到今天已經成為一個多維的存在，他同時並立着各種的可能性，各種維度的觀看。就是不停地在一個視點中翻看，在傳統的戲劇裏面，它不斷的努力的把一個集中的點，用各種方法大規模的建構，把它固定在獨一無二的所在。

未來世界中，我們再不能依賴在這戲劇的點，因為所有的因緣起滅的智慧存在於萬有之中，我們所能呈現的只是他的蛛絲馬跡，我們沒法作出任何的判斷與定論。但是有一個存在的真實性，就是我們存在的可能與態度，這是我們存在瞬間的直覺讓這個戲劇完成。在虛無中潛航，變成這個藝術形態的再生的希望，因為我們已經擁有了太多，說過了太多，建立了太多，也破壞了太多。我們堅守着某個固定的東西時，一切就會危險，這個自然法則，在人為的世界裏面也不例外，每一個確定的東西都會僵化而死亡。

我所記錄的一切，所賴以創造的基礎，全都在一個浮動的現實之中，不斷地往前飄進，就是在那個時間還沒有確定之前，所有我感覺的東西還沒確立之前，就是在那前面的一步，一個未知的地方中發出。回想希臘的雕塑，永遠都在一個剛要踏出下一步的狀態，而身體精神都是靜止而永恆的。希臘人在世界上所包含的所有哲學理想好像都建構在人文主義之上，早已經達到極致，找到最高的點。而所有這些最珍貴的精神的文明，都好像在這個不斷開放的競爭世界物化的過程中，不斷消失它們的活力，不斷在找尋各種的解釋，使它們繼續生存下去，但是真正的感覺還是這種無能為力。就是在不同時代，不同地方裏面做到無解，一直產生的意志力的消耗，繼而各持己見，互相仇視，互相推翻與建立，卻永遠達不到那個真正時間的點。如果擁有龐大的能量，清理一切，把一切存在的謬誤完全去掉，真正看到真實的無在，人類的希望就會再現。

世界的每一秒鐘都擁有龐大的能量，可以重新產生新的模式，新的提升時間的方法。每一個傳統的瞬間，都可以化作無形。每一個腳下的步伐，都可以踏上新的大道，每一個眼神都可以發生新的視野。從虛空之中我們可以看到無限，我們看到物體背後的真實。

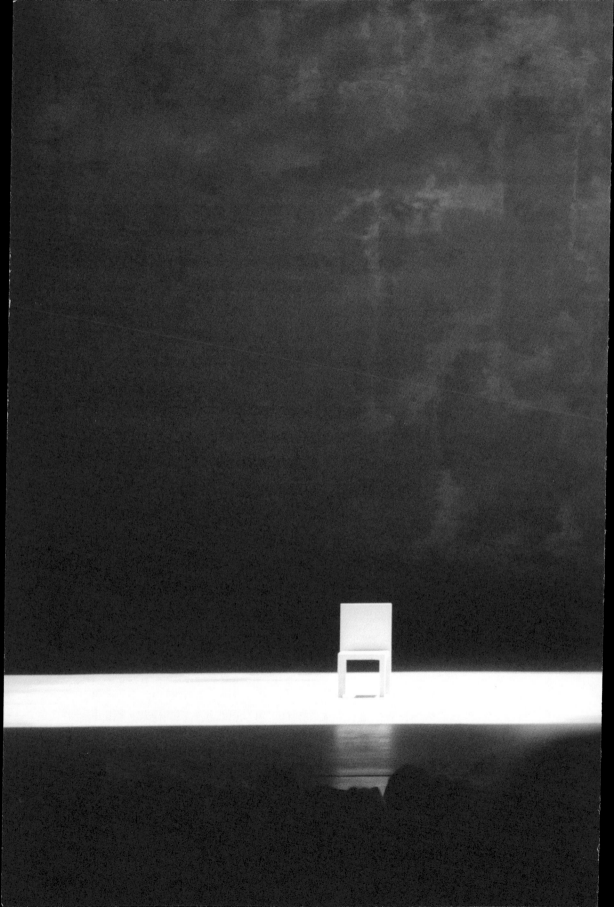

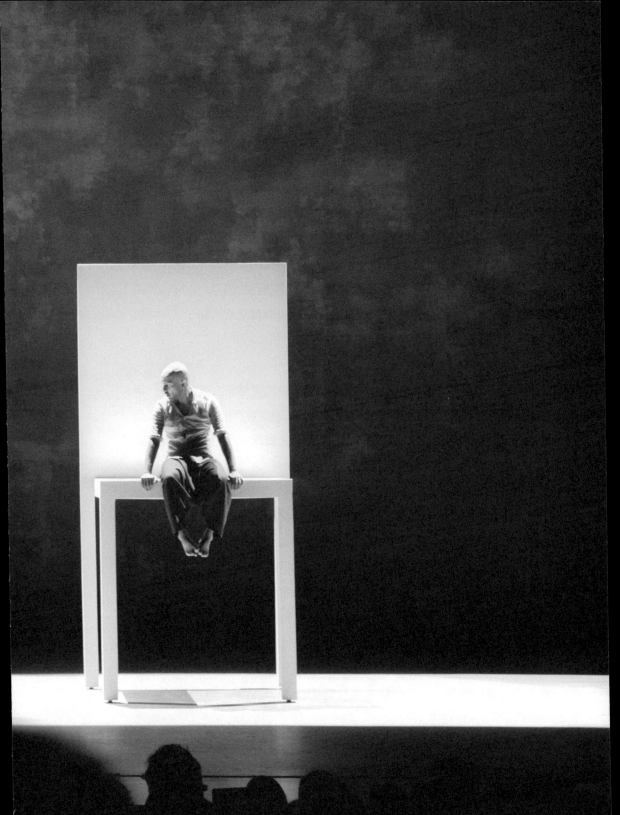

從精神 DNA 發現以來，每一個作品的過程，都帶着非常豐厚的文化細節的開發。重新回看已經完成與每一個正在發展的作品，都可以擁有無限的答案，在分分秒秒的豐富，在一個未來的可能。一個全世界文化的能量場，即將重新開始，傳統式的文化結構永遠到最後就會造成一種約定成俗的結果，一切最神祕的，最讓人覺得契機發生的事情，到最後都會歸到一個穩定的狀態，這是傳統戲劇的制式，一個非常困難的戲劇前提。

但是，如果以全世界最權威的藝術作為思考。我們就發覺每個人都在找尋一種新的模式。因為在這個年代，全球化的影響，所有人都會互相對視，每個作品都會影響着傳統的發展。在世界的舞台上不斷出現比較落後的的少數民族的國家強而有力的創作。先進國家在全世界中找尋一種新的語言，有些甚至是開始在落後國家的原生文化裏面去尋找。這個也成為一個所謂西方系統的傳統。

我所相信的前衛，並不是讓全世界去認為它是成功的，更大的前提是在於他出自真的精神狀態裏面發生的機會，真正潛在文化的力量，潛在生活裏面提煉與表達的東西。如何以現代主義作為一個斷層，為甚麼傳統文化到今天會仍然發光發力，擁有良好的基礎。就是它曾經有着非常長時間的凝聚力，慢慢篩選，慢慢凝固着一種形而上的精神文化與精神面貌。它的存在已經完全融化在整個文化的精神裏面，產生的舞蹈、音樂跟美術的形態，經過漫長的歲月慢慢形成的一種牢不可破的整體。在這個點上，我覺得陌路的世界是一個潛在最大的影響，他們不同的精神素質在地球上產生地域的屬性，每個地域屬性所產生的靈，每一個靈都有他的回憶，在這種從屬裏面，在精神不斷的提煉中會產生這種屬性的原來樣貌。傳統漸漸記錄下來，牢不可破的就是這種無形的精神性樣貌。它演進到一個虛構的世界，一個虛空的世界裏。

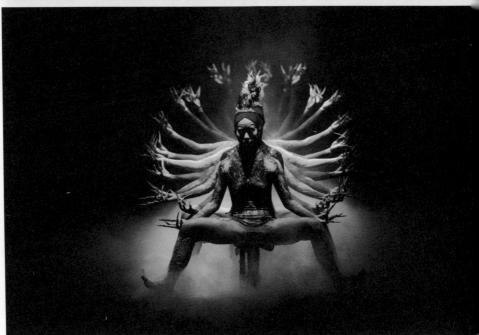

攝影：李宜澗

## 春之祭

《春之祭》（*The Rite of Spring*）原是史特拉汶斯基（Igor Stravinsky）在音樂中所表現的人與自然所不可調和性，以他對古老的斯拉夫儀式的夢想為基礎，構想出的這部芭蕾舞劇，闡述了原始人對大地的恐懼與崇拜，以及對大地回春、萬象更新的陶醉和狂喜，被智慧老人們圍繞着的年輕女子為了喚醒春天而一直跳舞到死的故事。一種原始宗教對春天的讚頌，裏面帶來這個獻祭者，她的犧牲是舞蹈裏面最重要的部分，多數的《春之祭》都是從這個作為一個重點，把這些事情所發生的起落中所經歷的心路歷程，直到她面對最後的死亡。但因為這個原因，我對死後的世界產生了極大的興趣與好奇。

在西方世界的現代舞裏，已經有非常多的大師處理過這個題材，迄今為止《春之祭》已有了八十多個版本，作為這次舞台視覺總監，我認為在原始社會中，人類崇拜孕育之力，它代表永生永世，女性則象徵着大地之母，古人認為性是一種達到超驗境界的修煉，能穿透靈魂與深邃的狂喜。

當楊麗萍整體投入在《春之祭》的同時，我們集中在春之祭本身的主題上作探討，她把東方宗教輪迴的觀念介入到西方經典名著中，裏面呈現了一個菩薩界，所有菩薩都希望成為犧牲者，不斷往着一個核心去爭取，大家在一種虔誠的信仰裏面瘋狂爭取自己的機會，希望能成為犧牲者，使用了六字箴言來確定自己的高低得失，感覺到眾生都是菩薩，在十二個舞者裏面製造了十二個度母的形象，各自保留了一個強烈的顏色，每個顏色都代表了一個度母的本體，在人間與天界之間的一層菩薩群，在舞台上，我製造了一個虛無的金碗，金光閃耀就在舞台的上方，舞者可以通過它走到舞台上，而那裏卻成為一個象徵的絕對神聖所在，極度乾淨與單純，它與任何東西都沒有拉上關係。

喜怒無常的獅子成為了神的化身，它從那個金碗的後面出現，通過金碗他來到
菩薩界，選擇他要犧牲的對象。眾生卻因為宗教的過度虔誠，狂熱變得混亂與
瘋狂，對六字箴言失去了控制而變得麻木、迷信。帶着情緒的神，成為一個宗
教信仰的核心，而出現了祂性格的獨特之處，這種東西一直衝擊着《春之祭》
原來的邏輯，眾菩薩各施法寶爭取這個犧牲的機會，成為楊麗萍版本跟傳統版
本不一樣的地方。

絕對的神，不是絕對的善，在一種恍惚的狀態裏面，這種至高無上的神性又在
給我們一種光輝的感覺。人間所忍受的各種苦難無法用言語來解釋，但是犧牲
卻是必然的，每個作品裏面楊麗萍都會面對一個死後的世界，在《孔雀》裏面
也有涅槃，到了《春之祭》裏面順理成章的涅槃就變成了一個昇華的作用。是
那個犧牲者的選擇，這種自傳式的創作方法使楊麗萍的作品充滿個性，充滿一
種非藝術性的激情，她顛倒了原來《春之祭》的美學，產生了一個東方色彩的
自我檢視，在印度教為源頭的西藏宗教裏面，所有的奧妙最終都會以塵埃，灰
飛煙滅來作為現世的壇城，裏面隱藏了多少言語說不出來的內容，我們是否可
以超越這種虛幻與玄妙。

強烈的東方主義色彩，大量借鑒了藏傳佛教元素，舞台上設計的大金鉢，它像
是通過周圍的環境光折射出來的一個無形的神聖空間，它是介乎於靈魂與現實
世界的人神之界，舞者在這裏孕育亦在這裏重生，這是一個不可知的世界，在
左右着歷史的現實，所以她試圖定格那個存在中的形狀。而其中蘊涵太多的神
幻未解之謎，善與惡，黑與白相混，源源輸出能量，便形成不同的度母普渡眾
生，造型上那道金光通體，透明清澈，便代表了永恆，大膽濃烈明艷的色彩：
朱紅色、藍色、土黃色、翠綠色、漆黑、白色盡顯在每一位舞者的服飾上，以
及他們閉目時描繪着佛眼的獨特度母妝容，都一一貫穿着本次創作的主題，構

成一個關於死亡與重生，輪迴的夢境之祭，是一個非常有力量的瞬間喚起了過去與未來，上帝與宇宙之間的平衡，靈魂中生與死的關係的作品。

## Great Gatsby

離開了香港一段不短的時間，一直無法找到一個機會重返這個地方，一些商談的合作方案已無法達成。直到近兩年，開始有非常多的合作方案，把我重新拉到這個出生之地，我也可以重新回到一個熟悉的地方，可是這個地方已經不再熟悉，因為我自身的改變，參與了不同行業的工作，慢慢深入到他們的核心，在這個同時，發現很多以前即便在香港居住了很長的時間，都沒有碰觸的地方。這樣讓我重新燃起了對很多回憶的熱情，好像在延續着以前對香港的認識，慢慢以一個旁觀者來深入。我在香港辦了一個對這個地方回憶的展覽，稍後又參與了香港芭蕾舞團的《大亨小傳》（ *Great Gatsby* ）。

這是「咆哮二十年代」紐約上流社會，一個關於富裕、放縱與執迷的故事。衛承天《大亨小傳》取材費茲傑羅的「大美國小說」，以舞蹈重現那個紙醉金迷的年代。鋪天蓋地盡是浮華的舞步、縱情的派對和性感的爵士樂，《大亨小傳》反映了新舊經濟帶來的衝擊、社會與道德價值的瓦解，以及人們對空虛享樂的盲目追求，使人自省深思。

一九二零年代的紐約開始了它大都會的繁華發展，帶領所有的城市往未來前進，不斷出現了幾何形的巨大建築，在城市景觀中聳然而立，巨大鋼鐵所組成的跨海大橋也在紐約的四面八方分佈，貧富差距使各種原來的生存技能不再安定，每個人都十分警惕機靈地找尋他們生存的方向，二十年代的紐約是一個黑白兩道混雜的所在，這樣吸引我去了解一個富有奇特理想主義的人物故事。

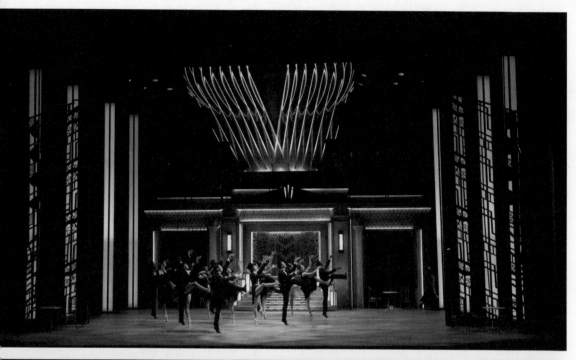

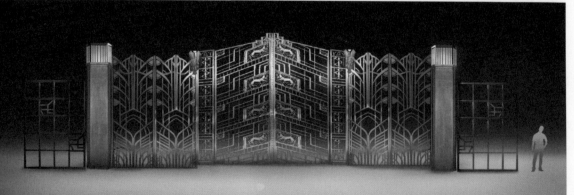

在芭蕾舞中，我們沒有太多的篇幅去描述 Great Gatsby 是如何起家的，只在他的表現間透露出他把一些虛假的訊息不斷掛在口上，想把自己的過去抹掉，而讓自己成為上流社會的根本。他與 Daisy 的故事產生了一個可以代表美國在二十年代最浮華盛世的場面與服裝裝飾上其他方面的展現。

一九二零年代出現極度糜爛的音樂，每個晚上都會在百老匯的歌舞場上聲色起舞，裏面有爵士，華麗的女人穿着性感的直筒的長裙，漂亮的裝飾與做出誘人的動作，去娛樂這些有權有勢的人，這是一種紙醉金迷的狀態，彌漫了百老匯的每個夜晚，以二十年代的美國紐約作為故事的背景。在《大亨小傳》創造裏面，我重新感覺到美國音樂是從黑人音樂開始，包括爵士樂、靈魂音樂、藍調。到後來的百老匯都有一種非常瘋狂的華麗與頹廢的感覺，黑人們付出自己創作出來的音樂，成為早期美國特色的代表。

Billy Novick's Blue Syncopators 樂隊和得獎藍調歌手畢娜親臨香港，為這次亞洲首演現場伴奏及演唱，*Great Gastby* 提供了一個非常糜爛的樣本，我看到有別於古典的另外一種芭蕾舞狀態，帶着一種百老匯的模式。這種把二十年代極盡奢華之風生動地在舞台呈現出華麗構建的上層世界，以及將純熟的舞台隱喻技巧盡顯於舞台之上。

一九二零年代的美國既熟悉又陌生，與歐洲的不同是美國的 Art Deco 會比較幾何性，帶有一種簡約的情調，配合着紐約大都會的情景下，讓這些東西顯得帶着一種黑幫視覺的味道。在舞台上，我想製作一種爵士樂音律效應，可以跟 Art Deco 圖形的韻律本身相互之間產生關係，音樂感成為一個重要的元素，幾何圖形的不斷律動成為爵士樂與 Art Deco 的連接。

在場景的上空之中，我建造了一個 LED 屏幕，屏幕裏顯示了一個巨大無比，帶有精神性心理狀態的華麗裝飾性藝術動態圖案創作，象徵了一種富裕，野心的虛榮，貫徹在整個戲劇裏，伴隨着整個劇的種種富麗堂皇，複雜的官場人性，到貧富懸殊的各種生活場景一一呈現，隨着帶出這個黑暗的時代，在 George（喬治）去謀殺 Gatsby 的一個場景裏終結了這種理想世界的希望，所有的綠燈時理想的隱喻，就是讓 Gatsby 成為 Gatsby 的精神支柱。

## Beauty and Sadness

《美麗與哀愁》（*Beauty and Sadness*）描寫了三位美麗的女人——音子、慶子和文子，圍繞作家大木產生的錯綜複雜的感情糾葛，故事在憂怨哀愁的氣氛中開始，在哀愁中推進，並且在哀愁中結束。十六歲美麗的少女音子遇到已婚男子大木，發生了一段夢幻式的戀愛，卻在懷孕後慘遭拋棄。她離開傷心之地東京，前往京都隱居，而在與世隔絕的精神病院中度過，她沒有因此而結束她的未來，反而在險惡的自疚中繼續頑強地生活下去，終於成為一位有名氣的畫家。

音子的形象之所以激起人們的審美感悟，是作者塑造了一個日本社會帶有普遍意義的女性形象，她美麗、哀愁、柔弱而又堅韌，她的身上有一種純情的哀愁，一種幽怨的美麗。而為音子復仇的慶子和大木的妻子文子，她們同樣美麗，也同樣沉浸在大木所帶來的痛苦之中，是大木與音子這段悲劇愛情的犧牲品。

而這次同樣擔任服裝與美術設計，為此特意到了作者川端康成的故居，日本鎌倉進行素材拍攝，帶着角色進入到作者的真實世界當中，體會作者當時那一刻

最直接的感受，最後以影片，攝影的方式呈現在舞台上，構成影像與舞台故事之間的交互關係，這種直白大膽的虛實呈現，成為這次創作中的亮點之一，也讓觀眾從視覺上對舞台空間有了一層更獨特的欣賞方式。

日本的古建築仍留存着一種傳統的節奏與韻律，穿梭於隔間的變化中，體會建築空間的通體流動，室內與室外庭園的互動，產生了自然之氣，空間一體的經驗。歷史建築中流入歌劇音樂，現代設計與古典歷史融合在一個空間之中，極其精緻的傳統手工和剪裁藝術在兩個時空中創造了一個奇蹟橋樑。這讓我想起了一個從古遠流傳的過去轉變成未來的可能，在全球化的文化單一性到來之前的亞洲原始文化精神，重新發生其未來性內在的力量和無限創造形式。

《美麗與哀愁》的舞台劇，在排練場上，看到演員在一個模型舞台之間挪動着位置。《美麗與哀愁》這個故事已經成為一個歌劇的形態，呈現在眼前。是日本帶有古風，現代主義的川端康成作品，呈現出一種交融的狀態。故事中音子與貴子同屬一人，她們是同一個性格裏的兩面。只是貴子把她所不願面對的世界，不願意面對自我的世界變成復仇的行動。音子的自我，是保護在那種美好的回憶之中，成為她精神的支柱，她不想放棄。

## 霸王別姬

當我看着韓國的演員，拿着中國的音腔，在那邊排着隊形舞蹈的時候，我突然間感覺到有一種親切感。吳興國穿着一件樸素的運動服，在演員之間穿梭來回指導動作。看着吳興國，一點一滴的把韓國唱劇演員訓練成京劇的架勢，的確讓人嘆為觀止。

《霸王別姬》是中國藝術耳熟能詳的經典故事，在京劇裏面已經被演出過無數次，包括陳凱歌的電影。已經慢慢形成了中國無論電影還是國劇文化的一種文化遺產，而且是被世界所公認。這次在韓國跨國的合作，以他們傳統的唱劇做基礎，加入了京劇的養分。在傳統京劇的文化裏面，音樂與表演模式混合在一起，改良成一種新的韓國唱劇的嘗試。

我對《霸王別姬》的音樂印象深刻，韓國唱劇的音樂很好地結合這種氣氛，與這種行軍樂的編曲方法，它讓京劇產生一種新的力度。唱劇從傳統的說唱模式，特別是女性角色的唱腔是較為中性，沉實渾厚的唱腔，在表現虞姬時，形式上使用了中國京劇與唱劇的綜合，帶有強烈的舞蹈風格，以表現傳統時期的男扮女裝，女優男演的特色。至於項羽則糅合了京劇的大靠與靠旗，與全新組合的舞蹈化服裝建立他英雄末路的印象，化妝則只有項羽臉上使用了部分京劇傳統的花臉形式，其他人的造型卻綜合唱劇形式。

中國京劇講求全面的表演，包括唱念做打。韓國唱劇注重唱腔與舞蹈。京劇行當豐富齊全，每一個角式的原形都有整套的裝備，在鑼鼓點中包含了一切演出的內容，嚴格的訓練與演出規範使他難以複製，成為傳承的問號。這次的合作沒有因為兩者的不同而有所限制，韓國演員傾盡全力地投入京劇舞蹈與舞打場面的排練使這種融合得以完成，特別是男扮女裝的虞姬的演員，大量的舞蹈與唱腔使他的角色活靈活現。

重新編寫的韓國唱劇音樂，經過不斷京劇化的處理，必然會產生一種新的舞台調度。在這裏融合得天衣無縫。雖然只是一個技術上的銜接，但是相通的訊息已經存在。東方人的情感有相同相異之處，中國和韓國也毫不例外的產生這種分歧與融合。我被帶到這裏看見傳統的韓國舞蹈在排練，他們一點一滴地舞動

着簡單的動作，注意那種節奏與形式感。音樂決定了他整個程式的變化。這種唱腔的音樂將裏面帶有那種傳統的儒家思想非常深刻地呈現出來。不斷的在音樂裏面散發出來，與人的唱腔成為一種與觀眾半交融形態的表演。精神 DNA 所要傳達的東西就要重現這個複雜世界的呈現，成為一個多維世界的並存。

今天傳統的世界在不斷的創新與蹉跎之間失去了非常多的細節，原來的形貌不斷失傳與改變，就是觀念的影響。當代平面化的世界抵銷了部分傳統精緻的細節，在全球化直捲而來的風潮下，亞洲傳統藝術經過世界各地的文化藝術影響與薰陶，正期待着新的自我詮釋，重新發現未來發展的方向。

這次合作使兩種同屬東方傳統美學得以撞擊出嶄新的火花。在跨國跨文化的創作中，每個作品都有可能射向靶心，他們都同樣重要。真正要掌握的是節奏，所有顏色、線條、動作，全都是在節奏裏面，節奏有時候有文化的秘密，也受表演情緒控制的精確度。這次《霸王別姬》的短期合作使我重新投入了吳興國的世界，繼續他跨界的國劇創作之路。

究竟一件名貴衣服跟一件普通衣服差別在哪裏？衣服的本身原形是根據材料進化而成，材料會使它創造出更能承托精神樣貌的制式，但是這些最理想的材料非常昂貴，為了使它更普及，更適合一般民眾對上等材料的需求，很多人在模仿它，因此分成很多等級，但表面看起來卻差不多。只有在真的穿上衣服本身，你才會看到它細微的分別，各種最有力量的設計師在運用這種材料的時候，能把它們使用到極致，慢慢產生了一些我們印象深刻的造型，簡單直接又從容適切，這些衣服穿在人身上成為經典作品，他們在各種彰顯自我貴族的生活形態裏面，呈現出一種高貴的形態。這樣是在亞洲的教育中並不普及，代替材料使部分亞洲設計師的作品無法媲美國際水平，一來區分了世界階級的一個外形，觀看一個人穿衣服就可以看見他生活的品質、背景、內涵與財富狀況成為當代價值的風貌。衣服很難以一個獨立的狀態來觀看，一件掛在衣架上的衣服，看上去並不看得出衣服的特別之處，需要穿在身上才會發現它經過了很多特別的處理，才可在人身上出現極其神秘的效果。

因為服裝自由屬性的影響，可以在各個規矩裏面去造就變化，這樣一來人物就可以通過這種規矩的改變而創造出來。衣服是一個人為的狀態，當你在不同的精神狀態裏面，服裝都會十分坦白地呈現出來。這電影的工作裏面，大部分的時間都在研究這些角色本身處於的狀態。每個不同的演員也有他們自我的狀態。深入到角色裏面都有千差萬別的處理方法，深入到電影的服裝裏面，牽涉到非常多的技術考量，包括對年代的認知和剪裁的處理，花紋與配件的搭配都是十分重要的。好的造型是不着痕跡地，把這個角色塑造出來，當他還沒講一句對白的時候，觀眾已經完全相信這個人的來龍去脈。他的精神狀態會反映在這一切表面之上。當我在塑造服裝的時候，大部分時間我都會把人體考量在其中，包括他的動態與各種動作跟服裝的關係。

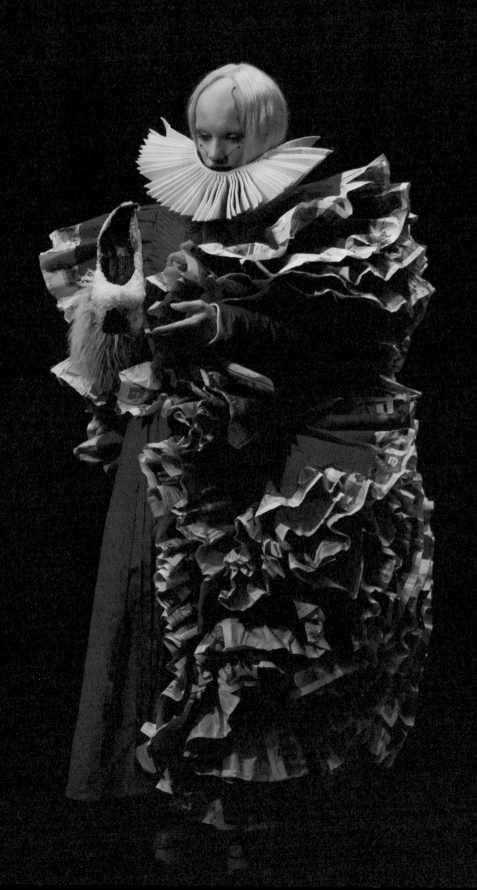

服裝牽涉到禮儀，所以有幾個狀態是非常重要的，如他跟人碰面的時候，坐着的時候，還有他走路的時候，整個衣服的動態，會反映出它生動與否的效應。在經歷了各種舞蹈設計的訓練之後。動態的服裝，成為我一個很重要的部分。衣服與布料的輕重可以影響整個造型的變化。同樣的影響這個角色給人家的感受，世界上的各種衣服，都有它的專業的細節，這些布料的運用與剪裁的方法都有密切的相關。把人的形體收藏起來，還是把人的形體彰顯出來，都是兩個不同的方向。現在的國際時裝製造了一個想像的世界，他們都以不同的意念去建造着他們的服裝造型，通過不同歷史時期形式的轉化而不斷向前發展。但是在時裝的領域裏面所不同的是，他們不會要求這些人在移動時候真正的效果，比較像一種定型的造型，完成的是一個氣氛與概念。

我在不斷穿梭於電影、舞蹈，跟正常生活，甚至時裝裏面每種東西其實都不太一樣。有些人說我的服裝就像一個建築一樣，在人體的基礎上建構出他的動態。我可以把人體的體積，不斷地延伸，延伸的各種形狀與人體的動作合成一體。今天已經達到非常自由的狀態，也成為我服裝創造的特色之一。

人印象中的服裝，總是無法穩定我的視野，我看到的不是物質的狀態，而是內在有某種莫名的靈魂在訴說着甚麼，然後抓住那實感的動能，如靜止地等待獵物被捕獲。服裝對我來說，它的形有時候是瞬間的一個動作所產生，而這種形不是來自外在的風景，而是內在的情緒，它不是服從於外在的形式，而是裏面凝聚着的精神素質，只有透過服裝移動中的韻律不斷浮現，通過表演才是完整的，服裝本身就好像一個有生命的個體，依附在身體之上。

現在的人活在過去的記憶裏，漸漸迷失，未來的人將會活在一個自己建造的人工世界，一切現實形成各種無空間的排列，成為一個平面的世界。

## 中國衣裳

內形變無形，外形變無定，形實空自戀，形虛空自傳。在有形與無形之間，慢慢轉入了一個思考，甚麼服裝是可以屬於我們的，這個好像在今天仍是一個遺缺。在這個年代裏面，我們在擁有國際高度的美感都來自於西方，以它為主導，包括從傳統中解構與豐富的傳統手工藝和每個年代各種雜色紛呈的細緻表現。世界上所有民族和不同年代的衣服的形式，都可以在網絡上找到，甚至各地的原始人的衣服，但是在網絡上簡明化的圖像，群眾看不到衣服剪裁的細節，只有樣子的模攀，服裝的源流已不再清楚。設計師因為商業的目的產生了各種文化的拼貼，各種風格的挪用，展現在一件複雜與華麗裝飾裏面，講求細節的傳統服裝樣貌已漸被遺忘。

當我細看這些歷史服裝的源頭，很多都來自於中亞，不管是東方還是西方，都會受到它這個大源頭的影響。我經常想像一個風沙中的人，他圍着一塊僅有的布，在風沙中行走，他把這塊布進行各種處理，成為衣服外形的一部分。這時候我看到圍繞着一層層包裹中的布，身體在裏面行走，讓我產生一種最大的好奇心。衣服是從實際需要而產生它的形狀，是人的第二層皮膚，它調節着我們的體溫，保護着我們的皮膚，不受外在的干擾，遮擋着太陽，抵擋着風雨。

這些自然界產生的現象，衣服成為一個人靈魂狀態中的倒影，慢慢形成全世界各種文化自身表達的脈絡。當進入了焦急的城市生活裏面，人跟人之間少了一層保護的絕對需要，產生了另外一種文明無聲對照的效應。象徵符號化取代了實質功能，每個人都希望自己可以變成貴族，高高在上，穿着美好的衣服。有錢人表現自己權貴的身份，窮人希望自己看起來會比較好一點。在大街上，我們看到形形色色的人種穿梭其間，每個人都有不同的背景，不同的身份，因此

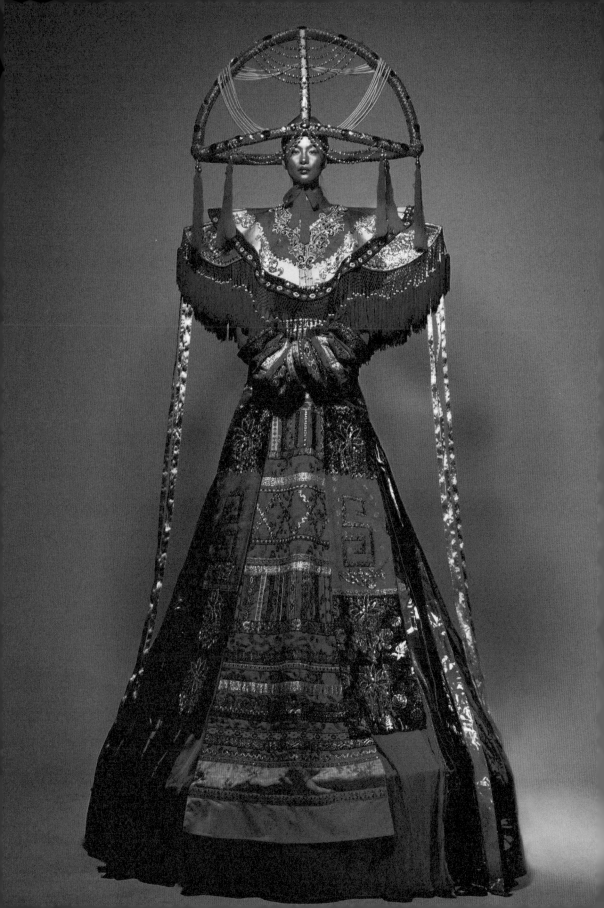

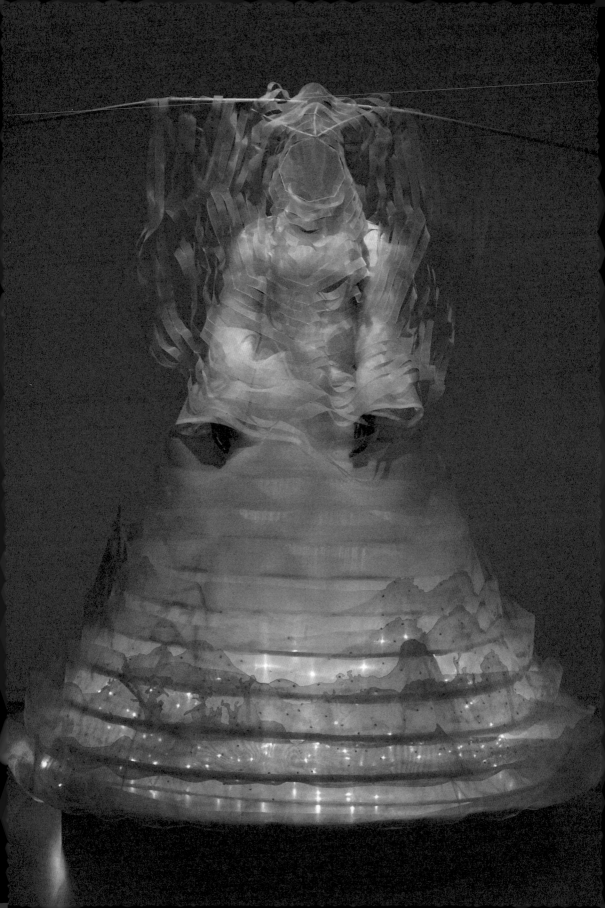

他們穿着不同衣服。在一九六零年代後期，大量生產的時代到來，衣服品牌開始大量產生，價錢全面往低走。人們穿着相同感覺的衣服，才開始產生了新城市的維度。在各個文化的設計師挖掘中慢慢產生影響到集體的時尚觀念。但主要還是來自於西方的這些重要國家，輸出了服裝的品味與市場。這樣大體產生了兩種人，一種是容易看出他的屬性，他每天都生活在一種規律裏面，因此他的衣服也產生一個非常規律的效應。另外一些人，他們是游離在社會的邊緣，游離在社會的上層。他們可以隨意穿着不受規範的衣服樣式，隨機表達自己的喜好。有些極度貧窮的人，他拿着手上僅有的衣服穿在身上，有時候並看不出來源。總之衣服穿在人身上，產生千變萬化的代表。

重新留意每個中國人的臉，不同地方的人的臉，可能找到某種答案。找到一個適當的場，靈感就會洶湧而來，人體在穿衣服的時候，總是跟想像中非常不同，尤其是亞洲人。中年人的身體會比較厚，衣服裁剪很難以平裁來處理，所以一般的衣服，少了很多中間的剪裁，使它產生了一個呆板的人形。要靈活地重建身體的形狀，就需要非常適合的剪裁與多方的審視，所以每件衣服需要很長的處理和修改的機會，重要的是最後呈現的精神狀態。

觀人觀衣等於是一個現代的社交的門檻，時裝一直都是全世界城市生活裏面不可缺少的東西。在中世紀時期，王室家族也會彰顯他們的服裝來顯示他們的地位與財富，服裝在現代藝術的推動之下，產生了非常多流派。中國的時裝發展在這方面是脫節的，種種來源，它一直在商業上的場域裏面發展不出非常獨特的時裝風貌。慢慢地，這裏成為一種遺缺，一直到了八零年代以後，中國才開始慢慢思考自己失去的到底是甚麼。究竟中國的衣服原來應該是甚麼樣子，它最純粹的樣子應該是甚麼？在清朝以前，他們都以右衽長袍，上襦下裙，大袍產生它的基本樣式，這個東西跟東南亞的各國，古代的東方文化有着異曲同工

之妙。如果不深入中國的精神世界，這些東西只是一個民族的樣子。儒家形象一直影響着韓國傳統衣服，日本卻採納了禪宗，中國近代受西方影響，出現了旗袍的制式，成為一道奇特的風景。

在理解精神 DNA 以後，重新觀看服裝造型，發生了完全不一樣的感覺，因為一切約定成俗的東西都在我腦海裏消去，重新觀看每一個服裝細節時，發覺真正使它成為回憶的部分，經過深入研究關於不同文化對服裝的精到的處理，這種知覺在倫敦創作經驗裏開始發酵成熟，而且產生了非常多剪裁樣式的新刺激，在日本工作時的穿着和服經驗裏，發現人與衣服的關係。在上古的精神的美感，那古典性是屬東方，這是真正中國衣服所失去的部分，中國人失去的就是這種感覺的連接，一切都在分崩離析的狀態中游離，沒有那個連接一切的方法，一切的節奏感與邏輯，因此人也穿不起來，但中國衣服與東方衣服整個結構都在講它的氣質與分量，需要虛實並置才會產生其美感，所有繁複的細節附着在一個整體之上，連接到一個精神世界的範圍，就是大我一體的感覺。

服裝對我來說，它的形有時候是瞬間的一個動作所產生，而這種形不是來自外在的風景，而是內在的情緒，它不是服從於外在的形式，而是裏面凝聚着的精神素質，只有透過服裝移動中的韻律不斷浮現，通過身體的表現才是完整的。服裝本身就好像一個有生命的個體依附在身體上，人印象中的服裝，總是無法穩定我的視野，我看到的不是物質的狀態，內在有某種莫名的靈魂在訴說着甚麼，然後抓住那實感的動能，如靜止地等待獵物被捕獲。

世界上存在着很多維度的現象，它們一直都存在在那邊，但是不一定能夠被發現。這種純然的景觀不斷在平常看不見的世界漂流着，卻在不同的場合也有可能看到奇異的景觀，哪怕是通過一片光影，都透視着潛在影像中的聚光。創作到了某種極點，就是追求這種能帶來神秘感覺的景觀。流觀傳達了一種奇異的景色，它牽涉到一切可能的媒介裏面，在這時間中，我們的精神可以安靜下來，凝聚在一個對象之上，那個對象傳達給我們一種存有的感覺，它連接到永恆，永不消失。流觀有時候也是一個集體的理念，結合了眾多的領域集合在一起，融化在一個情景裏。在冥思的寂靜中，倒映着別處的風景，看到剎那的景色，好像可以窺探到時間的縫隙和永恆的真貌。流觀本不確定，頃刻間好像一個海市蜃樓般灰飛煙滅，將永遠無法聚合，然而它只存在於寂靜裏的風景，一個無法勾起點滴記憶的所在。

## CLOUD

曾經在巴黎秋季藝術節，藝術總監介紹下觀看整個藝術節的活動。他們散佈在各大博物館、街頭、花園、公共地區，各個地方都有安排他們這個藝術節的演出。當我看到滿街的人群，帶着輕鬆的心情聚集在這些場合裏面觀看表演的時候，我發現有一個東西吸引着我，就是那瞬間各種年輕人的聚集。曾幾何時，我在倫敦的時候，遇見了當時候的青少年暴動。在街上佈滿了那些帶着頭罩的年輕人，與警察相對而立。那時候我感覺到倫敦的年輕人是充滿着憤怒與暴力的傾向。到了今天，我看到滿街像這些年輕人，自由的叫喊，不同的族群同處於一個地方，產生了另外一種感受。一直以來，年輕人給社會的描述，就是研究他們喜歡甚麼，有甚麼穿着的流行，以成人的觀點駕馭在年輕人之間，但是這個年輕人的意義好像只歸類在一個商業體系底下，是面對消費的對象。在這個被注視之外真正並存更廣大的年輕人，卻隱藏在這些廣告式的描述背後，今

天看到他們參與到這些活動中，坐在一起分享快樂。那些窮困的來自於落後國家，不容易到這個公園裏面的年輕人，他們同樣的組成所謂倫敦的年輕人群。

青少年活在一個急速互動又互相模仿的社會中，為了生存，適應着外來的種種規矩，每個人在二十一世紀面臨最大的資源挑戰的同時，都以自我方式迫切找尋出路，是當下生存現實深刻問題：人類在科技、生態自然、社會等未來議題在不同位置之中會作出怎樣的選擇？其中我們又將會失去甚麼？我嘗試身處於不同位置與視點中，重新找尋一種新的凝聚力去構建未來，把握時間影像，未來是年輕人的，需要透過他們雙眼去檢視，因為剎那間他們便會直面這種現實。

Cloud，這個藝術方向是在巴黎開始，後來在倫敦落實，長達數年的發展時間。當我看到這裏集中在一起的年輕人，雖然生在不同的背景，但在此刻處於同一瞬間，我深受這種感應而啟發，並找到另一個角度，更全面地避免約定俗成地將年輕人概念化，把他們被動化，為商業所利用。在我身處於這些年輕人當中，得到更立體，更豐富多元的第一印象，因為他們包含着不同的眼神，在這個開始的階段，已經看到他們承受着不同的壓力與喜悅，內容是複雜而多樣的。

倫敦是一個國際城市，存在着複雜的歷史與跨文化的族群意識，思考着地球村的意義與形成，這時候，我好像不再相信這種概念中的文字，把一切掩蓋起來只為了一種功能性的考量。我萌生了一個概念，就是要親自去訪問這些不同階層的年輕人，親自找尋這個問題的答案。因此希望可以一一的直面他們，與他們對談對視，用我的藝術手法把這種真實表現出來。這時候我發現同一個天空底下，同一個城市裏面，每個人卻過着千差萬別的生活，在一百個人之中就有一百個不同的時間，時間並不是一個共通的，它牽涉到內容，擁有着千變萬化

的不一樣。如果我們以偏概全把這些東西當成是一種概念,將會失去了非常多真正存在的真實細節。

Cloud 的合作最終落實在南岸文化中心的活動裏,得到南岸文化中心的大力支持,我們的拍攝分為三次,三次出入倫敦自由拍攝,使這些珍貴的體驗得以實現。我親自訪問了來自不同背景的年輕人,面對面的問他四個問題,第一個是你來自於哪裏,第二個是怎麼看自己,介紹自己。第三個是你對未來的看法是如何,第四個是如果在一千年後,你覺得會看到甚麼樣的世界。

當我拿着相機面對着這些年輕人的時候,感覺十分神奇。從他們的眼神中,看到他們有表達的欲望。我建立了這個平台讓他們可以嘗試去暢所欲言。他們突然間成為那個給關照的焦點所在,從來沒有想過年輕人是社會裏面的弱勢團體,但是他們卻一直給塑造着,一直給描述着。他們的感知裏面,一直疊印着這個社會給他們的未來,給他們的機會。但卻無法掌握一切發生在他們身上的事情。年輕人有很多種,有些並沒有美好家庭的支持,他們的未來都要靠自己雙手去創造。

在這裏,我發現了很多意想不到的答案,十幾歲的年輕人當中所回答的問題,都超過了我的想像的成熟。部分對環保的概念十分積極、十分擔憂這個世界的政治與生態的環境不斷地惡化。有些人可以迷戀着某種東西,有些人擔心着一些細小的實際生活細節。有些背景十分黑暗,有些非洲的兒童,他說過他遭受過非常不好的過往。有些剛剛來到英國讀書並沒有甚麼興趣的概念,只是被安排着。在倫敦,十分奇特的是有一些樣子十分標緻的年輕人,很早就喜歡穿着奇裝異服去表達他的自我,有時候就為了別人可以多看他一眼。凡此種種,充滿了各種的可能性,存在於青少年感覺的概念裏面。

我頓時覺得從嚴重的環保產生的垃圾效應，也存在於下一代年輕人的精神層面裏面，這些十幾歲的年輕人，將會繼承我們將來的故事，但是他卻受到污染。我把我親自拍攝他們的圖像放到大廈的外面的空牆上，他們巨大的影象映現眼前，在現場像對來往的行人訴說着甚麼，但卻沒有內容。他們不斷以他們的情緒狀態去訴說着他們認為的自己，訴說着他們的背景與他們覺得未來的情況，卻成為了一種無聲的境象。

## 海洋的記憶

Cloud 的創作同時並行着另一面的發展，海洋永遠都流傳着深刻的記憶，我在海的邊緣上看到很多不同的垃圾堆積在沙灘上，這些東西就只剩下它的形狀，功能與基本的名字已經不復再有，這些都是我們的曾經，現在已經成為不知名的垃圾。而在二零一八年香港經歷了強大颱風山竹，在臨海邊上的巨型住宅花園中，到處堆滿了垃圾，它們全是從海洋衝擊中帶回來的，全都失去了原來的功能，混雜在一起猶如陌生的存在，令我想起了整個地球所將面臨記憶衝擊的警號。

我曾經在挪威北邊的砂石堡邊上，深切的感覺到整個地球的變化。北極冰圈的地圖板塊不斷地縮小，每年速度是驚人的。北極熊，因為沒有食物鏈的連接，要不斷走到靠近北極的附近城市，找尋垃圾堆裏面的食物，不少為了安全的原因容許居民持槍防衛。BBC 的朋友告訴我，海鷗的屍體浮游在漂亮的冰川裏，肚子裏全都是電子垃圾。巨大的鯨魚、海龜，他們游在佈滿塑膠袋的海洋裏面，不少給這些垃圾袋嗌斃。在海洋生態已經被嚴重破壞的同時，景象觸目驚心，受到這種現實與心靈的衝擊，我的情緒久久不可平靜。

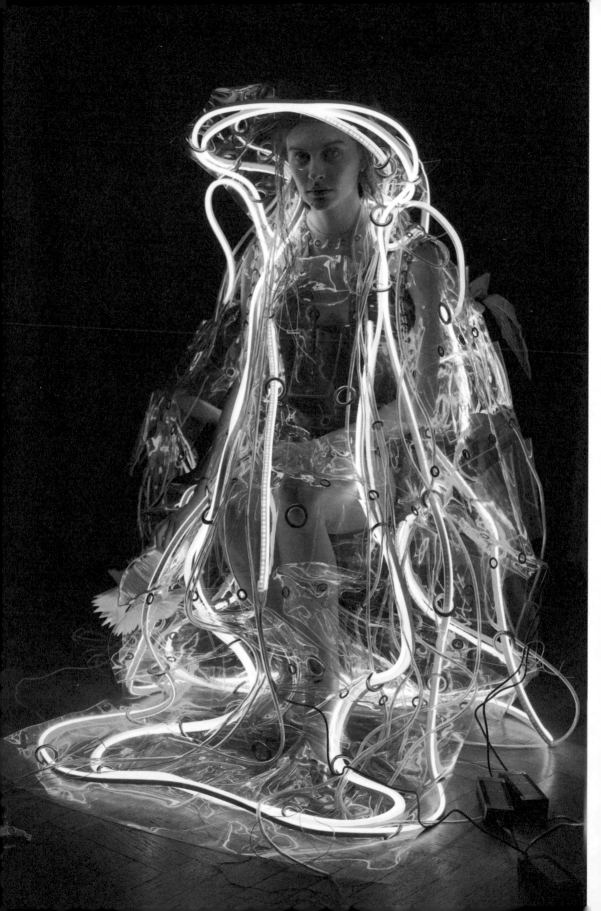

我在期間找到非常多的蛛絲馬跡，編寫了二十五個不同的故事，我的故事來自人們日常使用的材料，在人身上重塑為藝術品，所以它們是超越服裝的存在，是一種未知的存在。無論我們用何種邏輯、材料、審美、藝術形式，均來自人類的廢棄物。它們的出現有時是伴隨着相似物的印象，有時是偶然的，有時是模糊的。世界正經歷着層層變化。

彷彿一場現實與虛擬時空之間的長夢。慢慢浮現在我當代的意識裏。同時，涓涓細流地訴說着，呈現在我的眼前。二十五件服裝的設計靈感來源於生態環境的嬗變以及消費主義的擴張，倫敦新銳時裝設計師精心打造的結果，他們對於可回收與不可回收材料的巧妙結合，採用了廢舊布料、舊衣服、塑料、乳膠、紙張、金屬、可樂罐、移動電話、垃圾、假髮、廢鞋、植物、狗毛等特殊工藝來製作完成。以及在實驗性表演中可穿戴藝術的無限性，讓整個展覽的主旨介於探討身份、移民和環境的關係。

其中的 Wind（風）——這塊回收後的塑膠布捕捉了籠罩着我們的空氣。我們看不見空氣，但它就在那裏。你扔下塑料袋的那一刻，就會看見它。Forest（森林）——這款吉利服由英格蘭 Blakeney Marsh 的草編成，並用「花粉」顏料進行分層。Garden（花園）——受英式花園的啟發，網狀植物裝飾鑲在經過改造的布料上。Condom Rope（保險套）——套上了手工盔甲的裝飾，全由回收透明膠布製作。Wave（波浪）——藝術家在海邊收集垃圾，加以清洗加工，整個作品掛滿了海灘廢棄塑料、鐵罐，說明着我們的海洋面臨的危機多麼嚴峻。Car Crash（車禍）——一副鎧甲由奇形怪狀的硬塑膠殘骸壓縮而成。世界因城市、車輛、機器和訊號而變得暢通，但是當它們運作不良時，就會相撞。我們生活在一個交通高度密集的時代。

Victoria（維多利亞）——維多利亞女王在心愛的丈夫艾伯特去世後，就開始黑裝打扮，隨後整個國家變成黑色的王國，人民追隨了她的穿衣風格。隨着時間的推移，穿黑色出席葬禮擁有了更深的意義。將黑襯衫拆成無數塊，並再次拼成疊層狀，創造出一件維多利亞風格的禮服，海洋使平民襯衫連結到皇宮貴族，使不可能的融合發生了。Self Defence（自衛）——一個受過良好教育的青年人，敏感複雜而又超越現實，帥氣的他穿上奇特裝飾的衣服，顯現自我，無人匹敵。那象徵主義傳遞着身份之奧秘。Street（街巷）——以自然的材料，祖先們超強的製作技術，將古代的手工藝編進了現在的城市景觀中。Supermarket（超市）——把便利商店的易拉罐剪開，連綴成衣服上面金屬的小圓片，呈現一種晚裝的形象，垃圾也可以做成時裝。Armour（盔甲）——回收並加固後的硬塊膠片，令人想起了脆弱的保護層，與模擬中堅不可摧的力量。Whale Chameleon（變色鯨）——深入海洋無際的夢境中，在混濁中致死的巨大陰靈，記念它的存在，以拾到的各種布質廢置物轉化成為符合大眾審美的墓碑。

Magazine（雜誌）——我們每天生產着成億瞬間成為垃圾的新聞紙，上面印滿了過時的新聞，一旦過時就不再有意義，現在逐漸褪色的印刷時代，過時的雜誌和報紙無處不在，這時候「白紙黑字」的過時報紙沒有被丟棄，而是得到重新利用，已經淘汰了紙質訊息被切碎、撕裂、改進，重新形成了一件有如John Galliano 式的炫誇禮服。Skin（皮）——皮是人體的表層，我們的靈魂在裏頭。皮記錄着人體的遭遇，就像樹的表皮和年輪記錄着環境和時間。皮挑戰我們的自我意識，並重塑我們的情緒實體。

Cloud（雲的落日）服裝宛如一個魔法盒，蘊藏着人類過往的方方面面，映照着新一代人的未來。過往與未來，像一面鏡子，成為了我們展覽的焦點，讓每

一件 Cloud 服裝反映一段歲月記憶。而這場大型時裝秀「CLOUD SHOW」也在二零一八年十月七日倫敦南岸藝術中心皇家節日音樂廳中掀起了一片轟動，作為一個多元的藝術項目，匯集多媒體展覽、巨型 Lili 藝術裝置，並以藝術服裝展示為主線，試圖喚起對歷史、多元文化、倫敦文化以及未來的反思。

我希望通過這一系列裝置及影像作品，尋找隱藏在現今服裝繁複表徵下的斷裂線索，並以此溯本求源，尋找在現狀背後殘缺的的根，同時喚起人類對日常世界的再度審視、對自我存在的再度感知。

其間認識了不少業內優秀的藝術家，如 Alex Box，是一位非常獨特的化妝師。她的作品反應着大自然神奇的回音，豐富的情感和詩意化的世界充斥在她的作品中，她巧妙地把戲劇和時尚融為一體，昇華至一個更高的層次，將生與死的印象化作一首可見的動人詩句。

表演的那一天，所有年輕人跟我們在一起排練了數天。他們都十分投入的工作，我把這些垃圾所改造的二十五套衣服穿在他們的身上，以他們自己的個體在這個環境裏面走秀，他們親自參與了整個過程，是十分美妙的一個晚上。

## 空穴來風

四時運轉，黑白輪迴，誤墮塵網，迷惑方圓，逐入幽微，深不見底，空穴來風，無德空聖。

自從前一年，大 Lili 參與了現代傳媒重大盛宴，二零一七年他們邀請我創造一個三十分鐘的開場舞台創作，主題是聲音。一直，我對現場感的想像充滿了期

待感。觀眾進入了我的空間,就猶如進入了另一個世界。每次無論在展覽還是表演總是在一個黑盒子裏面開始。黑盒子好像是通往另外一個世界的隧道一樣,充滿契機與神秘。身處其間,我們可以把緯度打開,直接面對想像本身。

《空穴來風》是第一個我作為舞台導演的藝術作品,在已知未知間,我自然地開始了自我對創作上的輪廓,全觀一直圍繞着最近的思路,慢慢的凝聚一種新的吸引力。它代表了一切從零開始,也直到無限的一個不斷的輪迴循環,裏面包含了我在感知裏的種種領會。從上海的「流形」展,我開始把所有創作的媒介綜合在一起,以一個發現的形式,把這些創作聯繫融合,成為一個整體的印象,嘗試把一切不同變成在同一個景象裏。這個整體不分界線,可以無孔不入地到達任何一個領域,同時,要潛藏着各種維度的參與。因馬克霍本的參與得以推進,他是一個難得的百科全書式的人物,因為這樣他也擁有一種全觀之眼。

在創作《空穴來風》時,在各種不同領域中,得到極大的啟發。每種行當,每個藝術家,本身都帶來了自己的宇宙觀與世界,與他本身創作的能力與藝術的素養有關。如何把每一個人都安置在一個適當的分量裏面連成一體,在《臥虎藏龍》時代,我看到李安把各路英雄好漢合成為一的能力與方法,在於要把每一個人的獨特性成為所有,在每一個不同的段落產生他們這種獨特性的散發。足夠的時間與空間與清晰度,學習引導與捨棄,是掌握這個竅門的重要法則。清晰的主題與適當的含量,使一切有所歸屬、互相牽引、互相滲透,甚至是互相重疊,產生一種像細胞的肌理,互相左右。就好像所有有形的東西融入無形之中,從無形的角度去把一切融合產生一個整體效應,可能就是一個全觀藝術的開始。這種創作一直延伸,把一切相異融會貫通,是自我舞台世界的起端。

《空穴來風》集合了優劇場,裘繼戎、沈昳麗、瓊英卓瑪、朱哲琴、吳蠻與影

像藝術家 Tobias 等，各方面優秀藝術家共同打造。結合了一種當代與古典的樂
舞，昆劇的唱念做打，京劇的武行，西藏的吟唱與即興的琵琶，這是一台集影
像、舞蹈、戲曲、裝置於一體的多媒體演出。由於這次注意力都集中在聲音
上，整個晚上的一切都是集中在聲音的體現上，因此我把所有環境弄成黑色
的。我開始嘗試去忘記，想不把影像放在首選的考量之中。接觸到整個全聲效
的裝置，整個表演的區域，連接着觀眾席，聲場全部籠罩在一個空間裏面，產生
了身臨其境的效果。這個是繼承了當時在上海當代藝術中心裏面「流形」展覽的
全聲效裝置。當時候我深深地給巨大螢幕所吸引，因為它能帶來巨大的影像。

《空穴來風》講述的不僅是無形之風在有形世界遊歷的過程，更是由風牽扯的
情感、哲思和回憶。最開始的時候，第一個跑到我的印象裏面是一個抽象巨
大的龍的影像。龍是對風之變幻的隱喻，清脆的琴音是對風之寧靜的訴說，節
奏強烈的鼓聲對風之磅礴的描摹。當色彩、形態、光線被逐一抽離，只剩下聲
音引領着思維，去體驗一段充滿未知與靈性旅程。它象徵了一種原始永恆的力
量。我所述說的是一個在我們現實空間旁邊的時間，那裏好像漂浮着所有的靈
魂，與我們存在的陰影。經歷的場域分成地獄、人間與天國。述說一個聲之記
憶，眾多受傷的靈魂即使死去，卻難以忘懷生前牽掛，靈魂無法交託，游離在
地獄之門外徘徊，不進不出。就像是一個海洋中的靈魂，漂泊無定向，不同的
時代，不同的故事，互相交疊在一起，成為混沌一片。所有在這個空間裏出現
的人類都是靈的狀態。在觀眾入場的時候，我使用了全身塗白的人體，但在他
們身上穿着的卻是都市裏面平常人穿的衣服，如雕塑一樣靜止在觀眾席的頂
端，人物的造型全都是白色的，來控制在一個靈的狀態。

《空穴來風》所描述的世界是一個在我們現實空間旁邊的一個異空間。我創造
了一個穿梭於時間的行者，優劇場的黃立群，他是我心目中第一個首選的人

選。他懷着一種單純的悲憫激情，進入這個虛渡的空間之中，看見游離漂浮的靈魂，他產生了一種憐憫心。最終，他帶領一個失去丈夫的女子，去找尋她在戰爭中死亡的丈夫。丈夫生存在一個充滿爭戰的人間，殺戮與混亂佈滿了人間的視野，造成了生靈的塗炭。行者答應帶領這個女幽靈到達這個夢之國，在這個夢之境中看到丈夫靈中的世界。在屍橫遍野之間他的丈夫離開了他的生命，給幽幽的聲音引渡出他的靈魂，在他離開的一刻，他感覺到有人在他的旁邊等候，但是當回頭卻一無所見。女幽在鏡像前哭泣，知道自己永遠再也看不到他的愛人。這時候天國的梵音亮起，他們兩者在不同的領域裏面聽到同一個聲音，心靈好像找到一個歸屬，漸漸地分道揚鑣，從兩個方向離開了這個傷痛的生之記憶。梵音好像是籠罩了大地，使所有靈魂得以安息。在虔誠的寂靜之中，卻迎來了一度幽幽之音。這是無常的風，那風聲愈來愈大，帶來了一個海洋的暗影，偌大無憑地往這裏奔來，像虎嘯龍吟一樣，投奔到寂靜之中，築成一個毀滅一切的末世風暴。行者一心想在寂靜之中，卻受到這種無形力量所震撼。目睹各種靈魂從安定再陷落在無邊無盡的虛無，失去形體。他踏上了終極的道路，向着虛空探問人間何為。慢慢地帶着疲累的心境往前漫行，直到最後的神鼓。從猛然的鼓聲一下一下地敲打，龍終於在幽冥中出現，卻只在他面前匆匆一睹，沒有言語，龍留下了虛空的身影，而行者繼續，永不休止地敲打着這個無名的鼓，直達無限。我心裏藏在一種永恆動力的構想，它一直牽動着所有萬物的動機。可能這就是一切的根源所在，像一個火苗，生生不滅。

能量從太陽躍起，穿過遙遠的宇宙，映射出塵埃的顆粒。風攪動塵埃，形成漩渦，產生了空間。無聲無形，風捲來影影綽綽的光，帶來了既遠且近的記憶，召喚了虛實相伴的源來。光在空氣中棲息，暗處有聲音響起，伴隨着游走在空間中的思緒，匯成訊息的河流。

宋玉《風賦》有云：「風生於地，起於青萍之末，緣泰山之阿，舞於松柏之下。」
它的觸角撫及山川湖泊，城池高堡，它經歷混沌與繁華。風從遠古來，到未來
去，如中國古老傳說中的神龍，它遊歷萬物又首尾無蹤。又如《涅槃經》語，
風吹動的不僅是萬物，也是仁者之心。

在風的旅程中，過去與未來不過一瞬，消失與存在只在一念。它經歷了天災與
人禍，參透了旦夕禍福，更目睹着滾滾的洪流，帶走似乎堅不可摧的事物。當
人類消失，世間的一切灰飛煙滅，一切繁雜的經歷只會留下微弱的聲響，如空
穴來風，不可追溯。

《空穴來風》的詩意結構：

> 行者授竹，先人指路。
> 夜探幽尋，人間亂格。
> 月下流螢，梵音空寂。
> 羽仙啟天，洪水降世。
> 靈之終極，魂系龍歸。

《空穴來風》的故事結構：

混沌

白色的舞者站在舞台四周，他們古今形象皆具。漆黑寂靜的環境正如一片
混沌的荒蕪世界。圖像在眼前的大屏中出現，從遠古到未來，世界的圖景
被緩緩打開。

### 行者

行者從舞台中的黑箱子走出，宛如新生，來到陌生的環境。他接過竹杖，不斷行走，混沌的世界也逐漸發生變化。抽象的聲音從四面八方湧來，塵埃，雲風，一些纖細的音響都清晰可辨，大音無聲，愈發襯托得整個世界空無一物。

### 女幽

鬼魅般的眾靈從四面八方湧來，彷彿來自地下的世界。女幽也混雜其中，她邊走邊唱，帶着哀怨，心懷不捨。她的丈夫戎馬出征，自此再無音訊。女幽在竹下許願，希望能與丈夫重逢。行者念及女幽的怨嘆，帶她去看丈夫最後出現的圖景。

### 戰靈

戰靈亮相，把眾靈帶到人間，這似乎是一個沒有重量的世界。眾靈雖然沒有了在真實世界中的載體，但仍然有對人世間事物的眷戀。戰靈面容透露出悲痛的神色。他身處混雜的時空和思維中，彷彿自己仍立於沙場浴血殺敵。一場不知勝負的仗，一片兵荒馬亂。

### 流螢

當所有戰火湮滅，人間式微，唯留冷月下點點流螢漂浮在黑色的海面上，等待太陽升起時的幻滅。

### 靈頌者

萬籟俱寂之中，靈頌者徐徐出現，九個太陽升起，溫暖的金光灑落在她的身上，她彷彿舞台上的天使。行者、女幽、戰靈，以及舞台上的所有生命

重新覺醒，沉浸在她宛如天籟的歌聲中。

### 羽仙與狂琴

馬聲嘶嘯，羽仙來臨，她身着巨大的白裙，帶着閃耀的雙色面具。慌亂四起，人群四散，在紛亂的聲響中，黑暗冰冷的大洪水洶湧襲來，世界被恐懼的陰霾籠罩。洪水愈烈，眾靈騷動，狂琴到來。她懷抱琵琶，琴音剛勁，如疾行的腳步，又切切如接踵而來的宿命。伴隨着羽仙的動作，琵琶聲如急令，似乎正與洪水對峙。四周響起洪水湧動的聲音，水一直在漲，人群一直在退。

一陣狂風走過，地面的一切都被席捲一空。伴隨聲音漸慢的琵琶，時間也彷彿趨於靜止。

### 龍與大神鼓

行者與大神鼓一起現身於舞台中央，行者起手一擊，聲波化為具象的漣漪與漩渦。伴隨接連不斷的鼓聲，漩渦中，游龍的身影閃現。它虛無卻有形態，在半空中游動。行者傾盡全力擊鼓，以搏神龍一睹。神龍化為金色的天神，乍現於天際。

### 終

頃刻間龍與羽仙皆退，行者熒熒矗立於一束光下，擊鼓至最後一束光也逐漸消退，萬物皆幻，來去無形，鼓聲卻強烈震動着黑暗⋯⋯

## 桃花源

桃花源這個詞來自於晉代田園詩人陶淵明，他辭去所有官職之爭，到荒野中隱

居，在自然的生活裏面，他產生了一個對桃花源的構想。可能桃花源是相對於
人間那一種虛偽與複雜，而更傾向崇尚大自然的文人學者，嚮往一個沒有受到
污染的自然世界。可以想像，即便是一個原始人在非洲的原住民裏，我們也看
到他們眼中的桃花源，而且相對於我們現代人更為接近。他們身上刻有紋樣，
頭上戴着漂亮的花朵，臉上塗着圖案與油彩，在一種極高的精神狀態裏面呈現
在我們眼前，人跟自然好像沒有界限，從一個虛無原始的精神世界裏面，他們
和諧地結合為一。

同樣在西方文明的世界裏，桃花源跟伊甸園有關係嗎？那裏依然是一個介乎於
人間與天國的樂土，裏面擁有一切豐盈的自然界生態環境。也是在一個反智
的情緒裏面發芽，因為知識就是一切禍的根源，亞當夏娃就是貪圖這種知識而
開始墮落。自然與人間產生了兩個獨立相對的世界。人從自我意識去建造桃花
源，與原始部族對自然無在的見識的桃花源，那個可以與存有相連？人為何要
在所在地建立一個一瞬即逝或不存在的桃花源？不管是過去、現在與未來，我
能感覺到整個世界的種種輪迴中，從來沒有改變整個世界存在的精神原形，即
使在每個不同的時間點的視覺上有所差異，回到世界的原點上，總是要有一個
重複與不斷循環的系統在作用着一切。這個時候，我對未來世界還是充滿了幻
想。甚至，我嘗試把《桃花源》坐落在一個人類精神最終極的嚮往上。它猶如
海市蜃樓，卻依偎着整個精神世界的集中統一。沒有了它，人類也就沒有了充
滿原生魅力的精神嚮往。這樣前提下，我述說了在蒙昧初開時，當人還沒成為
人時，這個嚮往已經存在了。在神話的意境裏面，女媧補天，也是在挽救這個
精神嚮往而不願使它消失。她建造人類的世界，賦予了他的精神性，就是《桃
花源》的出現。不斷在每一個人類歷史的高峯中，都會重新出現這樣的嚮往。

在一個偶然的情況下，我看到觀塘藝術中心裏面有一個開放的空間，上面有一

個斜斜的樓梯，對着一個被觀賞的空間。樓梯猶如一個希臘劇場一樣傾斜，可以排座觀眾，我後來建議把它變成一個小舞台，高聳的空間有一種古典味，可以演出前衛的裝置劇場，在這個不大的空間裏面只能裝二至三百人，但在當代新思潮的嘗試卻很適合。

在觀塘藝術中心開幕儀式上，我被邀請嘗試了第二個全觀舞台的藝術作品《桃花源》。由我編劇導演，高豔津子與北京現代舞團，加上多媒體藝術家 Tobias Gremmler，又必須感謝吳巒、琼英卓瑪、朱哲琴的音樂表演。此作以三個倒掛在空中的城市裝置展開，這是一個介於當代裝置藝術與多媒體創作的新形式作品。

故事從外面的一個黑盒子裏面，我開啟了一個異度空間的再次嘗試。在高聳的樓梯兩旁放置了蠟燭，全景圍上黑布，使演出更為集中，充滿了一種祭典的儀式。《桃花源》的舞者在全身塗白的身體上面，畫上花紋，代表了花神的狀態。呈現了靜與動、虛與實、張狂與寂靜，有一種身處聲場變幻之感。古典與未來並置，舞台的中心，我放置了三合一的巨大 LED 屏幕，再延伸了十一個側幕，整個投影的區域延伸到公眾席兩旁的後方，卻一直藏於漆黑之中，觀眾在整個潛在空間包圍中產生了身在其中的光影變化，在聲音，裝置與影像之間，投入故事的情境之中。全觀《桃花源》講述着三個桃花源消亡並重建的故事。在傳說中桃花源有別與於現實世界，卻凝聚世間萬物之靈，本作品分成三個部分：一、無識；二、緣滅；三、神幽。

## 本事

在人世間所沒有的心象自然，求取永得，生之慾望，為桃花源記，人求世

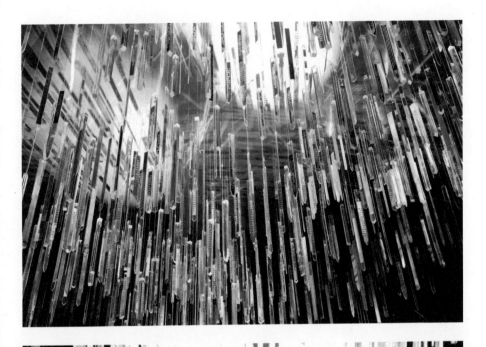

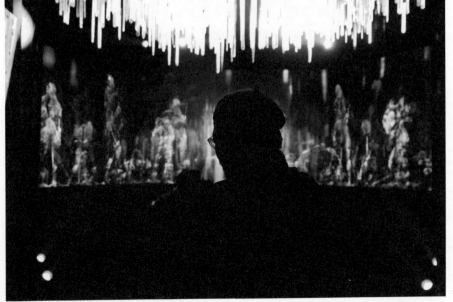

上未見之境界,自生皆有,未及人之啟端,自有天地之意志,此念既生,永續迂迴。世間的桃花源乃世外之物,幻象中海市蜃樓。三段式的《桃花源記》在觀塘藝術中心徐徐展開。

第一章　無識

自古無世間一物,空靈世界乍現曙光,於光與影間游離於黑白兩極,靈之自覺為影間流離所動,心中結緣,遂起桃花源念,不在世間,卻存於永恆心識,驟起驟滅,不可永得。

第二章　緣滅

古幽聚氣凝神,為天下之始,以情之所託,寄立於幽,以我為體,靈物雙生,孵化人間百世。百世迂迴,輾轉權衡之鬥,古幽見復,開桃花源,萬世降福,遂見九陽普照。氣聚形息,時晨虛幻,古幽預見末日之召,親立祭典,幽幽明見。此乃雲虛沒日之勢,正如幽冥洪流中奔來,人間的時輪破滅,頓入混沌虛無。

第三章　神幽

海濤凝聚於空中,如夢如幻,神幽之風凌空而立,觀世悲涼,以血披面,以渡寒荒。不知何世,晨光從黑暗的宇宙間初現,乍見茫茫之物浮於空中,驟見水光粼粼,浮游在鏡花水月間觸動,在輕築着無見之桃花源,這時人影紗紗,兩列時光流形列隊而過,燦爛處色彩雄奇壯麗,陌生而浩瀚。它們越過時光之場,進入了永恆之虛無,一種微細的聲音在近處響起。神幽之風解下混沌的血紗,漸現金光之身,如孩童般的女幽和着微暖的樂聲,緩緩地接近……在第一個空間內,那裏只有一個飄渺的宇宙和意識的精神世界,一股由情緒激發的慾望在空間中爆發,產生此間外的想

像，但那情景瞬間即逝。第二個以人間為內容，表演開端女媧人首蛇身，在海地之間摸索人類模型，出於對世界的愛造就了地球和人類，漸漸地人類的慾念引發了混亂，女媧傾盡全力平息之，更創造了人間最美的桃花源，但隨着人間時輪破滅，大洪水滔天淹至，人間一切幻滅，頓入混沌虛無，神幽凌風而立掀起狂風暴雨，寂滅重生，混流着時間之河。

第三個段落，又過了億萬光年，已沒有了人類的痕跡，物質自動生長，形成一個陌生的世界，此刻又一智能原形，悟道那虛空之勢，再造桃花源，此時靈影列隊而過，即使肉靈相離，但心繫桃花源未滅，遂進入永恆虛無之境……一靈巧者守護着純音，不管時光興滅，仍然如一，神幽聞音起舞，為她訴說宇宙的浩瀚與蒼茫，舞間卻流下了永恆的眼淚。舞者全身的白彩裝扮，預示着他們生存在花神與人之間，甚至是到達一個我們不認識的未來世界。桃花源吸引我的地方是把人表演本身分成三個不同的意境。以人的身體又從個別的不同的特性，動用在各種不同的維度裏。開啟時候，是一個我們都不清楚的無形生物。在地球還沒產生以前，他已經存在於宇宙之間，在這些無形的世界裏，他們已經有所向往。其次這些微塵進入時空裏面，產生了一個劇場所在的效應，就是存在世界的本身的初形。這時候，我們迎來了神話的時代。我把這個上升的角色交給了女媧，她在世界蒙昧初開時創造了人類，在水源充沛的一個瞬間，產生了幻影，一晃就是幾十億年。她慢慢以各種的形態，在她的夢中重新塑造人類。像一個大地的母親慢慢在修整着她的作品。人類就是從她的愛底下慢慢成長起來，成為他們的歷史的起端。

但是經過長時間的發展，人類很快就進入了它宿命的顯現。喜歡爭鬥，他們各自聲鑼旗鼓，互相攻擊，開啟了互相對視，自相殘殺的歷史。女媧在

平息他們的鬥爭之中費盡了力氣。好不容易把人心平靜下來，迎來了最美好的桃花源的產生。人類進入了一個超脫的精神世界。在神光之中，產生無限的燦爛花朵，這好像在心裏面生長出來。像幻覺，又像極盡美麗的奇景一樣，建立在舞台上。最後卻抵擋不住無形的紛亂，從宇宙中散出。女媧的神話，成為人世間一道殘影。但她所建造的桃花源，還仍然存在在人的心裏。在過了不知道多少的時間，人已經從智能的世界中解開宇宙的通道，進入了太空，到達一個完全意義上未來的世界。人進入了一個像機械的非人時代，穿梭於星球之間，人類已經忘記了自己起源的歷史情感，在一個虛擬的世界中漫遊。但是，在其中的某一個角落，在機械智能世界的曼陀羅中，漂浮着時間的暗影。在某個幽暗的角落，仍然有人在建造着他心中的桃花源。依稀的在他們的意識裏面出現這種影像。使他內在無比的興奮灼熱。桃花源好像生生不息的，成為了一種精神的原形。

這個時候，在舞台的頂端，我創造了一個神幽的角色。他主宰着一切，建造着一切。但是在終極的瞬間，我們發覺他並沒有以自己的意志來行事。有一種無形的力量，讓他執行着人間的快樂與悲傷，建造與毀滅。他主宰着一個他不能主宰的世界，時間就是在這種無形的力量中穿梭彼此。在瞬息之間存在於無形的荒野。在無限時空中，神幽感到無限的沮喪與虛脫，經歷了千億萬年。他工作的能量已經到了盡頭。但是時間仍然無休止地前進，一個聲音，悠悠地從遠方響起，就如一個流動的心靈一樣，在他的面前慢慢的出現。不知道來自於何方，輕輕地奏起樂章。神幽聽到這種內在精神的幽幽之音。在他所帶來的龐大與渺小歷史之中，流下了最後的眼淚。在狂亂的情緒波動之間，他回歸當然的寂靜。

演出的細節

第一個桃花源於曚昧初開，也許是在地球建立之前，只是氣的形成，大約
兩分鐘，開場猶如一個未來世界，亦像是曚昧的遠古。一開場，黑箱置於
觀眾入場處，如普羅米修斯般的舞者在黑箱中，等待世界的成形巨變，觀
眾入場時，通過黑箱上散落分佈的窺鏡，可以觀察到普羅米修斯在黑箱中
的動態靜止。八位舞者佇立在觀眾席兩側，全身白色，身上有彩色的花。

一開場，舞者逐漸匯聚於觀眾席中央階梯，其中兩位舞者打開普羅米修
斯所在黑箱的門，普羅米修斯與其他舞者徐徐地走向舞台。整個空間呈
現出既原始又未來的氛圍，空靈而寂靜。當舞者們到達表演區域後，紛紛
倒立，舞台上的大屏幕，開始呈現一分鐘講述地球歷史的畫面，從原始到
未來，直至太空世紀。一分鐘後，視頻轉入中國的古代，舞台中央，中國
的靈之母「女媧」開始了她的獨舞，舞蹈進行中，其他舞者漸漸加入，寓
示着人類的生之初。舞者漸聚，開始有了戰爭，混戰中，「女媧」再次出
現，平復了戰爭，召喚並帶領眾人去向一個更美好的世界——「桃花源」
的世界，九個太陽升起，第二個桃花源，至美世界呈現在觀眾面前。場景
轉入一段女聲的吟唱，暗喻對美景轉瞬即逝的擔憂，遠處轟隆聲漸進，大
洪水由四面八方洶湧而至，女媧也漸漸漸離開眾生。此時，男性「神幽」
出現了，如永恆入定般地坐在那裏，在洪水中，觀看着世界的變化。這
時，洪水中央，從空中出現另外三座城市，非常龐大，徐徐地降落於觀眾
席上方，城市折射出水影粼粼。

獨舞者的舞蹈非常奇特，介於人與機械之間，他於地面上的鏡子中，慢慢
製造着他的桃花源，第三個桃花源出現了，如一個巨大的未來城市。桃花
源的出現，帶來各種先進的科技，色彩繽紛，同時這個城市具有強大的生

命力，可以自我生長。此時舞者聚集，沿着觀眾席通道慢慢走上台階，繽紛的投影投射到通體白色的舞者身上。「神幽」獨坐枱上，層層打開頭上包裹着的布。同時，一位吹簫的女孩，徐徐步下台階，她來自未知的時空，盈盈地與「神幽」匯集於舞台正中央。三段式的結構，預示了三種人世間的段落，第一個是矇昧錯開，當人類的身體還沒完成之前。人的意識已經彌漫在這個宇宙之中開始萌芽，女媧開始做人，產生人的歷史啟蒙，她建造了人間最美好的桃花源。但是每一個最美好的桃花源都有它終極的點，不管是哪個年代，每個人最終極的目標都是建造它，直至到一個未來的世界，人們不斷地追蹤這個桃花源的所在。它不是一個具體的世界，只是心有所屬。神優是一個永恆的神，他在人間不斷的經歷了不同的時段，但是他一直帶來了喜悅與災難，但在永恆之中，是他自己卻無法支持。人世間各種極至苦難之中，殘留着一個極度單純的暗影。

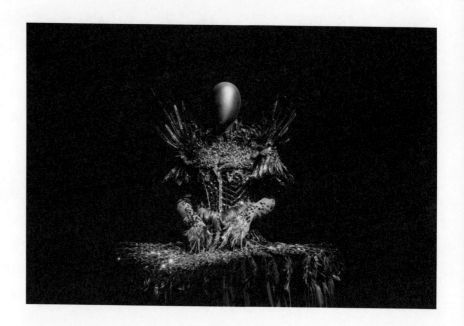

## 潛在的旅行

早在二零零八年就在今日美術館舉辦過首場當代個人藝術展「寂靜・幻象」，將跨媒介的藝術整合在美術館空間內，以黑盒子的觀念進入一個潛在的世界，把原來的空間異化成全感觸的語言系統，拓寬了觀眾對藝術呈現與在場性的直面碰觸的創作理解，開放着極其自由的空間，使觀者置身在藝術場景和作品的語境中，可以自由感受、自行碰撞，開啟自我探索之旅，重要是把藝術交還給大眾，不停留在藝術本人的世界裏。

時隔十二年的時間輪轉，再度與今日美術館長高鵬聯手，「全觀」是綜合了我的所有當代藝術展覽的發展成果的全新出發的又一場純粹的藝術表達，首次跨界科學，得到中國科學院北京基因組研究所研究員于軍先生的大力參與，走訪科學研究中心的各領域的科學家，基因學教授開展討論，探討藝術與科學合作的可能性，得到各方的啟蒙與支持，「全觀」大展得以順利展開。

「全觀」展綜合地發現我一直在探索中的各種藝術媒介，在藝術創作中融入了對時間、空間、生命科學的多維度發現與哲學思考。在未來與現代、夢幻與現實、抽象與具象、虛構與日常之間建構一個承載多維度的藝術世界形式，表達對生命精神本源及其流變的思考和探索。

我提出「精神 DNA」概念核心，試圖討論在無形的精神世界中，人類情感、記憶的萌發與傳承。從古至今人類走過無盡歲月，那究竟人類精神世界從何而來？世間萬物本身是如何被驅動？也是近年來個人藝術道路與思想成長的整體展現，涵蓋了當下對未來的獨特定義，是本次展覽所要探究的主題。「全觀」英文譯為 Mirror，涉獵廣泛的藝術領域，產生十二流的多維創作原形。在踐行

「新東方主義」美學的同時，在攝影、雕塑、裝置、影像等方面綜合展現一個重新發現的世界。

今日美術館的「全觀」展覽。藝術與科學將在展覽裏相遇。在無形的精神世界中，人類情感、記憶如何萌發與傳承？我覺得有一種「精神 DNA」存在。「全觀」即試圖討論在記憶與經驗日益虛擬化的前提下，真實與虛幻的關係。當時間出現，真實又蒙上一層薄紗。

## 情緒建造文化

就猶如每一個我創造的空間中，黑盒子是我製造的通道，當觀眾進入展廳，我會鉅細無遺地建造好整個空間給觀眾帶來情緒。使我們可以重新認識「情緒」是甚麼？人為甚麼對這個有感覺，對那個沒有感覺，今天人好像失去了這些東西的某種直覺。情緒能建造文化、能建造所有東西的動能。就是我現在看到的一種節奏感，文化記錄的並不只是文字所講的內容，而是那介乎真實的節奏感，你在閱讀文字的時候就會感到。

在我的本質裏面好像是有一輻無形的地圖在腦子裏，標明着各種區域的互動。把大腦調到了某一個頻道，這個頻道的頻率和節奏會一直調適到讓你感覺很舒暢的程度，比如我現在看這件衣服，我會不但看到它是甚麼材料，各種縫製的手法，顏色怎麼染出來，剪裁怎樣改變一個人。所有細節會剎那間清晰明瞭，會同時看到好幾種東西在腦海的屏幕裏呈現，跟電腦差不多，你下達指令，各種數據就跳出來了。但我們吸收的恰恰不是電腦那個數據，我運用的是精神 DNA 的節奏，我看到的是穿着它的人，其性格與生活的背景，他的際遇與他的喜悅與禁忌，擁有比單純的外型上的觀察多出了無限的維度。

類似一個能量場，衣服不只是貼覆在人身體上，它具有人性，在戲劇的處理上會洞察到這個人物的命運走向，不需要電影情節，這些人物只要穿上這衣服，大家都可以感受到這個人物，這個故事大概的線索，這是很多傳統媒介做不到的。這原動力催使這個人物為甚麼會走向這樣的一個命運，會走向這個階段，決定了他為甚麼要穿那樣的衣服，他那個時候的狀態，其實是非常深層次地對於一個人物命運的思考，衣服只是這種能量的展現。現在是要在展覽中把這種感覺物化成具體的經驗，讓別人看到接觸到這能量的交流。把神秘的存在回歸到所有事情原來的樣子，可能不是我們平常看到的樣子。

## 「冷科學」的人間

但是歷時一年多的展覽籌劃，我多次走訪中科院探討如何完成科學和藝術的合作，發覺我對科學有一個疑問，就是感覺它是「冷科學」。「冷科學」是沒有人情在裏面，非常物質的，就是嚴格導守規則的物理學，科學家在真理面前毫無妄言，也是他們操守所在，在整個嚴肅的梳理科學與藝術的關係，我無法找到一個切合點。過程是充滿警惕的，因為我不能把科學實驗直接放在我的展覽裏邊，那些影像色彩繽紛的呈現在我眼前，科學家以不同的色彩區分屬性，不是物質原來的形象，每種圖像來自生命的原形，但是都存在着科學的常識上，是實驗的結果，一個單細胞組織的改寫，都是科學的重大事件，那樣跟藝術並不構成關係，藝術探討的精神世界，卻無法以物理科學來丈量。

究竟如何生發出屬於展覽的內容？如何創作成一個意象豐盈的藝術經驗？科學與藝術涇渭分明，科學要經過漫長的實驗，去證明一個發現的真實，但那也只是一個約數，並不是一個永恆不變的真理，科學家不容許任何想像的成分，藝術探討精神世界，以情感與想像力驅動，不可能有科學的引證，因此也沒有科

學的實證支持，無法以數據形式的觀察，無法融入當代的價值體系中，這兩者一體兩面，久久無法突破。

我在沉思這問題的根源，在於人的觀念與存在於情感與物質世界的荒謬並置，愛因斯坦有藝術家的感覺，很有熱情，他對宗教有研究，不是一個保守的科學家，因為他這種性格，他又想出很多新的假想出來，再用時間去參透，使他同時像個哲學家，又像一個修行者，當物理學成為價值的唯一方式的同時，我卻找不到人存在的感受。人的記憶與存在的實相何在？物理世界是存在的原因還是結果？宇宙最原始的動能來自於時空之內還是時空之外？為何我們會存在於一個無法丈量的情感世界？現在的科學有時太冷了，當代藝術在這價值觀的影響下也缺乏了人情存在的參照，都是在講冷科學。

「全觀」的策展人馬克霍本在開幕式致辭中提到，對現實的觀察、對未來的探索一直是藝術家的使命及責任。前不久公佈了一張黑洞的照片，本次展覽提到的「反物質」即是展現黑洞中所呈現的內容。「這世界上只有一個地方不可能拍到照片，一個全然沒有光的世界，就只有黑洞的內部，我們對黑洞的想像就好比人拿着橘子對着月亮，人在這個過程中顯得十分微小。」

在現實的世界裏面，很難想像我們的空間的邊緣有一個像黑洞一樣的地方。而且不是單一的存在，而且幾乎是無數的黑洞，圍繞在宇宙的周圍。現在新的科學發現裏面，黑洞不是一個現實的物質不斷的在其間消失的深洞，而是一個能量發散的中心。為甚麼所有能量，來自於一個不斷消失的黑洞？能量的增長跟消失，是不是在同一時間發生？因此不斷發生新的物質存在的空間裏，同時間發生着不斷消失的黑能量裏面。如果時間與空間，是在一個虛無的龐大存有裏面的一種區域性的累積物。這種無名的氣流，慢慢組織成到一個範圍的時候，

它就產生了裏面的規則—時間與空間，它構成了一種內在的邏輯，但它不能區隔所有維度的世界，進出於這個時間與空間內。因此，在這個範圍裏面，他們就好像一個戲劇的舞台一樣，略過了所有其他地方的故事。他們同時嘗試去整理這些千絲萬縷的東西，慢慢形成了時間的不在。因此，它有一個看不見的大母體，一直在左右着這些事情的發生。時間有聚合之處，也有離散之處，時間的周圍就是所謂的黑洞，當時間的能量無法在那邊再凝聚一些同樣的規則的時候，他才會失去那個聚合的幻象。所謂的黑洞，也可以看見真正的時間與空間的位置。他們的界限分別為虛實，整個世界的道理就由此而生，在這兩股力量裏面，時間究竟存在還是進入虛無，就在這個黑洞的分界線裏面。

我們都清楚，世界的運轉所圍繞的是兩極的平衡與失衡、夜與日、日與月、天與地、陰與陽、正與負。有了光，才能有攝影的照片，抑或小小一隻昆蟲的眼中的感光細胞放出電流生成影像，與此同時，也有了暗。黑暗已成為我們當下時代的一大特點。我們了解了太空中的黑洞的形狀與深度，通過對黑暗的探測，便能繪製出黑暗的網狀分佈。太空不是真空，它擁有自己的形貌。倘若黑洞與光源代表兩極對立，那麼反物質便是與物質的對立，在物質的世界中，三四百年前便已計算出的力學定律為我們提供了可計算的確定感。如今，我們必須思考的是，既然存在物質，便必然存在反物質。我們曾經以為光速是不可踰越的常數。其實可能並非如此。幾十年前，愛因斯坦已經證明，時間並不是一成不變的實體。我們所知的世界正在發生全方位的變化。我認為無論大家說着何種語言，生活方式如何不同，在這個世界上有一種共通的交流方式就是藝術，一個精神 DNA 的存有世界。所有的人都有 DNA 及記憶，也都有出生的起源以及走向死亡的那一天。我們都在這個過程中經歷着生命與生活。精神DNA 正是填補着這個認知的遺缺。

## 在虛空中可有我存在的影子？

曾幾何時，我們帶着新世紀的樂觀迎接數字時代的來臨，那時，我們的「自我」已發生了深刻變化。十多年過去了，我們對「自我」的了解早已超越我們曾經的期待。這個世界的地圖測繪也在以全新的方式進行着。「自我」所居的人腦已不再是全然陌生的領域，我們對於「自我」的理解必須與這一事實相平衡。人腦地圖上的空白和與其連結的神經通路正在繪製之中。小小的人體細胞核中的 DNA 保存着我們的遺傳歷史，如今它成為了一張巨大地圖的主題。

在我不斷探索的世界裏面，總是有一個東西一直在我的內在湧動。很多時候，都是希望找到這個東西的解釋，從歷史、地理、人情世故，和我個人的經歷，各方面不斷的找尋這個東西的答案。漸漸的，當我拋開一切既有的觀念的同時，我發覺有一個更廣大的世界在我的周圍，甚至在我的內在天空，裏面充滿了各種能量，有時候有種熟悉感揮之不去。可以在這個現實的世界裏面出現，比如一陣陽光，一個黑暗的陰影，一種似曾相識的感覺。在創作的過程中，尤其在技術層面上，在很多思維的細節裏面，我看到一個宇宙的模式，好像在這些小節中看得特別清楚，每次我去解決一個技術上的問題的時候，就好像經歷了一個世界的經驗，實質地在解決一個存在問題的模式在不斷地重複。有時候會感嘆，它很像一個單細胞，產生了一個城市，產生了一個空間裏面的分佈，產生了人的一個思維原形。

到現在的電腦世界，也重複着這個單細胞的模式，不斷地讓我們辨認，我們存在好像必須要有這個運轉中心，流動裏面的血液循環。各種欠缺的補充，政府的功能，軍隊的防衛。文書對歷史的整理產生了文化，文化慢慢會造成一切的意義，與一切正常的運作方式和理解方式。最重要是這個世界觀與產生的無形

價值跟意義。一連串頗為複雜的東西一直圍繞着我們，在建造中的世界不斷的重複。人存在的世界有了內容，這些都是它的原形，無論我們到了任何地方，無論到了未來的任何世界，這個原形不會改變。因此我感覺時間的虛幻性，在人的存在本身表露無遺。每個不同的個體，在這時近百億萬的人口裏面，我們會發現這種內在結構的連接。我們也從這個原始的模型去認識這個世界，去分析整個自然界的一切。我們同樣把這個原形去建立了我們對世界觀看的視覺。但是同時也認為這個模型會規限了我們看世界的方法，與看到世界的維度。

在人無限萎縮跟無限回到當初我們出現發生的那個瞬間，我們會發現這個單細胞的概念已經存在。而從它這個點經過千億萬年的變化，慢慢形成了我們的機遇與目前的情況。這個好像一個電源的模式一樣，他會一直支持着這個無形的東西，不斷製造了人間的故事。即便到了一個了無邊際的未來，這時候，我感知到人類處於一個龐大而渺小的已知範圍。就好像在第一秒鍾，這個單細胞的產生，已經注定了它所有的故事。如果時間，只是一個這種單細胞的幻想，所有原形都歸於此，就是一個單細胞本身存在與死亡的反衝力。這個單細胞本身的原理原形就是一個探測這個範圍以外的整個宇宙秘密。就是我推想到的陌路世界的秘密。

像我以前做的衣服，其實都有它在裏面運行着，很多這些動線在衣服裏邊走，我做雕塑的時候也是很多動線，那個動線即是一個能量的某些故事，都是有內容的，它形成了一個事物的內在流動結構。後來就發覺無獨有偶，我平時一直在畫那些抽象的素描就是「精神 DNA」，在這個過程裏面好像所有的東西都連在一起，成為陌路的風景。

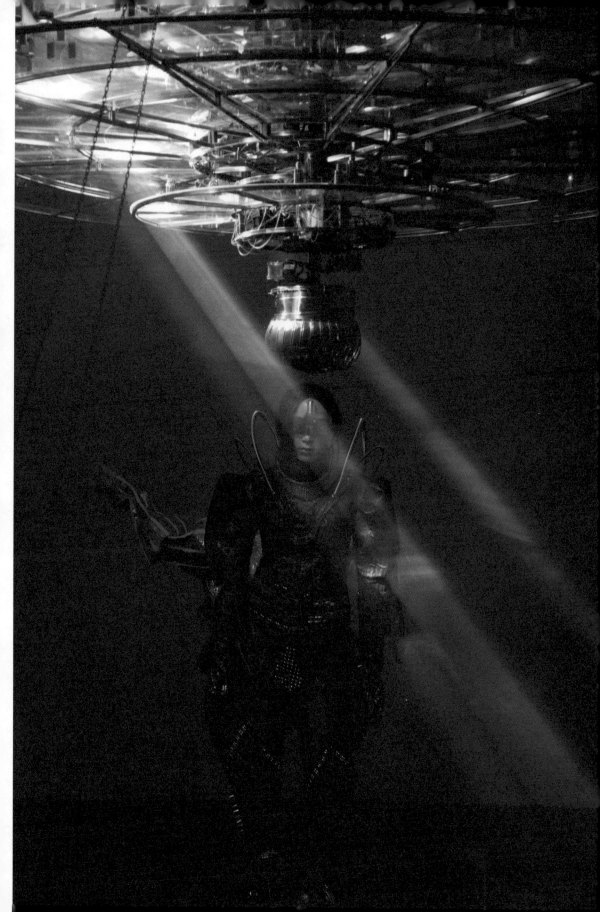

## 精神 DNA 的能量世界

我和科學家們圍繞 DNA 進行了深入的探討，研究這種冷科學的 DNA，DNA 是由雙螺旋結構的原子構成的核酸。在發現 DNA 的原子結構時，專門製作了一個模型展現其結構特點。對原子的理解是研究重要生命物質結構的第一步。倘若人體細胞的結構可以暫且看作是一座設計和建築出來的城市，那麼便可認為它擁有城牆，時而會被大批病毒入侵。這種比喻還可以延伸下去：細胞擁有基礎設施、運輸和廢物處理系統。其中心佇立着市政廳，即細胞核，其中有藏書室，裏面保存着 DNA，DNA 中藏有人類的進化記憶，而且帶有自己獨一無二的遺傳模式。人類的記憶庫就這樣保存在每一個細胞的藏書室中。

我們看了好多 DNA 的顯微測試與各種報告之後，我認為在 DNA 的整個研究領域裏，除了人們可發覺的物理特質以外，另有一股看不到的能量在運作，我感覺它存在，是一個透明而這種看不到的東西才是最真實的存在。

DNA 是物理的，物理是一個東西的結果，就是打完架之後，地上可能還有一把刀與一隻鞋子，物理世界就在真正發生移動與變化中找尋定律。精神 DNA 卻在發現他們為甚麼打架？誰跟誰在打？動機是甚麼？比如一個杯子為甚麼變那麼多種樣子？杯子明明是一個洞，能放水喝就好，為甚麼有幾千上萬種的杯子？這種就是精神 DNA 的作用，因為一個杯子不能滿足一個看不見的東西，它帶着運古水源盛載的記憶。我們其實活着真正的狀態是看不見的多維宇宙，所有事情有着多維的動機，而不是事物本身的單純結果。

在我們對存在的感知世界裏，能被看到的所有事物都可以被看做「外相」，但同時每個東西都有它的「內相」，而這個「內相」所指的就是「精神 DNA」，

也是本次展覽的核心引線。我們的世界其實並不是我們表面看到的那樣，它的緯度多到可能我們都無法認知。DNA 如果有傳承、遺傳因子等，我覺得精神 DNA 也有。相比之下，精神 DNA 既無形狀也無結構。它無法測量。而精神 DNA 是以不可見的方式被儲存着。

精神 DNA 是雙螺旋原子的重大發現所帶來的一切訊息的另一極。X 光透視永遠無法照出精神 DNA。表達深藏於物質與形象之中，視覺是隱藏在物體中，而不是肉眼裏。因此，通過物質和圖像承載的精神和理念，進一步闡釋「精神 DNA」的意義——「精神 DNA」即是理性思維的根基和座標。面對訊息技術革命，人類應以更開放的態度和「全觀」的維度，洞悉時代變化、感知生命，順應不斷的時代革新。這樣一種鏡像，既是物性的折射，也是精神的折射。

展覽提出「精神 DNA」的概念，它是存在於無形世界中鏈接情感萌發、記憶和人類歷史及傳承的神秘力量。藝術家必須在當下時代原本的複雜之上再疊加一層哲學的意味。

「全觀」是以今日美術館本身的空間作為一種引導，讓觀眾進入一個精神的世界裏面自我探索。

> 有時候我不知道在等待甚麼，
> 在禁閉的瞬間內銘刻着荒謬，
> 我夢我見，倒懸的空中流形，
> 在虛空中可有我存在的影子？
> 又來了，那黑暗的隧道，
> 沉默的海洋流離着無定向的靈魂，

如旋風中閃現的疊影，

稍作停留，在影子下 靜觀，

為何流着淚……穿越在片光隻影的肅穆中，

靜默無我的萬言書，

在時間的灰度裏出現的疊影，

我夢我見，倒懸的時間橫流，

漸見懸浮在空中的牆，

我們是否似曾相識？

## 懸浮城市

如夢如幻，浮城飄浮在半空中，飄忽多變的雲層帶來了隱隱約約的回憶，偶爾掠過的風吹來了緣於未來的想像。月光映射在城市的輪廓之上，在靄靄夜色中閃爍着光芒。想像虛幻的未來，人活在一個懸浮的世界裏面。那時候，我們可能已經不是活在地球上，而是在太空之中，我們根據在地球的經驗，建造了太空中的城市。在精神 DNA 的進一步發展之中，這些懸浮的城市可以連接到人的心裏，隨着心跳，整座城市就會活躍起來，有如一個有機狀態的智能城市，重複着一個單細胞的原形，不斷受到感應而自然生長。

那懸浮的城市，存在於每一個人的心識裏，灌輸着它的能量。這個城市分成兩個部分，上城跟下城，上城分為三個部分，從頂上開始，第一個是接收宇宙元氣的衛星塔。第二個是貴族與王室居住的地方，第三層是政府中央的整個鎮部，控制了整個空中城市的設計與運作。上層在危機的時候，可以離開下層，獨立逃離。而這個政府的機構就是聯絡下層廣大的區域，因為在那邊接收生產與儲存能量，提供上城所需要的一切。

懸浮城市的下層，第一個就是連接上層政府的機構，更龐大地管制着下層廣大的人口。政府下層是一個包括有八個飛船板塊組織的一層。裏面可以承載大量居民逃離現場的宇宙飛船，每艘飛船都可以帶着密集的人口，飛離主體後，可以在太空之中停留一段時間。第三層，就是懸浮城市裏，廣大人民居住的城市，廣大的人口就居住在這個地方，擁有十分複雜的網絡與城市結構。它的下一層是一個能量聚散之地，所有能量都會在這裏加工整理，擴展到整個城市的範圍，成為他們能量的中心，也是再做能量的危險性作業所在。在這個能量中心的核心，是整個城市的心臟，它可以直接聯繫到人的心臟。感應在一起作出判斷與反應。

懸浮城市這個作品，是在描述一個相遇的過程，就是無論我們生活在哪個時空，我們的城市，跟我們的關係總是能達到任何一個領域，但是我們總是有一個不理解的另外一個「我」會隨時出現。我們可以稱他為外星的來客，或是來自虛空的使者。即便未來，我們生活在太空之中，其實還有非常多，我們所不知道會相遇的情況出現。這種相遇的魔力，讓我們思考自己真正存在的神秘，真正存在的原因，真正存在的來由。確切地感受着一個存在的奧秘，存在的源頭。不管我們活在甚麼時候，總有一天會發現，我們能碰到另外一個跟自己相當的存在。那個存在使我們產生一種陌生的似曾相識的震撼。

## 生命之樹

生命就是在無間中灑過的一陣血雨，無聲自墳，來得熱烈，去得肅然，整個過程，不過雲屑異境，了若塵煙，留下的，只有剎那豔光，在晨光影綽間，迷離變幻，唯獨孤芳自賞，若說到美，也不過是可有可無之物，若說到情，萬賴如一，無邊無際的疊影，夢渡之間，可有留得下一個你。

Group 7 | 群 |

在一個以群為主的新時代裏面，能達到眾人所需，就像順水推舟一
樣，擁有龐大的資源與支持，如果墨守個人的觀念，世界就會馬上
產生逆流，資源永遠回到群體之中，大眾之所需變成一個理所當然
的表象。

人的臉龐能折射出他們各自所處的時間，在地球上，我們可以看到不同的時間
內容停留在不同的人臉上。而且他們相互間交流着訊息，卻在同一時刻共存，
可見時間同時存在於多個獨立的面向間，不同的個體看到不同的世界，時間可
以在不同的空間層面裏自由流淌，有如一條沒有名字的河流，不同的世界都會
在它身上流過。

每天有數以千計的人走過倫敦泰晤士河下的格林威治步行隧道。這條隧道已經
開通面世很久了。我常常想像當隧道空空蕩蕩的樣子，聲音從隧道的另一端傳
來，像是從很遠處傳來的訊息。有時候這個隧道會讓人覺得孤獨，因為你找尋
不到聲響的源頭。

如果我們存在於同一個內在空間之中，跟你說話就像跟自己說話一樣，那我們
之間會有甚麼樣的區別？每一個人生活在不同的自我之中，同時存在，這是奇
蹟，也是全部人類共同的秘密。在那神秘的範圍裏，我們是否來自同一個我，
而那個我又互相分離了無數次？從原初的我持續分離成擴大的人口，未來會有
更大的人流在運動，牽涉到更廣大的領域？此刻還能認得出彼此嗎？透過所有
人的眼睛，我們將又看到甚麼？如我們意識到存在於同一時間裏，那每個我又
有多大的不同，終極會是同一個時間點中的同一個人嗎？

如果要證明我們是在同一個源頭一起來的，我們在同行中就會相互折射。無論
多少年之間，你的臉殘留着我的影子，我也帶着你的影子離開。你影響着我，
我影響着你，我們全部的記憶，已成為我們的一部分，是不會改變的一部分。
時間如機械般重疊着，我們活在相鄰的平行空間，我認識你，但我總是唸不出
你的名字。

關於宇宙的謎現在已成為公眾的話題，哪一樣才是最新的視覺？跟以往不同的是，往日公眾媒體通過網頁把一個觀念傳輸給大眾，但今天卻是拿出一個圖像引發觀眾的思考，原來是提供一個定案，現在出現的都是問號，提供一個多維的思索，留下更多想像的空間，這種現象極大的改變了以前傳統的思考方式，我們活在一個逃避不了與多維世界並存的景況，心中總是同時進行着非常多的事情，全都有不同的屬性，以前所專一處理的單向生命軌跡，現在已變得多樣化，世界在一種多面性多維度裏面不斷膨脹，每個人都活在一個不斷受到好奇的驅使，不斷受到各方面擁有欲的誘惑，不斷爭取更多，因為我們都被賦予了，擁有一個無限的空間。

這時候單一面向的角度受到很大的考驗，原來的世界所有東西都需要有一種解釋，那解釋源於主題的確立上，但它今天卻有很多面相，因為很多事情都不能以主體來定義，而變成了多方向的可能性，不同的面相看到的角度不一樣，那不是同一個東西。因此多維也象徵着一個不確定的主體，而所謂的定義也很難去表明一個東西的確定性，因為新的關係是它產生不同維度的關係，所以它的屬性各個部分都會產生不一樣的意義與結果，因此我們慢慢進入一個多重定義的世界，各種定義與不同屬性的人群產生不同的意義，他們可以多維地跟所有的關係聯繫，形成了一個更複雜的關係網，這個關係網聯繫着一切，影響着一切，形成了一個無形的累積，個體將會慢慢融入這種群體裏面，成為一個雲狀的 IP 世界，對象成為一個主導，創作不是從一個主體發出而是從對象的要求來顯現。

未來的世界會從個體慢慢轉回群體，在整個現代主義的時代，我們都在嘗試建立一個以個體為主體的具體單位，以個體的考量來建造我們的社會。未來世界將會在一個基礎上重新回到群裏，因為群體影響着世界的進展。測量僅僅反

映成為一種市場調查，而且是一種需求量的整理，群裏的意識又成為一個社會裏面考量的主角。個體化演變成為一個潮流的中心，其實在世界各國的文化裏面，從來沒有對個體有太多的着墨，個體的產生是在於美國所謂的個人自由。

世界很快以自己的方法累計了它現在的模樣，好像一旦有強大的力量把它固定下來，它就永遠不會改變。這是由很多權力構建價值觀的世界，慢慢形成了它們的模樣，深切地影響着每個脈絡的游走。要踏破這個權力架構，還是需要權力本身引用更大的權力去制壓，就有如王權的更迭，一個國家亡國，下一個國家產生新的權力，這個新的國家就會完全改變原來的模式。當你成為權力圈所追捧的一部分，你就會凝固下來，不需要改變，會一直坐在那個花園的頂端。一旦成為那個標準，你也不能改變，在大眾的共識下，漸漸形成了權力的核心。但世界的壓力日趨強盛，人在無可掌控的情況下生活着。因此，對享受與享樂都有新的需求，給商業所利用，變成一種療養式的還是發洩性的消費擴散在周圍，只要引發這種功能的就會變成是無價之寶。每個組織盡量在製造一些適合於這種多功能的呈現方法，成為一種大家追捧的對象，它們沒有棱角，沒有傷害性，全都在一種假想中進行，麻木着人的感官。在這種氣氛之下，大量爆發金錢的機會產生，集中在少數人身上，一切社會上驅動的能力都靠金錢來承擔，金錢也肆無忌憚地變成一種宣傳的商業手段。換句話說，就是所有東西都要通過商業來行動。在日趨平面化的社會價值觀中，文化成為商業的附庸已經成為不爭的事實，全然不自主的物化世界已覆蓋了大部分的精神世界。

現在還有可能看到與集體沒有交集的新聞？在二十一世紀中，每種閱讀都增加了時間的成本，太多的未知與真偽，在媒介之間產生一種朦朧的作用，在密集訊息的驅使下，必須經過權威的檢測，我們才會花時間去閱讀，有問題的媒介也習慣被刪除，我們好像活在一個訊息不斷堆疊的世界裏，受到篩選與安排，

活在一個訊息來源的限制裏面，究竟還有甚麼東西讓我們仍有熟悉的感覺？

在旅行過程裏面經常會找尋這種熟悉感，世界大部分地區都以徹底地全球化，一切都安排周到類同，熟悉方便，全都以相同的名字，相同的服務，把旅行中短速的特定時間處理得乾淨有趣。現代人經常都會在旅行狀態的進行式中，在全世界各個國度不斷穿梭，不斷與這個世界裏面的人和事物發生片面的關係，不需要回溯從前參與其發展中的未來，我們只是一個絕對的過客。

世界在建造這種共同的記憶，共同生活的默契，就在此時此刻，從文化中，一種味道喚醒了肚子那股熟悉的感覺，全部經過這裏的人，同時享受着同一杯咖啡，這樣時間就進入了我們熟悉的場域，一切又在正常的運作起來，包括它的方便性，普同性與便捷性。

網絡跟 iPhone 是現在這個年代非常密切的時間內容，它比真實所發生的世界更確實，這世界真的猶如一個公開的市場，不斷向我們推銷它的貨物，公然千方百計地促使我們可以擁有它認同它，而成為了它的一部分。時間好像一個龐大的廣場，臨時擺滿了各種貨物，就好像一個市集，我們瀏覽期間有時候會受某些東西吸引，把自己的資源去換取這些快感。但一切都已安排妥當。這時候感覺猶如在一個無間的世界裏自由閒逛，感受着各式各樣迎來的訊息，嘗試找尋真實，有觸覺的東西，它們圍繞着我們，一起塑造着現在所面對的知覺。

人在某一個方位在走動時，他可能不知道身在哪裏，但在未來的世界裏面，每個人所行走的方位都會在空間裏一目了然。空間裏有誰在，以及他們移動的位置，甚至是他們在幹甚麼，未來世界在空間裏都會是一目了然。全方位的自然分配，全方位地組織與進行。建築的室內空間成為人裝置行為的顯現。

以前我在小說裏面描述過一個情境，今天在那麼快的時間裏已經成為了事實，這個人為的空間已經涵蓋了一切，所有東西都要經過密碼，才能通過一道一道的閘門。城市一直給我一種不斷更新的感覺，在城市裏面，只有你不休息，它永遠有下一步的東西讓你驚喜，城市裏面所有東西都是大同小異。出入不同的城市沒有難度，雖然是語言不通，但到了今天所有翻譯的系統，多國語言的服務已經把這是個格局打破，而且生活的系統習慣都是一樣。雖然我們身處於不同的地方，但是生活仍然是一樣。酒店有可能把我們生活的座標放進全世界的各個領域，使我們不再覺得陌生，全球的連線服務，讓這些東西成為可能。所謂國際人，就是在這種不同的地方產生適應，在城市裏面有甚麼可以讓你覺得真的活在現實之中？

由於當下現實的時間在轉型，不斷爆發着新世紀的現象，那目炫神迷的戲碼太超前，整個關於人類的故事，很多原來只有在科幻小說裏面出現的想像世界、場景，也會在現實中不斷地產生，而且更深化更現實。整個世界像一條蛇一樣脫着皮，把現實更深一層根深蒂固，賴以生存的意識慢慢剝開。現實中已定好的金科玉律不斷受到挑戰，我們好像毫無防備地就開始進入未來，好像睜開眼睛，就能看見當下夢境的世界在現實裏面產生。

集中在世界物質裏面，包括時間與空間都不斷有新的維度的解讀，甚至是人的身體，單細胞都可以重新製造，人賴以生存與遠久資源的關係受到直白的顯現。人靈魂的謎底好像沒有時間去發現，人的意識就會被下一刻取代，就已進入了歷史的遺蹟裏，一切新的力量在產生，技術在改變着整個世界的權力分佈，很快這個世界就會進入一個新的故事情節裏，非個人所能理解。

這時候，我們需要巨大的穩定力，清晰的腦筋。沉靜地觀察着一切的變化，所

謂回憶從前只是一個當下的反應，因為我們一下子無法適應一切的失去與改頭換面。但所謂以往的一切極速地成為過去，成為一種只適用於從前歷史的答案，跟現在已扯不上關係，它會變得無足輕重，只是我們情感的寄託，因為我們曾經經歷過這些，這種經歷所產生的情感是因為觀點與角度的關係，當這個角度已經無法承擔我們進入未來世界的時候，這種東西就成為一種多餘的狀態，在未來的世界裏面，究竟真正的情感模樣會是如何？

人類自古就對道德美有所追求，所謂的骨氣就是一種對道德正義的堅持，而成為一種人性的美感，但這種美感已經不斷在液態商業的堆砌之下，人性的價值觀也開始改變了，形成一種物質至上的物流狀態，每個人都把精神投注在物質至上的價值裏，使物質的流動非常快速，整個世界包括自然界的物質都受到飛快的消耗與運用，不斷產生着虛構的金錢世界。

液態實用主義使我們可以穿梭於任何空間，而不會不適應，因為有了一個虛構的目標，因此我們不會走不尋常的道路，人一直在製造賴以遵守的標準，產生了不少的模式，也是一種樣本，身處一個不斷被體制化的世界，世界上留着很多複雜細碎的運動，不斷陰差陽錯地改變着塑造着你的未來，在你無法知覺的情況下，已經開始把你的一切製造成另外一個模樣，用各種的符號和方法去讓你相信這就是你所追求的結果，其實你一直是給固定的，所有其他原因在塑造着適合它們的世界，使你潛而默化地加入到另一個整體之中，因此心中只是一直在落差之中無法平靜，既有所嚮往的世界再沒有人能看得見，這是一個注定孤獨的過程。但這種孤獨卻是唯一的，它在得與失之間翻來覆去，建造着你也擾亂着你，不斷學習看到一切的脈絡，是少不了的一個過程，所有事情都要親身去接觸、感受，去研究它的細節。未來的一代，每一個人被培養成只會照顧自己，只會在自己的立場去想，舊有遵守道義的世界已經結束，更確切地說，

已變成一個分點的世界，每分每秒只發出吸引力與排斥力，接受與否，已沒有了中間的過程，吸引力造成一種假像，把一切都縫合起來，但無論成為甚麼樣的整體，它都會分解，如果一切都在散點之中，世界就會重回零時間的狀態。一切都在每一個散落的圓點中出生與幻滅。

在一個以群為主的新時代裏面，能達到眾人所需，就像順水推舟一樣，擁有龐大的資源與支持，如果墨守個人的觀念，世界就會馬上產生逆流，資源永遠回到群體之中，大眾之所需變成一個理所當然的表象。個人理念的世界拉入小眾，每一個人的意見都要受到大眾的意見檢視，才會變成共同需要的東西而存在，能守住一個理念，直到它是屬大眾為止，讓他們知道這個理念的重要性。成為時間主軸的反射，那個時候個人就會變成大眾的力量，怎麼使一個獨特構想到達大眾的群是未來世界所兼顧的情況，個體的條件會直接反射着一切你所面對的世界，甚至是影響到你所在的世界裏面所擁有的權力，人最大的野心就是追求這種權力的極致，擁有決定一切存在與否的權力，一切怎麼樣存在的模式的權力。消滅相異，提拔相同的權力。

# 二十一世紀的

## 精神網絡

未來已來，不經不覺已身處其中，而且慢慢清晰其脈絡。這個未來帶來了一些新系統的建立，一體化的世界慢慢形成，這意味着我們已經共同存在的一個共有的世界裏面，一切都可以清晰可見。這個來自於自然分配的發展。慢慢形成這種等級制度。把以前散落在社會那種階層的關系，慢慢變成激烈化，形象化。人被安排在一個有形無形的圈圈裏面，成為了自己的座標，看到自己所看到的世界，享受到自己可以享受的生活。每爬上一個圈，就可以面對不一樣的世界。而每一個身份的標準，都清晰可見在物質上的分別。可以影響到大家的精神體，也會在這種圈圈的核心裏。因為它能牽動物質的流動。

二十一世紀裏面物質的分佈運動會更白熱化、更細分化。因為自然的缺少，科技的發達，它會生成一種非常謹慎的計算與使用。經濟的體系運動影響了人們在地球上開發所有的能源，能源一旦開發之後，保守勢力就會把它收起在這個緊密的圈圈裏面，成為特權人士所擁有。這個世界所謂的地球圈，都在爭取着這種互相競爭的開發權，不受控制的權力鬥爭底下，不斷消耗着他的在地資源。人存在的劣根性而且帶着原罪式的行為，不會有回頭之路。

在未來的世界裏面，小本的經營會愈來愈困難，會給規矩大的企業所壟斷，大企業與國家相連，成為一個龐大的組織。個人的意志會慢慢的消失，族群可以成為申訴自己想法的一些憑藉，隨着人口的不斷增加，整個地球的資源鏈，需要一個革命性的改變，最重要是水跟食物，與他們排放出來的廢物。水一起清洗了我們的污垢，滋養着我們的生命，原來看起來是源源不斷的，微不足道的東西，在未來的世界卻變成是十分重要，因為一種真正清潔的水，已經不復存在，污染在空氣裏、海底裏，慢慢形成一個看不見的容量。空中深厚的牆，已經慢慢成為一個像鬼魂一樣在海底裏面混濁的世界。

人要生存下去就要跟這個世界打交道，污染不只是外在的物質世界，也牽涉到人的心理。人心在不受控制的領域底下，不斷的向着惡的方向傾斜，已經沒有一個個體可以獨立出來了，全力維護着某種寧靜，但不可強求。每個人活在一個不安的狀態，成為一種恆定的漩渦，各種藥物，在平衡這種人在世界上臨死的解脫。新的社會已經形成，在年輕人的心目中，每個人以為可以建立一個獨立的自我的時間。但是一旦接觸到社會，就會發現這種東西是虛假的，它必須要趕快去服從某一個龐大的實力，去保障自己的安全與進展的機會，精英分子在大的機構裏面去爭取他的位置，只要在大的整體裏面爭取他的位置，才有未來，才能保有自己的實力。

如果社會還有機會自由地呼喊着，剛才這些事情終將沒有改變？困惑一個灰色的未來之中，無法自拔。帶着一種原罪的情緒活下去，在時間的空間認知裏面，整個宇宙是虛無一片，這種絕望，沒有未來。只需要坐在那邊，你就會感受到這一切，一切都會順序地在你的腦海裏面流過。種種的壓力，匯聚成一個空中的高牆，慢慢形成了一種黑暗的顏色，充滿灰燼，那黑色的粉末，不斷地散落在空氣之中。

個體會在慢慢沒有保障的情況底下消失，各種條條框框就會滲入到生活的每一個細節裏面，成為一種活着的學問，必須要服從某種既定的規律，成為群的一份子，如果已經清楚，決定一切從頭來過，我們就可以正式地重新進入這個世界，考量健康的形象，跟周圍的人有密切的交往，積極的參與社會的活動，有周詳的人生計劃。多旅遊和懂得多國語言文化，最好在飲食文化上面有一些個人修養，通訊系統透明而發達，適中而不張揚，生活常識中有科技的敏感度，讓自己可以一起處於時代的前沿。同時把外型做好，在能力上有非常成熟的表現，帶有時尚感，平靜而活潑，心理上不要有任何陰影，不要帶有懷疑的積極狀態，對世界的環保有概念。創造出每個人都喜歡的口味，目標永遠向着群眾，家裏養有適當的寵物，而且每個時代都有留意到寵物的屬性，與哪一種動物才是當時最流行的，成為簡單親切的話題。

公共平台上提出自己的品味，但不是個性，帶着自己的寵物，讓牠去跟所有人溝通，貓與狗都兼具了這個社交平台的屬性，保持自我能量不斷的繼續往上走，要找到自己平衡與適應的空間，最好是在健身房裏面，把自己的外型做好，把身體練得強壯，有對異性的吸引力。對世界各方面的話題帶有敏感度，永遠注意力都放在別人身上。懂得適當地偽裝，懂得把自己的需要放置在適當的時候提出，繼續保持一個永久正面的狀態。

要懂得送禮的藝術，把自己跟周圍的人保持一種適當的關係，甚至是一種帶有象徵性聯係，集中在個人進行感情深度對接交流。適當的時間，噓寒問暖，送一些小禮物，在平常的時間多點出來聚會，跟所有的朋友會面，製造自己成為一個常態的人。為了達到這種不起眼，有完美的追求，每個人開始改變自我。把自己變成了那個存在於未來的人，簡潔的意識，改變成普通的語言，所有語言都會轉換成功能的語言，它會演化成一種指令。是一個功能通過溝通完成它的具體動作。

我們存在於一個煙霧瀰漫裏，每分每秒的在現實中看見一個熟悉的分子在社會的現象。是的，他就像一隻迅猛龍一樣，動作非常迅速，沒有任何多餘的嗜好，沒有情感，只有行動，與這個行動帶來的目標是否達成，沒有懸念。他們是適應這種技術變化的世界，穿梭不同的界域，有無比頑強的生命，他們迅速依附在裏面，快速地觀察研究各種可能，主動及時的判斷，要引人的注意力一直放在自己的經驗上，他沒辦法長期在一個事情上面作出聚精會神的準備，他們的思維十分之跳躍，不穩定，但是充滿創意，開放大膽，又變化多端。世界對他們來講是一個狩獵場，他們每天的工作就是準備狩獵，狩獵的過程與數量，可以隨時佔據隨時脫離，他們很容易找到同類，因為每個人身上都散發着一種清楚的信號，有了相同的訊號大家很快速地組織在一起，在同一個頻率裏面互相合作，他們利益分明，是十分有職業道德的掠食者。

觀察到每一個吸引他們的空間，就會在那裏搜尋所有資源的來龍去脈，然後用最快速的方法去吸收所有的資源，經過吸收乾淨之後，他們就會迅速離開，要達到下一個資源的收集。他們腦筋清晰，能應付非常陌生困難的情況，用自己的實力，維護着他們的行動，與他們聯繫的資源對象，保持一種非常特別的關係，他們非常知道心理學，大部分時間擁有成熟的心理戰術，基本上手裏沒有更多的器材。他們靠的是靈動的腦筋，應變能力，與超凡的體能。

他們的精神極度的集中，因此他們需要很私人的時間，在私人的時間裏面，他盡量忘記一切，把心理放鬆。因為，在大部分的時間都是在工作，工作裏面他們集中精神分毫不差，他們擁有多重身份，行蹤不是絕對的明朗，這個是否等於是一種特攻的人格，一種特種部隊的狀態，開啟行動的時候，已經非常清楚知道結果是甚麼，一旦開始行動，他們就會不停的，往着同一個目標前進，不達到目的不會罷休。很多時候都可以放棄自己的利益，他們非常嚴格的職業操守。

在未來的世界，是一個後商業社會的年代，商業社會的模式已經形成了。但是本身就是一個軀殼，沒有那麼多的生產，沒有那麼多需求，在承擔這麼大的開銷。金錢遊戲會繼續走下去，幽靈的錢不斷增加，國與國之間，必須保持這種互相的騙局，才能把自己維持起來，在商業社會裏面，很多個人的產業會受到淘汰，剩下龐大的企業才能真正地愈來愈富有。他們掌握了所有的渠道，成為一個連體的巨大的體系，每個商業巨人本身都有一套自己的法則，門衛森嚴，迅猛龍穿梭於各種大機構裏面，如魚得水，因為他熟悉每一個商業巨人的遊戲規則，商業結構，人脈和裏面的假像。他們是以洞悉商業技能的細節來看事情，但是他們只能要的，就是其中的一些臨時的利益。

迅猛龍不願做皇帝，他只希望做一個隨時集中精力，隨時放鬆的自由工作者，為了達成這個狀態，他們必須要熟悉各種人群的能力。漂亮的外表，容易跟人家踏上一種特別關係的能力，他們善於等待，等待到準確的機會來臨的時候，他們才會全面一致。

在未來的社會裏面，商業巨龍會變成一種具體龐大的存在，巨龍之間的鬥爭，此起彼落，他們巨大的體積已經可以跟國家並肩，但是卻沒有國家的負擔，因此，迅猛龍將會擁有不敗之地，因為一個巨龍死去，還有其他的巨龍一直存在，他有足夠的吸引力去吸引這些巨龍投注目光在他們身上，使他們成為他們的生活的一部分。

迅猛龍風趣幽默，好像沒有目的，時尚得體，比一般有學問的人能帶出非常多有意思的話題，他們有很好的品味，對時事瞭如指掌。在他們的朋友圈裏面，隨時可以數出一大堆商業巨頭的名字，叱咤風雲的人物。他們的關係網絡非常豐富，如果以電影的語言來說，他們都是一種殺手，說客的人格，一種遊刃

於政界商界的花蝴蝶。他們平易近人，有時候也深不見底，性感迷人，又莊重得體。他們隨時把自己變成任何一個角落的中堅分子，收藏自己的魅力，用心理戰術，各種權衡，去打擊他們的對手，使他不被發現的情況下達到目的完成了任務，他們是危險的，因為他們具備強大的吸引力，並隨時準備在一個工作中，終極他們的所有，完成他們的宿命。

這樣看來，迅猛龍是不可避免地達到一種悲劇的人生。他們是變色龍，比律師更懂得法律，比最出色的演員更會演戲，比服裝設計更會打扮，比美食家更會吃，當然比商業的人更會做生意，即使在他們命運裏面缺少一種東西，就是穩定性。這種漂浮感會從他們的家庭背景開始，影響到他們整個歷史成長的方向，慢慢形成了一種不可穩定的狀態，他們唯一能做的就是高度的集中，高度的準備，去應付每一個不同的環節，他們閱歷豐富，生活經驗十分有趣。他們可以隨時留意一個大房間中，每一個人的情緒狀況、家庭背景與他們職業的範圍，最重要是知道每個人所關心的是甚麼，所害怕的是甚麼，充分掌握了相關人士的一切之後，他才能作出瞬間的決定。他們擁有着毒蛇般的豔麗色彩，令人過目不忘的刻骨銘心。在巨大的商業壓力底下，難以逃離迅猛龍的誘惑力。

為甚麼我會突然想起 Alexander McQueen？他像是為未來開了一個非常大的口，卻自身已離去，這個口通往一個未知的狀態，就好像他碰觸到一種未來感，甚至這種未來感跟我們遠古的過去有着不同的角度，雖然屬遠古，但它卻產生了不一樣的東西，這個世界是神秘的，充滿誘惑力。它的威力持續不斷地在未來發生作用，原因為何？未來的世界個人將會慢慢轉換到群體，而群體則掌握在商業巨人的權力底下。而且這種權力又來自於人總數之傾向，全世界的人在不斷地變化着，如果分成是過去、現在與未來，身處過去世界的人會一直在保持一種他們覺得價值最好的東西，一直會覺得現在的世界在失去原來好的過往，但無論東西兩極的歷朝歷代，都在不斷變化的時空裏，產生同樣的情況。

因為以前的東西是經過時間的提煉，有些人因此放不下，未來的世界充滿模糊，不見得每個人都能掌握住；身處於現實的是屬實事求是的人群，他們跟隨着一個社會背後的權力結構所造成的世界的方向而放大。每個人的欲望都投射在群體裏面那些發光發熱及不斷被追捧的人，所以全世界的情緒可以互動，少數服從多數地一直往前運轉。新個體要在大環境裏產生力量，他必須要了解大眾的視覺，打開共鳴之牆，因為這個大眾會讓他在這個時代的價值裏顯現。

這樣一來，當下現實面對的正是一個超級平面的世界，新一代的人群並沒有獨立思考的能力，他們追求一種及時的享樂，而商業迎接了這種風潮，成為娛樂至上。很多自由的價值受到漠視，資源的流動受到大浪潮一波一波地衝擊，群眾成為一個巨大的波浪，席捲所有的領域。深層的文化以顯淺的方法呈現，詩意的世界以通俗的方式表達，通道變得愈來愈窄小而寬大。

現在正值一個維度打開的時代，一切技術在改變，從一個過往的時間與空間轉換成另外一個時間與空間。過去人類把現實的時間細分為弘點，發展成一個虛

無的狀態，因為在不斷細分化裏面，世界的形象與記憶全被瓦解成為無數個小點。究竟這些小點為何完成？它象徵着一個世界的循環，這個循環非常龐大，從人的本身到自然的本身，到生與死到時間、空間，本身的存在的真偽成為一個大的輪轉視覺。但在這個巨大的感覺裏面，無法找到自身在這個時空裏面的作用與價值，一切好像龐大到無法觸摸。

當一切在意識裏產生變化的維度，我們發覺這個世界隱藏着更多深刻的層次。重新理解世界的同時，釋放了非常多以往在一個邏輯裏面所整理的秩序，人在千萬年裏去建立這種秩序，卻受到虛無的瓦解，這裏隱藏着與自然界的神秘關係，當人類建立自己的意識知覺的時候，他創造了一個以自然為資源背景的世界，慢慢成為一個回憶的重奏。它重新把以往的記憶在自然界重新建立起來，成為一個與自然界分道揚鑣的兩種存在。人是從自然而來還是從另外一個維度的文明產生而降落在地球，這成為一個謎團。當然更多的可能性使它交集在一起，各種能量匯集在一起產生整個地球的歷史與現象。

以時空的原形為例，在探索的時空裏，若有一杯水，則預視有整個湖的存在，因為水存於時空裏；若有一棵樹，則有整片浩瀚森林。無論如何，原形的探索讓每個人擁有取之不盡的財富。

漸漸的，新的人際關係慢慢改變了整個世界的模式，形成了一種新的個體，我們就叫做 IP，就是用這種東西製造一個想法，一個範圍去慢慢找尋所有人共同的注意力，最後達成一種集中的力量。這種力量必須要轉化成經濟上的效益，用經濟的利益來建構它整個虛擬的想法。這種虛擬的手法慢慢變成各種 IP 形成的手段，IP 以各種形式潛伏着，集中各種資源，慢慢去發展它的各種效應。

大的 IP 會涵蓋一切，包括媒體、經濟和各種社交的活動。更大的 IP 甚至可以造成人類新的價值觀。每一個個人重新成為一個新的抽離狀態，無法獨立去應付自己的生命，必須要依附於一些可信的 IP，就像股票市場，你把生命放在某一個 IP 上，讓它帶着你往前走，直至有一天你變成一個新的 IP。這種循環不息互動的能量一直在拉扯着人進入一個新的時代。舊有的世界會變成 IP 的素材，在這個短短時間之內，這些 IP 素材與歷史構成一個奇怪的組合，各種歷史也因為板塊產生了不同的利益團體，IP 就在保障他們這些利益團體的存在性。

IP 是對這個未來世界的一個新的解釋，它並不是現在才產生，其實 IP 是一種解釋的方法，是人類行為，人類精神嚮往跟人類物質上團結所產生的一種結構效應。IP 並不是人本身，所謂人間的真理不可見、不可說，但是 IP 可見、可說，而且可以改變內容，可以虛擬現實，更可以歪曲事實。大的 IP 可以不擇手段的把人的注意力放在他們需要的點上，慢慢產生了整體的變化。他們也經過產品化的傳播，慢慢在人的精神領域中，形成一種潛意識的信任度。新的世界有新的 IP 戰爭開始，已然打得如火如荼。

這種世界是怎麼樣完成的，它好像關注着星星點點的歷史，在人類的行為與意識中已經進入了這個世界很久。可能是人類意識的一部分，也是連接着世界以外的另外一個精神的空間。人類在精神上永遠依靠着另外一個個體而存在，用這種東西來辨識自己，辨識着自己的團體，辨識着對時間與世界的認識。一個最大的 IP 就是一個讓所有人都相信的一個生活的世界，它包含了宗教、政治、經濟，各方面的人類活動。人類在不斷用各種方法，各種渠道去製造一個可相信的世界，現實不足以看到自己的存在。他們必須要經過一些故事，虛擬的狀態去把自己的世界辨識起來，才能固定在他們的意識裏面。這種對世界失

去聯絡的模式是不是人類區分自己存在於這個宇宙的一個矛盾。IP 就是重新連接他們自己的存在與世界的關係，去採取有效的虛擬狀態。整個文明就是這個虛擬狀態的構建，就是人類的 IP。

世界在每一個地方都同時健在着，每段時間都會出現它的遊戲規則。這個年代看的都是敏感度，吸引力的敏感度。要把自己存在一個吸引力的敏感度去觀察。永遠是在焦點熱鬧的中心，所有人關注的點。周圍的世界在急速地變化着，最容易看到的是在商品生產的變化，商業模式的變化，這裏都有一種全球帶動的性質。忠於自己的方法是一條路，只在意自己的個人經驗。其實，在某個開始的時候，在另外一個方面已經開始走到盡頭。是的，怎麼成為你，把你成為一個文化的現象。

所以未來的生活模式就是去接近那些有能量的人，找有能量的地方，在那些人跟地方裏面，就可以產生新的可能性。世界都在外面，而且整個世界都是互相相連的，美好的人可以給團團的圍住，失落的人就會打入冷宮，每個人都會陷入一種自製的陽光中，不斷表現着自己最好的一面。希望得到更多人的認同，在群體的世界裏面得到更多的關照，每個人在這個無形世界裏面都有一個賬號，這個賬號代表了他擁有的一切，跟他能給予的一切。

猶如一個毫無節約的放縱，在荒野中，暴露着身體在野外奔跑，卻不見整個叢林的狀況，這是一個充滿疑惑的世界。侏儒拿着劍，向巨大的恐龍飛舞。他相信一切有如人間的童話小說般去完成他的任務，他就是小說中描述的英雄。巨龍揮動着巨大的利爪，劃過空氣的聲音，讓人震撼。

不要使我再幻想自己能成為真正的英雄，披上戰衣與巨龍搏鬥，現實卻反覆無止地唱着悲歌，一臉無趣。我不要幻想穿在盔甲在這個戰場上飛躍，巨龍頃刻出現在我的面前，巨大的身軀，張牙舞爪。可是喜歡幻化為世界上各種動物各種形象，那千變萬化的符咒，讓我的武器變得一文不值。像一個滑稽的侏儒，在輪番搏鬥中，只把巨尨形容為荒誕的幻像，連真正的對手都從未碰面。

自我好像就是一切，每個人都要自我的世界裏面畫上一筆，世界產生着很多的自我，即便不需要也會在自我的領域上不斷地找尋，因為這是他們的世界觀，但是同樣在地球的另外一邊卻有着截然相反的角度，不允許你思考，即便是一個思維的突出，都會受到質疑和攻擊，那個地方的人十分保守，希望在一個安全的地帶不強求自我，就好像活在人群之中，就是他們最大的嚮往，因為在那裏自我不適合彰顯，不管你原來來自於何方，當你生存在這種不同的世界觀裏面，你就會產生必須面對的環境，環境在禁止你並塑造着你對自我的認知。因此，每一個自我總有一個相對的所在，在一個開放的國家我們就有一個保守的需求，在一個封閉的國家我們卻擁有一個對自由的嚮往，兩者互相調配互相調度，產生了不同的需要族群，不同的觀念存在於不同的空間，但是在他們的心裏卻存有着一個平衡，一種相互的差異性與共同性使他們有一種底層的共同的渴望，在大眾的媒介裏面這種差異性成為全球化的一個極致的目標。共同價值就是有力的推行者所使用的武器，卻形成了每個人都活在別人的擠壓之中，這種虛偽與真誠同時在未來世界中持續較勁。

人智迷惑
的時代

書寫是一個漫長的作業，那是一種心靈的印記，一片一片的重新梳理，才能慢慢形成一個毫無瑕玼的精絕，通過時間一點一滴地完成，有時耗費了所有的時間，為了求取最後完整的安寧，成為永恆的見證。可能某個關鍵點上，在媒體的時代裏面，通過策略，一切都可以經營，可以成為一種有力的武器。大眾是這個人在這神秘領域，那神秘之處在於一種深層的溝通。怎麼跟一個偌大無憑，大到抽象的數目溝通？就是二十一世紀所面對最重要的問題。

今天每一個事情的發生第一個問題就是他的受眾群，有誰會接受這些生產出來的東西，如果沒有找到接收這個生產東西的對象的時候，這個東西就會受到懷疑，現在人口不斷的上升，二零一九年全球人口已經達到了七十四億以上，分佈於世界各地，中國十四，印度十三點三，美國三點二，整個貧窮的落後地區佔據了非常大的人口比例，不難想像，優秀的民族國家就會想去優化自己的政策，把資源集中在自我相關的人數身上，保障這個優質的人口的安全。今天即便是那個階層，可能最終要思考的問題還是要回歸到那些基本的生存。

今天已經不能不關注所有東西的關係，每個人的生存與存在，都要牽涉到一連串的關係，使他可以在大的範圍內自由地流動，群的世界已經建立，周邊的每個人都好像是細小的一部分，都可以影響全域。受到一個更大範圍的關係限制，就好像一個精神分裂的人，開啟找到他自己的元神，慢慢把整個身體的每一部分都回歸到大腦的支配。我們只能在這個大腦的支配裏面提供新的靈感，經過一個整體的效應，去達到這個意念是否達成，但它達成的過程也是經過真正的大數字再判斷。每個人都變成一個過程，每個人都豐富着這個大整體，每個人都受制於這個大整體。

在未來世界裏面，所謂的中層人員的世界會受到極大的衝擊，人工智能的介入會使一切改變，甚至慢慢被淘汰，因此每一個中層人員都想爭取自己獨立。逐漸形成分散的力量，每個人都會忙着做一些超過他們自己能力範圍的工作。中層人員的管理成為一個非常重要的競爭籌碼。所謂單一分散的控制又成為一個新的社會學，控制每個人的獨立性，讓他可以為一個大整體的計劃操作，留着有用的人淘汰多餘的人物，解決管理問題，規劃將成為一個最重要的未來之門，媒體的時代，一切都要自己處理，自己傳播和產生成效，以這股力量一直維持着這個連貫性的作用。

中層人員只有兩種，一種是被動的，一種是主動的，被動的他們對前景沒有希望，沒有期待感，對工作沒有積極的心。他們經常期待一個穩定的工作，讓他們可以安全地過日子，用各種不同的方法去激起他們的上進心和積極性，讓他們知道自己的各種可能。但是當他知道自己有能力去完成一個階段工作的時候，他們就會急於傾向獨立，希望自己可以掌控一個細小的天空，這種狀況不斷地呈現在競爭激烈，人口眾多的城市裏，留下的都是一些沒有實際承受能力的人。

其實他們已經早已經放棄了所有其他的可能性，他們知道要達到一個點的需要毫不含糊。媒體的年代，每天都發生着很多事情，難以分辨真偽，當一切要比較起來的時候，就會發現它的分別是如此的大，他們眼睛看到了甚麼，在期待着甚麼東西，怎麼分辨一件事情是可行還是不可行？有些事情無論你做到怎麼樣，他本身的接受度就有很大的距離。

世界整體在因應社會的變化而逐漸轉移到一種新的管制方法。宣傳手法是讓每個人的休閒時間變長，工作量減少，好像是一個理想主義的開始，就是對抗之

前的無節制疲勞轟炸，人現在被提倡注重休閒健康的生活。把過去的一切畫上
了休止符，好像是全新計劃一個未來，其實都是從一個世界的中心出發，一個
理想世界的宣傳，他們把資源集中，盡量減少勞動產生的成本。少數人可以控
制多數人的一種方法，時間仍然無奈地被這種龐大的實力左右，權力控制了一
切。新的觀念，全世界正在洶湧前進。

在群體的世界裏面一切都變得白熱化，群體性成為行動的落點，一旦成為公眾
言論的東西，就會不受控制地受到不斷的擺佈與歪曲。有時候群眾有一種狂
野而沒有定向的情緒，它們容易引發不滿與躁動，不需要真實的事故，只是要
輿論焦點放置在某個點上，它就會變成事實，引發群眾的興趣成為它變成事實
的原因。整個世界急速地變成一種平面化，每個人都淹沒在一個龐大的體系底
下，在裏面爭取自己生存的空間。

這樣一來，成為一個城市中的人，他只有兩個選擇，一個選擇就是成為一個極
其無名的人，另外一個就是當他變成一個有名的人的時候，他就變成只屬於
眾人的他。眾人賦予他特別的權利，所以這個人需要輔佐在他們所認同的方向
上，慢慢縮減不需要的部分，真真正正的成為一個大眾的他。當幾億萬人生活
在一起的時候，所有的屬於公眾的訊息就會受到監控。這個時代，所有公開的
表達就等於是傳播，與它分不開關係。世界的完美與否，取決於掌握權力的人
的素質，當他們覺得世界是完美的時候，就可以把一個破碎的世界描述成完
美，如果世界被他述說成不完美的話，所有精確完美的東西也會受到批判。人
類的歷史一切都是都是取決於荒謬的掌握權力的人手上。

在書寫《神物我如》時，世界出現了很大的變化，意識不斷地在改變，以往所相信的一切，正在急速地改變着它的風貌，一個不斷重複循環的神話，在一代一代的人類歷史中重複地發生。個人的經驗也受到了重大的分解，在融回到整體之中。大自然跟我們的歷史產生了更錯綜複雜的關係，在整個混濁的波流之中產生了不少的怪圈，這些怪圈也影響着人們的思索，我們需要更深的機會去面對不斷迎來的混亂。這個混亂是實有還是虛有？心中存在着無限的黑影，猶如空中懸浮的牆，它引發了稀奇，誘惑着欲望，在濁流滔天的世界裏混亂了座標，使人心志迷惑，此起彼落，當一面牆在空中懸浮着，它就有一種虛幻，不確定性。

如果以往一切的累積都在建築着這面懸浮的牆時，這個牆面累積了非常龐大的厚度，讓人看不見底，堅硬地無法敲碎。就猶如宇宙中最大的環石在黑洞中慢慢傳來，無堅不摧。在世界兩極的推磨中黑暗的力量。黑暗的牆的能量是無形的，無孔不入，可以是迷亂，甚至還可以偽造事實，歪曲事理，埋沒良知，使時間停止，進入另一個混流裏面。

我們是時候去看清楚這面懸浮牆的構造，它可能就是《神物我如》的內容，世界有甚麼急需要平撫的事情？是一種找尋到根本的依據，在這個依據裏我們穿越了虛實，慢慢找到了所有事情的答案，如果時間的真理累積只是一種空想，人類也只能是一個歷史中最低等的動物，他們的智慧甚麼都不如，如果以人類作為開始作為終結，可能他們的收成的確是暫息的。心在這面懸浮的牆上，一切都可以重新回歸到混流之中，涓涓細流地去訴說它，觀察它。我心中空無一物，一切都可以在瞬間消失無蹤時，陌路世界的痕跡引發着一切的想像，只求順心志而流。連自我也消失了，使輕盈得以再現。

在關係網的理解下，在群的世代，團隊精神至為重要，必須要知道跟你相關的合作人員的層次和他的活躍度。就很容易明白在真正進行工作的時候所面對的困難的控制能力。當事情發生的時候，就會有很多意想不到的需求，臨時的效應，這些都要靠合作的夥伴關係本身的實力。與實力強大的人在工作，他就很容易達成下一步行動，而且行動不會亂。因為資源的充足，會影響到人手的調配。每個事情的進展，牽涉到具體的步驟，也牽涉到真正關係的建立。在哪裏工作，在哪裏建立關係，才能真正地付諸行動，因為每一個行動的過程都在附加的關係上。今天每一個事情都不會以簡單具體的情況下往前推進，它都會牽涉到複雜的人際關係。非專業和不合理性籠罩着整個環境，儲存足夠多清楚的關係網才能在各個角度中最快速地找到應變，每一件事情都有好幾十人在競爭，每個人都隨時可以變成這個事情的一部分，獨立時代已經結束。個人必須依附有力的團體支持，不然一切都只是不確定的假像。

合作夥伴代表着我們工作的水平和形象。觀察每一個人，每個成員都會分擔掉整個外加形象，這像一個金剛的指環，這個團隊必須要經常要調整，經常磨合溝通，成為一個能接受變化的共識。每一個成員的積極性十分重要，他被認可在團隊裏面，他就必須要付出所有，因為他代表了所有人。不斷替換與增加成員是必須要的作業，但是真正的團隊經常維持在七個人之間。而每個人的關係都要找到適當的位置，每個人有明確的職責與互補，因為在七個人裏面，必須要有連環效應，就是每個人共同分擔一部分，大家使用的力量都要在一起，同等的力量這個東西才會運轉起來。切忌停留在個人想法上，讓每個人都不得覺己覺他，融合為一。

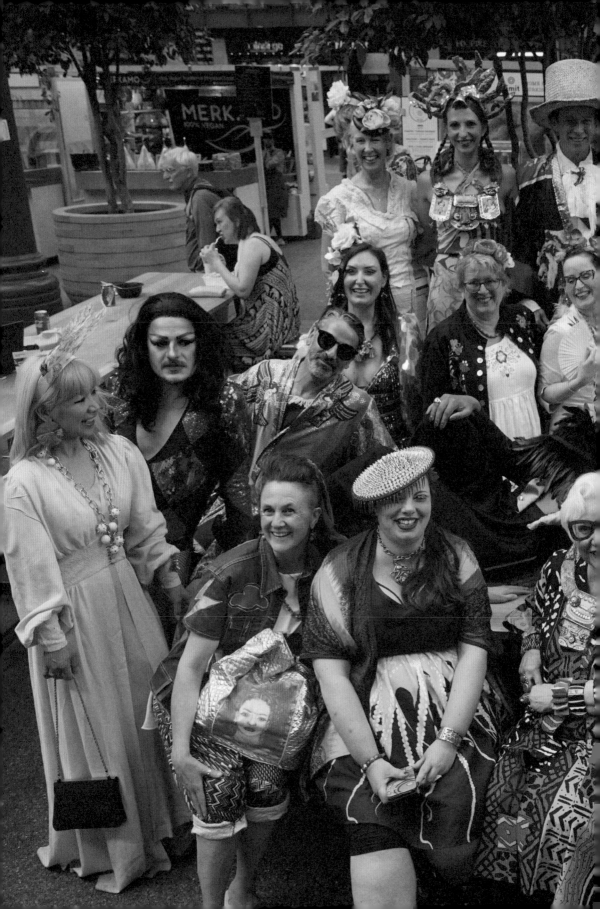

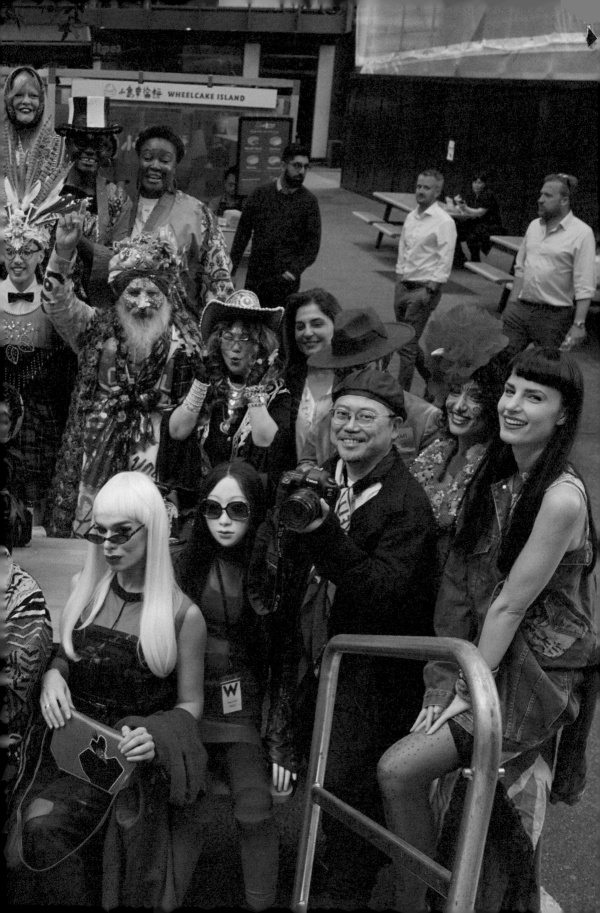

**Emptiness**  無識

我不知，我不覺，本是無明，活着有我，自然無我，無始無終，無所不在，無所在。來自山河飄搖，風雨同在，意念咫尺，意念千里。唯識宗，那裏有灰色的時間，就相對着黑色的無空。

有形之軀，導引無形之物，窮法之真理，飛躍在時間之上，足不着地之處，時之未逝，永遠在存無之間，那未達之地。如靜止的飛鳥，出入形外，消失的時間，神景無象，形意合一。

消失有形，達無相國。行於時間的迷惑曖昧，無識無在。

回到一個單細胞的角度，一個單細胞可以複製自己成為另一個單細胞，然後慢慢繁殖成為相關的自我重複。它為甚麼會反覆製造自己，這是一個很有趣的謎，如果我假設單細胞在辨認自己的過程中，經過自己所有生理的細節，另外一個我就由此而生，成為它的對角線的存在，但是同時我發現自己又在製造着另外一個自我。每一個自我都是審視過去而生，所以便不斷地重複繁殖，世界慢慢形成一個不斷往前的列隊，對於未知的恐懼與未來的渴望形成了其內在行動的動機，兩種正反情緒一直在帶動着歷史的產生。

在這個時候的小房間裏，經過了一個又一個的晚上，空調的聲音仍然不斷的響着，從來沒有那麼清楚地聽到周圍的環境聲，處於這種無形的狀態。無法分辨着所有的聲音，因為它們都重疊起來，安靜地圍繞在意識裏。即便是一個空白的房間，耳朵裏確實聽到無限的稀碎聲音。一切正在發生的世界，都埋藏着這細碎的聲音裏，我看不見它的來源，它卻不斷地被周圍的世界通過意識地詮釋着，給我的感官塑造着影像。無法去到每一個現場，去感覺到現場的氣氛，沒有這個能力，去承擔這些事情發生的重量，這個無聲的小房間內，就如每一個城市裏面的心靈，孤獨而脆弱。

這裏的每一刻鐘好像是一樣的，但是流動着卻是數千個瞬間同時發生的重量。即使我們看不見，聽不到，意識不了。我們只是在這個細小的小房間裏等待着下一個訊息的來臨，重新去窺探這個世界發生的一切。我曾經在偉大的文學裏面感覺到這個小房間的聲音，一種偉大的心靈，一種共感產生在這個細小的房間裏。有些事情雖然看不見、摸不着，但是心裏同時能感受，深切地知道這世間所發生的一切，通過藝術的手法，去把心靈的真正看到的事件呈現出來。雖然沒辦法知道具體發生的細節，但是心靈的感受卻是如此的真實。

如果世界潛藏着兩極同時並行，一個從外面，一個從裏面，一顆從黑暗的深淵，一個從光榮的遠方。我們的浮游在這個巨大的空間裏，看不見無盡的天，找不到深刻不見底的深淵。這個空間太大，我們的身體總是懸浮着，但是有時候感覺到這個龐大的空間，都在我的靈魂裏面。不管是多高，多遠的天空，與多重多深的黑暗深淵，都在我的靈魂裏面。

所有在世界上所感覺得到的聖潔光芒，與極度黑暗的人性的醜陋都在我的裏面。如果一切歸根到底，對個人來說都是一個幻象。裏面的能量都是真實的，它衝擊着我，建立着我，使我產生無數的疑問，使我努力去找尋答案，使我不能平靜在一個小房間裏，使我有足夠的勇氣去打破這個房間的圍牆。無所畏懼地面對這件迎來的一切。使我產生強大的意志，去填補所有靈魂的創傷，可以衝出困惑，直視永恆不變的世界。只有看到心裏面的如是景觀，我們才能飛越黑暗的小房間。

科學與西方宗教不斷角力與不斷產生新維度的解碼，一切暗中的鏈接着，人的
情緒是人的精神世界最終極的緣來，它卻輕易地分成兩級，一喜一哀。心中分
成光明與黑暗，這跟整個宇宙同出一轍，整個宇宙是靠這兩股力量互相牽引而
產生，時間無法涵蓋這種原始的力量。在人還沒有誕生之前，這兩股力量已經
完成。所謂生命只是一種周而復始地圍繞着這兩股力量產生的種種輪迴。

有時候我們的確不用思考得太多，只是順應地把自己內在的能量慢慢地表達出
來，因為它永恆的流動性，會一直找尋它的平衡狀態。兩個極端永遠在這種平
和的狀態中平撫，產生它們的默契，兩極就猶如兩隻猛獸，猶如兩個自然的法
則，也猶如兩個母親，它對我們可以有無限的關懷，也可以有無限的恐怖，都
在一個平衡之中，世間的平衡在於無形，在無形的世界裏面平衡就可以輕易地
達成，因為它一無所有。

看到世間的一切不需要記住，不需要保留，只需要讓它存在着，需要的時候它
自然會出現，不需要的時候它自然會忘記，在這個連無空間也不斷堆滿着東西
的時代裏面，一切將會物化，包括在無形的世界。就好像一個馬戲團表演的結
束，清潔工在不斷地收拾地下的廢紙與果皮，慢慢清理它，直到最後一個塵埃
都被清掃乾淨，等待着是另外一個新故事的開始，新的一個戲劇的演出，陌路
世界就是一個又一個舞台的建立與休息，這變成了所有的過程。

人在自然交流之中會產生一種幸福感，因為自然會源源不斷地與內在產生對
話，只有心靈張開，自然便會在身旁，撫慰着創傷，激發着靈感，甚至打擊你
的自信，增加你的迷惑，誘發你的欲望與殘害你的良知，一切都是它自然的模
式，在身體的感官裏面，我們感覺到溫暖與冰冷，人體總是有一個度，它只生
存在某一個空間，只適應着這些給賦予的條件限制。就好像我們生活在一個蜘

蛛網裏面，每一個網線都互相連着，從不間斷。我們可以了解自然界的模式，也是從這個模式慢慢滋長起來，從零到有，再去生長萬物，不斷產生它的複雜性與相連性，他們不斷地分合不斷地互相破壞與滋長，形成了宇宙的曼陀羅。

事實既然如此，看的只是重新的角度，用甚麼新的角度去看世界，都產生一樣的效應。善人看到惡中之善，惡人看到善中之惡，一切都是觀點與角度。因此在創作的自由度來講，角度成為了一個自然創作的源頭。當我替換着角度，從同一個對象物中，都會產生千變萬化的效應，那牢不可破的關聯性，每一個點都可以產生任何一個點的鏈接，世界原來就是在一個分點的狀態中，分佈在整個存有的世界裏面，它沒有時間觀念以及上下的關係。

它只是一瞬間就能產生一個宇宙的實體，活在時間以外與活在時間之中的區別在於，時間裏面一切都是限制。而且這個限制就是在時空裏面，就是它所處的屬性裏面，每個事情都有它的屬性，它的屬性構成了它的形貌，成為它的邏輯，但是整個邏輯本身也產生了它的限制。甚至規範了它的行動和它的思考模式，慢慢形成一個像楷模一樣的東西去產生它的共同性，就好像宇宙萬物每種動物都有它的屬性與限制，所有它們產生了形體有着不同的模樣，但是種族又是統一的。

每種單獨屬性被命名的同時，它就有着千變萬化的效應，一種青蛙有萬種模樣，有些生活在水上，有些生活在陸地，它們會產生不同的保護色彩，跟大自然的緊密相連，瞬息萬變的實體中，有着密密麻麻的韻律，就像是一個大自然的曼陀羅奏歌。世界萬物從此而生、從此相連、從此分離、從此生從此滅，瞬息萬變。它並沒有時間的分別，那生死的瞬間與宇宙漫長的存在同屬一瞬。當這一瞬之後，世界又在瞬間中重生，它又變化成另外一種模樣。

如果整個存有擁有着千萬個變化的種子，從這些種子不斷成為它原形的模式，而這些千變萬化的種子不斷流動變化的原因，可以歸納到一個無形的狀態，因為它的複雜性，成為無形而看不到聽不見，就像大音無聲，大象無形。它摧毀了一切既定的訊息和腦筋裏面所啟發的動力，摧毀了我們要建造美好的願望，對黑暗的恐懼、荒謬的屬性、數學的依據、愛與恨的必然、心中所謂的偉大與渺小的分別，以及無限的狂喜和內在的恐懼。

善與惡兩邊都是永遠存在，只是不同時代打開了相對應的閘門，西方來自於哪一種能量，通常這種能量的實體開始是不容易被看見和被分辨的，但隔了一段時間後它就會發酵出它的方向，善與惡就是世界的兩極，不斷爭鬥，不斷從細微到龐大的事件之中去爭取，互相超越。年輕人成為一個座標，因為他們有着追求真理的欲望，它存在於大眾之中，是一個不被看見的大眾，只有維持這股單純的力量，它的成長就不會停止，世間有黑白的兩面，時代也有黑白的兩極，它會混流於兩者之間不同時代會靠近不同的領域。

在光明的時代我們會審視着黑暗的出現，在黑暗的年代我們追求光明，因為有這兩種相對的引力讓世界不斷地運轉，產生了敵我、對視、共榮。共榮只是瞬間，兩極才是永恆，在惡中求善，善中求惡，這是一種能量的替換。

我不知，我不覺，本是無明，活着有我，自然無我，無始無終，無所不在，無所在。來自山河飄搖，風雨同在，意念咫尺，意念千里。唯識宗，那裏有灰色的時間，就相對着黑色的無空。

傾刻之間，暴雨將至，漆黑的霧掩蓋着廣大的荒原，無際地覆蓋了一切，所有存在之物異變，世界將一無所有，反吸入無盡之中⋯⋯

白色的光透視原野，一切猶在，黑漆幻滅之處，瞬間通體明亮，成無間之流，時空的幻象疊見，一黑一白，虛實相間，宇宙雄奇，大虛至極。

當未來不是成為一個既定的時間走向的時候，它對人類就沒有了原來的意義。未來只是一個現在還不知道的未來時間點。我在此時此刻一方面在感受着未來正衝擊而來，電子世界正覆蓋一切，人間自然與真正的宇宙自然會產生一種重新的融合。在這個關口上，我開始把自己解開，真正去感受身邊發生中的東西，重新去詮釋它存在的各種狀況。如何將每一句發現中的相關語的意思歸類，而成為一種思維上奇特的風景，而真實無疑地傳達着即將發生的事件。

嘗試拋開既有的自我進入那個未知的世界，即使裏面空無一物，整個世界正在產生各自的序列，一切往昔相關的關係慢慢消失，當那種黏住的引力消失之後，一切散漫成零碎的點。這時候，它們再沒有防備，一切都任由我們去觀看、把玩。這世界奇妙的形成了像星星的碎點，散落在我們周圍。在它們表面的光環上看不到任何意義，就像它們從來都不曾產生過任何意義一樣。世界的意義有可能是從觀看者、授予者的賦予而產生，當我們賦予它一個想法和意義的時候，它就產生了意義。當我們不再留意而放棄它的時候，它就回到了原來無意義的根本。

人類的意義所賦予一切的信仰與想法，是否只歸終於自我存在的模擬性。模擬自我的存在，使得一切產生屬它的意義。可能知識就是每個人為了爭取這個意義而所做的努力，而在它的背後是否虛無一片。當人類消失的時候，這些意義也將會消失，這個好像已經成為定局，這個時候我感覺到，人在世間所認識的世界，是產生於人所賦予它的意義，而不是產生於現實之中，現實生活中有太多維度我們並不知道。因此，它所產生的來龍去脈，已經不是我們所能想像。包括我們自己所面對的人情世故，都是受到一切維度的影響，而折射在這個時空裏面。

時空不斷從一個空的載體去接收所有不同領域，不同層次的反射，有遠有近。這種未來感就有如漫天的星光，瞬間飄浮在我們周圍，再沒有地球，再沒有地面，沒有以前知識所賦予我們的一切，沒有一個安身立命的地方，沒有安全感，只能學習在虛空中重新建立自我，或者徹底的消失自我。

當一切混亂與荒謬在這個人世間流過的時候，虛空沒有任何的改變。可能我只是一個尋找正道的靈魂，當我碰到電影的時候就會找尋電影的道，碰到任何東西就會在那個道上找尋真理。最後，發現真理並不只在物與物之中，因為它只有一個原理，從頭到尾，從始至終，都只是一個原理的迷團。

這時候，當下變得多姿多彩，不一而足，沒辦法以一個定義去把它固定，因為它永遠在閃爍着光芒，只要我們把心打開，這個光芒不會隱退。生生不息的生命力的可能，即便是在虛無裏面也產生極度的光芒，它們不求結果，只求那不斷的從真理反射而來的光，因為時間已經不存在。

在時間的邊緣上找出自己的脈絡，在這個邊緣上游走，產生真正的自由與真正的洞察。因為我不會極力去爭取找尋真理的答案。一切都是隨遇而安，因此很多道理都蒙上一層陰影，但是當我真正碰到一些特別的人的時候，就會發現這些東西一早已經在我的心裏留藏，完全沒有分別。

如果世界是由無數小意念所完成，每一個引發我們興趣的點就變成可小可大，它們來自於哪方？追尋它們的根源。一個小的意念有可能會觸發一個非常大的源頭，現在正值一個個體回歸群眾的世紀轉換，但是所謂的群體跟我們以前所理解的群體定義不同，我們要重新去理解群體中屬個體的故事，就是所有人都是屬同一個宗源。所有在這個時空裏面的人都屬同一個空間，我們都代表着彼

此，因此在每一個人最深的內在都有一個共同之處，連接着整個宇宙，整個世界，這裏會找到它牢不可破密不可分的脈絡。

在這個理解之下，世界將重新開始，重新開始被觀看被感受被進行。這樣看來時間與空間建造了神思的世界，而時間與空間以外就是我們所無法知道的陌路世界。整個宇宙如果以時空作為基礎，那麼它就會在神思裏面，人在理念與未知世界的不理解狀態下製造了非常多的理論去保衛自己的理想，與捍衛自己存在的真實。但是這些理論基礎都是為了個別完成，所以造成了很多衝突與戰爭，資源的浪費，人與人之間要動用非常多的約束來維持那種平衡。

如果世界擁有一個原形，它曾經存在於這個時空之中，它就是它的原形，宇宙維繫着兩極的能量在互相此起彼伏產生它的變化與衝突，而產生各種事情的發生與重複的呼應，認清楚這一點，我們才真正地從真實的時空之中窺探陌路，可能將來真的離開了時空的枷鎖之後，我們發現從小到大每一個階段非常深刻的記憶都如過眼雲煙，又如此真實，瞬間飛逝，又永恆如昔。我們曾經活過了多少個時代，多少個生命的故事在我們靈魂深處躍過，這些都是我們同一個經歷的個體，生命是一條長河，它連接着所有的生命，宇宙是一個方圓包容了所有發生的事情，但是我所關心的是，這背後內在的真實故事。

如果無心的創作裏不斷出現的形象代表了時代的精神記憶，其實在創作的世界裏面就是記錄了當時候不同的人不同的背景，不同的需要的內在需求，真實的影子會顯現在這些蛛絲馬跡的需求裏面，每個人都會在自我的角度去觀看整體，在時間的領域裏面，他們只會看到自己所要看到的部分。

如果文字真的起作用的話，每個人重要的對談就會變成敲開空間的門。空間被

劃開了一個維度，讓它成為一個外面世界溝通的場域，人類的交流變成一個重要的空間維度變化，與時間賽跑記錄下我現在的心中所感，重新再起使這一刻規整起來，平衡時間，找尋自我的本位，邏輯與非邏輯之間。

在這種認知底下，即便我生活在正常的時間裏面，一切仍然不會離開。兩個重疊的世界一直會在我生命中增長，慢慢形成了一種真正的覺知。這時候我將會自由，不會因為某種事情產生與否而感到傷痛或歡喜，無着於心。一切都是自然流動，不增不減。在這個狀態之下，我們每分每秒都可以在全方位的虛無宇宙中漫遊。

這個看來就是人間社會不斷地從大自然中尋回它的記憶所形成一個世界的呈現，但是它所面對的究竟是甚麼？人歸根到底，他一直努力地在做甚麼？就只是一個不小心的夢？因為我一旦有了身體的時空，就會失去了最重要的記憶。在這個空洞的世界裏面一個不熟悉的，陌生的世界去找尋我們的曾經，讓我們穩定下來。在兩股恐懼與希望的力量裏面去增長，慢慢找回自己為甚麼會在這裏？跟這裏的關係終極的意思是甚麼？如果人能透視生死輪迴，就會發現我們不斷地給拋出時間以外，但是又滑進時空裏面不斷地重複離去與回來。就好像一個大型的集體活動一樣，整個宇宙都像在一個時空物質跟精神的加工廠，然而這個裏面究竟在生產着甚麼？

人的思考與認知的能力，一切都在一種現實的限制裏面，重重地捆綁着，自我的形象從來就是一個最深的謎團，如果在時空以內可以想像時空以外的世界，將會發現我們並存在兩個存在模式之中，跟原初的存在能量模式同時圍繞着我們。兩者的切換使眼前一切可以瞬間化為烏有，就如一度閘門，瞬間它又回來現實，所有的東西又重複存在於我們的面前與周圍，我們可以撫摸它，丈量它，可以知道它各種物質的性質在時空之間的舞蹈。但這裏重疊着一個虛無的世界，因此一切將會又在瞬間消失於無形，兩者相對的存在世界。如果時間以無數的黑點來呈現，在黑點之間產生重重疊疊虛實並置的變化，成為灰色的空間，產生了無數維度的時間？從此介入這個灰地帶，慢慢形成一個有如萬花筒的陌路世界。

如果時間是輪迴的，就意味着它的反覆重演，那時間並沒有終結。如果時間流動如一匹垂死的戰馬，每一秒鐘奔向終點，每一秒鐘遠離起點，一切事物都在生與死中瞬間幻變。當你相信意義存在心裏，時間就會傾刻靜默，就如一隻悄悄死去的兔子，它無心在空間中停留，將浮游在時間循環中，穿越時空。

我們不斷地抵擋一種虛無縹緲的龐大與不斷往現實湧來的虛構的時間。一切以前教會我們單點的透視學習方法是否已經壽終正寢？多維度的觀看方法又重新被提起，就猶如一個蜜蜂的眼睛，它擁有一百多個瞳孔，可以同時看到一個影像的一百多個角度。這種忽然變成多維的細節意味着甚麼？最大的啟發可能就意味着我們看到平常看不到的綜合角度。或者是我們無法決定在某一個角度去下定義，但是卻比以前的單向透視看得更為清晰。

# 時空消失後的世界

實體的時間已經變成一個非常複雜的體系，它在引來發展的同時造成一個層層疊疊的關係網，這種網絡使一切不能單獨的發展，更不能單獨以天然的方式進行，人與人構成了一種無形的網受牽制於大整體之中。

人一出生就被迫着離開自然的狀況進入人間的領域，共同地形成着這個人間的夢境，那個夢愈來愈清楚的時候，也就愈來愈虛無，愈來愈複雜卻愈來愈沒有頭緒，人在一個附加的價值裏面被捆綁着，只有經過人間的族群，他就會被牢牢地抓着，終至變成某個族群的分子，這樣組成了一個又一個的城市，存在於自然以外，這是人類自由地選擇嗎？

物質取代了所有精神的位置，原因是來自於實體世界擁有的清晰度，它確切地存在，我們感覺到它的量感、體積、歷史的重量，個體無法與之抗衡，但虛幻的世界正往這個未來迎面而來，各種夢中的城市與形象慢慢覆蓋了我的眼睛，眼前的視野猶如底層一樣層層疊疊同時並存着不同時間的產物。它們正在張牙舞爪地爭取着它們存在的空間，權力成為人生追求的唯一目標，因為有了權力才能控制一切，才能短暫地把一切的定義，鎖牢在自己的關係上，這種實也是一種虛幻，這種狀況讓一切的資源，給逼到富裕的族群裏面，沒有實際的功能等於沒有實際的意義，人在不斷持續地伸縮在這個永遠無解的漩渦裏面，失去與自然溝通的能力，記憶來自於原始的平衡線，它被埋藏在記憶的深處。

時間差異在城市中重疊成紋理，而原始空間則層層存在於整個自然之中，時間如風般流逝，發生的一切都隨時間中瓦解而重疊成記憶。當我們看穿時間的層次，它猶如浮游在一個又一個看不見的玻璃屏障裏。如果能量就是起端，人們卻忘記了心靈才是永久的實存之源。人類的自身會在每一秒中死去，卻被精神世界中通過時間的魔力將之推動前進，而繼續生長在時間中。然而時間僅僅是

一種限制的邏輯，還是真正自由存在的影子？

拆解時間可以幫助我們去了解精神 DNA，就是拆解物理的唯一性，當時間與空間可以抽離時，我們仍然可以存活在這個世界上，同時看到光與影，陽光與黑夜的變化，同時感覺到溫暖與冰冷。時間好像很有條理地把我們的順序擺好，空間把我們所要知道的距離、大小、比例處理成一個邏輯的範圍，使我們有所依據，這些依據後來都成為記憶的憑藉，我們時刻靠着這些重複的邏輯附生着我們的知覺所看到的一切，如果沒有時間與空間，這裏代表了甚麼？時間原來是用甚麼來組成的，它如果只是一個過程，一個發生的規矩與方法，我們其實真正面對的是它的內容，而它的內容跟我們的關係變成了重要的訊息。

人活在一個當下的世界裏面，如果當下是沒有時間與空間的規矩，那麼當下又代表了甚麼？我們可能從線性的時間走向一個重新的時間，每個時間裏面產生的事情究竟是甚麼？以這些事情發生的動力又來自於在哪裏？如果沒有時間與空間作為座標，這些東西就沒法用事實、常識、邏輯去解釋與分析它的內容，無法用記憶將它們歸納到某一個範圍裏。如果時空被抹去的話，我們會在一個怎樣的世界裏？

從這個角度去深入時間，我們會發現時間有一種無根性。它無處不在亦無所不包，一切都早已安排好在一個無常的世界裏面，每下一個瞬間都在等待着變化。如果那裏沒有時間的先後順序，沒有空間的大小與距離，一切都可以在下一個瞬間中出現。存在於這種空間與時間裏，就像我們現在所面臨的網絡虛擬世界，這是一個物理世界與無形世界撞擊的年代，一切都會繼續產生改變。

究竟無形世界原形在哪？我們千絲萬縷間，所感受到的一切，是否有它的原

形，如果它不屬地球的範疇，也並不屬人類意識以內的範疇，那麼它是否已經踏入了陌路世界？當我談到未來，經常都會牽涉到過去，因此時間觀對我來講等於是一個沒有中心沒有方向的圓圈。未來跟過去幾乎同步，等於是都沒有方向。談到夢境與潛意識在這個範疇底下，等於過去累積下來的潛意識與未來即將發生的一切可以融為一體，如果把它的聚合點變成所有的原形，我們會發現這個世界早已有着它自己原來的一切，不管發生與否，一切早已存在。然而處於這個流白的世界，我們的存在又等於甚麼？就是一種無所期盼的生之欲望。

如果世界的一切都沒有了，沒有宇宙，沒有微塵，沒有我與你，只有兩極的力量在不斷地互相碰觸，抵觸而產生所有的事情，只是萬有引力如此而已。從這個角度我重新看到人類存在的狀況，所謂嚮往的自由代表了甚麼，在虛無的存有世界中，我們需要約束和重量，隨時能感覺到自己的存在，丈量自己的重量、高度、溫度，從而知覺自己就在此時此刻，這裏真的是一個有趣的地方。

如果世間只是一個幻象，自然可以脫離自我，進入現實中，我會變成世間萬物的化身。在夕陽下的山上，在緩慢行駛的高速公路上，在生活中的每一個細節、符號、號碼裏，由一串迴轉不定的亮光，一些突發的、微小的瞬間，我看到了自己，猶如一個流連忘返的精靈，在不知距離的寒夜中，察覺那一點一滴的痕跡。

時間跟狙擊手一樣緊隨着我們的步伐，在飛躍的景觀裏面，我們仍然依稀看到陌路的風景，那一個不存在於現實的世界，不存在於時空之中的世界，它包含的是更大的空間和更大的存有所在。嘗試着沒有時間與空間的體驗，一切卻仍然包含其中，這時候深刻的夢是否沒有憑藉？因為一切都攪和在一起沒有彼此的分別。人處於這個真空的萬象之間，重新觀看身邊的一切，看到風、水流、路上移動的物件，看見一切沒有邏輯地重疊在一起，互相穿梭，就好像幾億萬個宇宙可以重疊在一起，用在同一個空間裏，所有的聲音都在耳邊響起，一切都在零散地似曾相識，沒有那熟悉的世界卻依舊與一切同在，語言、感官、視覺已經走到了盡頭，我們的腳下沒有土地，我們的頭上沒有天空，一切都是零散的無意識狀態，偶爾會吹過一些往日的記憶痕跡，但已抽象得無形，更多的是感覺到一個不一樣的宇宙在我們面前存在着。

這時候我們不再以大小丈量我們眼前的事物，一切的時間都是沒有先後的，沒有了過去的時間，只有不斷感覺到它在發展中的所有，時間已經不存在，但是仍然感覺到周圍是鮮活的，有剎那間可以清晰看到一些事情的原形，它不斷重複着自我的形象，像一種空間中的舞蹈，在太虛之中不斷自我膨脹。究竟它存在與否？已經無從丈量，甚至是無法用時間和空間去約束、描述它。這種幻象將永久地持續着，直至它找到心裏的平衡，為甚麼這種感覺讓你這麼溫暖，讓你更確信一切都真實地存在着，真實無誤。一切都沒有距離，都垂手可得，我與對象之間也沒有分別，好像同屬一個個體。我們飛升於所有的界域；穿過萬水千山，都不費吹灰之力，當靈性與空間合體，我們是否回到以前無空間的記憶？顛覆了時間與空間的存在。

當一切都歸零的狀態，靈魂就可以開始漫遊，在任何空間裏面的漫遊，不注入任何的屬性，不困惑任何的細節。心與存有共存在一起，無量無解。達到這個永恆平衡之地，世界一切都收於其中。這個時候一滴親切的水聲要響起，一股風又吹動着落葉，陽光仍然在水影之中閃爍。我們看到生命在微細的縫隙之間慢慢找尋它的出路，這時候我們可以問我們是誰，我們來自於何方又將要去到哪裏？如果一切都是沒有依據的存在，而我們就在這裏，此時此地就在這裏。無論我在任何一個空間，一個世界裏面，這裏都是一切，我從這一處去辨認我的所有，從這一秒鐘我所看到的世界，感覺到的溫度，聽到的聲音，嗅到所有的味道，看到所有線條的移動以及看到所有空間物理的變化，它都是一個完整的所在。所有的平衡兩極的戲碼正要重新開始，它所需要的扮演道具，佈景也是重新整理再預備開演。只是在這個原來的過程中一切又重新產生它原形的呈現。只有發現自己在當下，我們將不會注入時間之中，永遠在時間的前一刻活着，因為聽到的已成過去，只有當下，當現在的空間未完成的瞬間，當它仍不存在於這裏的空間，我的聲音或者不是我的聲音，在所謂的時間還未發生之前，還未向前踏出我的第一步的剎那間。

當一切華而不實就化整為零，當一切一無所有就開始全面索取所要的東西，當一切煩惱產生就放棄煩惱，當一切衰敗枯萎就找尋年輕，形影相隨，黑暗之歌，時間之源，落蒼頓影，懸浮在空中的牆。

存有涵蓋了一切，我仍然可以感覺到存在中的每一分每一秒，只是它們重複替換，重疊着，沒有彼此的界限，但奇妙地它們更清晰地存在於我的周圍，我可以觸摸到每一個細節，可以直通到它每個時間所形成的過程，整個歷史的痕跡，整個生物生長過程的痕跡，一切就這樣存在，連貫着，這裏的每一個事物都是互相關聯，沒有一個東西是獨立存在，一個宇宙與一片葉子同樣存在這

裏，無分大小，這裏一切好像往日回憶在空間中的所有舞蹈，一切重複交疊着，好像千變萬化的萬花筒，卻如此地平靜與和諧。

如果一切仍然存在於往日的記憶所產生的變奏，它像一個不斷變化着色彩的曼陀羅一樣，在我們面前飛舞、奔騰。好像存在着一個內在的聲音，這時候我感受到心是唯一聯繫着一切的存有。無論在任何地方，心裏的跳動就是一切的原始。心的跳動連接着一切夢境。平撫了心就是平撫了宇宙，身體、意識、流動的一切達到完全的寂靜。

從鏡子與寂靜之後一切才重新開始，把握無窮無盡的能量。如果帶着往日的意識一直在真空中漫遊會是怎麼樣的景觀？這時候我想起了李白他所作的詩：《夢遊天姥吟留別》，他就是帶着往日的意識在那個真空中漫遊，看見能量飛舞的景觀，空間沒有大小的距離，沒有急於丈量一切的必要，一切都如路上的風景，親切又龐大，遙遠又真實。

人類的肉體可能是精神的衣服，人類的整個過程模式有可能是無限宇宙中的一個區域上的變化，是一個時間與空間的衣服，如果時間與空間只是一種緯度，就像衣服一樣穿在人的靈魂身上。人總有一天會離開他的衣服，回到自己原來的模樣和層次裏。在整個《神物我如》探索裏面，我遇到了「全觀」展覽的機會，去創造這個東西的原形與現象，懸浮於人的意識跟精神世界裏面的城市就是一個人想像中的空間。宇宙裏面漂浮着不同太空中的人物，他們身上都帶着一個城市，這個城市重複着一個單細胞的記憶，所有運作的模式從一個單細胞到後來發展中的國家城市，完全是一體，人類用數據的方式去記錄了這些，如果太空與宇宙的世界只是一個觀念，它的實體將會是驚人的，因為我們所知道的世界一切都只是它的微型，而且停留在一個非常淺薄的維度，探索着陌路的世界就等於是往這個無限龐大的世界探問。

當人類的歷史真的碰觸到外星文化的同時，一切就會開始改變。我們精神意識的改變，實體空間的改變，物理邏輯的改變，人的肉體製造了很多人間殘忍的事實，肉體把精神禁錮在一個恐懼的軀殼裏面，不斷受到世間的磨蝕，如果宇宙的實體是一個過程，世界一切的痛苦與災難也只是一個幻象，情感與這些痛苦的關係何在？在這個虛空，貌似無情的世界裏面，感情世界擔任了甚麼樣的角色？深入到那個遠古的位置，它就存在於我們時間深度裏面，就像一個楚門世界的宇宙，分成裏外，宇宙是一個片刻的幻象，經過無可測量的距離與時間才能到達它的外面，人靈魂的歸宿在哪？當真正離開這個世界的時候，就是離開他的肉體，肉體連接着這個現實世界，當他慢慢脫離的時候就猶如我們脫離一件長住一個地方的衣服，把它脫掉以後我們將會去哪裏？我們將會是甚麼模樣？

這是否更接近我們回憶中的世界，夢境裏面，潛意識裏所看到過的東西，但這

些東西如果都是以物質來呈現，其實它並沒有脫離這個衣服的範圍。但是我們都知道，除了這個非常緊密細小的現實世界裏面，它是不斷受到不同而且龐大的其他維度所影響，構成。如果我們能看到時間不止是線性以外，還有時間的深度，時間不止是一個座標而且是一種內容，是一個能量模式的記錄和重演。回憶成為我們被賦予的觀看這個世界的方法，真實的自我將會埋藏在這種種現實能理解的背後，但巧妙的是，它卻在我們現實生活裏面清晰可見，無形的真實跟現實的真實是重疊並存，它產生了現實的意義，但它也顯示了虛象的意義。

達到平靜的方法就是了卻生死，當我們知道死去的之後會去甚麼樣的世界，我們對生就有多一層的認識，死不是真正的結束，它是離開了現實的時空，或者說現實的時空失去了它的效應，所以有一個意向是說，死去就是靈魂得到了重獲自由，離開了軀體的束縛，離開了現實世界所設定的種種災難和痛苦，現實世界是分秒必爭的，因為一切都是非常具體和快速。不再恐懼可能是生存的大前提，因為只有沒有恐懼才可真正作為一個自由的靈魂去面對這個世界，清晰地去作出他的選擇，才可看到一個世界的真實模樣。

活在瞬息萬變的維度之中，我們需要一個清晰的眼睛，心裏面透明而清澈，同時看到不同維度的世界，認識能量的屬性，從而引導能量去到不同的地方，而保存自我的能量能提升別人的能量，找尋充滿能量的場域達到瞬息的交流。時間的流動猶如意識的流動，它從來沒有終止，只是在寂靜裏面，時間真正的流動才被看見。

當我們走在一個大街上面，我們在不同的場域裏面穿梭，好像是我們用時間去決定這些東西的出路，但時間有另外一層秘密，它是把場域不斷送到我們的面

前，場域成為一個新的精神地理座標，交通就是通過實物的辨證，進入精神世界的方法，交通可以轉世界於無形，包括訊息的流動。精神的世界存在於事實流動裏面可以被看見，但是那個眼睛不是物理的是心理的，所以它同時看到多維度的世界，是透過某一種能力，通過我們不同熟悉與理解能量的模式，能量的來源與屬性慢慢可以把它重疊來觀看。

我們這時候可以慢慢看到多維的時間，在多維世界裏不會被掩蓋，物質等於是一個時間遺漏的重疊與堆砌，它的混亂並沒有形成一個實體的效應，它會幻化成一個整體的存在模式，我們看到的是一個多維的世界而不是一個混亂的世界，時間的重疊成為一個精神的舞蹈，這種混亂成為一種節奏，當我們行走於精神的世界，這些一切都是一種自然生態的流動，各式各樣的背景，流量體不斷衝擊着我們所看到的眼睛，只有現實可以讓這些維度成為衝擊力，交錯出混亂的狀況。

人的生存狀態是重疊着兩種世界，天上人間兩個虛實並置的世界同時並行着，每個城市帶着不同時空存在着，當我們進入這個城市就進入到這個時空之中，走在這個城市的大街上就好像就跟這個存在的實體在對話，它會聚成一個整體的神韻流傳在每一個角落，每件物質都會看到它的來龍去脈，愈古老的東西我們會看得愈多，一個點包涵着一個世界，一個世界可以縮在一個點上，這個東西同時在大實大虛，沒有分別。愈是大虛空所產生的和諧，就會產生一種全人通過的狀態，因為一切的模式都歸於一源，無論它時好時壞，它都是存在於一個權力的核心，它有足夠的力量在這個時間點中產生了無限的影響，互相地不干預。

大虛大實可能是一個存在着很龐大的能量模式，因為它單純不受世間干擾。大

實就是大家所看到的能量模式，在世俗中成為權力的象徵，世界就是這樣荒謬的存在着它的邏輯，人在不同的維度裏面會看到不同的東西，就算是一個空間裏面不同的方位，方向都會產生不同維度的吸收。人的情感貌似虛弱而無力，曾經被形容為人類的負擔，因為它產生猶豫不決的魅惑，憐憫與複雜的負面情緒，但真正能維持人類把文化建立起來的精神內容，就跟情感充滿關係，如果沒有情感它們只是一堆知識，在不斷地發展，但是它們卻很快會滅亡。因此情感是連接永恆世界的閘門，一個共同的存在體，認識真正的情感將會了解人性的最終根源的自覺。這可能是理性主義的終極。

中國的「中」字意味着一團無形的氣會聚於空中，但中間筆劃貫穿了上下，成為了象徵性的中軸，但是處於空中的氣流上下筆畫長短不同，上劃起首有力而聚，下劃長而虛，不着於地，形成了一個懸在空中的氣團，是無形的想像世界，所有創造之源都是從這個無形之中通往萬象，它穿梭於實體與虛體之間，成為所有的無形的力量，在這股無形的力量裏，從遠古到現在，它已經打破了時間的隔膜，產生了虛擬的道，產生着飛升的意韻，提煉出形而上詩學，中國藝術意境裏面的所有面相都涵蓋於其中，包括書法、繪畫、音樂、詩詞都在這個無形的空間中散發，醞釀。它以存有相連，與萬物的博大與細微，連接形成了一切的中軸。

遠古的中國總是半實體，古詩的體系去描述一些抽象的概念，意在言外涵蓋深遠的意識。究竟中國的「中」字求的是甚麼？在實事求是的世界裏面，這些關於空的言論，概念是從何說起？空氣抓不住、摸不着、不能解釋，也沒有確切的形狀與功能，在分秒必爭的世界裏，它等於是一個與現實邏輯倒着走的。在這個充分地需要溝通的世界裏，每個人都在爭取更有力的理念去說服別人，去爭取僅有的資源。

「空」在很多情況就是不動不爭取，等於放棄，它是一種放棄中找尋機會，因為它就是那麼不着一事，好像與現實的世道隔絕，只存在於一個靈性乾淨的空間裏，如果世界真的有一個無形的東西在左右着一切，它正是跟這個無形的所在結合，因此它不需要有所作為。就是這種無所作為，它才能够與這個無形的東西完美地結合。生生不息地，不增不減，一直維持在一個圓滿的狀態，空與無一起並行產生了這個無形的團圓。

所謂中國的古典擁有着形而上詩學，一切都是形而上詩學的反照。它只是無邊無際地跟我們同在，我們看到這片移動中的海洋一樣的存在，就像海潮一樣的訊息，不斷從遠方湧來，從各個層面不斷地靠近着我，同一時間這些過往不同年代的東西，全都同一時間湧到我們面前。一切都剎那間串聯起來，陽光傲然地散在某一個角落，它直射着我的眼睛和臉孔，好像來自於世界的某一個角落，甚至是穿透了一切從某一個存在的點傳送到我這裏來，使我產生心裏的感應，任何事情都是早已發生，沒有先後的秩序。

有時候我會等待着那神奇的光線，它會突然間地來臨，使空間陷入深刻的寂靜之中，我喜歡這種溫度，充滿着快樂與悲傷，我會直面這種突如其來的黑暗，使這種情緒持續深入到我的真實夢境之中。

一個巨大的黑洞浮游在前面一片視野，無限的吸力使意識沉迷在此。在知識不同位置的同時，我們發現前面這空間已達到無限層次，就像流水般不斷往下奔流，它沒有時間限制，眾多的意識自由地出現，慢慢地沉下去成為文字，有些東西在改變，看事情的方法和角度，它讓我產生了一個新的維度去觀看這個世界，自由學習的基礎也會得到提升，安靜下來讓這一切沉澱，一切都相關，好難找到一個適應一切的結構，當我訴說一個題目時，就會跑出另一個題目，它不斷重複地出現在我所有的章節之中，這時打開了一個世界，再重新去觀看這個世界原來的模樣，但今天這個世界因角度的改變已經改變了它原來的模樣。

一切變得非常新鮮活潑，從一維到多維，書寫方法也需改變，包括思考與說話的方法。在找尋這個心與法的同時，我面對了一切迎面而來各方面被引發的素材，排山倒海地列陣在前，我知道新的世界要來臨了，這次我嘗試去面對潛意識的回憶，潛在世界的前身，第一因的人性，在那裏我可以看到陌路世界，一個全新非人類的邏輯，這個飄浮不定的東西，我開始停止思想進入這個全觀的狀況，經過一個嶄新的時光隧道，所謂的未來就在眼前、腳下，它是下一個時代的前奏，我們只要睜開眼它就在我們眼前，只要踏出一步，歷史就會展開。

天上有一樣的雲，地下有一樣的沙泥，心中有一樣的我，無窮無盡的時間點卻重疊在一起，不分彼此，不分前後地，同生同死地存在於這裏。沒有大小的距離，沒有遠近。像一個裝滿東西空房間，但瞬間又消失不見，空空如也。真實的世界不在時空之中，而是在宇宙的核心裏，那個核心無處不在，可以直射地存在着，每一瞬間都是真實的全部，它構成了萬象與實物的並存，幻想隨時被取替，但那真實卻永恆不變，真實並沒有內容只有不斷地變化，我們沒有辦法形容它，它就是萬象的本身。

## 無時序的世界

單純的世界只有一個，不需要知道更多，不需要去諮詢。它不會因為這些而增加了些許，因為它早已經存在於無形裏面，不需要接觸，不需要聆聽，因為一切心中都在裏面。一切人世間的經驗，一切帶有啟示性的暗號，都早已存在於這裏。心中只有空懸的一片，一切就可以看見，可以無見，可以聽見，可以無聽，一切喧鬧與平靜都將歸於此。

一種無形的模式開始進入到當代藝術思維裏，而漸次形成這個時代的一種精神見證，不管是外太空還是當代，這種東西將成為一種永恆的模式，一早已存在於這個範圍裏面。產生了這種瘋狂又歇斯底里地對某種形式的相信，這力度讓我震撼於此。

如果人的思想都來自於他的回憶，回憶來自久遠的訊息，在時空中存在過而有着他的來源的範圍，那當下正在發生的，更有一些未知的模式，它從來沒有在這裏存在過，純然來自外太空傳來的未知模式，正往我們這個時代奔來。因此在不久的將來，我們有可能會遇到這種東西的接觸，當他接近我們的時候，腦中和夢境裏就會產生這種圖像——一個豐富神秘的曼陀羅正要往我們這裏展開，交錯着我們自身發展的歷史，形成了一首神秘的交響樂，新東方主義開拓了一個新的容器，去接受與儲存，分析與開拓，慢慢在迎接每個新景觀的來臨，無所畏懼地成為未來的覺者。

《神物我如》是在找尋一條貫通本源世界的線。就好像連綿無盡的河流貫通在虛無之中，它組織並存着所有的記憶，它會經歷一切，慢慢成為一個整體。這時候了解到一切已經發生，已經存在於此，我只是路過這裏，把它一一翻開，

找尋它們相互的關係，慢慢設定了所有方位的細節，撒開了一張想像的網，穿越了時間的限制。

新東方主義沒有被命定的主題，卻有着一個無形的核心，每一種場都有它的內容，我們現在身處於時空之場就有時空之場的內容，一個空間一點時間，打開一個地方的場，我們就可以看到形而上的風景，當《神物我如》完成的時候就會進入神景無象的終極篇。在這裏希望對整個世界觀察有一個開始，找到它的第一眼，以一個未來的各種可能的屬性，成為一個單純的全有知覺。使我可以開始廣大的擴散這種思想，到達每一個領域，去發現他無限的可能性。神景無像是一切重新的開始，在一個零時間之中到達的時間，互換進行。人生的時間循環不息，一環一環地繼續往前探索。

## 塵垢

人類相對於自然的歷史，可能有更殘忍的過往，自然只是一個宇宙的可能性，感覺真的牽扯到靈性，人有一種遠古的秘密在身上流傳。它可以平衡自然界產生的黑暗與光明的兩極，整個生命的過程，就是在找尋一個原來的路。

看書猶如一個迴環狀的圓圈，不斷的旋轉在各種領域裏面，在各種角度、維度觀看同一個世界。我喜歡在幽暗的地方思考，因為那裏沒有光，沒有時間的內容，我可以讓自己的心靈逃離出來，在這個空間裏游動。早上的四點鐘就是這個最好的時間，一切物質的能量會減弱。靈魂的眼睛會張開，耳朵，心靈都會聽到不同的聲音。在這個細小的房間內一切都那麼安然無息自流。

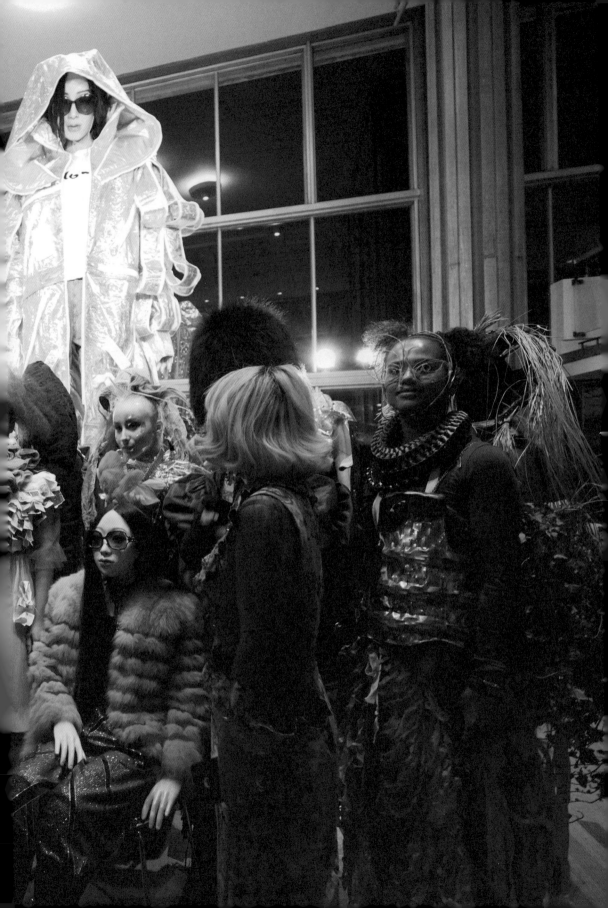

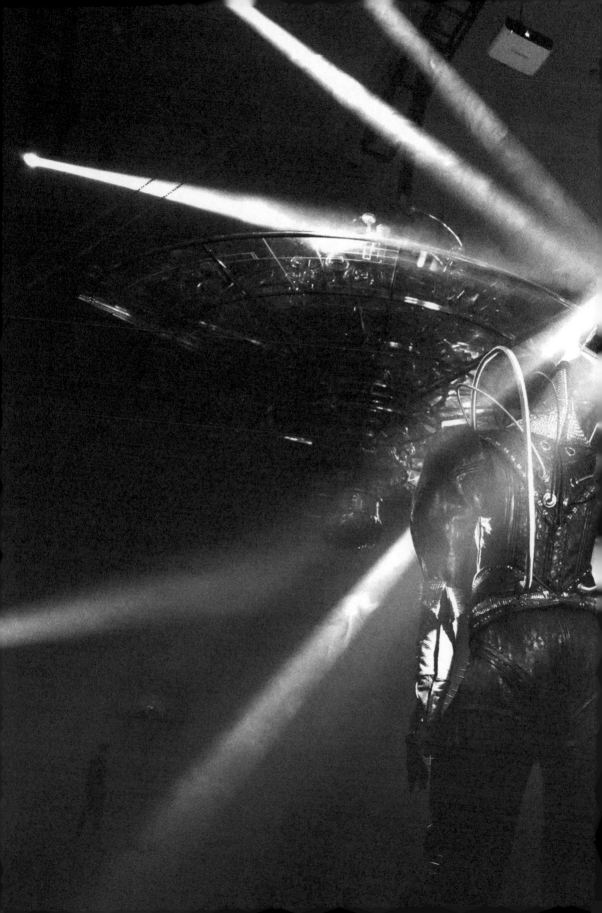

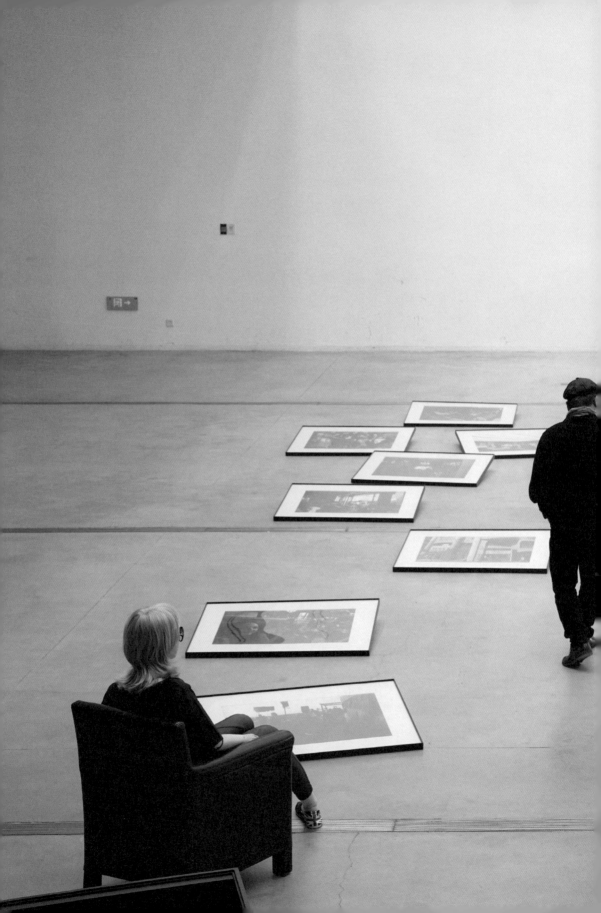

| | | |
|---|---|---|
| 責任編輯 | 胡卿旋 |
| 設　　計 | 吳冠曼 |
| 協　　調 | 邱子俊 |
| 資料整理 | 郭宇珊 |

| | | |
|---|---|---|
| 書　　名 | 神物我如 |
| 著　　者 | 葉錦添 |
| 出　　版 | 三聯書店（香港）有限公司 |
| | 香港北角英皇道 499 號北角工業大廈 20 樓 |
| | Joint Publishing (H.K.) Co., Ltd. |
| | 20/F., North Point Industrial Building, |
| | 499 King's Road, North Point, Hong Kong |
| 香港發行 | 香港聯合書刊物流有限公司 |
| | 香港新界大埔汀麗路 36 號 3 字樓 |
| 印　　刷 | 中華商務彩色印刷有限公司 |
| | 香港新界大埔汀麗路 36 號 14 字樓 |
| 版　　次 | 2019 年 7 月香港第一版第一次印刷 |
| 規　　格 | 16 開（170 × 240 mm）320 面 |
| 國際書號 | ISBN 978-962-04-4513-2 |